近現代中國畫名家

齊白石

上海書畫出版社

天時　地利　人和

——淺論成爲20世紀經典的齊白石繪畫藝術（代序）

張春記

多子圖　1920年

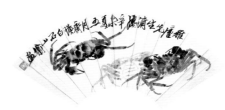

三蟹圖　1931年

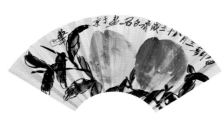

壽桃　1944年

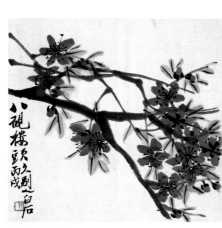

桃花　1946年

齊白石不僅是20世紀最杰出的畫家之一，也是在各方面造詣都很高的現代繪畫大師，在其將近百歲的藝術生涯裏，延續、發展了近代吳昌碩的繪畫流派，并把大寫意花鳥畫推到了一個新的高峰。其藝術成就和對繪畫史的影響，均達到了歷史性的高度。他是時代的產物，又創造了一個時代，這在20世紀的畫壇裏是鮮見的。

一

齊白石是一位長壽畫家，他的繪畫生涯比一般畫家要長；他又親歷晚清、民國和新中國，經歷頗爲複雜。即使從他19歲（1882）時開始臨摹《芥子園畫傳》開始算起到1957年過世，此中已是七十五個春秋。

齊白石正式習畫之前，跟着叔祖父學做木工。自16歲開始，他改學雕花木工，三年後出師。由于此間有了臨摹《芥子園畫傳》的造型基礎，他出色的雕花新樣也開始在鄉間漸有名氣。同時，鄉親們請他畫神仙聖佛等畫像的也日益增多。

齊白石26歲拜蕭薌陔、文少可學畫人物肖像，也兼習山水、花鳥。27歲拜胡沁園爲師。胡沁園教齊白石工筆花鳥草蟲，把珍藏的古今名人字畫拿出讓其觀摹。又介紹齊白石向譚溥學習山水。如果説此前的臨摹《芥子園畫傳》屬于進入傳統繪畫的起步階段，那么，此時他已正式步入傳統繪畫的大門。當然，他的學習仍以臨摹爲主，所以不論在構圖上還是用筆、設色上都很注意法度，盡量合于規矩，爲日後的發展打下扎實的基礎。也就是從這年開始，齊白石逐漸扔掉斧鋸，以畫肖像爲主，專作畫匠了。當然，畫像之外，亦畫山水、人物、花鳥草蟲等。晚年的齊白石回憶起這段時光，頗爲自得，他在《白石老人自述》説："尤其是仕女，幾乎三天兩朝有人要我畫的。我常給他們畫些西施、洛神之類。也有人點景要畫細致的，像文姬歸漢、木蘭從軍等等。他們都説我畫得很美，開玩笑似地叫我齊美人。"本書中收錄的《浣衣仕女》即屬于這一時期這一類型的作品。這件作品當時完成後并未立即署款，從齊白石87歲時的補款得知，是他三十多歲的手筆。畫面描繪的是一位非常普通的鄉村女子，一手提竹籃，內裝紗綫團，另一手執綫團。在技術處理上可以看出明顯受到海派人物畫的影響，用筆雖然有些稚嫩，頗具生拙的趣味。

37歲是齊白石人生和藝術道路的一個轉折點，他在這年拜文人王湘綺爲師，學習詩文，從一個出身木工的民間畫師向傳統文人畫家轉變。

齊白石40歲到56歲期間，曾五次出游大江南北，行萬里路，期間到西安碑林、大雁塔、清華池等，游覽長江、洞庭、衡山、廬山、桂林等名川大山，開闊胸襟，親近大自然，這對他日後的創作發展做了充實的生活鋪墊。

齊白石在旅途中做了大量寫生，畫法上也發生了改變，多以大寫意筆法來描繪他的所見所思。數次出游不但結識了諸多朋友，如郭葆生、徐崇立、樊增祥等，也通過朋友看到歷史上諸多大寫意名家如徐天池、陳白陽、八大山人、石濤、金農、黃慎、鄭板橋及近代吳昌碩等人的作品，尤其是1906年在郭葆生家裏臨摹八大山人、金冬心、徐青藤等人畫迹，對齊白石藝術風格的初

步形成産生了很大影響。

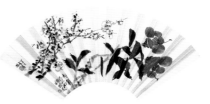

山茶梅花(與陳半丁合作)

1917年，55歲的齊白石爲避家鄉兵匪之亂，起身赴京。在京期間，與畫家陳師曾相識，成了他藝術道路上重要的轉折點。此時齊白石的繪畫，雖然取法石濤、八大、白陽等大筆頭的傳統，也具有自己的面目，但不受市場喜歡。畫册中收入的《對語圖》大概是屬于此類型的作品。這幅畫作于1920年，即齊白石來到北京的第四年。作品明顯取法八大，但無八大用筆圓潤之感，而顯得方硬冷逸，這對以靠賣畫爲生的齊白石來說，因爲這類作品沒有"賣相"，所以也不會有太大的市場需求。這種尷尬情况讓齊白石很苦惱。此際，陳師曾對齊白石起到了非常關鍵的作用，陳勸説齊白石作畫"要自出新意，變通畫法，要獨創風格，不必求媚世俗"，并贈詩説："畫吾自畫自合古，何必低首求同群。"[①]在陳師曾啓發下，齊白石改變畫風，并開啓了"紅花墨葉"派畫法，用洋紅點花，用濃墨作葉，開創了嶄新的面目。

曾見作于1924年的《春水雙鴨》，兩羽游鴨用筆高度概括，以大片空白寓意江水，而近景坡岸以大筆一抹而過。齊白石在題款中云"白石作畫常恨雪个來我腸"，即認爲自己作畫還是脱離不了八大的影響，但就這幅《春水雙鴨》較之上述的《對語圖》而言，它更多具備了齊白石的獨特面目，筆墨性格亦由"冷"向"暖"了。又如也是作于1924年的《岱廟圖》，這幅畫在民國期間的畫壇可謂是"另類"，簡之又簡，別具意境。特別是兩座山峰以大筆塗抹成饅頭狀，用色亦簡，一爲花青，一以赭黄，而岱廟以勾綫出之，以紅色填抹，山門前又以兩棵筆法極其簡單的松樹來點綴，它的確達到了陳師曾所説的"變通畫法，要獨創風格"。

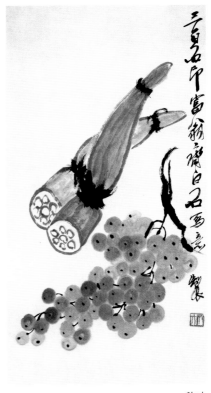

秋味

齊白石個人風格自此定格并逐漸走向成熟，不論是花鳥畫還是山水畫，抑或人物畫，皆能做到筆墨酣暢，縱橫淋漓，任意揮灑。特別是20世紀40年代後，他進入了創作的自由王國。如他作于1943年的《花卉四屏》，分別描繪玉蘭、荷花、牡丹和紅梅，四幅畫體現了他一貫的用色單純的作風，以楷篆筆法揮寫植物，配合墨的枯濕濃淡，出色地傳達了植物的質感。又如作于1945年的《老少年》，是他典型的工寫結合的代表作。雁來紅以闊筆表現，而蝗蟲、鳴蟬和蜻蜓則是以工細的筆法描繪，兩種風格的協調結合，顯示了老人的智慧。而他此一時期的鱗介題材的作品，如魚、蝦米和螃蟹，至今已是家喻户曉，其在技法上的探索，更彰顯了他的創造力。無年款的《雨後烟雲》大致也爲他這一階段的手筆，在這幅作品上，齊白石運用了大片的濕墨闊筆來描繪雨樹雲山，上塗天，下抹地，山腰的白雲以留白表現，只有中景的幾處房屋以筆勾勒，完美地傳達了山村雨後空氣濕潤清新的氛圍。而畫册中收錄的幾幅人物畫如《大滌子作畫圖》、《洗耳飲酒圖》等，無一不是造型誇張、筆墨概括、用色單純的老頑童式的詼諧之作，令人難以忘懷。

秋聲秋色

在他生命最後的近十年，藝術進入了化境。構圖、色彩、揮筆、運墨已從有法到無法，隨心所欲不逾規。如作于1951年的《星塘老屋》，該作品看來是一幅憶舊之作，用色響亮熱烈，用筆簡練概括，與他作于1924年的《岱廟圖》相比，風格雖有共性，但水平已是兩重天了。又如《九秋圖》，是他93歲高齡的作品，圖中的菊花、芙蓉和雁來紅也是他晚年最喜歡畫的題材。作品以洋紅、花青和水墨爲主，信手拈來，與他80歲前後畫的花卉明顯拉開了距離，進入了人畫俱老的境地。

豆莢蟋蟀

二

雖然齊白石主要的藝術活動在北京，然而在繪畫淵源上，他繼承了南方的揚州畫派與海上繪畫傳統，既得益于八大、八怪，更得益于海派代表畫家吳昌碩。因此，20世紀初期南北方畫派的交流對于齊白石藝術的崛起來説，具有非常重要的意義。

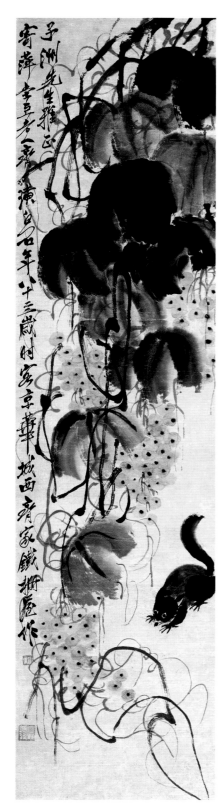

葡萄松鼠　1944年

齊白石在藝術道路上經歷過"五出五歸"的遠游活動，時間是在他40歲到47歲，這第一次和最後一次的出游都經過上海，看來齊氏與上海頗有淵源。齊白石小吳昌碩20歲，然而在上海竟然沒有機會結識這位藝術前輩，也確實爲一件遺憾的事。在上世紀二三十年代，海派以吳昌碩的影響最大，傅抱石1937年《民國以來國畫之史的考察》曾作如下論述：

　　進一步，談中國畫的動態，影響最大的，要推吳昌碩。他的花果山水之類，甚至于他的字，不知影響了多少學畫的人。……我曾想，吳昌碩的畫，爲什麼會有這么大的影響？幾乎可以支配華東的花果畫。[②]

吳昌碩的繪畫不僅風靡海上，也遠播東瀛，陳師曾就是源于這個原因向齊白石建議學習吳昌碩的畫風。如前所述，齊白石于1917年5月爲避家鄉兵匪之亂赴京，當時住前門外郭葆生家。又因張勛復闢之亂，隨郭避居天津租界數日，回京後移榻法源寺，以賣畫、刻印爲生。但是，齊白石在北京并無名氣，求畫者不多。自慨之餘，決心變法。1919年曾作《白石詩草》云："余作畫數十年，未稱己意。從此決定大變，不欲人知。即餓死京華，公等勿憐，乃余或可自問快心時也。"1922年春，陳師曾携中國畫家作品東渡日本參加中日聯合繪畫展，齊白石的畫引起畫界轟動，并有作品選入巴黎藝術展覽會。這是齊白石藝術生涯中的重要轉折點。此後，他在北京的聲名漸起。對于這段經歷，多年後齊白石不無感慨：

　　我那時的畫，學的是八大山人冷逸的一路，不爲北京人所喜愛，除了陳師曾之外，懂得我的畫的人，簡直是絕無僅有。我的潤格，一個扇面定價銀幣兩元，比同時一般畫家的價格便宜一半，尚且很少人來問津，生涯落寞得很。師曾勸我自出新意，變通畫法，我聽了他的話，自創紅花墨葉的一派……同鄉易蔚儒，是眾議院的議員，請我畫了一把圍扇，給林琴南看了，大爲贊賞說："南吳北齊，可以媲美。"他把吳昌碩跟我相比，我們的筆路倒是有些相同的。[③]

齊白石坦陳自己的筆路和吳昌碩有些相同，而其實論其淵源，明顯出自吳昌碩一派。受吳昌碩影響的潘天壽在《回憶吳昌碩先生》一文中也有明確的論述：

　　近時白石先生繪畫上的設色布局等等，也大體從昌碩先生方面而來，加以自己的變化，而成白石先生的風格。表面上看，他的這種風格可說與昌碩先生無關，但仔細看，實從昌碩先生的統系中分支而出。

1929年教育部舉辦全國美展，陳小蝶發表了《從美展作品感覺到現代國畫畫派》一文[④]，文中對當時畫派進行了梳理，并歸納爲六個畫派：復古派、新進派、折衷派、美專派、南畫派、文人派。所謂復古派是指延續四王正統派并包含兼師吳門派的畫家，如顧麟士、馮超然、吳待秋等；新進派是指受到四僧和黃山派影響的畫家，如錢瘦鐵、鄭午昌、張大千等；折衷派是指運用日本畫法的高劍父、何香凝、方人定等；美專派是指劉海粟、呂鳳子等；南畫派是指以金城爲首的擅長宋元青綠山水的畫家；文人派有吳湖帆、陳子清等人。陳小蝶的劃分雖有時代的局限，然以此考察當時的中國畫壇，也頗有見地。其中，在列舉論述南畫派時，他指出，南畫派"以摹古得名，專以宋元舊迹，輸送日本。及其歸也，乃爲北平廣大教主。其畫青綠濃重，金碧渲填，日人購之，蓋兼金焉。號爲南畫正宗，而識者病諸"，言辭之中對南畫派頗有成見，隨後特地指出，"蕭謙中、齊白石更起而代之"，"拱北一派，漸以消息，今所存者，金陶陶、尹同愈、祁井西數人而矣。而蕭

齊弟子，乃遍河北"。

　　從中可以看出，20年代末開始，齊白石在北方聲名鵲起。在京城，以金城爲首的南畫派被蕭謙中和齊白石起而代之了，這是兩種畫風此消彼長的過程。到了30年代，更趨明顯：

　　　　畫與吳昌碩同是花果一類的作風，則有齊白石氏。齊氏摹印，魄力之雄偉，可以說直接、間接已衝動了許多印人，但能得他的精神的，却不多見。他的畫近幾年來，頗爲北方一部分人所推重，并不減于民國十年左右之對于吳昌碩。⑤

　　北京舊爲皇城，國畫的傳統力量牢固而深厚，這與上海的五口通商情況完全不同，齊白石身爲"外來客"，他是如何"起而代之"的呢？
　　作爲傳統文人繪畫的海派繪畫在近代走向商品化，這與上海特殊的社會環境密不可分，也是這一風格的流派爲什麼沒有在其他城市產生的主要原因。然而，近代中國城市的商業化也是歷史必然之路，這僅僅是一個先後次序逐漸影響的問題。隨着清王朝的解體，北京在民國初年也漸漸走上了商業之路。畫壇的情況自然也是如此。琉璃廠作爲民國時期重要的書畫交易場所，吸引了不少外地畫家，人員的流動爲北京畫壇輸進新鮮血液的同時，也帶了異地的新風。其中，蕭謙中、張大千帶來的石濤、石谿野逸派畫風，黃賓虹的新安派畫風以及齊白石的海派畫風頗引人注目。而這些"新風"，都是自南而來。
　　繪畫史的發展亦有規律，當一種畫風在某地或者某一時期沿襲既久，必然導致其生命力的衰竭，起而代之的是另外一種新風。這種新風，必緣于一種機遇。對于北京畫壇而言，野逸畫風和海派無疑是新口味，舊派領袖金城于1926年辭世即爲其機遇。所以，北京畫壇出現"蕭謙中、齊白石更起而代之"，"拱北一派，漸以消息……而蕭齊弟子，乃遍河北"，也就不難理解了。雖然齊白石在北方繼承發展了吳昌碩的畫派并且影響日漸，但是并不能小看京城的"保守派"的實力。陳小蝶的論述基本正確，但我們并不能排除他論述的主觀色彩。1929年，徐悲鴻聘請齊白石任教授，却引來了衆教授的集體辭職，這一近代美術教育史上罕見事件就反映了當時京城畫壇對齊白石以及吳昌碩畫風的排斥性，由此可見京城傳統派的慣性延續。
　　南方海派影響京城畫壇的同時，京城傳統派也影響了海上畫壇。金城在北京去世的次年，海派領軍人物吳昌碩在上海辭世，這也成爲南北方交流的契機。故宮所藏歷代書畫在南方的展覽以及出版技術的進步等，使畫家見到了大批古典繪畫，這對吳昌碩的畫派在無形中都產生了消磨作用。以吳湖帆爲代表的三吳一馮古典畫風影響日漸，到40年代登至頂峰。南北畫壇的互相影響共同創造了20世紀繪畫的輝煌，而這一結果，大概也是吳昌碩和金城所未料到的。

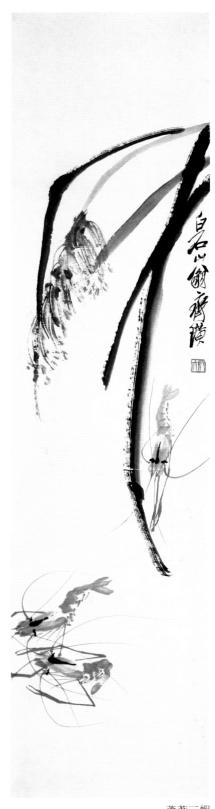

蘆葦三蝦

三

　　齊白石是繼吳昌碩之後的大寫意花鳥畫大師，其藝術成就和影響，和吳昌碩相比完全有過之而無不及。就其社會影響而言，在整個中國繪畫史上都罕有其匹。
　　齊白石的藝術在20世紀40年代即進入了鼎盛期，新中國成立後的50年代，其社會地位又發生了重大轉變，如1949年當選中國文聯委員、中華全國美術工作者協會委員，1952年被聘爲中央美術學院名譽教授、中國美術家協會主席、中央文史研究館館員、北京中國畫研究會主席、北京中國畫院名譽院長，1953年中央文化部授予其"人民藝術家"稱號，1955年德國藝術科學院授予其"通訊院士"榮譽狀等，這讓同時代的其他畫家都黯然失色。雖然進入50年代他在藝術上和40年代并無本質區別，但其作爲畫壇領袖的地位却已不

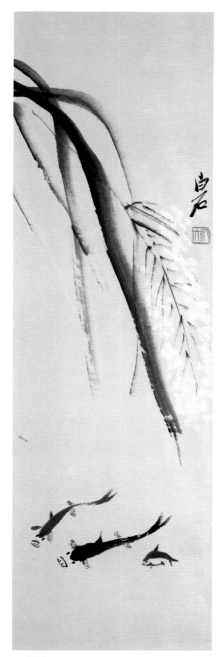

三魚圖

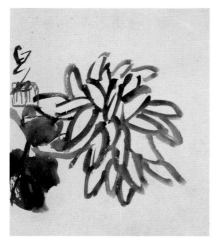

菊花小品

容質疑。

不難看出，自1949年到他去世的近十年，是其一生中最輝煌的時期，他是順應時代潮流在人生道路上取得成功的大家。其成功不只源于藝術本身，藝術之外的因素也顯而易見。1958年，傅抱石在參觀了齊白石的遺作展後不無感慨：

> 我們必須認識到，老人僅僅依靠了這些——傳統（誠然它是必備的重要的條件之一），還是不能滿足的。更重要的是老人出身于勞動人民，在掌握了這些武器之後，並沒有爲古人服務，專畫前人已經畫過的特別是提煉過的東西，老人是"登山則情滿于山、觀海則意溢于海"（梁劉勰語），滿懷信心地用它來向日常生活尤其是勞動人民的日常生活中找題材，並且對當時黑暗的社會作露骨的諷刺。這樣，內容完全變了，形式也就不能不變；這樣，古人皆爲我用了，新的面貌新的風格也就逐漸形成了。老人的畫所以受到世界上廣大讀者的熱烈愛好，就是這個道理。⑥

其實，單從齊白石的作品分析，確實不易看出有多少是"對黑暗的社會作露骨的諷刺"的，傅抱石在50年代的觀察自然有其時代的局限，但他看出了藝術之外的因素。對此，亦有研究者認爲：

> 齊白石和黃賓虹在建國以前的藝術地位相對比不上張大千和徐悲鴻，原因是張、徐都善于"走碼頭"，游歷全國，故名聲極大。齊、黃藝術地位的改觀則發生在建國以後的五六年間，尤其是在反民族虛無主義期間。其受重視的主要原因是由于二人的出身和經歷，符合了當時黨領導的改造文藝界的需要。與此形成對照的是張大千的受貶，徐悲鴻雖然受到重用，但由于留過洋，思想仍有需要改造之處，故亦不如齊、黃更多地得到正面宣傳。徐在建國後一些改造自己思想的真誠認識，便是明證。齊、黃雖然也並不精通黨的政策，但他們之受重視，首先是因爲中國歷代新政府皆有善待文化老人的傳統，如陸鍵東《陳寅恪的最後二十年》一書稱，陳寅恪當年就是因爲略差了幾歲，搭不上內定的文化老人年齡班車而沒有被免于運動，而齊、黃在建國後都已屆90高齡，故足以得到政府的優待。……齊白石是毛澤東的同鄉，出身農民，具有很好的階級成分，他在政治上的天真也保證了其晚年的一帆風順、青雲直上——解放後他享受到了國內藝術家所能享受到的最高待遇，齊白石因此在知名度上一擧壓倒了包括黃賓虹在內的其他三人。⑦

建國後藝術中心的轉移也是齊白石藝術異軍突起的因素之一。在中國繪畫史上，每個時代在地域上總是表現爲以某一地域爲主中心和另外的副中心情形，中心多爲政治中心或經濟中心，或者兩者的結合，具體情況在不同的時期有不同的表現。如唐代以長安、洛陽爲中心，北宋以洛陽、汴京爲中心，南宋以杭州爲中心，元明清基本以江南爲中心；其間又有明初的杭州、南京、北京，明中期的蘇州，晚明的松江，清初的太倉、常熟、徽州，清中期的揚州，晚清的上海等。進入民國後，由于特殊的歷史和社會環境，如資本經濟的發展、現代傳播方式的轉變及戰争因素等，全國範圍內諸多地區的美術表現都非常活躍，如北京、天津、上海、杭州、廣州、重慶、成都、昆明等，但以市場經濟最發達的上海爲主中心則是不争的事實，如大量的展覽和活躍的出版就是其他城市所無法比擬的，本文的主人公齊白石在1946年11月也曾到上海擧辦展覽。而50年代後，情勢發生了逆轉，藝術中心由上海轉移到了首都北京。商業和經濟的因素下降，政治因素大大提升。美術評論的中心亦轉向北京。進京展覽也成了衆多畫家的理想。在此種境遇下，作爲新中國藝術的中心——北京的領袖人物，無論從資歷年齡還是藝術風格和成就諸方面衡量，齊白石都當仁

不讓。正是在此不易爲人注目的因素的促動下，齊白石由建國前的一位北派名家一躍成爲新中國影響最爲巨大的藝術家。

這裏所作的社會和政治層面上的分析，絲毫沒有貶低齊白石藝術成就的用意。齊白石的成功，首先緣于他杰出的藝術成就。我們不妨運用辯證唯物主義哲學原理來分析：其藝術成就是内因，而他所具備的社會條件是外因，外因通過内因起了作用。如果用中國傳統觀念來解釋，那就是他占盡了天時、地利和人和。在建國之初的中國畫壇，外部條件又有誰可以和齊白石相比呢?⑧

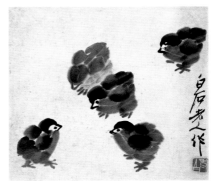

五子登科

四

齊白石藝術成就的意義，主要體現在兩個方面：其一是在前輩吳讓之、趙之謙、虛谷、吳昌碩等人前赴後繼地推動了金石水墨大寫意畫派走向巔峰，不但有效地矯正了清中期以還大寫意畫格失之于野的偏弊，并且令大寫意畫派在新的歷史時代以金石學爲契機開闢了新的的方向，并促使興起于明清的文人大寫意畫格在20世紀中後期登上了其歷史的頂峰。其二是以其出身民間的身份和新中國文藝改革的思潮，轉化了文人寫意畫的文化内涵，使之適應了新的時代要求，爲傳統繪畫在新時期的持續發展提供了必要的保障。并且齊在題材内容上的創造性的貢獻，傳統大寫意畫格由以往的陽春白雪真正成爲了"爲廣大人民群衆喜聞樂見"的群衆性藝術。

在繪畫史上，揚州畫派的文人寫意雖然意在挽回清初正統派的"柔靡"，而改寫了繪畫史，揚州畫派在特定的文化環境中對畫學的貢獻毫無疑問，但將其投放到整個繪畫史的大背景下分析，其弊端也是顯而易見的。在具體實踐中，用筆過于粗野，偏鋒取勢較多。黃賓虹雖然喜歡石濤的繪畫，主要緣于石濤的"民族氣節"，但黃對石濤的畫法頗多微詞，如"自僧石濤客居維揚，畫法大變，多尚簡易。……時有揚州八怪之目。要多縱橫馳騁，不拘繩墨，得于天趣爲多"；"石濤、八大開江湖法門"；"清湘蒼潤而率易過甚，遂開江湖習氣"；"揚州八怪意在挽回四王、董、趙之柔靡，而學力不足。至咸（豐）同（治）中，當時金石學盛，書畫一道，亦稱中興，可謂有本之學"。⑨黃賓虹純粹從畫法的角度對之提出了批評，頗有見地。其實對這一弊病，前人早有論述，如以揚州畫派代表畫家鄭板橋爲例，秦祖永《桐陰論畫》評之爲："筆情縱逸，隨意揮灑，蒼勁絕倫。此老天姿豪邁，橫塗豎抹，未免發越太盡，無含蓄之致，蓋由其易于落筆，未能以蘊釀出之，故畫格雖超，而畫力猶粗也。"那麼，如何匡正這一弊端呢？清代道咸以來金石畫家無疑對這一弊病進行了修正，這一時期的畫史正是海派興起之時，但黃賓虹所欣賞的是金石畫家及書家，又不對海派做整體的褒揚。究其原因，是金石畫派對揚州畫派用筆方法的改造，即趨于内斂，糾正了揚州畫派過于狂放的弊端。揚州畫派雖然在觀念上發展了文人寫意，其偏于單薄的筆法實難于撐起寫意的畫品。以海派畫家而論，趙之謙、吳昌碩皆援金石入畫，但趙帶有隸意、楷意，吳乃草篆，表現在風格上，趙較吳"内斂"，吳不免顯得意氣風發，所以，黃賓虹對趙之謙的推崇就勝于吳昌碩。而齊白石則以楷篆筆意入畫，對石濤和揚州畫派也起到了修正作用。所以，從具體的畫法看，同樣是大寫意，吳昌碩和齊白石的大寫意就與石濤和揚州畫派的大寫意有着本質的不同，前者是後者的一劑良藥。齊白石内斂的大寫意繪畫爲其在50年代初作爲"畫壇正統"的地位，也提供了技術保障。

在繪畫題材上，齊白石大大豐富了傳統繪畫的取材。以他的花鳥畫而論，除了超越傳統文人繪畫的主題梅蘭竹菊外，也沒有爲海派的吉祥寓意題材所限制，而是寫他所見所聞。當然，齊白石作爲在京城的職業畫家，必須迎合不同層次和類型客户的需求，然而，他的取材"皆少時親手所爲親目所見之物，自笑大翻陳案"，"所畫的東西，以日常能夠

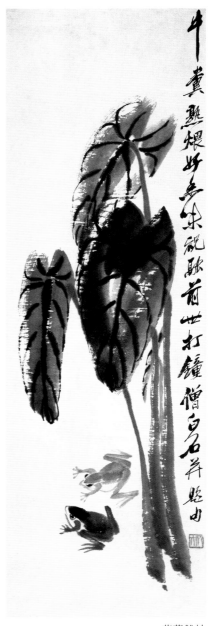

芋葉雙蛙

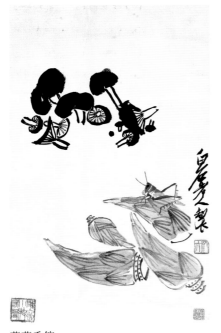

蘑菇香笋

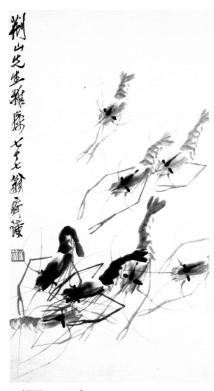

八蝦圖　1939年

楷書亭子間橫額　1951年

見到的爲多，不常見的，我覺得虛無縹緲，畫得雖好，總是不切實際”。他還在一幅《柴範圖》上題字：“余欲大翻案，將少小時所用過之物器，一一畫之。”他的題詞，也不是一般傳統文人所能達到的天真爛漫境界，如題《牧牛圖》“祖母聞鈴心始歡”；　一幅《棉花圖》題曰“花開天下暖，花落天下寒”；《不倒翁圖》題“秋扇搖搖兩面白，官袍楚楚通身黑”；《竹院圍棋圖》上題詩曰“闌群縱橫萬竹間，且消日月雨轉閑。笑儂尤勝林和靖，除却能棋糞可擔”，把下棋和挑糞并提。這樣的題法在齊白石之前基本上是看不到的。從他所畫的題材看，如大白菜、南瓜、蘿卜、辣椒、玉米、稻穀、芋頭、蘑菇、春笋、粽子、荸薺、蝴蝶、蜻蜓、蚱蜢、蝗蟲、飛蛾、螳螂、螻蛄、青蛙、老鼠、蝦、螃蟹等等，多數在傳統繪畫裏看不到的事物，在他的筆下，皆活靈活現，充滿生機。而且，農家所用的釘耙、鐝頭、竹筐、瓦罐等等，都屢屢在他筆下出現，這在傳統繪畫裏是看不到的，古代的畫家根本不會留意這類事物。他善于歌頌生活中一切美好的事物，在畫中寄予對生活的美好願望，常把民間美術裏吉祥圖案的寓意引入畫中。如畫蝙蝠題“大福”；畫荔枝題“大利”；畫秋菊題“益壽延年”；畫雄鷄、鷄冠花，寓意“官上加官”；畫石、牡丹，題“富貴堅固”。1950年之後，他還以鴿子、萬年青等爲題材，畫出了《和平頌》、《祖國萬歲》等作品知名度極高的作品。

　　在傳統繪畫的推廣方面，齊白石的影響可謂古今罕有。美術院校在近代的設置，爲繪畫的教育推廣帶來了便捷之路。然而，美術院校的教育畢竟主要傳播于相對專業的群體，即使全國性的大師，也主要影響于學生輩的圈子，如徐悲鴻和潘天壽分別影響于北方和南方。但是，齊白石繪畫則是跨越地域界限和師承範圍，在全國得到了前所未有的推廣，這是不爭的事實。當然，從技法層面論，齊白石繪畫高度概括的用筆，的確便于初學者入手，但從深層次分析，這又與齊白石繪畫的文化品格密不可分。他的作品充滿民間情味，喜歡把農村及日常生活的平凡物象入畫，故能雅俗共賞。而同時代畫家由于更多受傳統文人畫的影響往往缺乏這種文化品格，這其實也是爲什么說齊白石的畫風契合了50年代新的藝術與政治氛圍的重要原因。如畫冊收錄的《老圃清香》，所描繪的是極其普通的大白菜和胡蘿卜，但題款爲“老圃清香”，不論是達官貴人還是大衆百姓，都會一下子拉近了與作品的心靈距離。

　　齊白石的繪畫對建國後的畫壇產生了重大深遠的影響。我們不妨看看海派花鳥四大名旦的情況。在上世紀40年代，吳昌碩在上海的影響開始減弱，其時崛起于海上花鳥畫壇的四大名旦基本不受吳熏染，如江寒汀學任伯年、虛谷、華新羅，唐雲學華新羅、石濤、八大，張大壯和陸抑非學華新羅、惲南田。但是到了建國後，情況就發生了轉變。張大壯轉向了粗筆畫，其畫蝦分明是受到了齊白石的“反作用力”，和齊有暗中“較勁”的意思，是用没骨法畫成。陸抑非也轉向海派諸家尋法求變，深入青藤、白陽之堂奧，旁及八大、石濤、吳昌碩，以意筆爲主，也不能認爲和齊白石的影響無涉。唐雲受齊白石的影響更是顯而易見。四大花旦尚且如此，遑論一般的花鳥畫家？又如解放前以畫月份牌廣告的謝之光，其人物畫極盡刻畫之能事，在社會上享有盛譽。但在50年代後，也是幡然改途，上溯八大、石濤，亦從齊白石處吸取所長，筆路奔放，墨法淋灕，與之前已是截然不同的畫風。

　　齊白石特殊的身份和經歷，也是其成功的不可忽視的條件之一。不同于傳統繪畫的主體——士夫文人，齊白石出身農民，若以傳統的觀點看，農民與繪畫大師似乎是風馬牛，但這正是齊白石的特殊之處，是他區別于前代大寫意名家最爲重要的標志之一。齊白石一生致力于對詩、書、畫、印的全面追求，雖然努力向雅文化靠攏，但他只能算作半個文人，因爲他與傳統文人的差別非常明顯。所以，他的繪畫不屬于傳統文人畫的範疇，但作爲傳統繪畫在現代社會的轉型，正如海派的產生一樣，是順應時代發展的產物。他的繪畫，不受任何成法的約束，以農民天真爛漫的情懷，改造了傳統繪畫，繼承發展了吳昌碩流派繪畫。以和吳昌碩相比，吳的繪畫

雖然不離海派的"俗"，然而其內涵還是文人的格調；齊白石雖然延續海派繪畫，然而他使它走出城市，深入農村，使其脫胎換骨，其審美理念容易爲最廣大的社會群體所喜愛。這一點，在50年代後的新時代裏顯得尤其重要。

"青藤雪个遠凡胎，老缶衰年別有才。我欲九泉爲走狗，三家門下轉輪來。"這是齊白石爲天津美術館來函征詩所寫的一篇非常著名的詩。在這首詩中，表達了齊白石的藝術追求和理想。20世紀的中國社會進行了翻天覆地的變化，由于傳統文人階層逐漸消失，意味着文人寫意繪畫的創作主體的缺失，在這種情況下，出身鄉間的齊白石憑借一片赤子之心，對文人大寫意進行了創造性的發展，既強化了其因心造境、抒情寫意的固有特色，又轉化了其或失之于作或失之于野的負面因素，并將之推到了歷史性的極致，因此，它的高度是空前的，也是後人所難以企及的。

20世紀是中國繪畫史上一個衆星璀璨的時代。在這大師雲集的時代，齊白石無疑是最發光華的畫家，排除專業的角度而言，即使在民間大衆的層面，他的知名度在同時代的畫家中也是名列首位。作爲人民藝術家的他早年貧寒，晚年却盛譽有加，構成了他具有傳奇色彩的藝術人生。20世紀風雲動蕩的社會，南北方畫壇的交流，成就了齊白石；另一方面，齊白石又影響了南北畫壇，他穿越了時空，竪起了一座新的藝術高峰。我們不妨可以這樣認爲，是天時、是地利、是人和這諸多因素的綜合作用，共同成就了齊白石的繪畫藝術成爲20世紀下半葉中國傳統繪畫的一代經典。

注釋

①《白石老人自述》，張次溪編，山東畫報出版社，2000年。

②收入《傅抱石美術文集》，葉宗鎬編，江蘇文藝出版社，1986年。

③《白石老人自述》，張次溪編，山東畫報出版社，2000年。

④該文發表于1929年4月的《美展匯刊》。

⑤同④。

⑥《白石老人的藝術淵源》，收入《傅抱石美術文集》，葉宗鎬編，江蘇文藝出版社，1986年。

⑦湯哲明《晋唐宋元傳統在20世紀》，該文收入于徐建融導讀、謝稚柳著《水墨畫》，上海畫報出版社，2002年。

⑧在1950年代，甚至于對齊白石及其藝術的不合適的評論，都會導致嚴重的後果。上海畫家陶冷月即是一例。中共上海市五愛中學黨支部1978年1月18日簽發的《關于陶冷月同志被錯劃爲"右派分子"的改正結論》，向我們展示了當時的歷史情境：1958年"整風運動"中，原認爲陶"攻擊黨和積極分子以及黨的統戰政策；反對新社會現實；攻擊領導和工會工作；對其之進行反動思想教育，攻擊齊白石畫家；爲右派分子進行辯護"的問題，于1958年4月24日經盧灣區區整風領導小組批准，劃爲"右派分子"，予以第五類處理，實行降級降薪。參閱《陶冷月》下册，上海書畫出版社，2004年。

⑨《黃賓虹談藝錄》，南羽編，河南美術出版社，1998年。

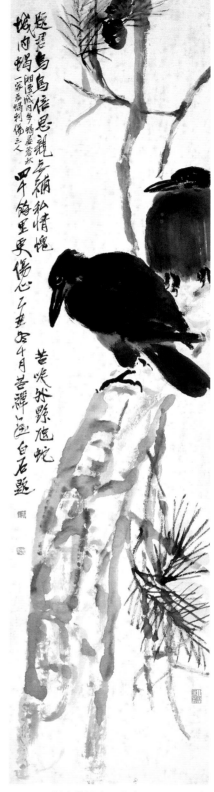

題李苦禪畫《雙禽圖》 1925年

圖 版 目 錄

圖版

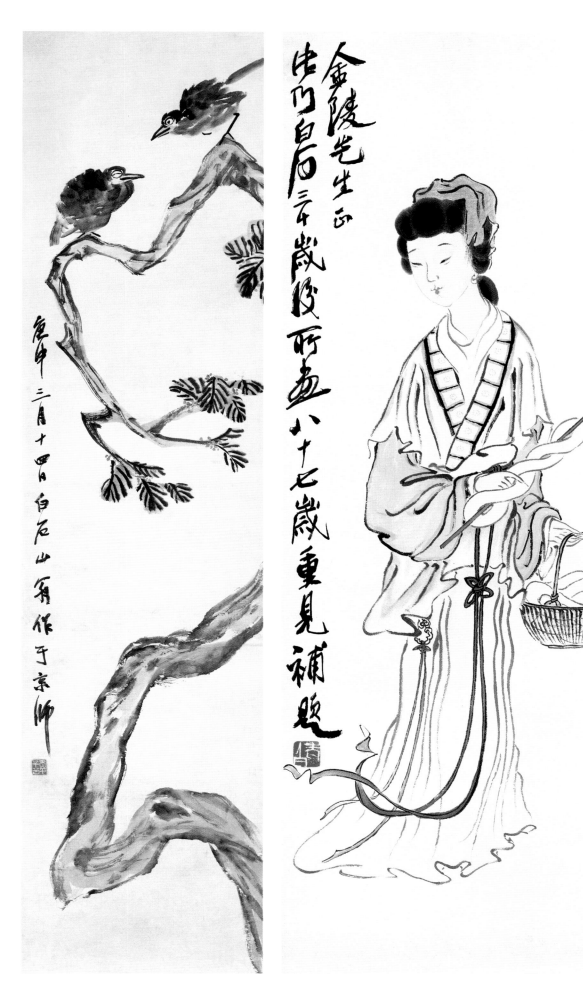

浣衣仕女（右）
1892年前後
83.5×35cm

對語圖（左）
1920年
131×33cm

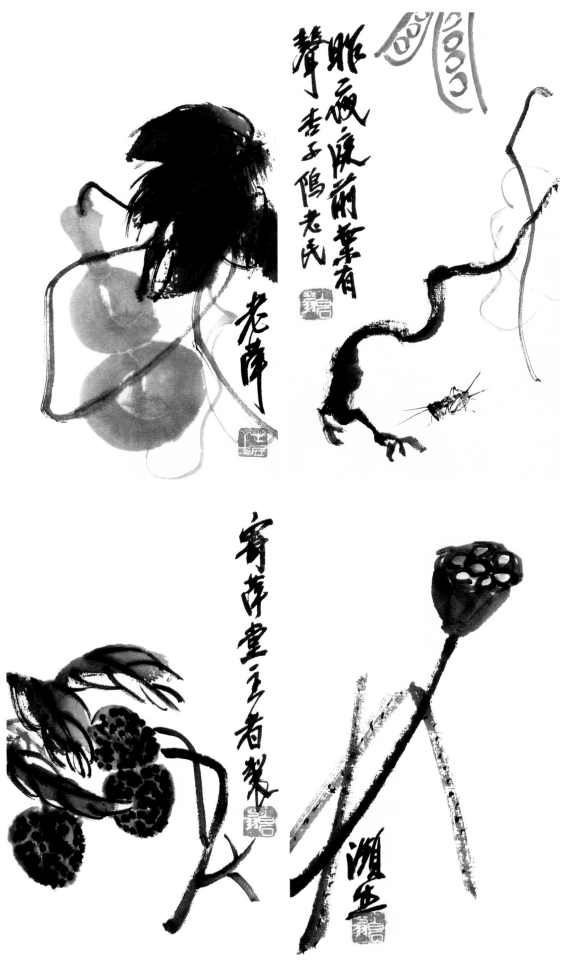

花卉草蟲冊(八開)

各23×13cm　1922年

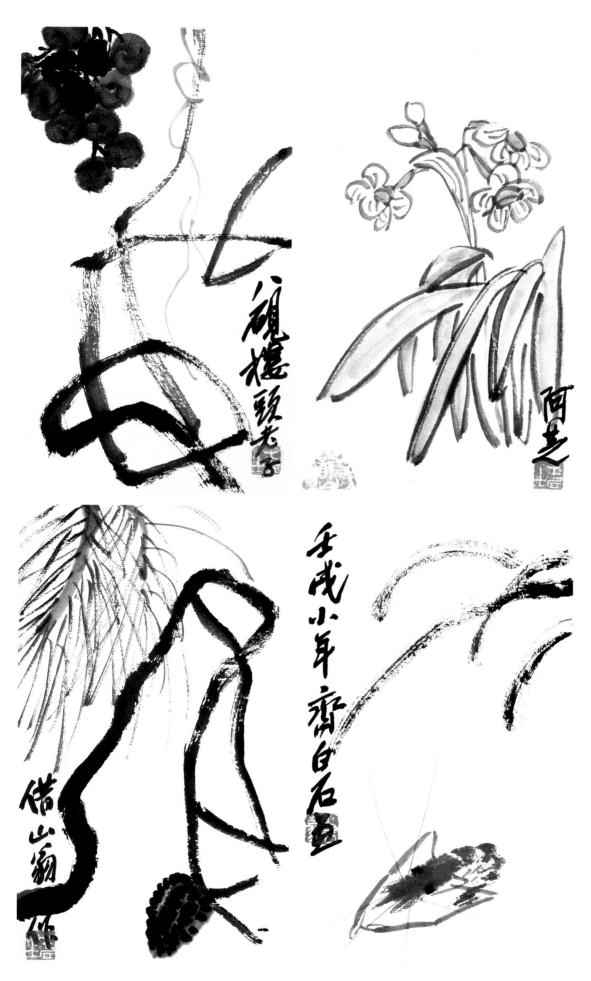

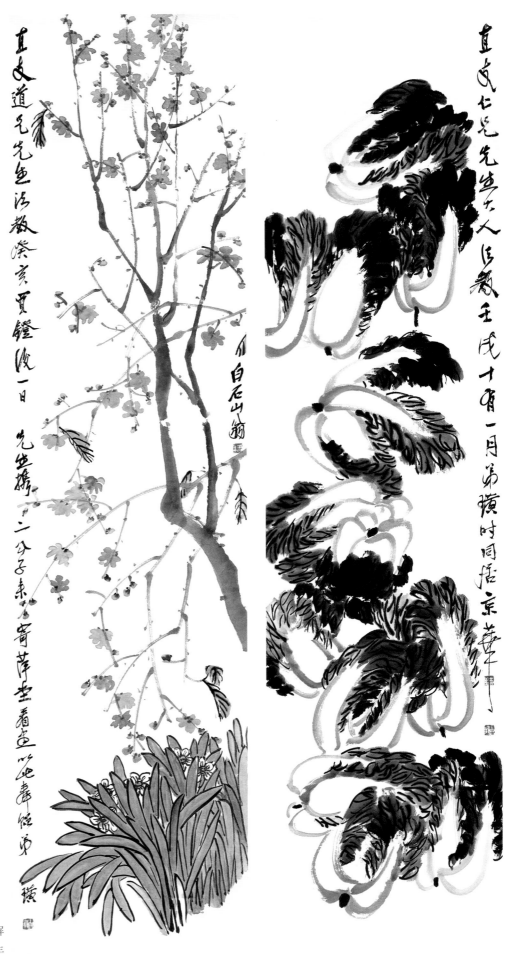

直支道兄先生法教癸亥賈鑒浚一日

先生撝二分子東坡寄萍堂看山老人齊璜

白石山翁

直支七兄先生夫人乌教壬戌十有一月弟璜时同居京華

花卉四屏

各135.5×33.5cm　1922年

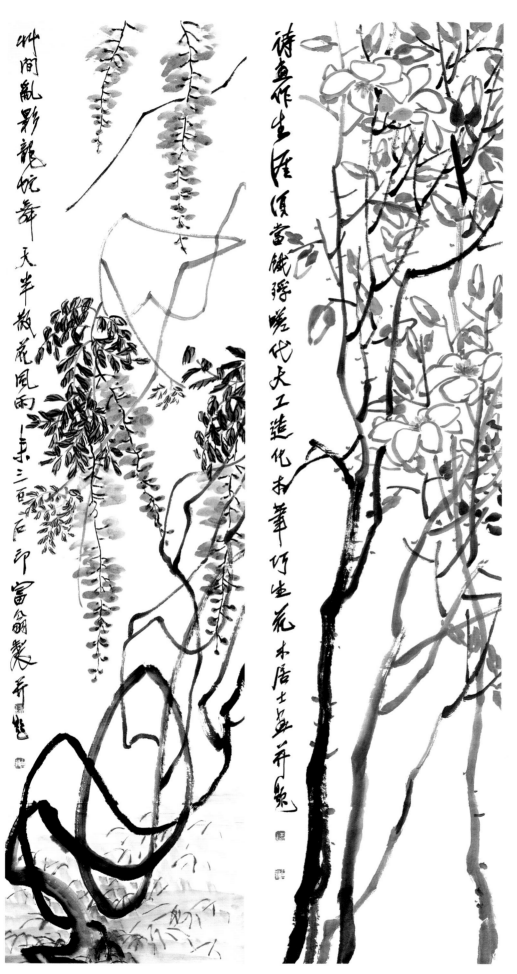

待畫作生涯須當餓肆作代大工造化未筆巧生花木居士盟開

艸閒亂影龍蛇舞天半散花風雨東三百石印富翁製并題

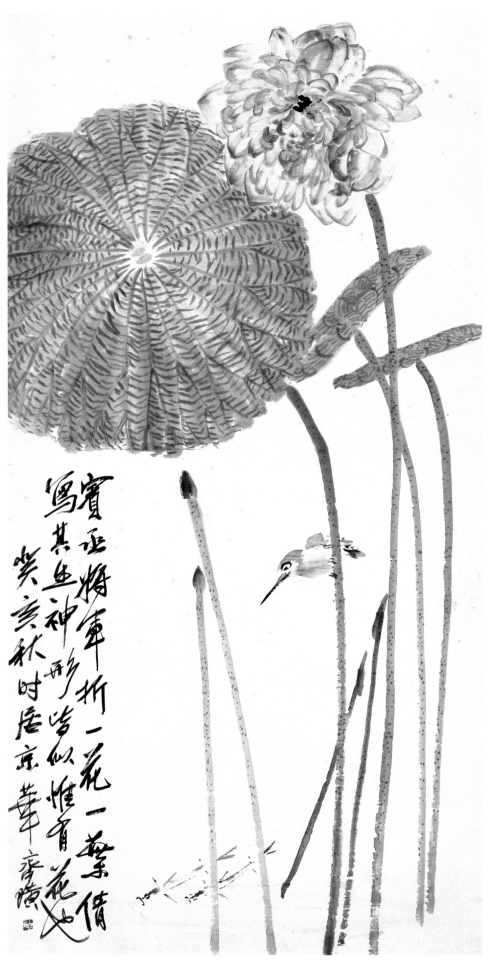

彩荷翠鳥　138×64cm　1923年

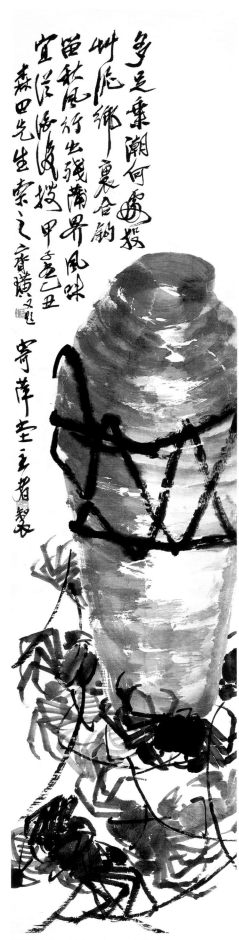

多足乘潮何處投
料應鄉裏合鄰
魚秋風行出殘蒲界風味
宜涇潺波撥甲子色乙丑
森四先生索之齊璜又題

寄萍堂主者製

酒後風味　138×33cm　1924年

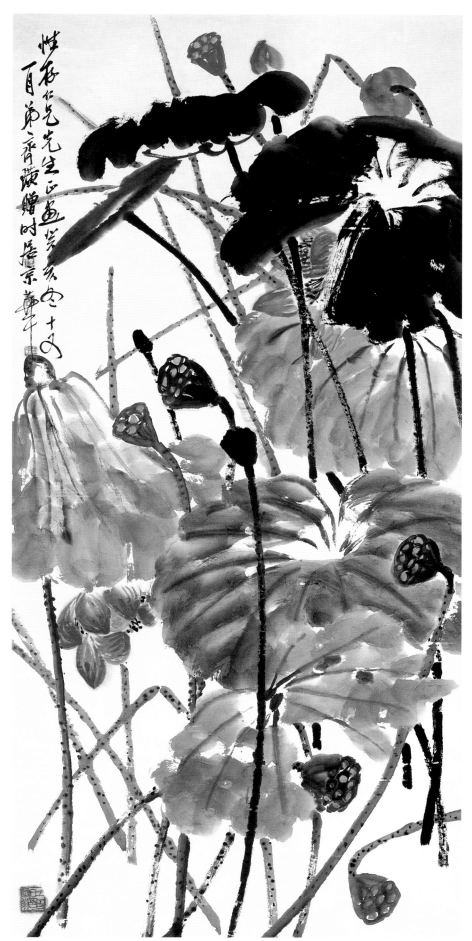

盛夏紅荷　137×65cm　1923年

石田翁岱廟圖
前二十年見此圖
不將紵事妬為仇
尽朝顧影頭全
頹猶喜達人說
沈周 甲子二月畫此圖第三回也
厚青仁先先生正
齊璜并題

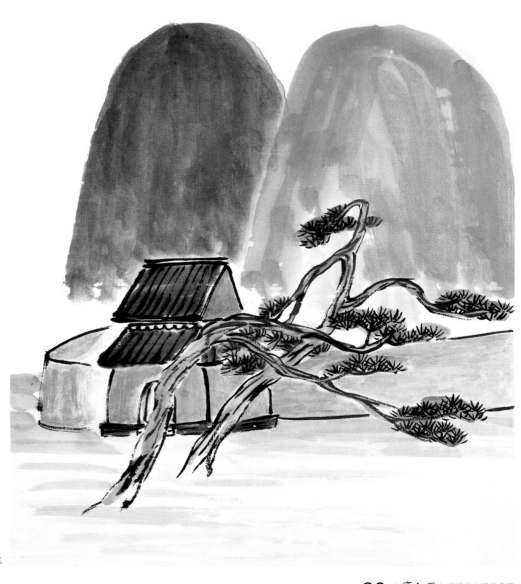

岱廟圖　89×46cm　1924年

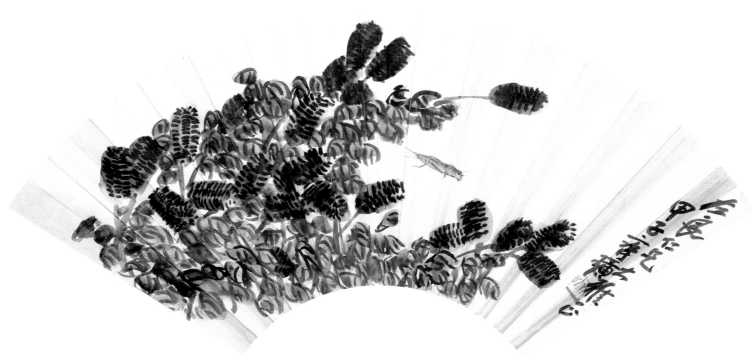

蒲棒　1924年

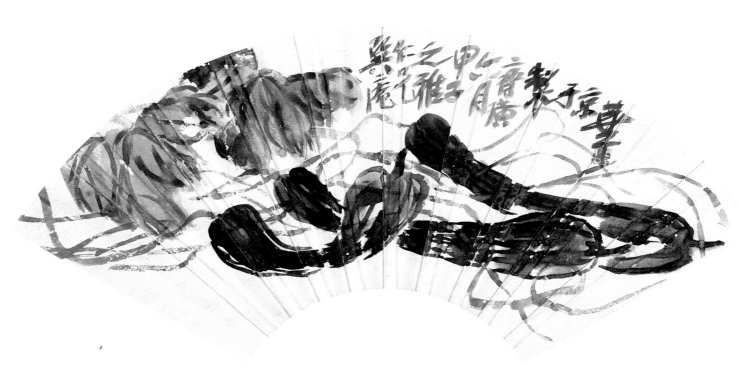

絲瓜　1924年

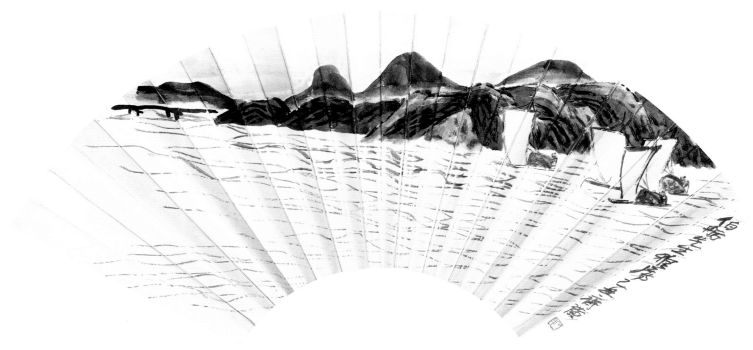

歸帆圖　1925年

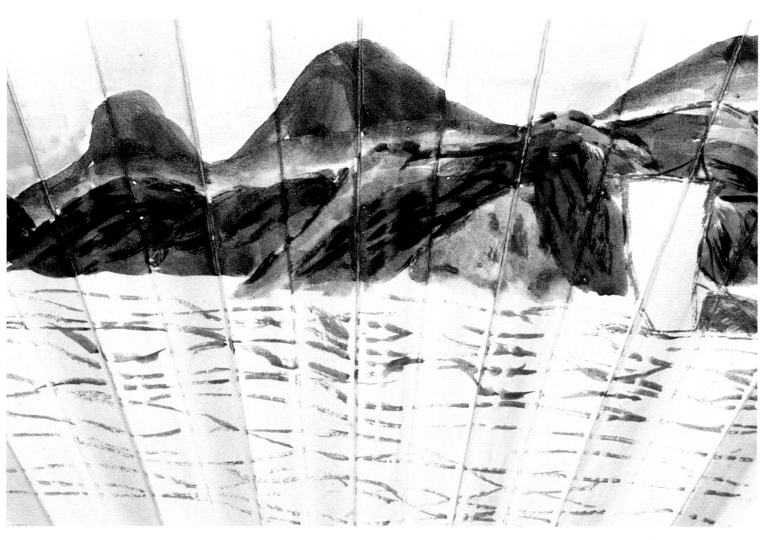

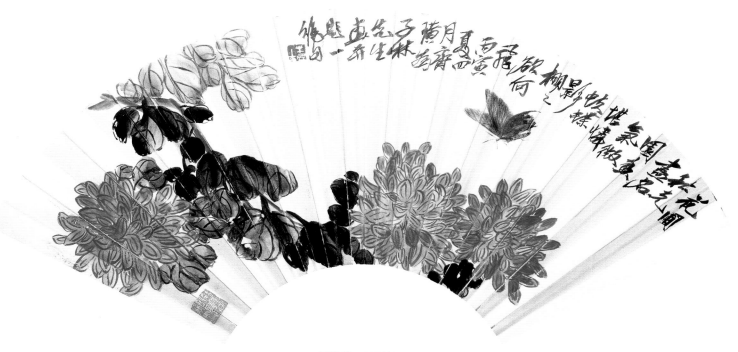

蝶戀花　1926年

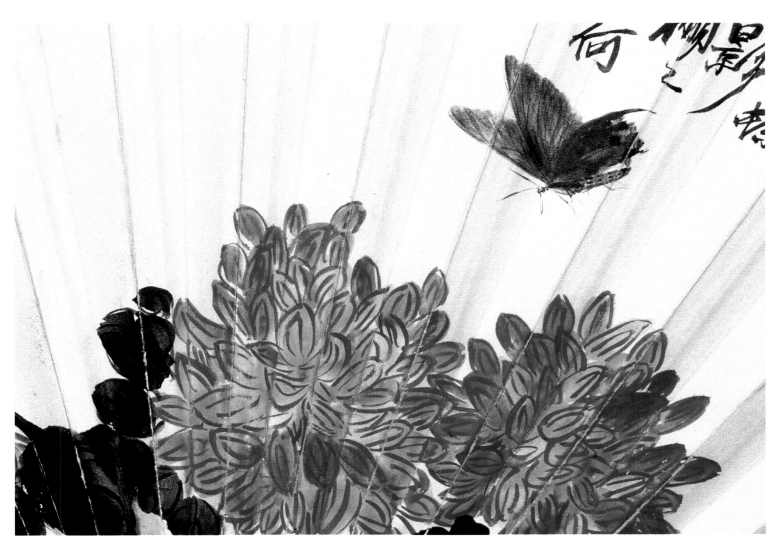

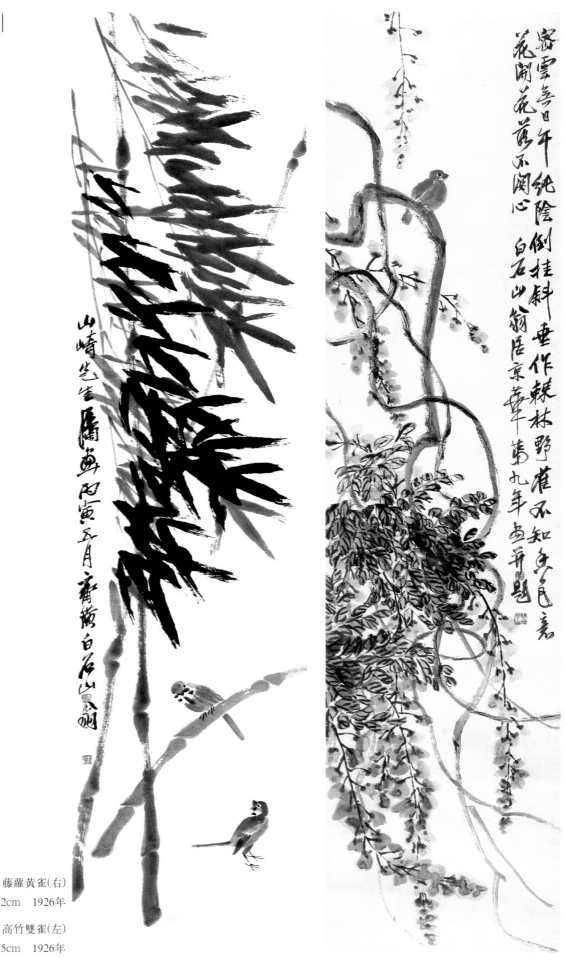

密雲無日年純陰倒掛斜垂作棘林野雀不知其苦意花開花落不關心白石山翁居京華年茲九年畫並題

山崎先生屬畫丙寅五月齊璜白石山翁

藤蘿黃雀(右)

133.5×32cm　1926年

高竹雙雀(左)

138×33.5cm　1926年

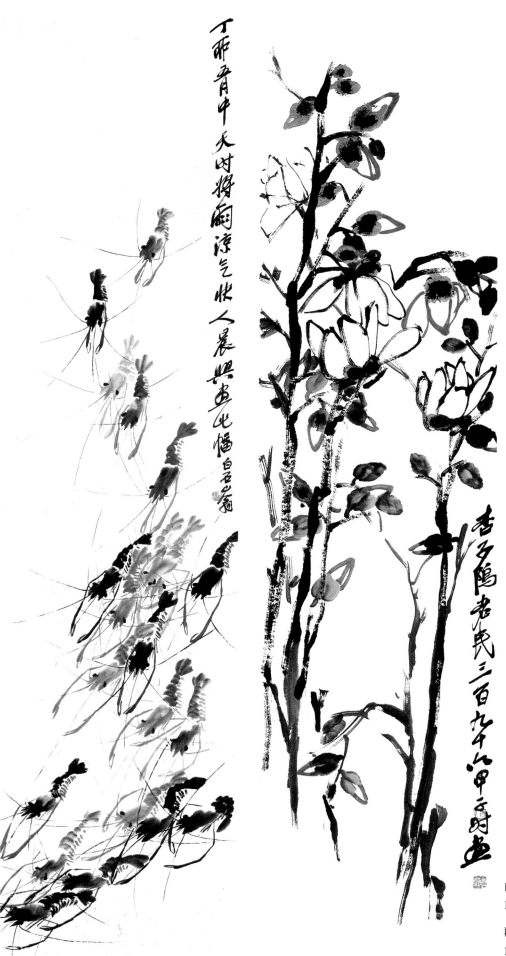

白玉蘭（右）

133×33cm　1928年

群蝦圖（左）

132.5×32.5cm　1928年

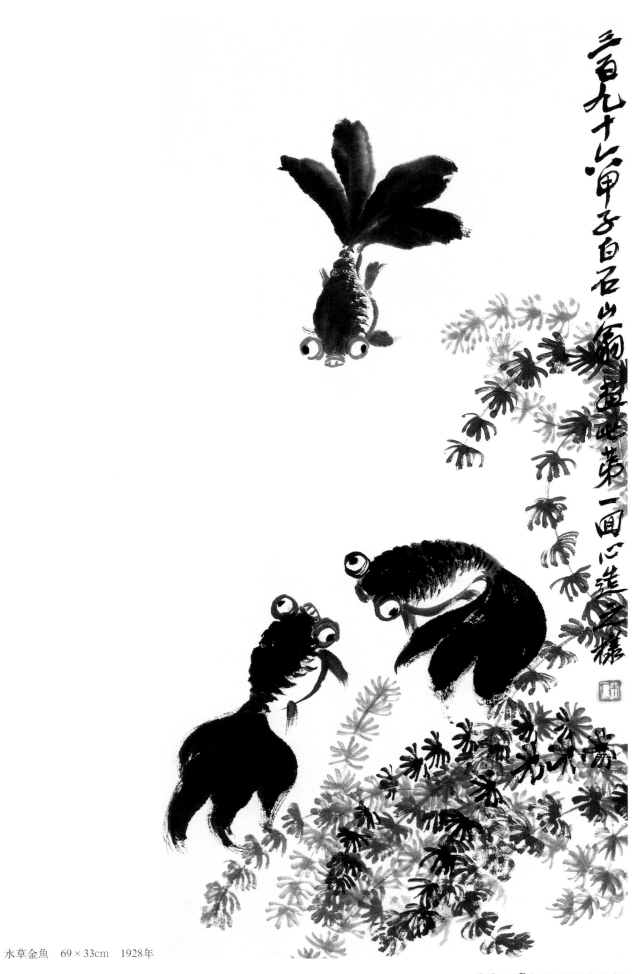

水草金鱼　69×33cm　1928年

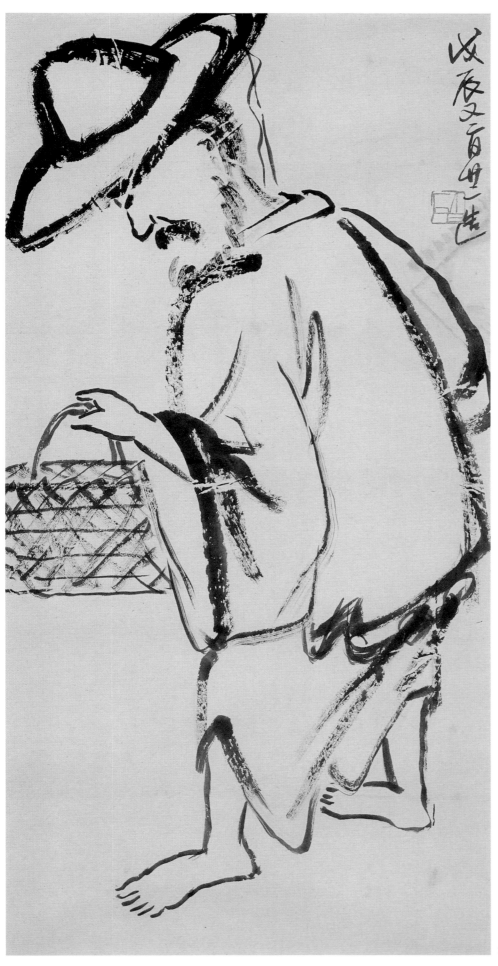

漁翁圖　64×32cm　1928年

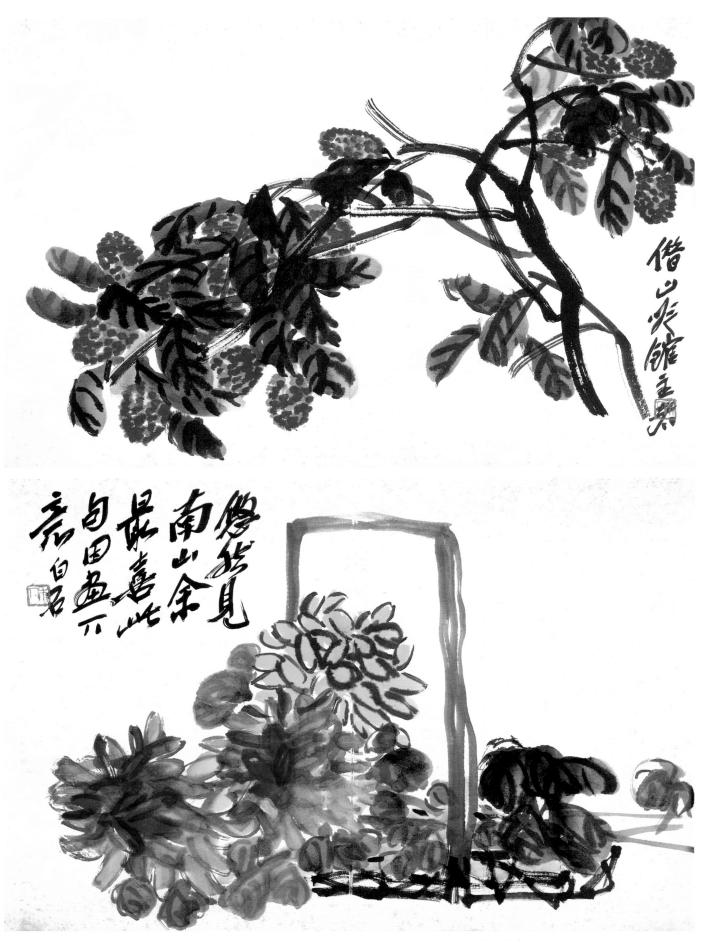

花鳥魚蟲冊(十四開)　各33×48cm　1928年

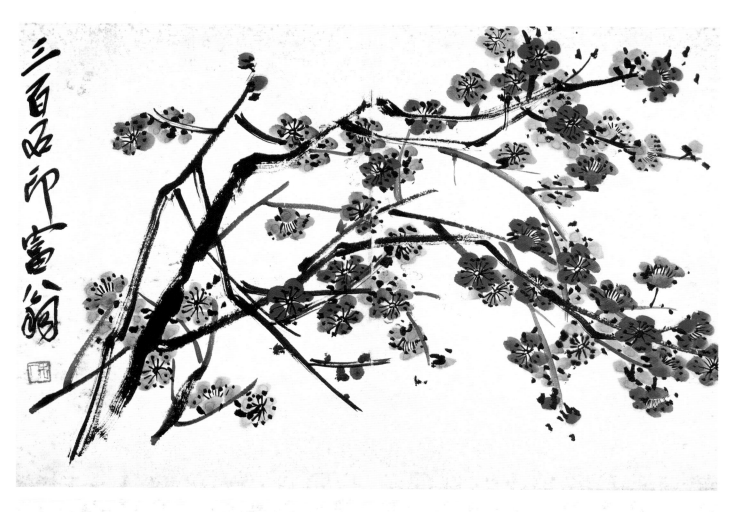

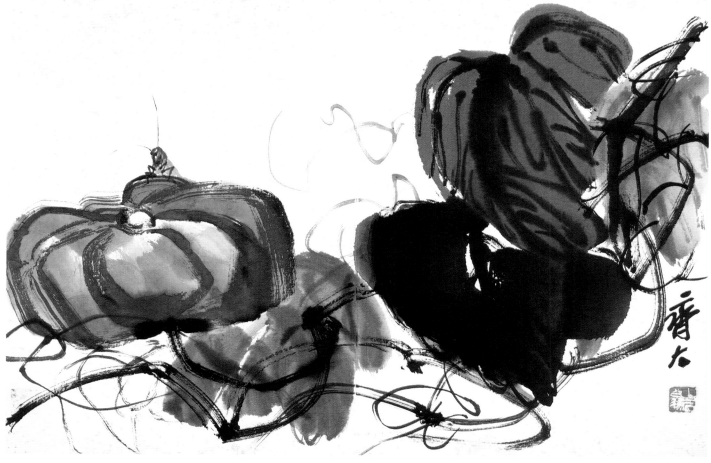

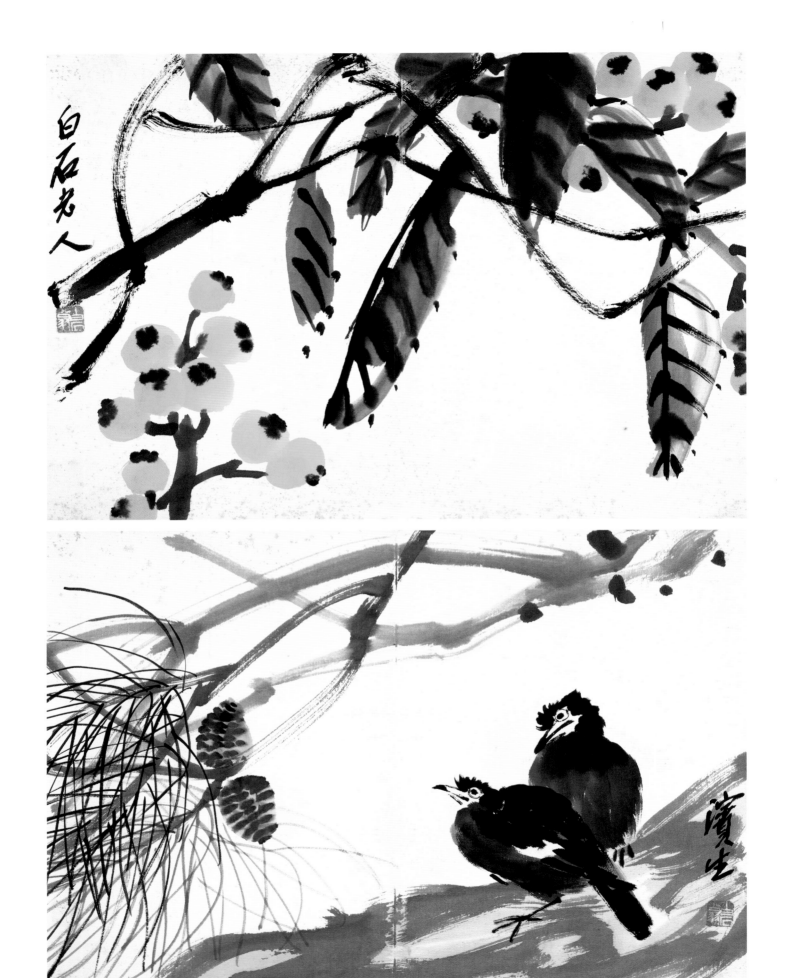

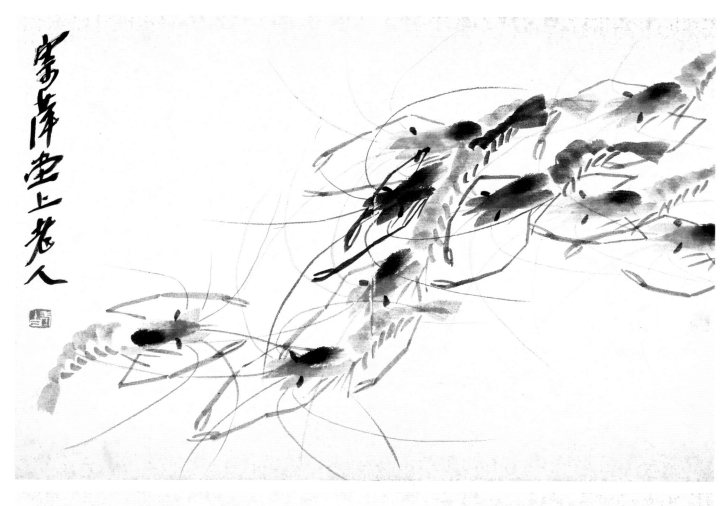

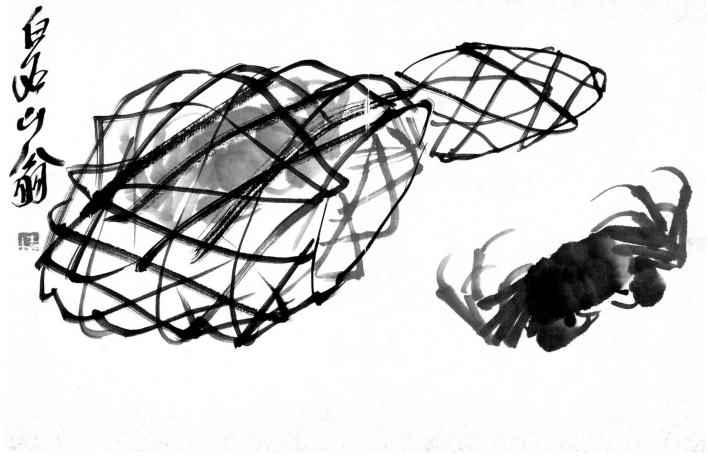

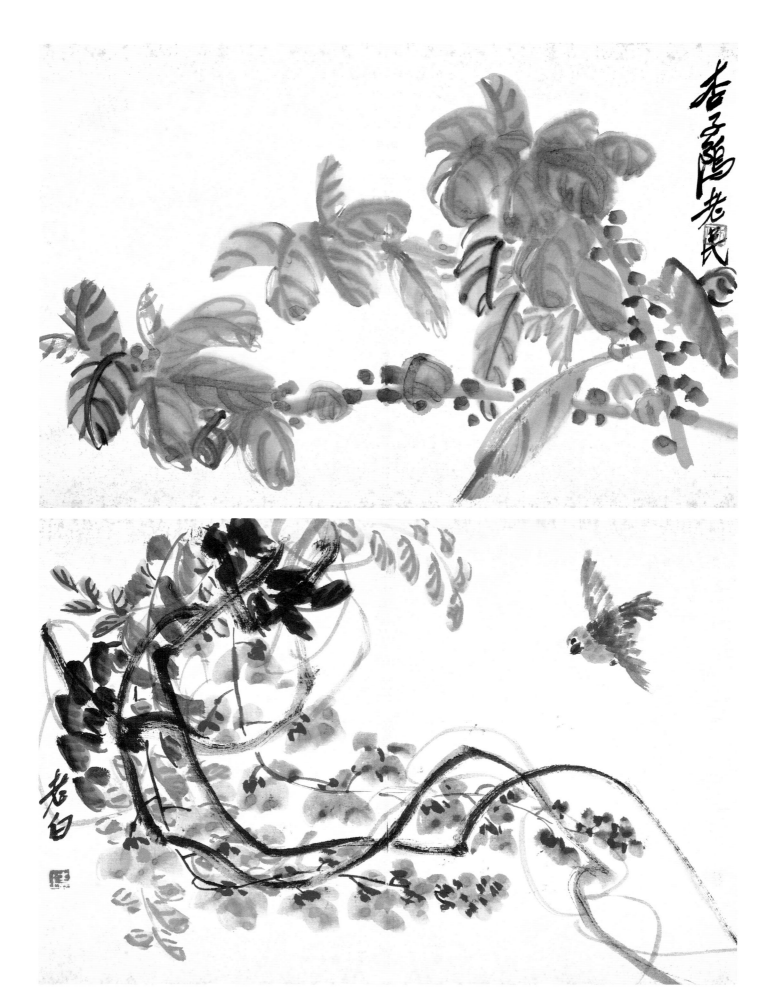

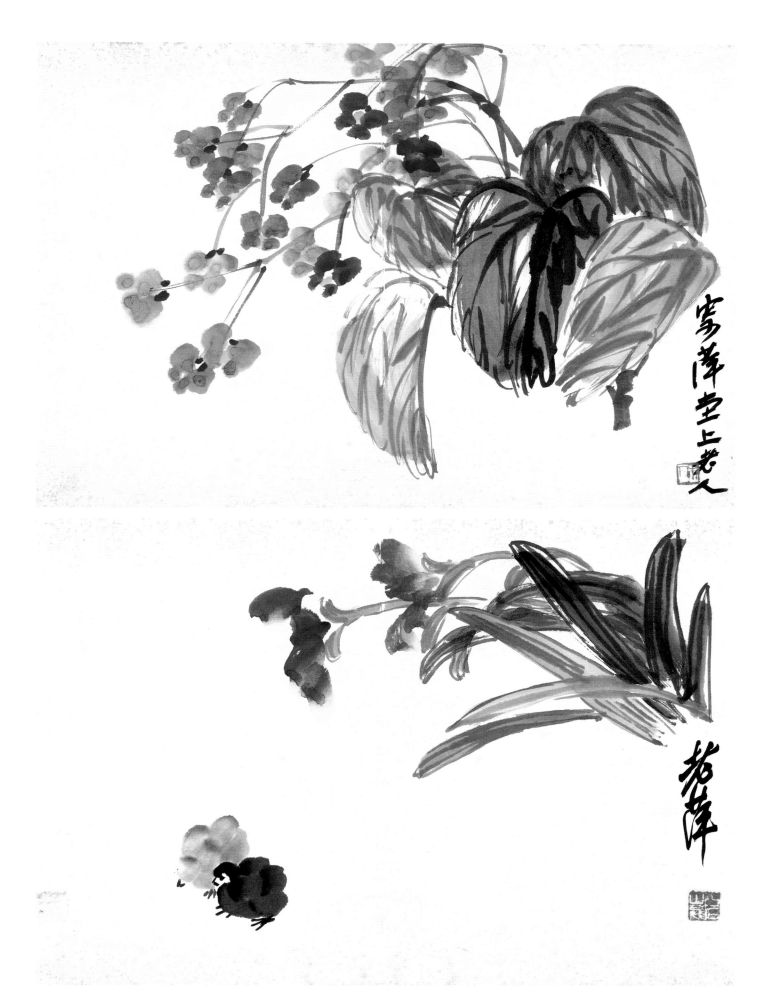

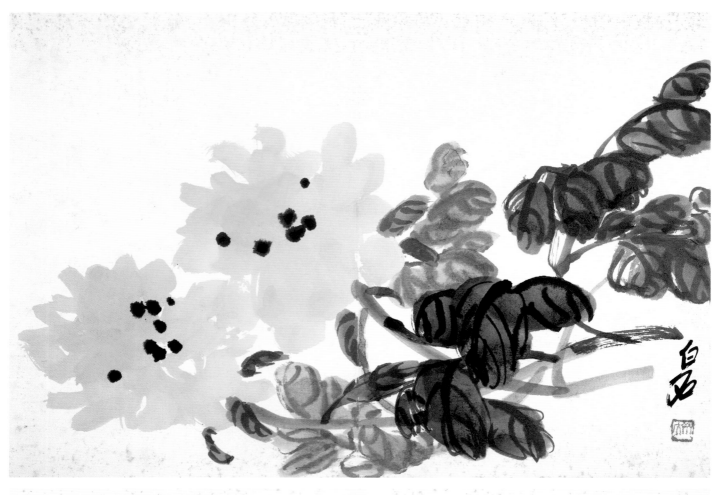

大葉疎枝亦寫生老年一筆費經營是誰替我擔竿賣高咏京師聽雨聲

北長夏六月畫此冊成并畫

白石記 齊璜

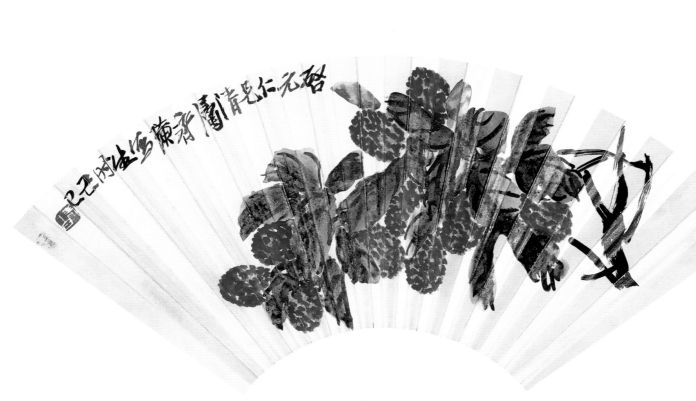

南粤荔枝　1929年

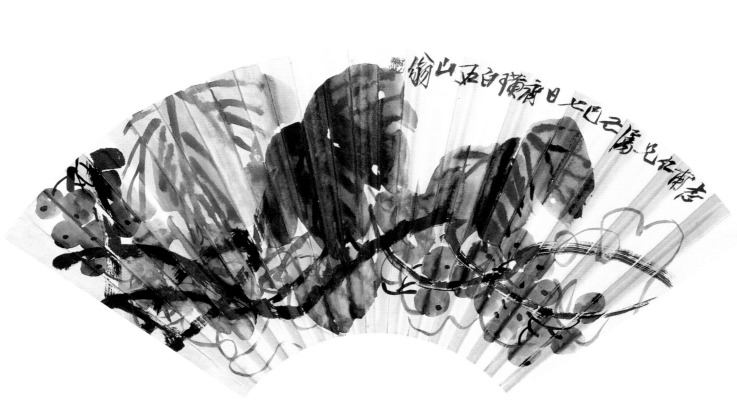

葡萄　1929年

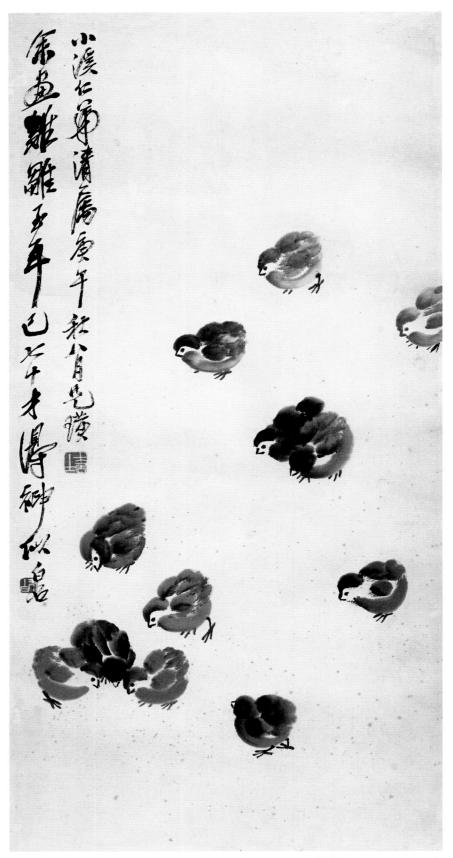

雛鷄　66×35cm　1930年

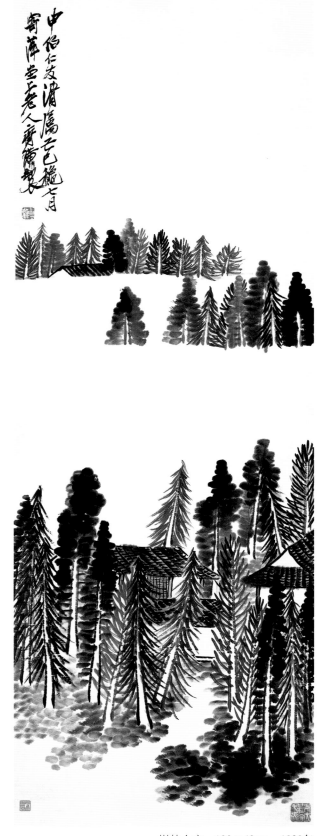

樹林人家　123×43cm　1929年

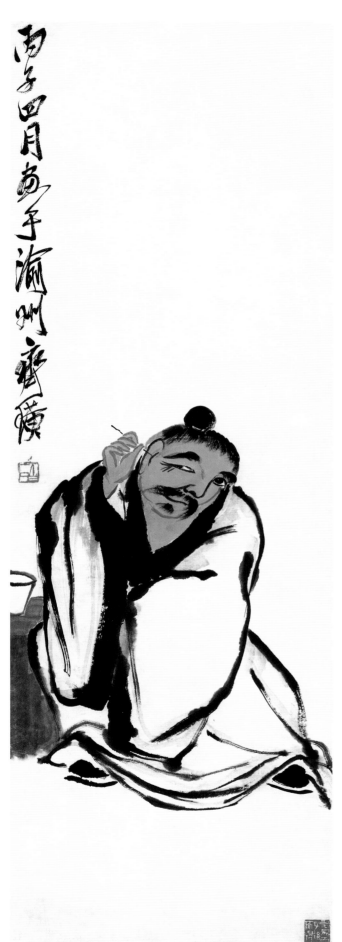

丙子四月為手渝州齊璜

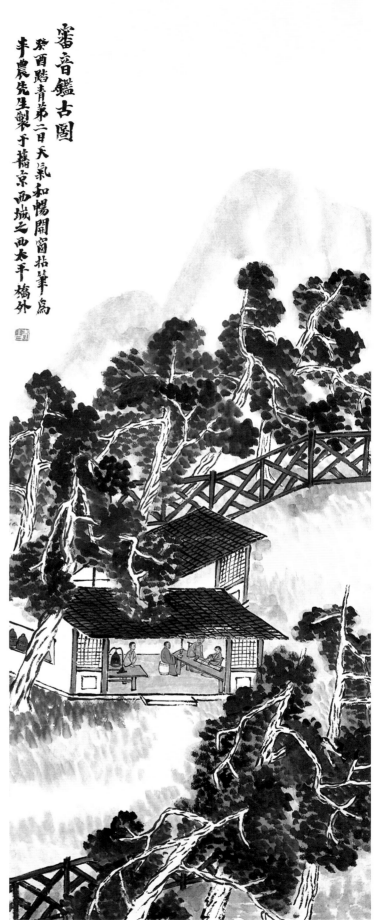

審音鑑古圖
癸酉踏青第二日天氣和暢開窗拈筆為
半農先生製于舊京西城之西太平橋外

洗耳圖　103.5×35cm　1936年

審音鑑古圖　97×37.5cm　1933年

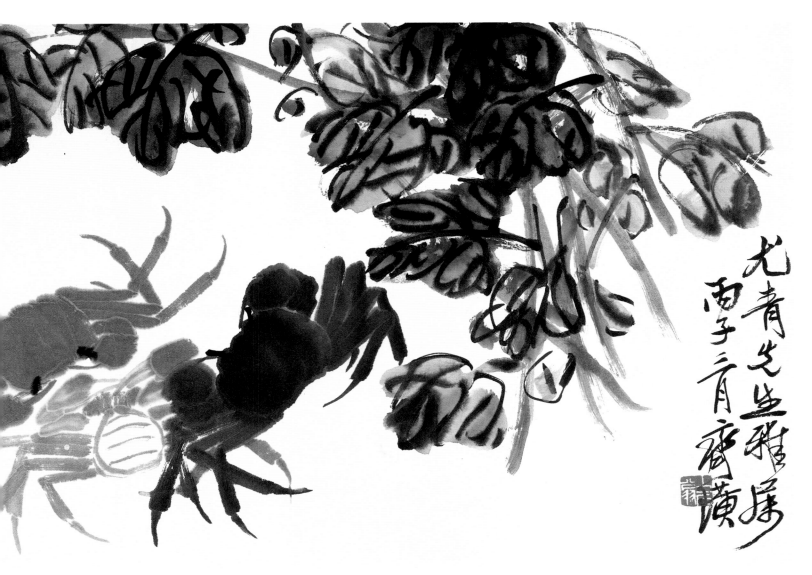

尤青先生正雅属
丙子肴月齊璜

菊花螃蟹　32.5×93cm　1936年

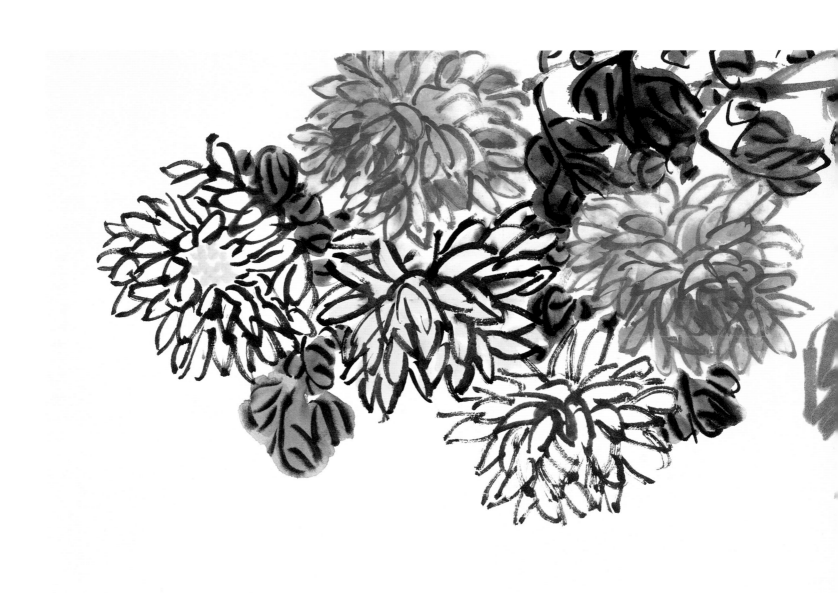

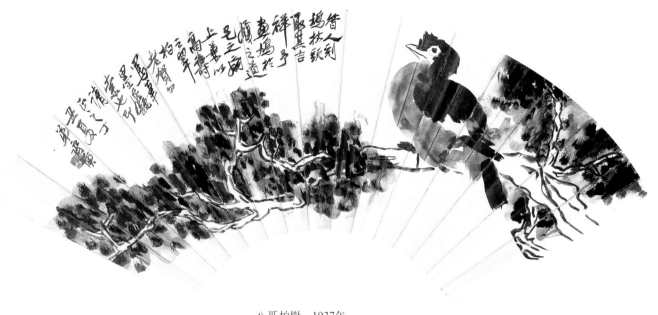

八哥柏樹　1937年

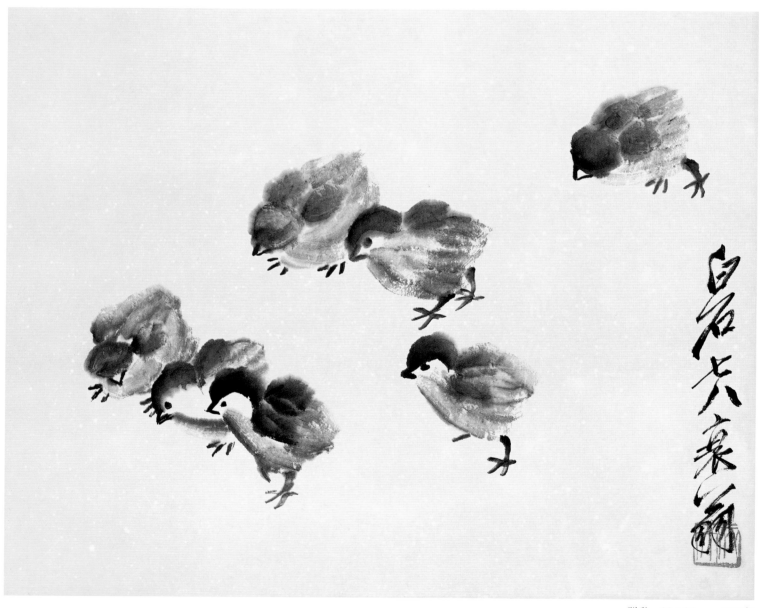

群鷄　28×36cm　1938年

46 ｜齊白石｜近現代中國畫名家

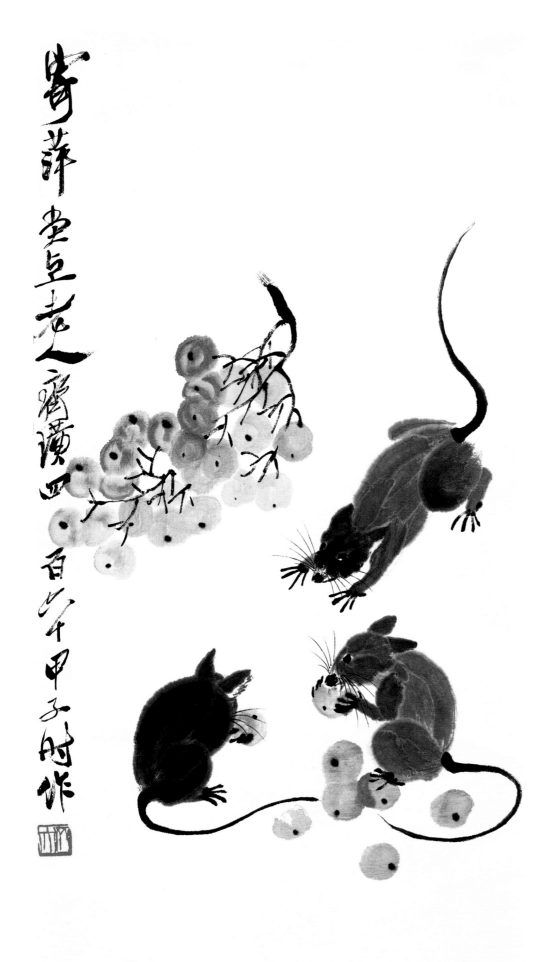

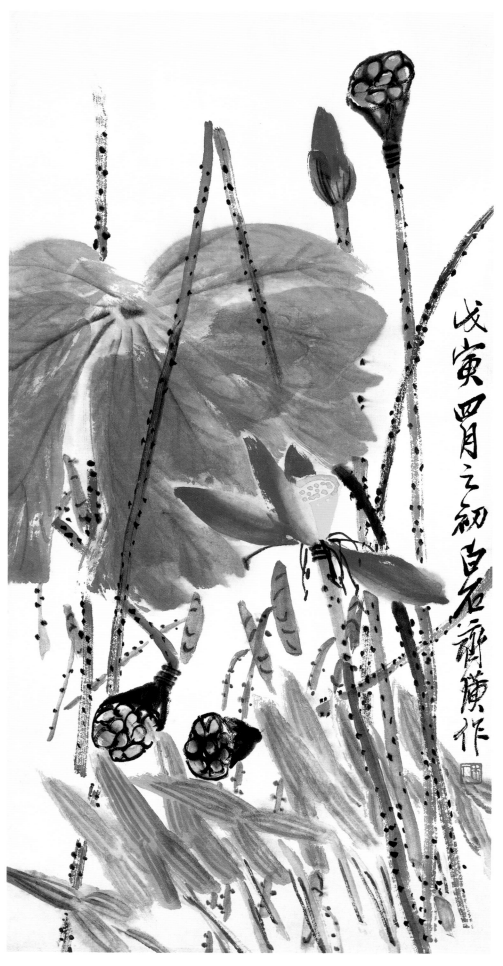

彩荷圖　68×34cm　1938年

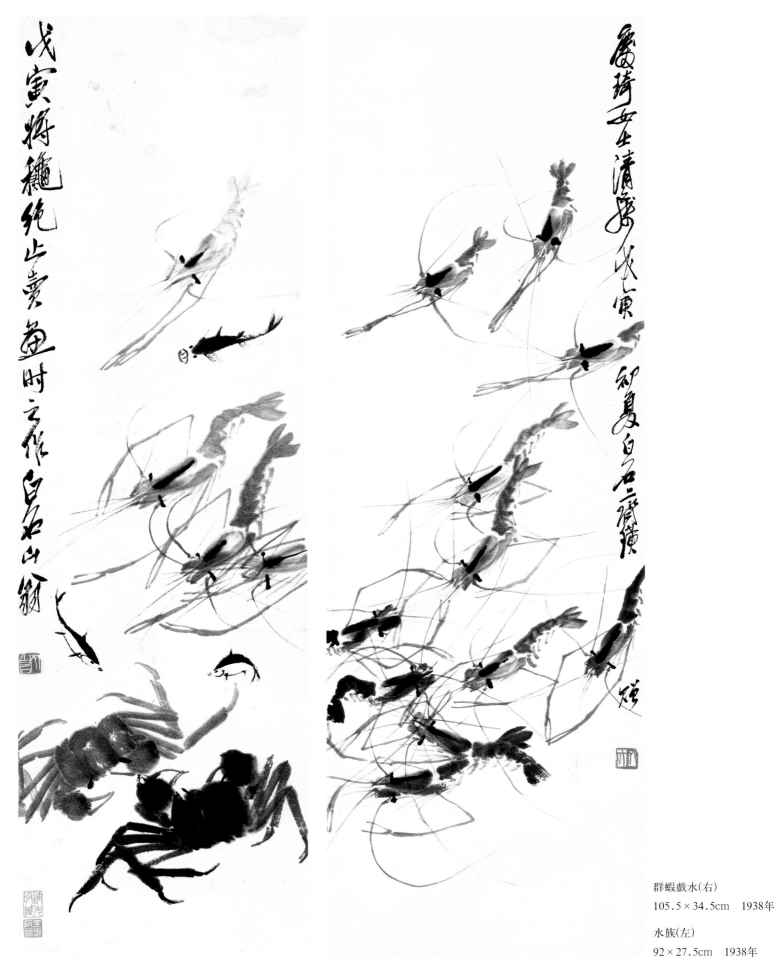

群蝦戲水（右）
105.5×34.5cm　1938年

水族（左）
92×27.5cm　1938年

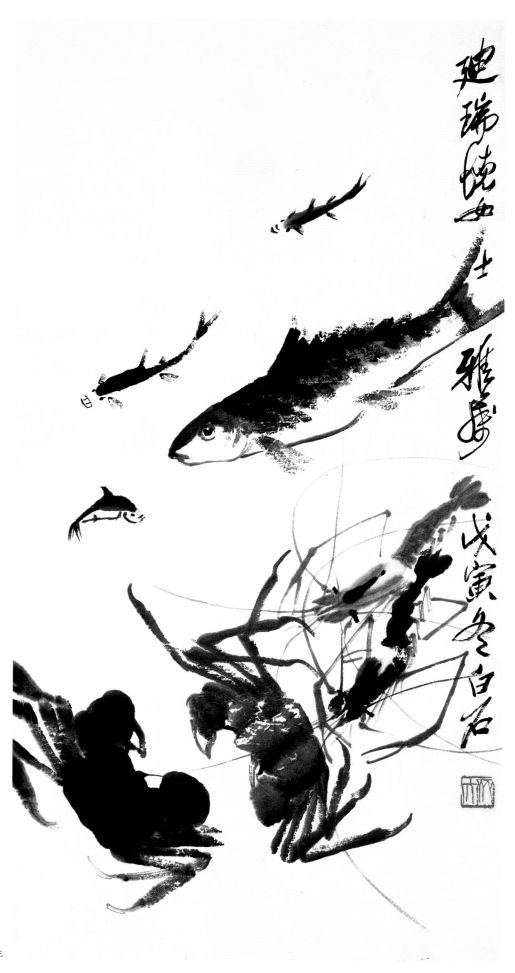

魚蝦蟹　68.5×34.5cm　1938年

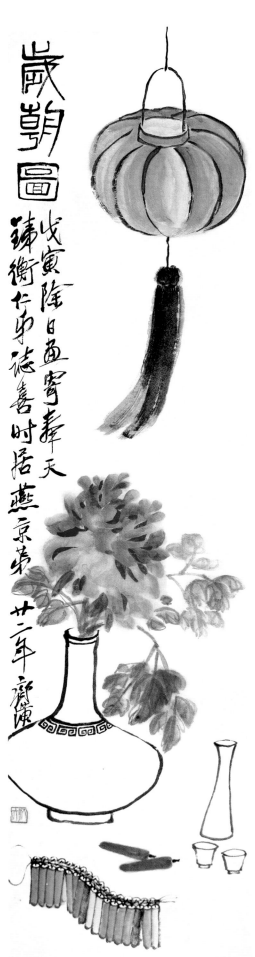

歲朝圖　133×33.5cm　1938年

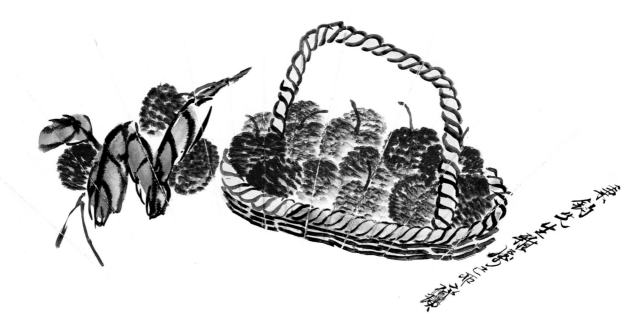

荔枝　1939年

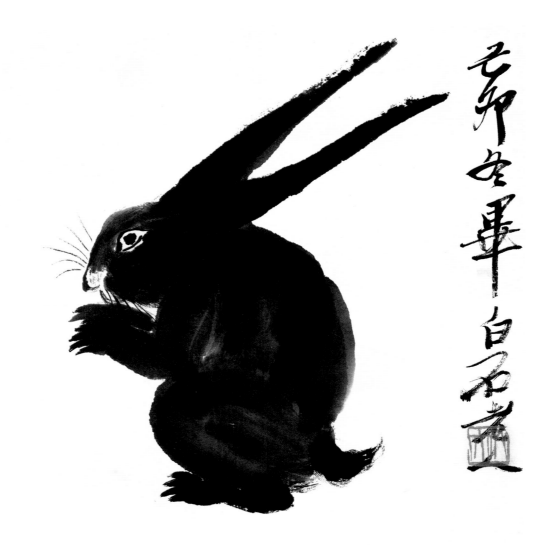

墨兔　31×31cm　1939年

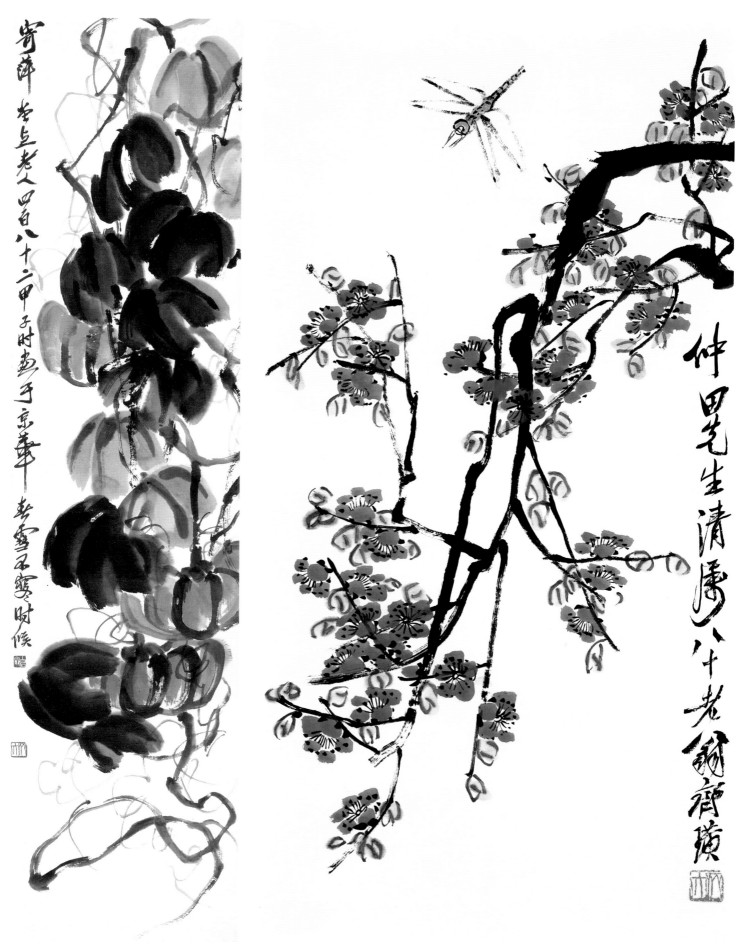

南瓜　137×33cm　1940年

杏花蜻蜓　66×33cm　1940年

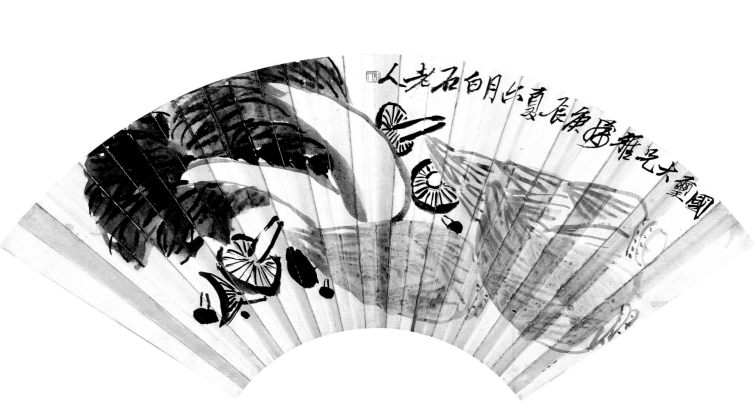

菜蔬飄香　1940年

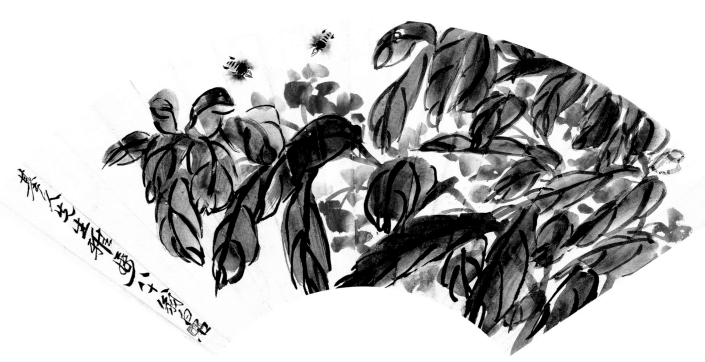

鳳仙雙蜂　1940年

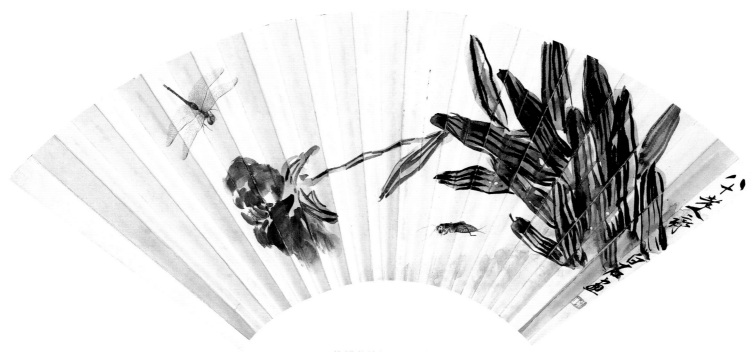

蝴蝶花蜻蜓　1940年

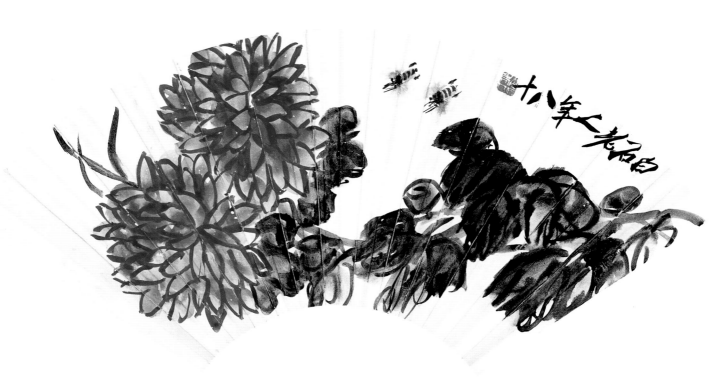

菊花雙蜂　1940年

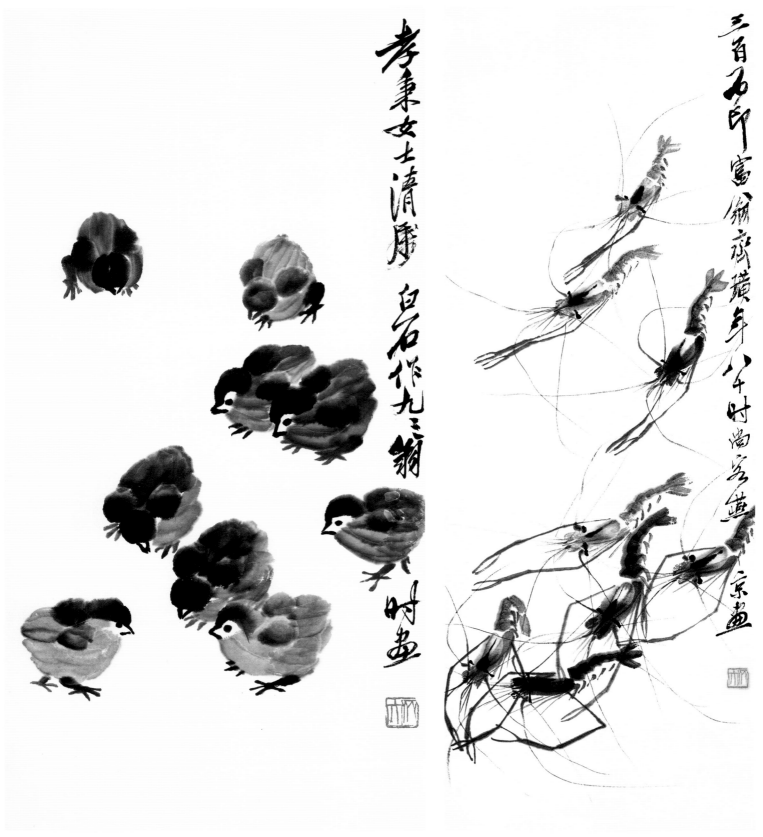

孝棄女士清賞 白石作九三翁

雛雞 60.5×29.5cm 1941年

墨蝦 94×34cm 1940年

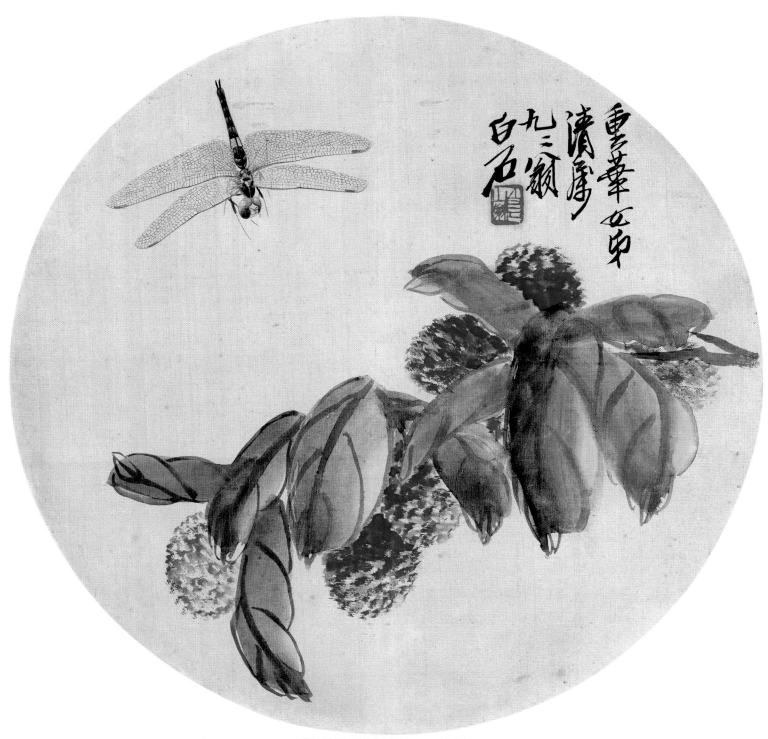

荔枝蜻蜓　24.5×24.5cm　1941年

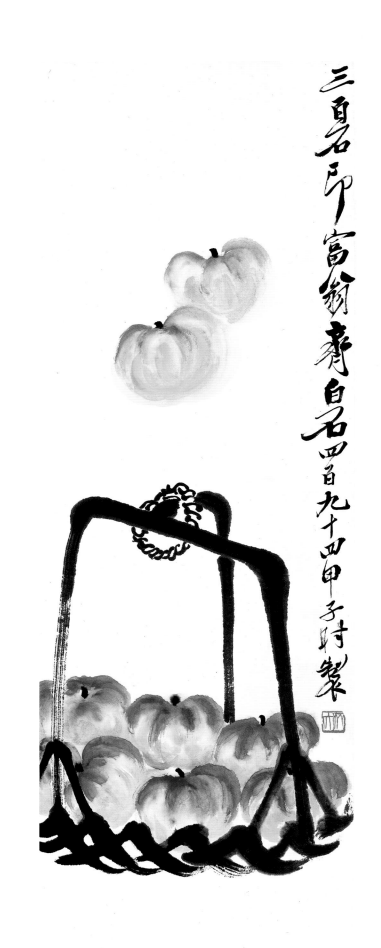

三百石印富翁壽白石四百九十四甲子時製

蘋果　99×32cm　1942年

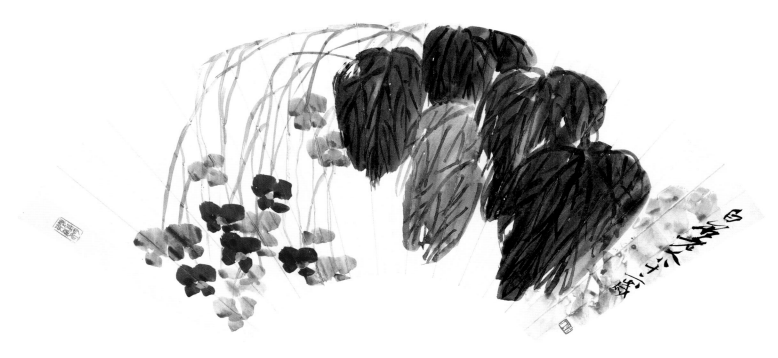

海 棠　1942年

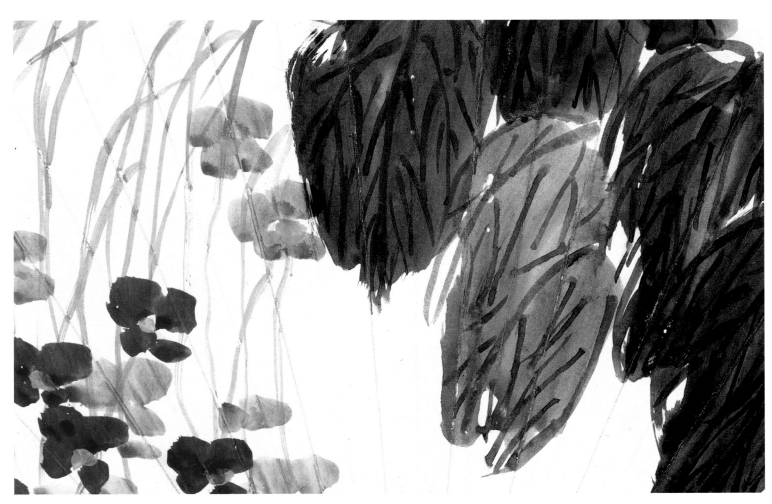

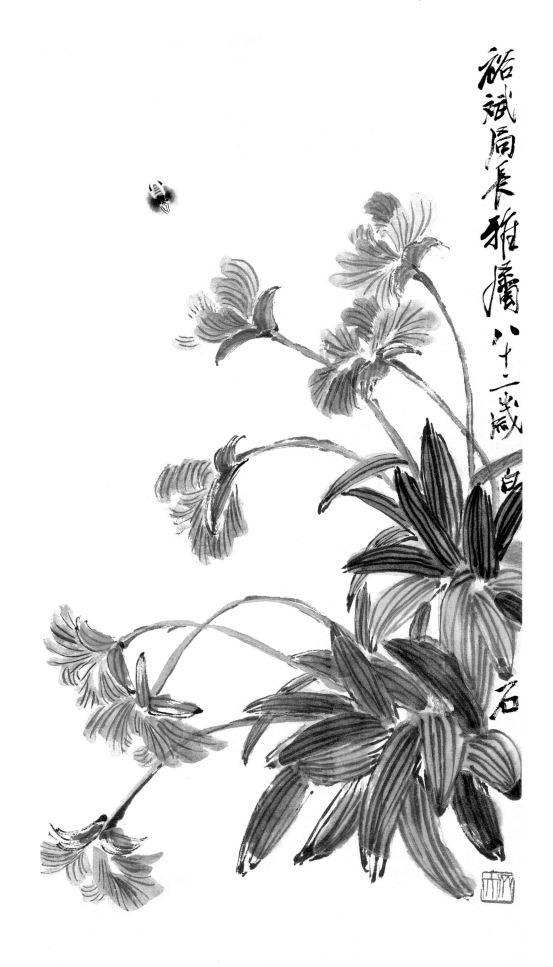

裕斌同長雅屬八十二歲白石

蝴蝶蘭蜜蜂　68×33cm　1942年

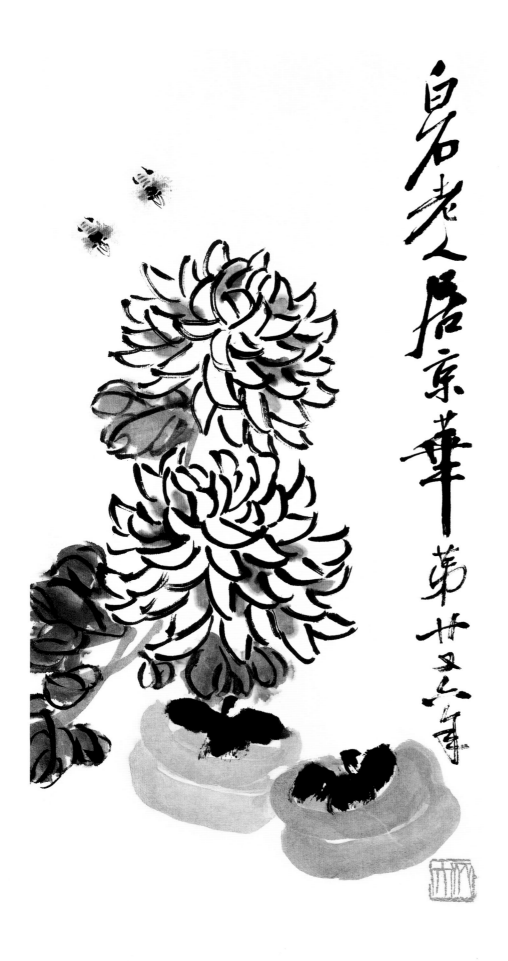

白石老人居京華第廿六年

菊花柿子　51.5×24cm　1942年

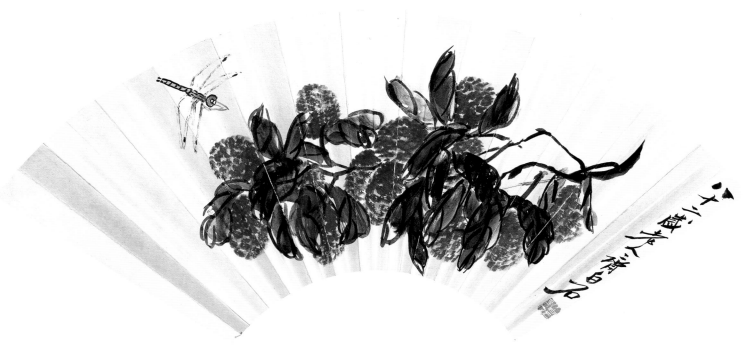

荔枝蜻蜓　1942年

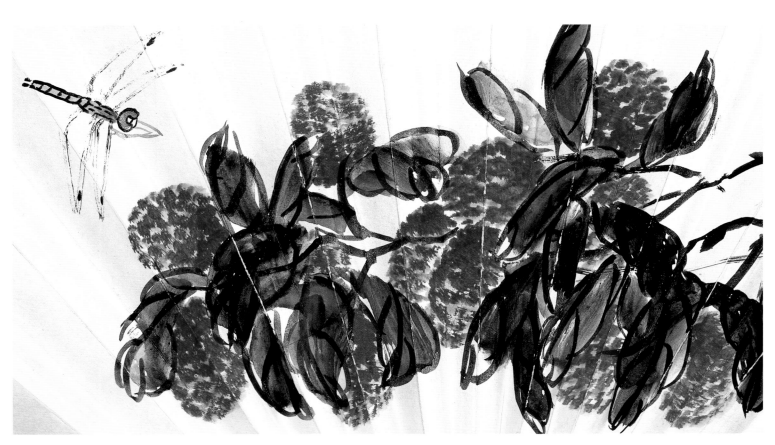

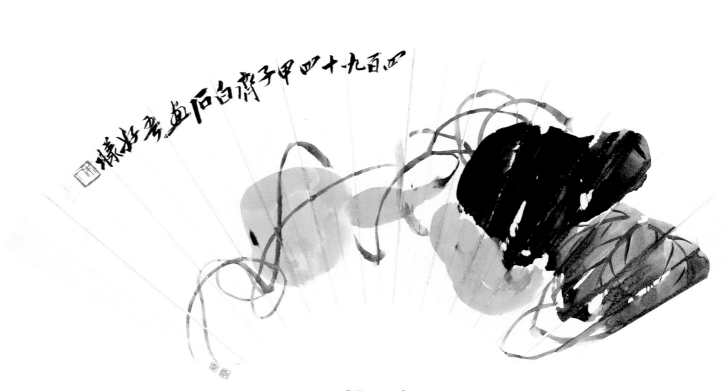

葫蘆　1942年

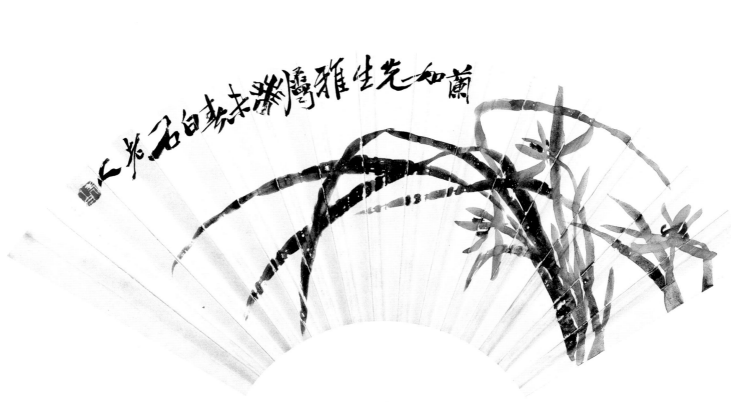

蘭花　1943年

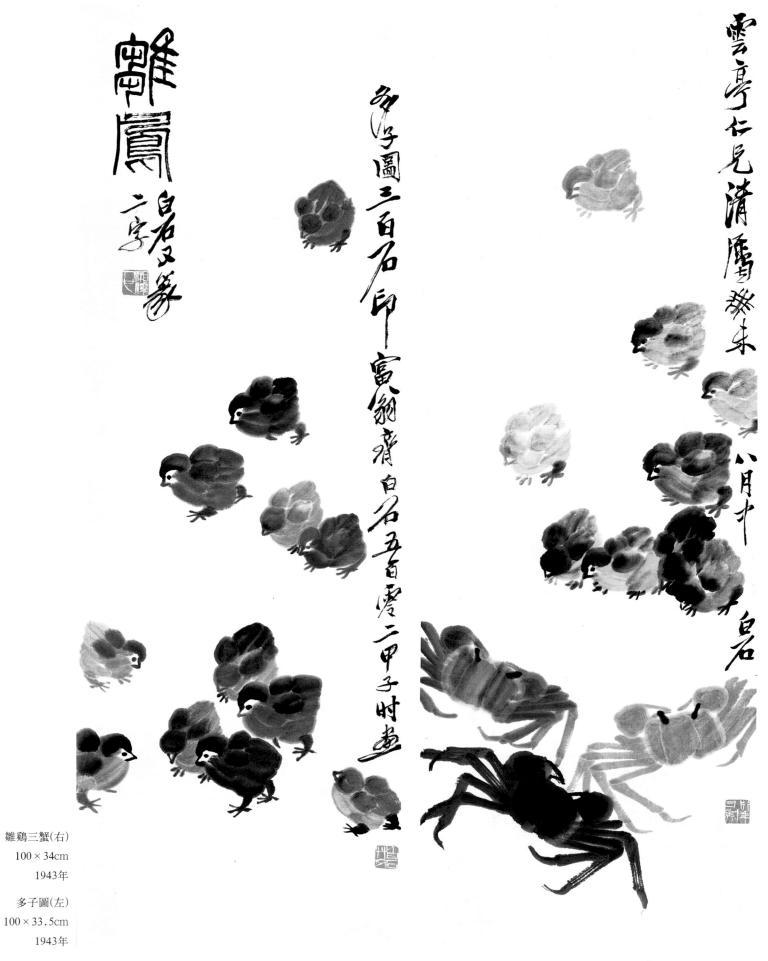

雛雞三蟹(右)

100×34cm

1943年

多子圖(左)

100×33.5cm

1943年

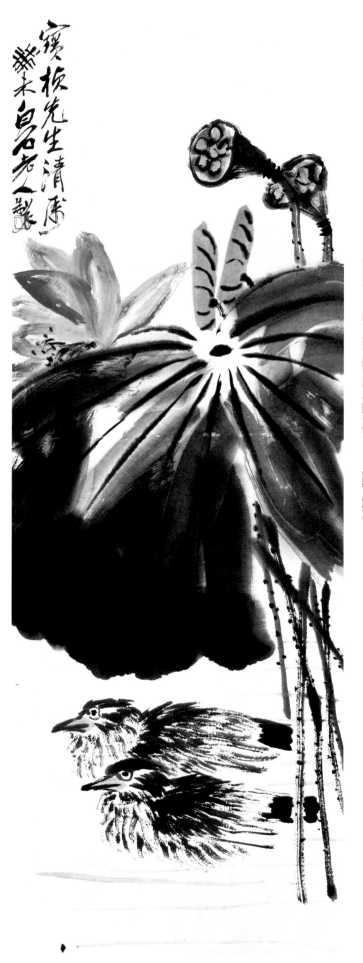

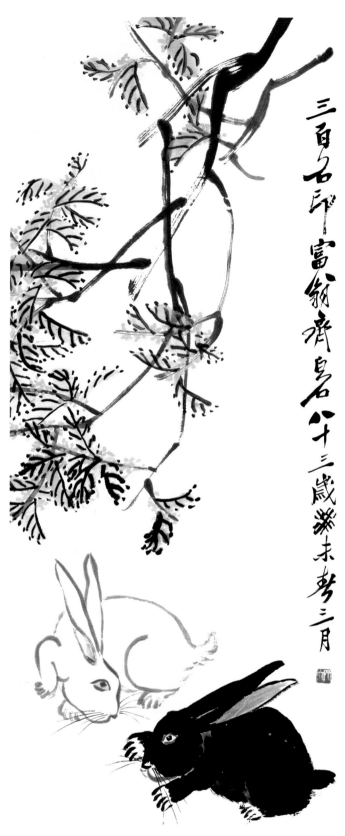

桂花雙兔(右)
102×35cm
1943年

荷花水鳥(左)
101.5×34.5cm
1943年

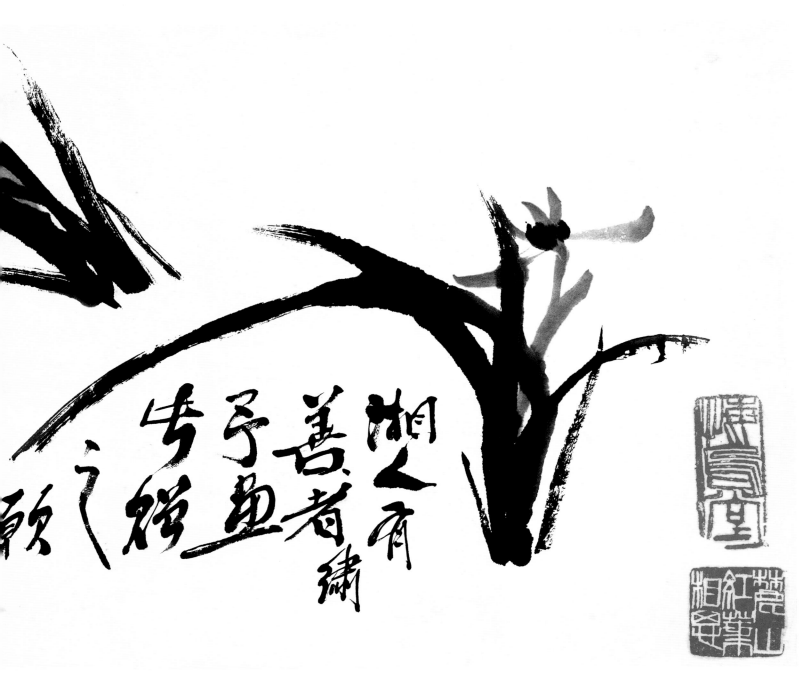

蘭花　33×79cm　1943年

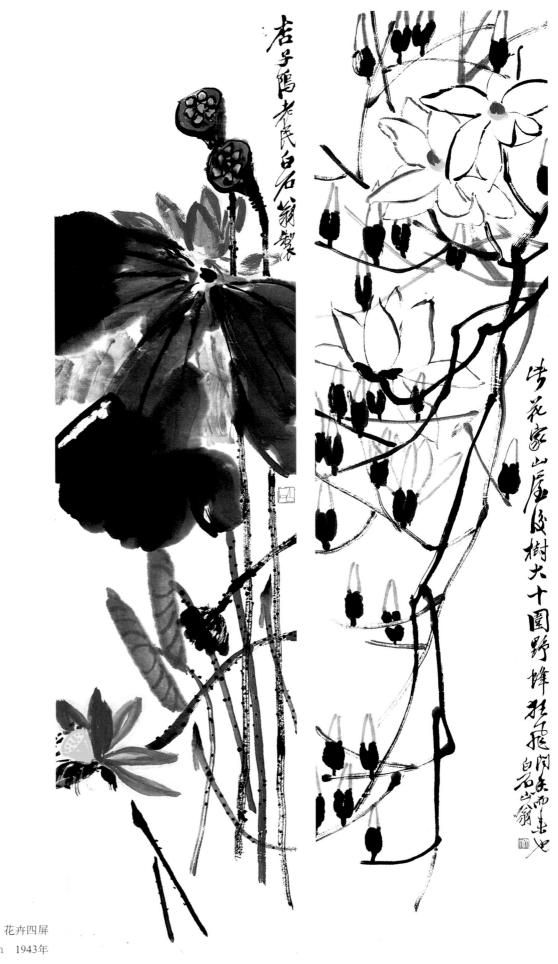

花卉四屏

各135×33cm　1943年

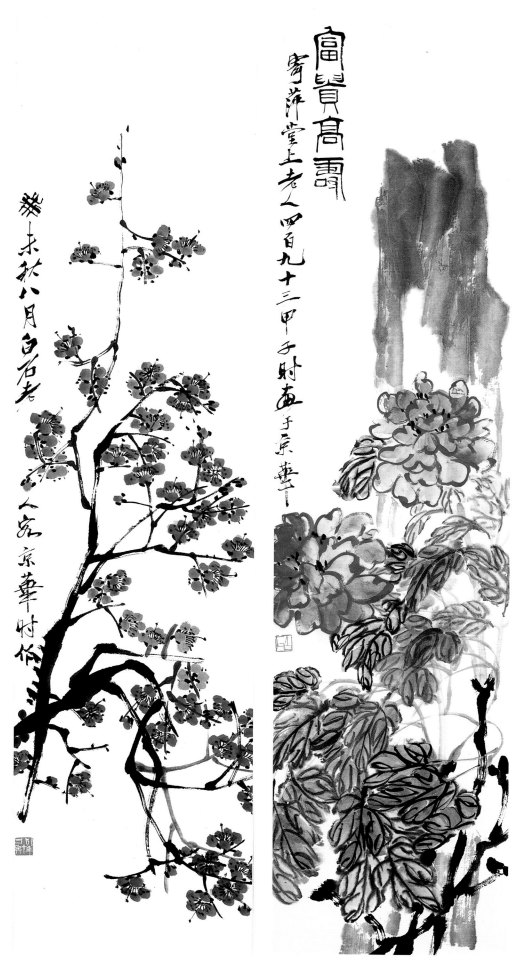

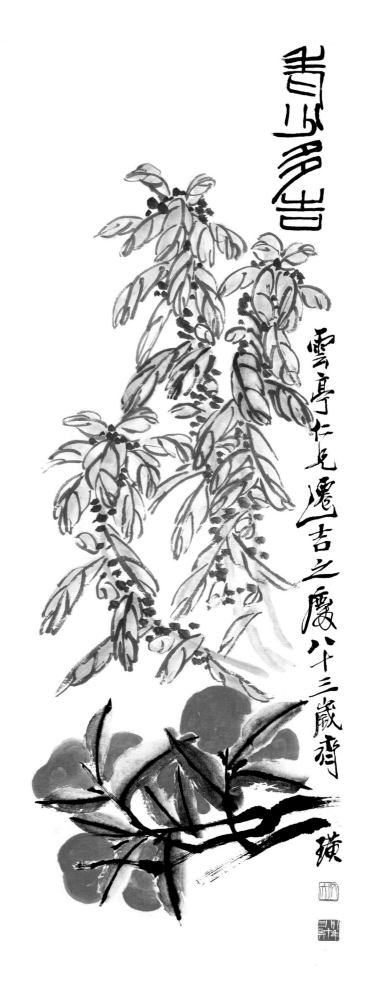

老少多吉圖　113×41cm　1943年

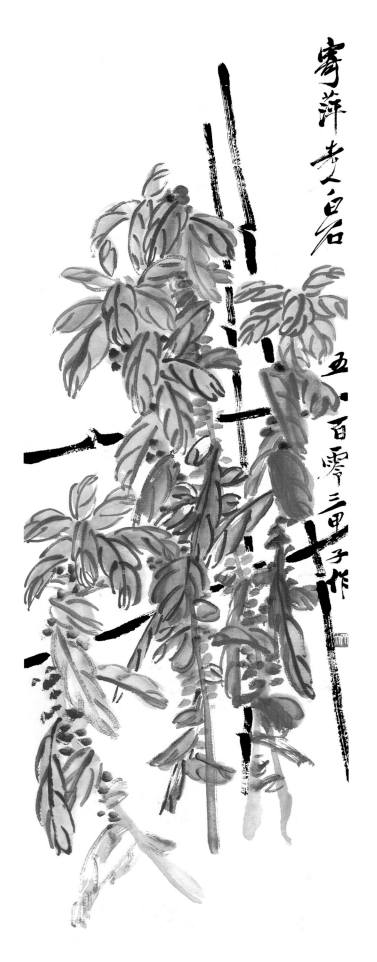

老少年　101.5 ×34cm　1943年

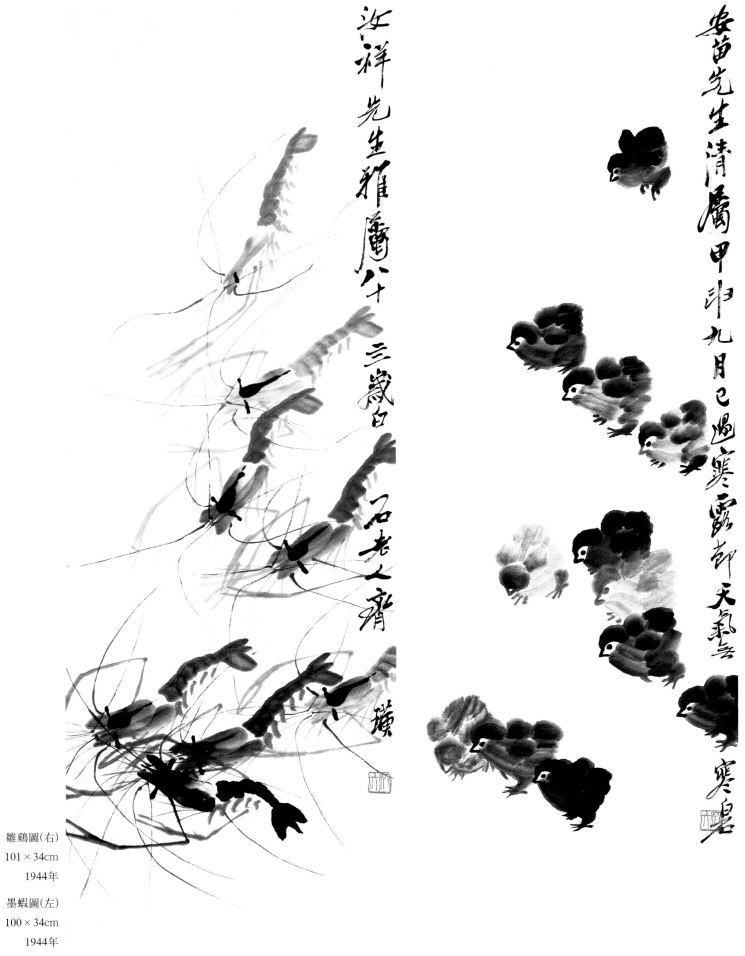

汝祥先生雅屬八十三歲白石老人齊璜

安苗先生清屬甲申九月已過霜露節天氣忽寒白石

雛雞圖(右)
101×34cm
1944年
墨蝦圖(左)
100×34cm
1944年

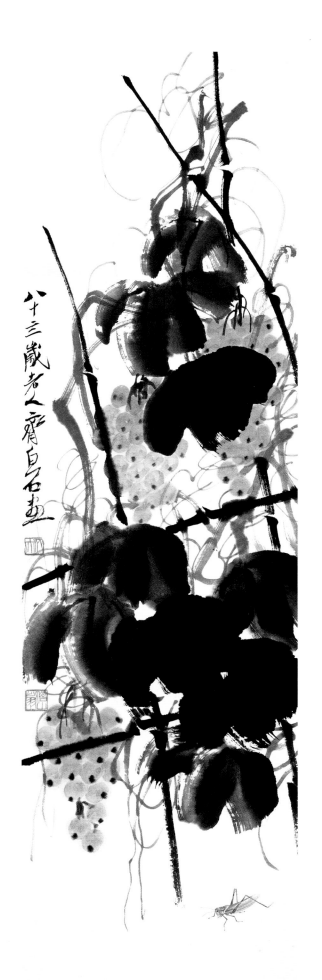

葡萄草蟲　117×33.5cm　1944年

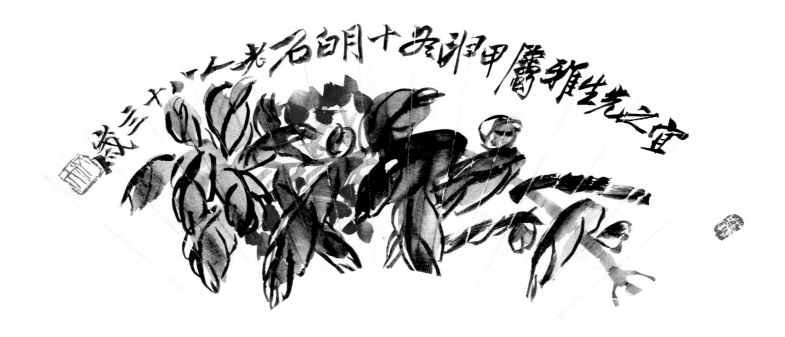

鳳仙花　1944年

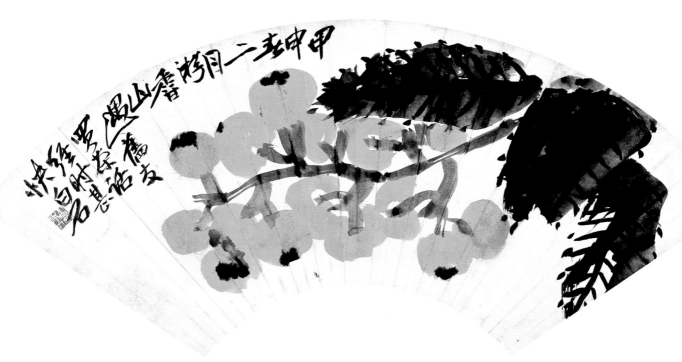

枇杷　1944年

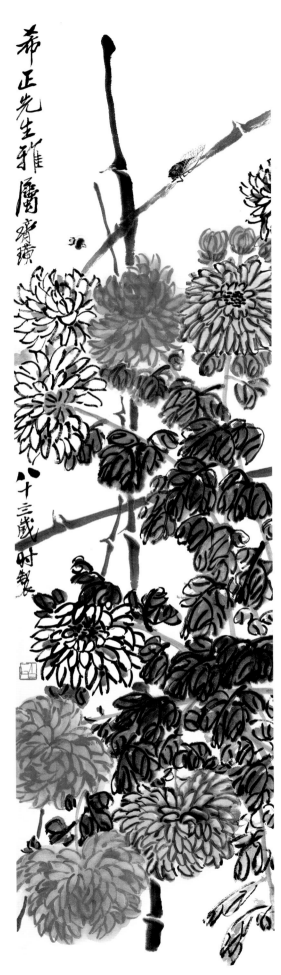

菊花蜜蜂　128×34cm　1944年

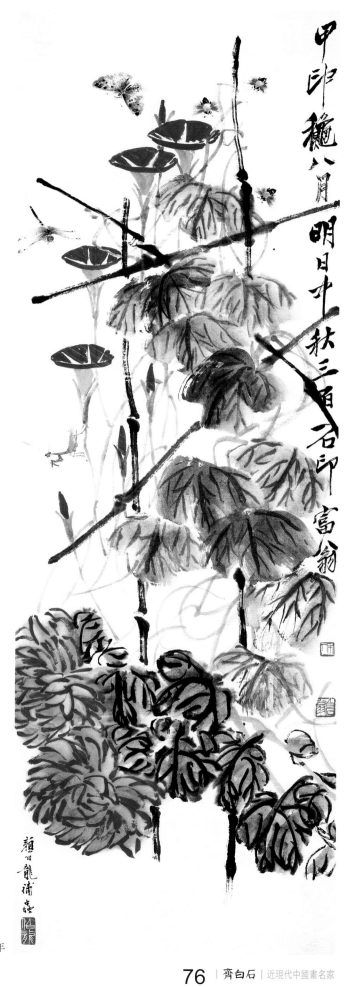

花卉草蟲(顏伯龍補蟲)　103×34cm　1944年

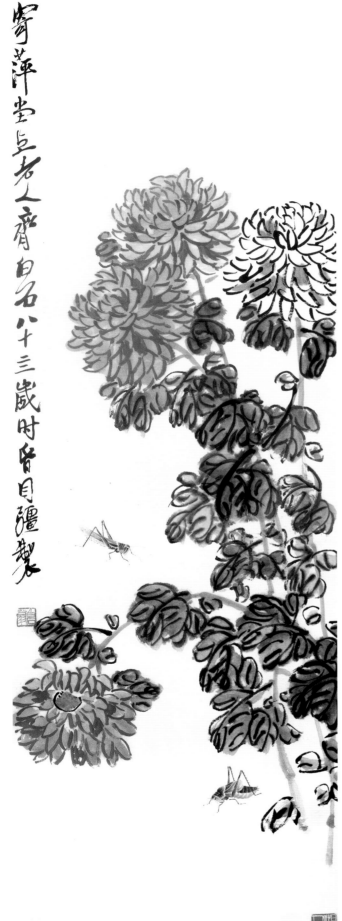

寄萍堂上老人齊白石八十三歲時眼目朦朧製

菊花草蟲　101×34cm　1944年

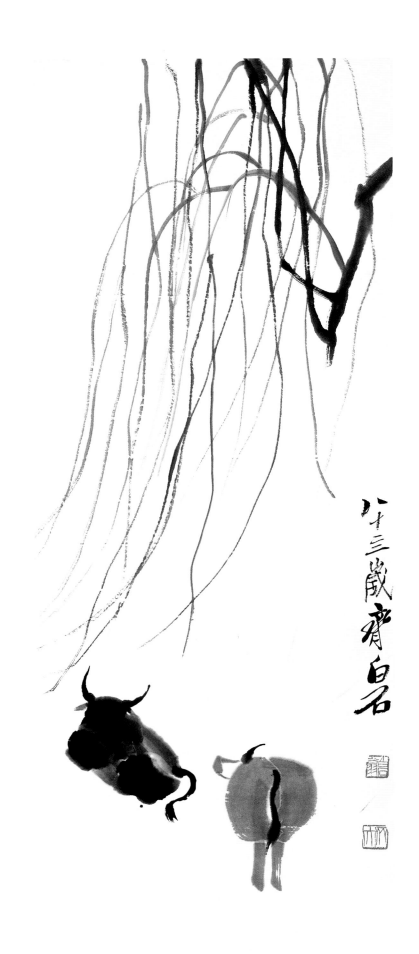

柳牛圖　87 × 32cm　1944年

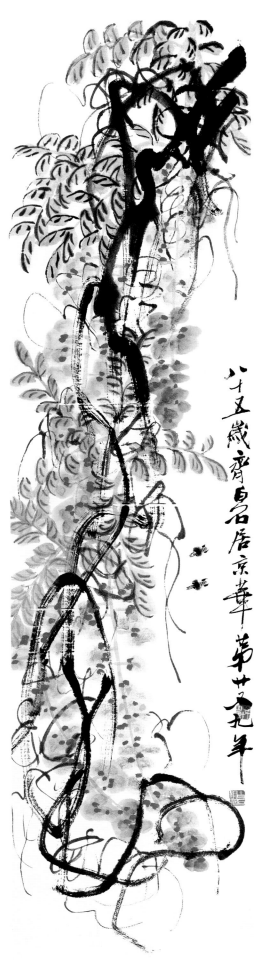

八十五歲齊白石居京華第廿又九年

紫藤雙蜂　136×34.5cm　1945年

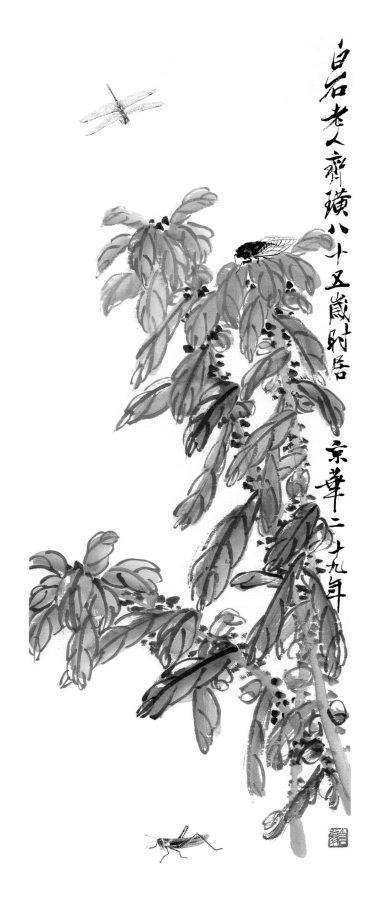

白石老人齊璜八十五歲時居京華二十九年

老少年　104×34.5cm　1945年

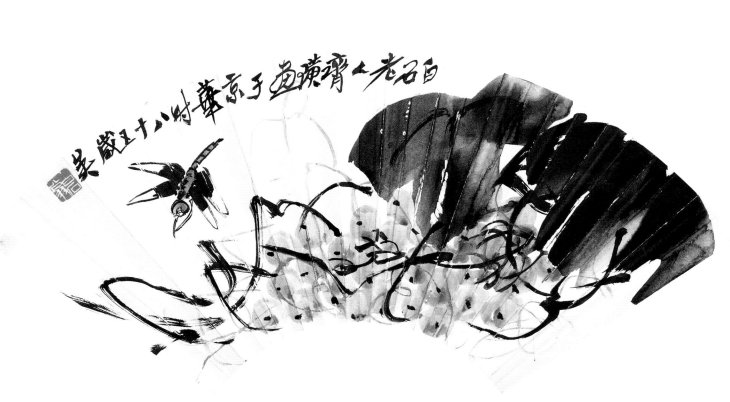

葡萄蜻蜓　1945年

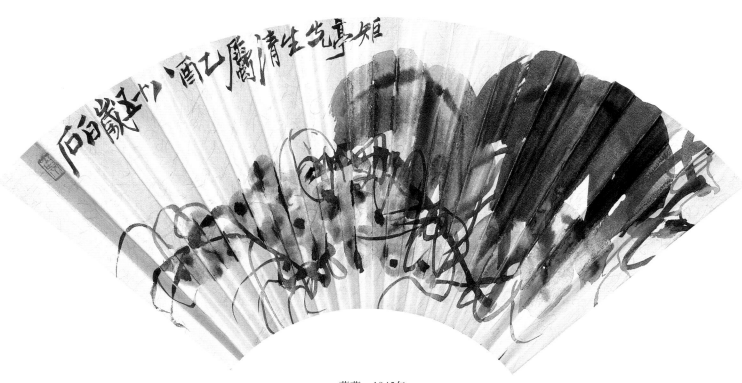

葡萄　1945年

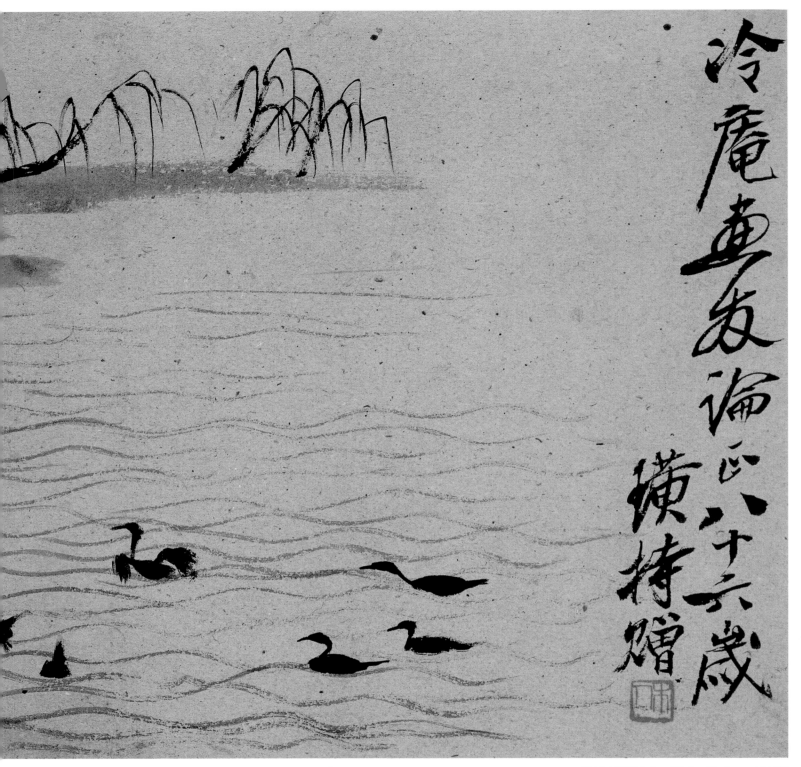

冷庵畫友論正八十六歲

橫持贈

春江水暖鴨先知　27.5×57.5cm　1946年

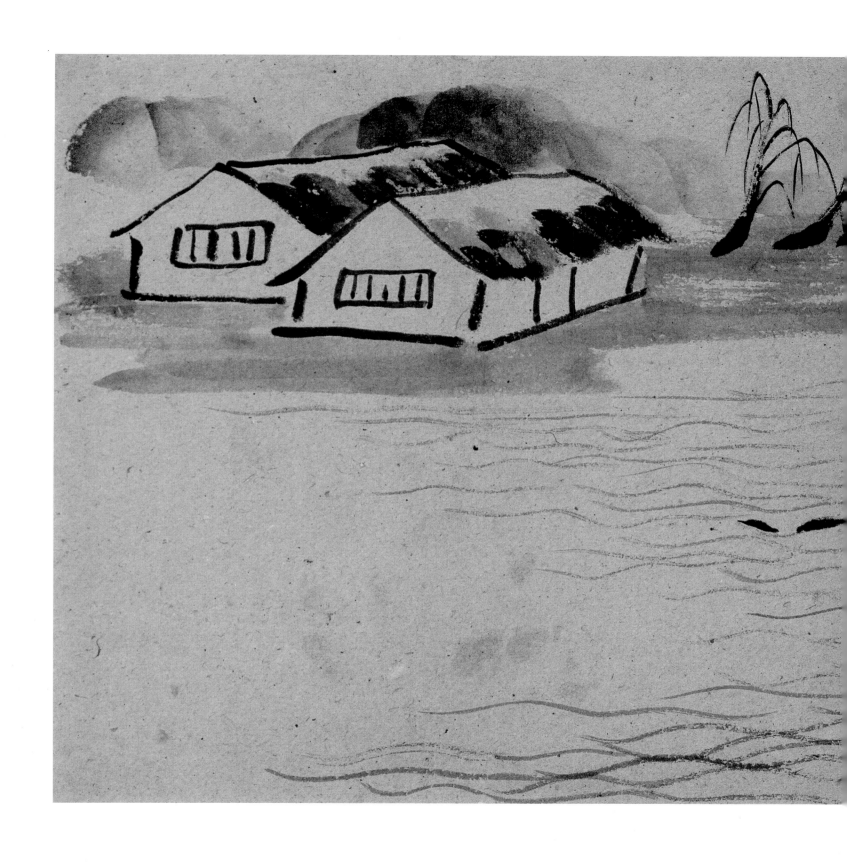

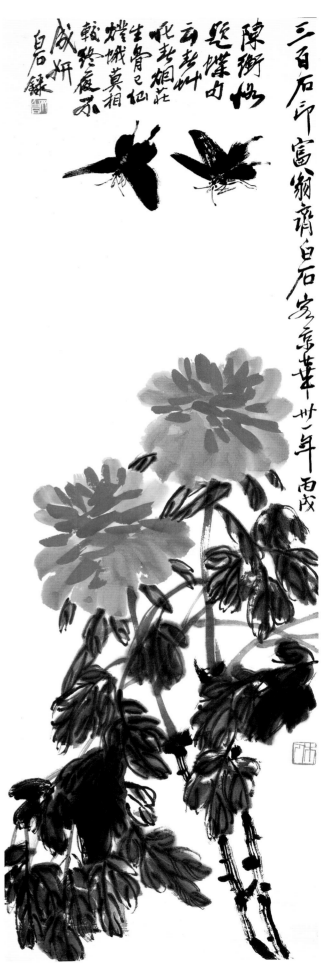

三百石印富翁齊白石客京華卅一年丙戌

陳衡恪題蝶句

而墨艸吮墨咽莊生骨已如蟪蛄莫相較終夜求成姸

白石錄

牡丹雙蝶　104×34cm　1946年

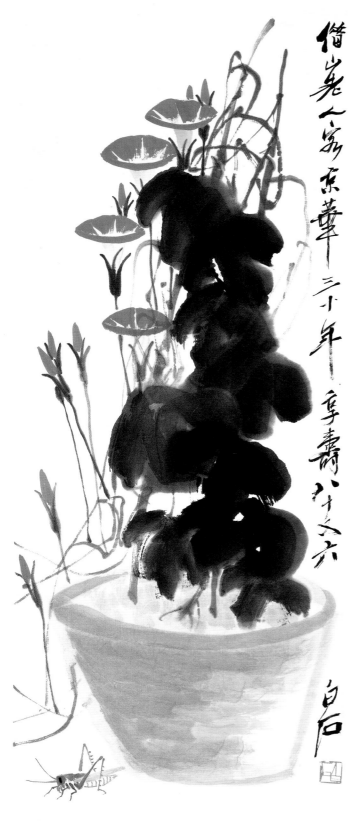

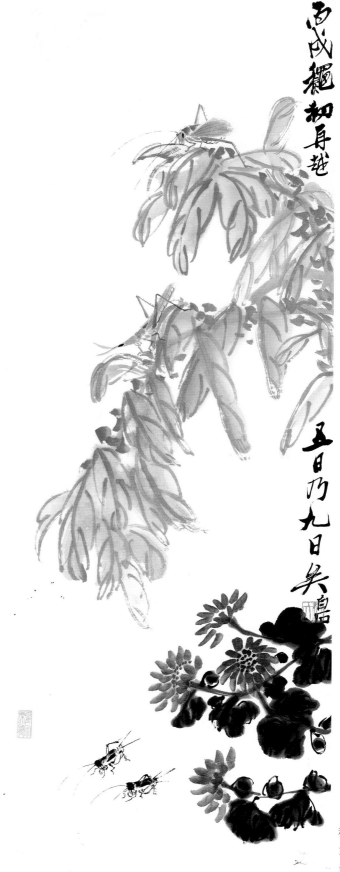

牽牛草蟲（左）

借山老人家東籬三十年享壽八十之六

丙戌翹初身超　五日乃九日吳昌碩

秋色秋聲（右）
101×34.5cm
1946年

牽牛草蟲（左）
101×34.5cm
1946年

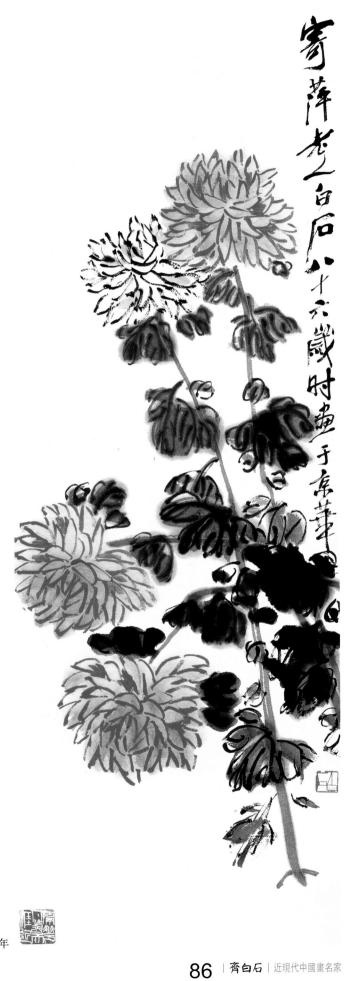

寄萍老人白石八十六歲時畫于京華

紅白雙色菊　100×33cm　1946年

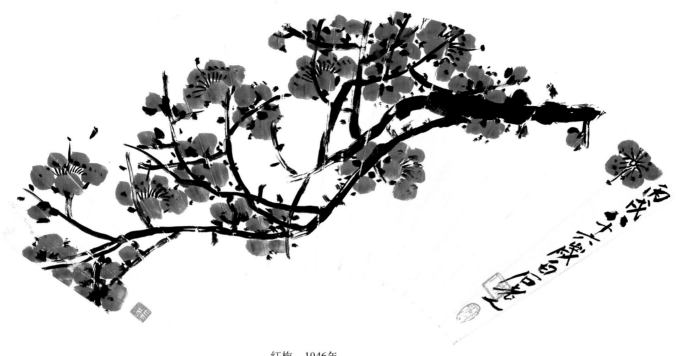

紅梅　1946年

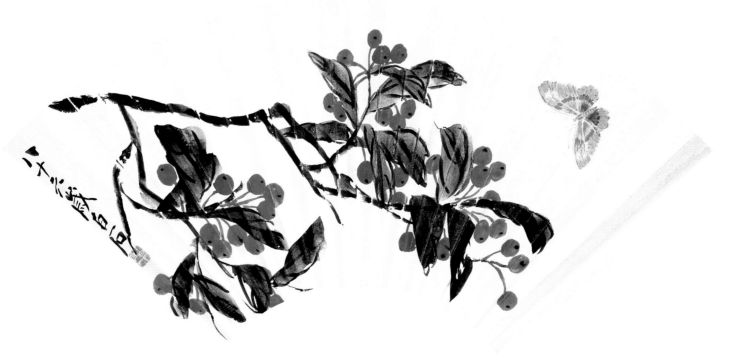

山竹蝴蝶　1946年

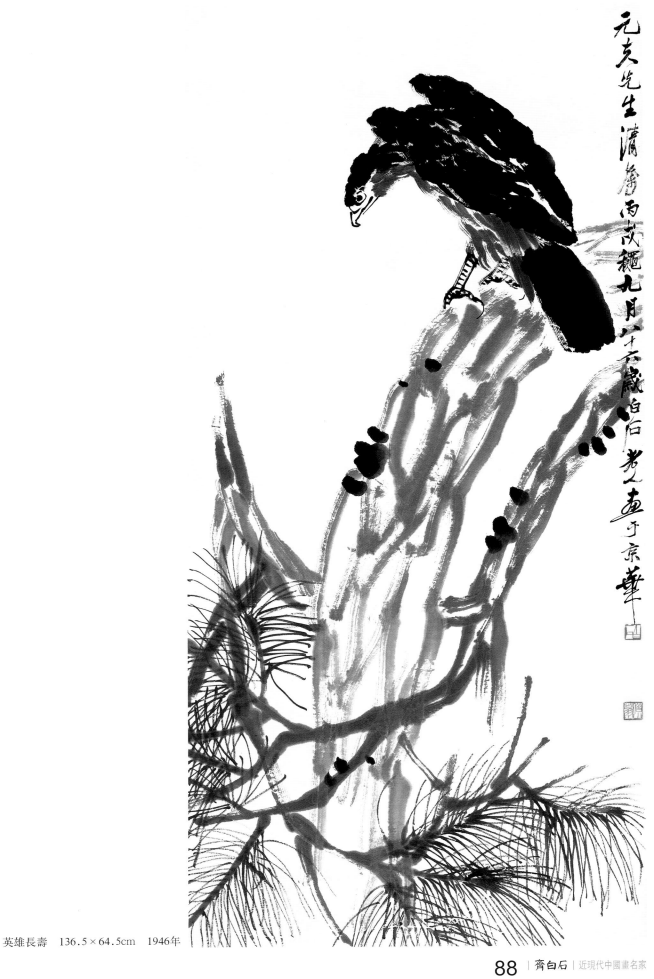

元亨先生瀟湘丙戌秋九月八十六歲白石老人畫于京華

英雄長壽　136.5×64.5cm　1946年

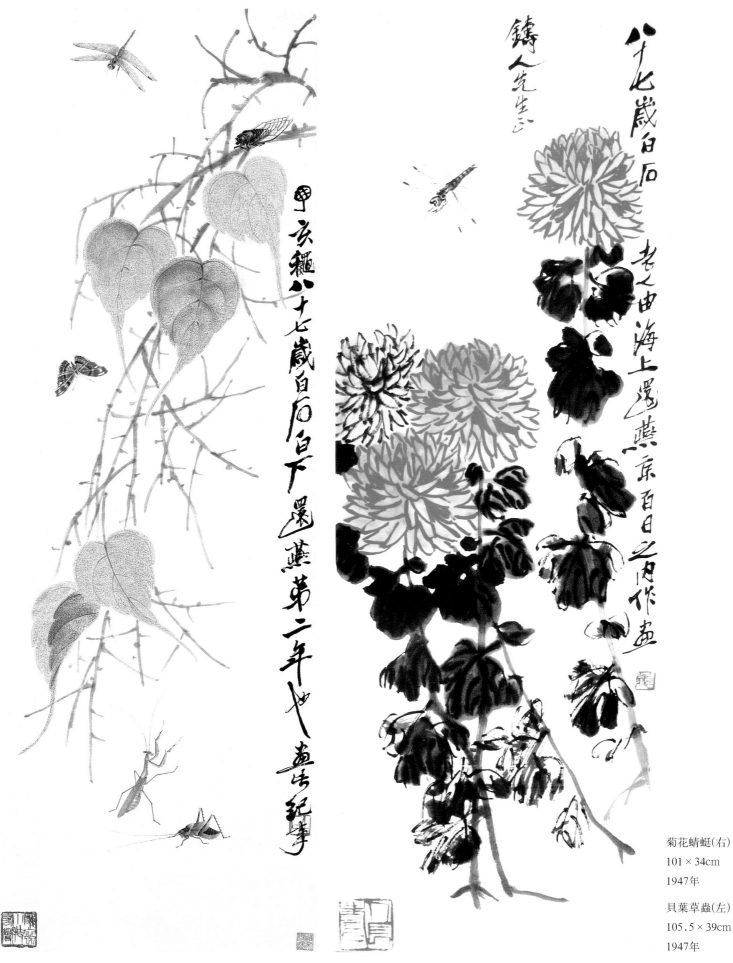

菊花蜻蜓(右)
101×34cm
1947年

貝葉草蟲(左)
105.5×39cm
1947年

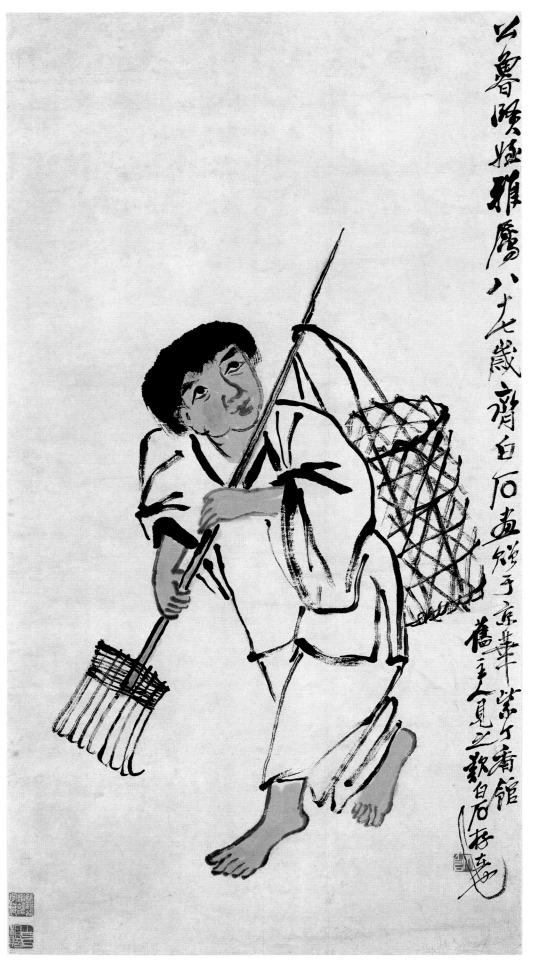

此魯頤煙雅屬八十七歲齊白石畫幀于京華崇午廠館舊主人見之歡白石移居

得財圖　88×46.5cm　1947年

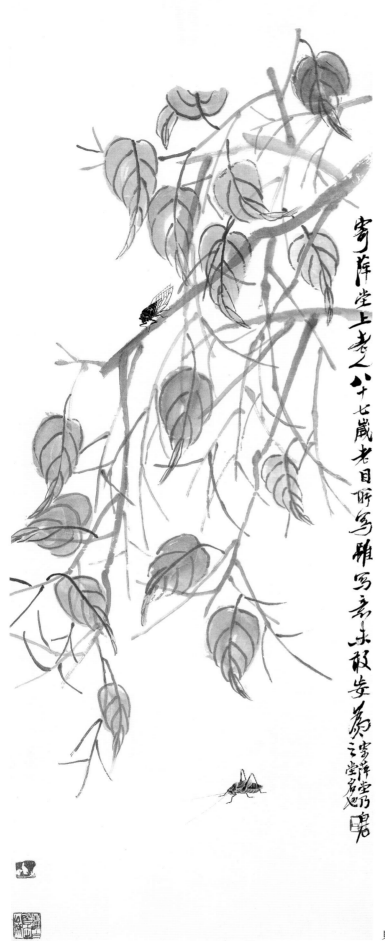

寄萍堂上老人八十七歲老目昏寫雛寫意未敢妄為寄萍堂白石

貝葉草蟲　133.5×49.5cm　1947年

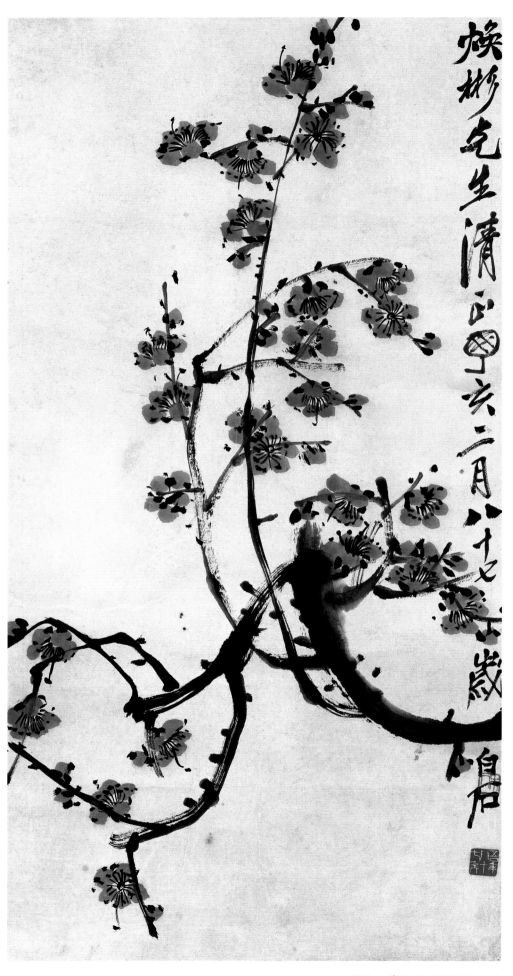

紅梅傲雪　66×33.5cm　1947年

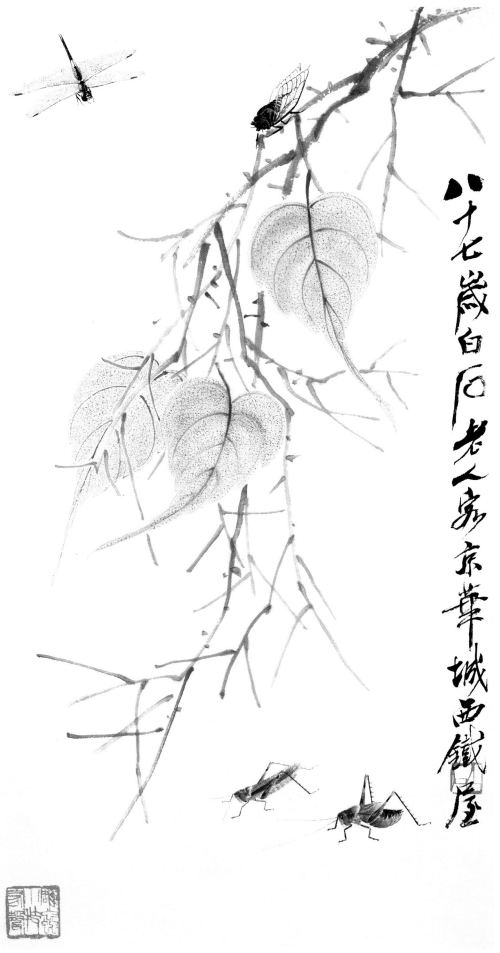

八十七歳白石老人畫京華城西鐵屋

貝葉草蟲　69×35cm　1947年

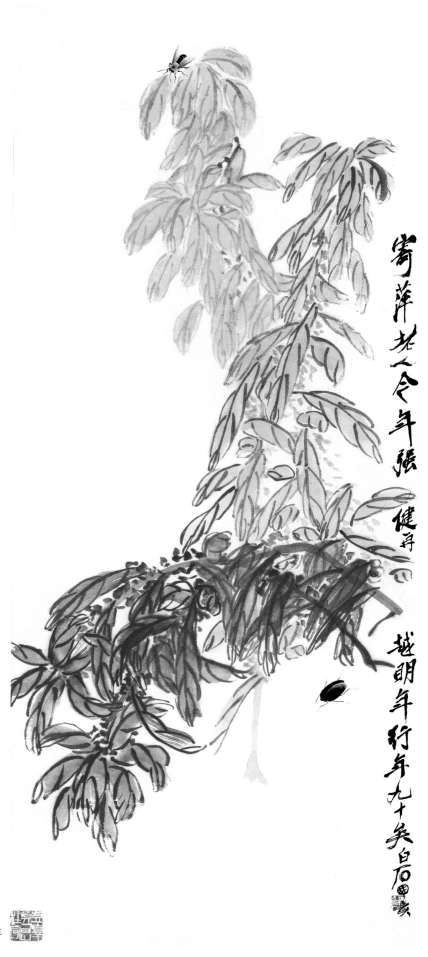

寄萍老人今年張健耳越明年行年九十矣白石

老少年　112×47cm　1947年

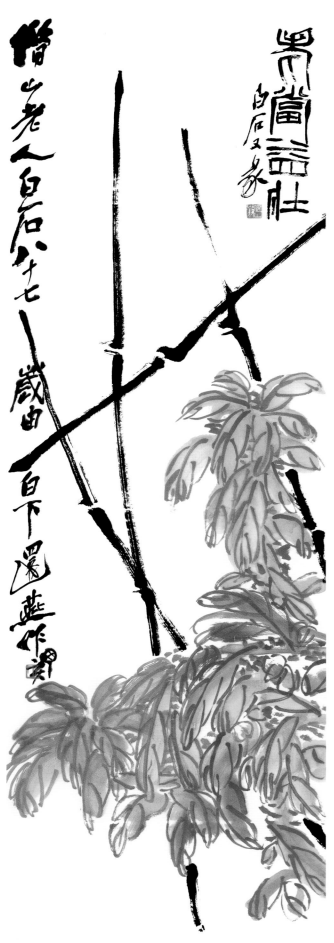

老當益壯　102×33.5cm　1947年

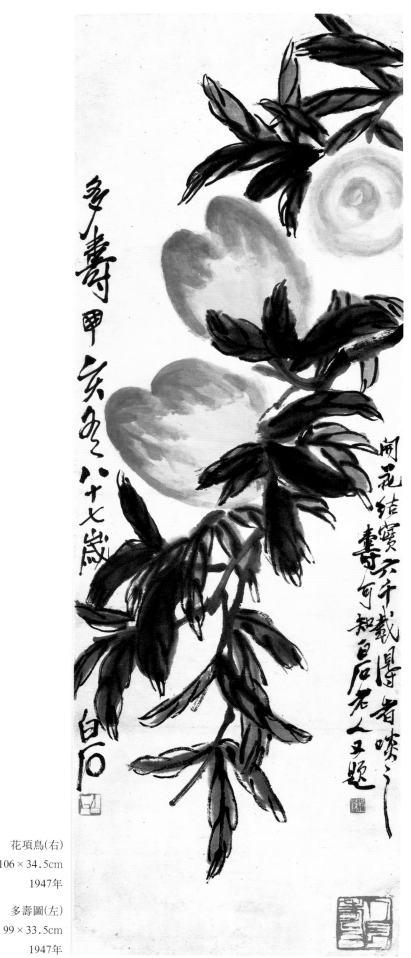

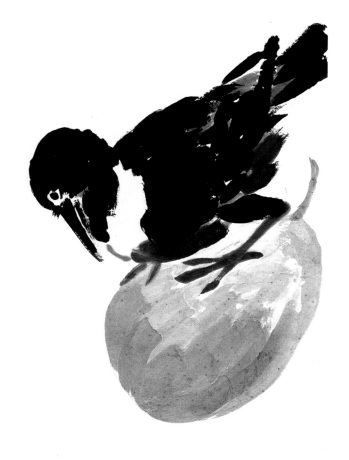

花項鳥(右)
106×34.5cm
1947年

多壽圖(左)
99×33.5cm
1947年

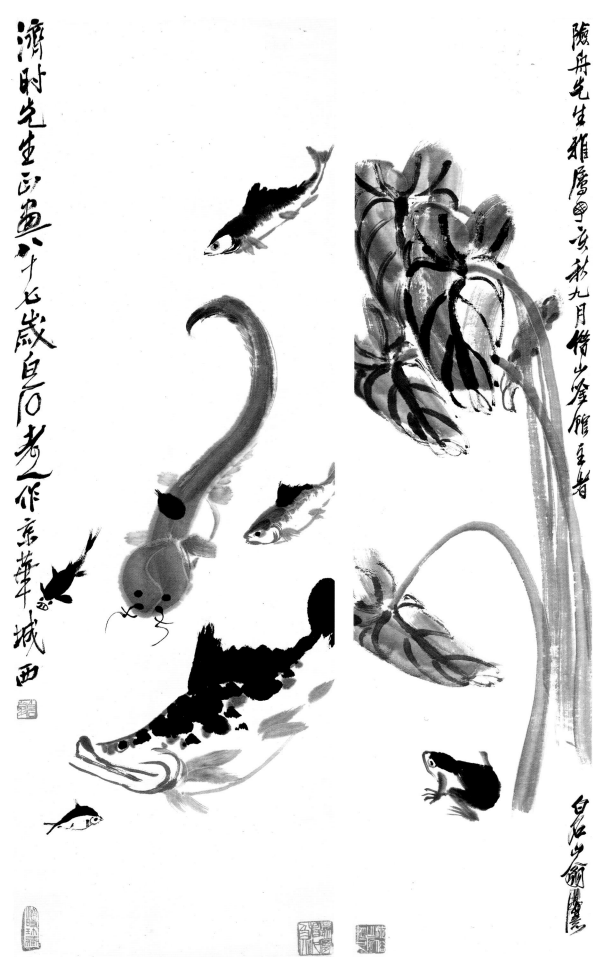

済时先生正画六十七岁白石老人作京華城西

陵舟先生雅屬丁亥秋九月贊山金館主者

白石山翁

芋葉青蛙(右)
136×33cm　1947年

六如圖(左)
101×33.5cm　1947年

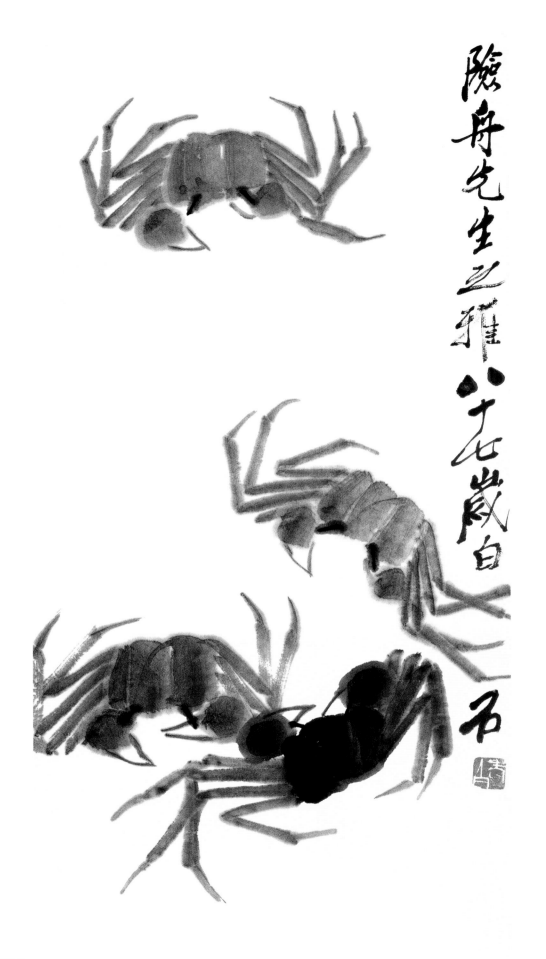

四蟹圖　68×34cm　1947年

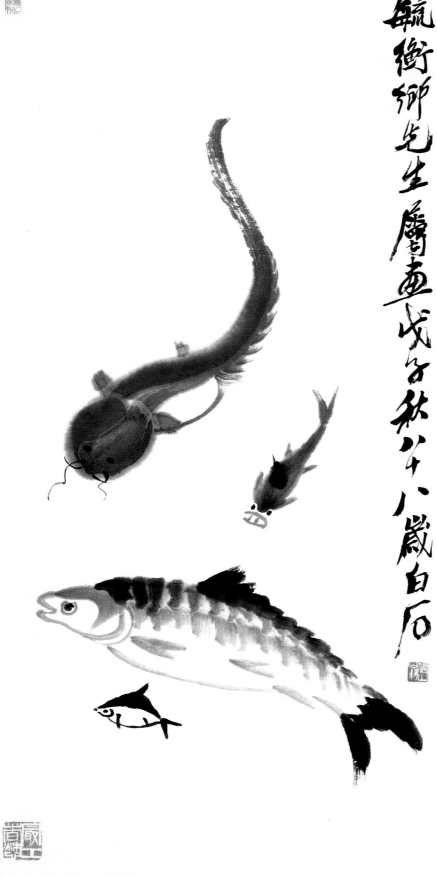

毓衡鄉先生屬畫戊子秋八十八歲白石

魚樂圖　70×34cm　1948年

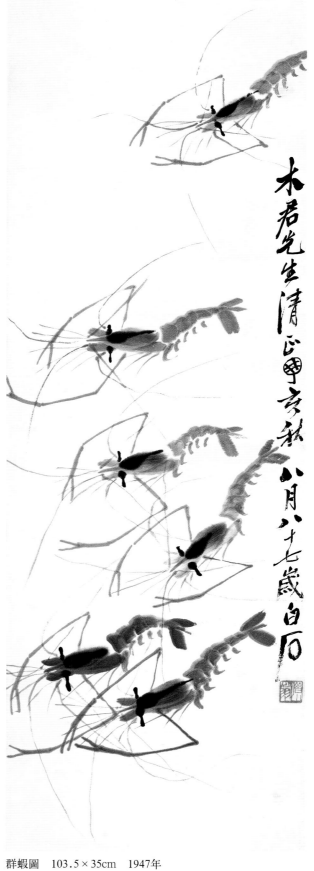

木君先生清正甲亥秋八月八十七歲白石

群蝦圖　103.5×35cm　1947年

長壽　19.5×67cm　1948年

長壽

八十八歲白石

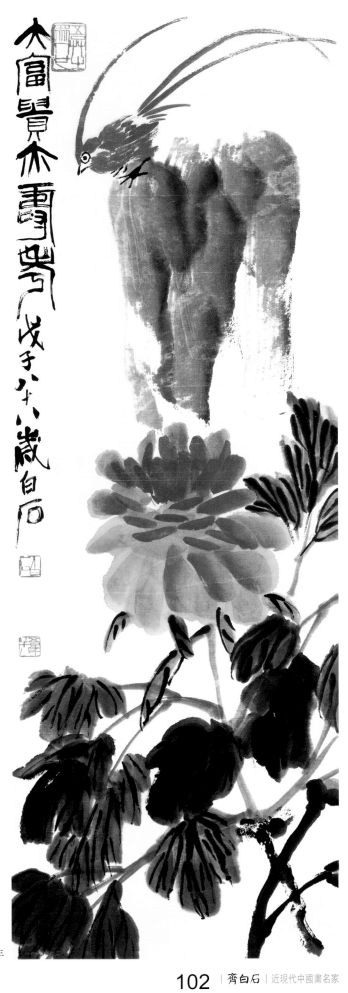

大富貴亦壽考　101.5×34cm　1948年

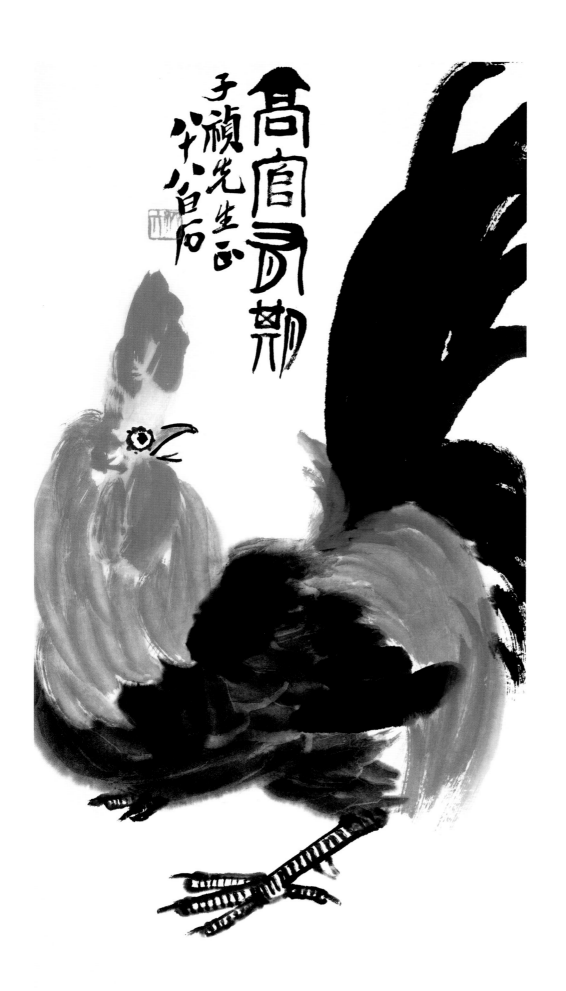

高官有期　67×33cm　1948年

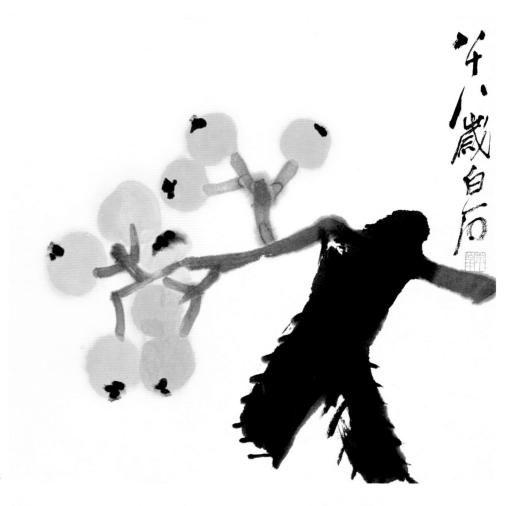

枇杷　34×34.5cm　1948年

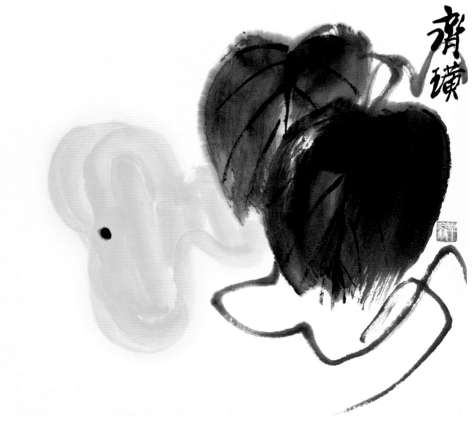

葫蘆　34×34.5cm　1948年

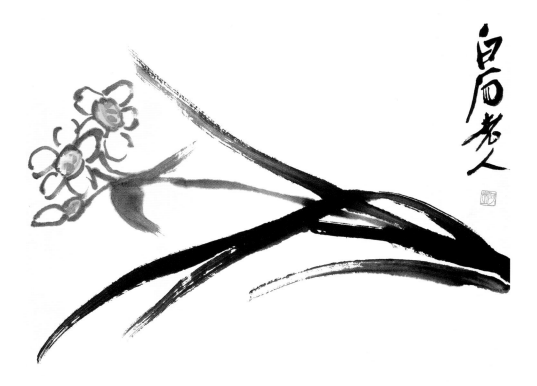

水仙　34×34.5cm　1948年

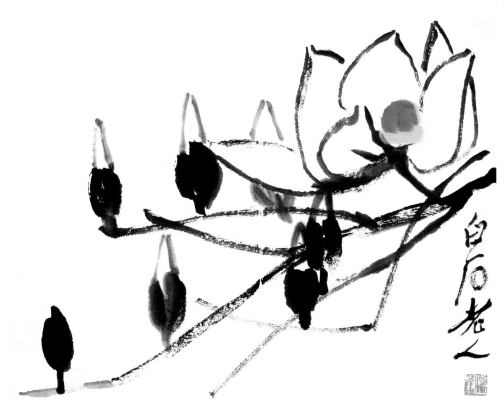

玉蘭　34×34.5cm　1948年

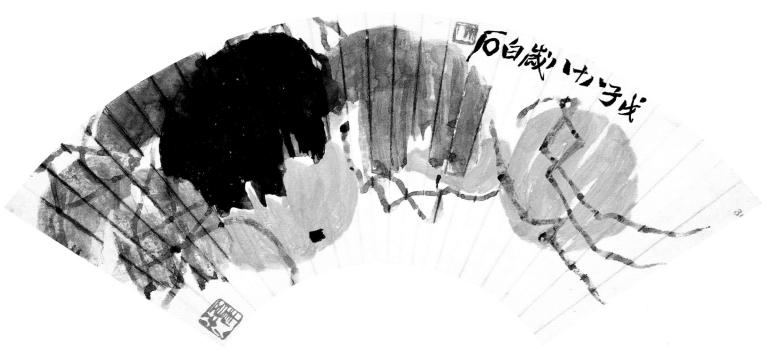

葫蘆　1948年

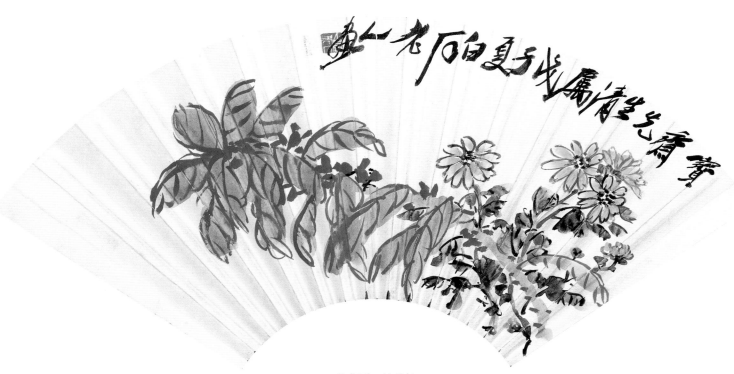

秋色圖　1948年

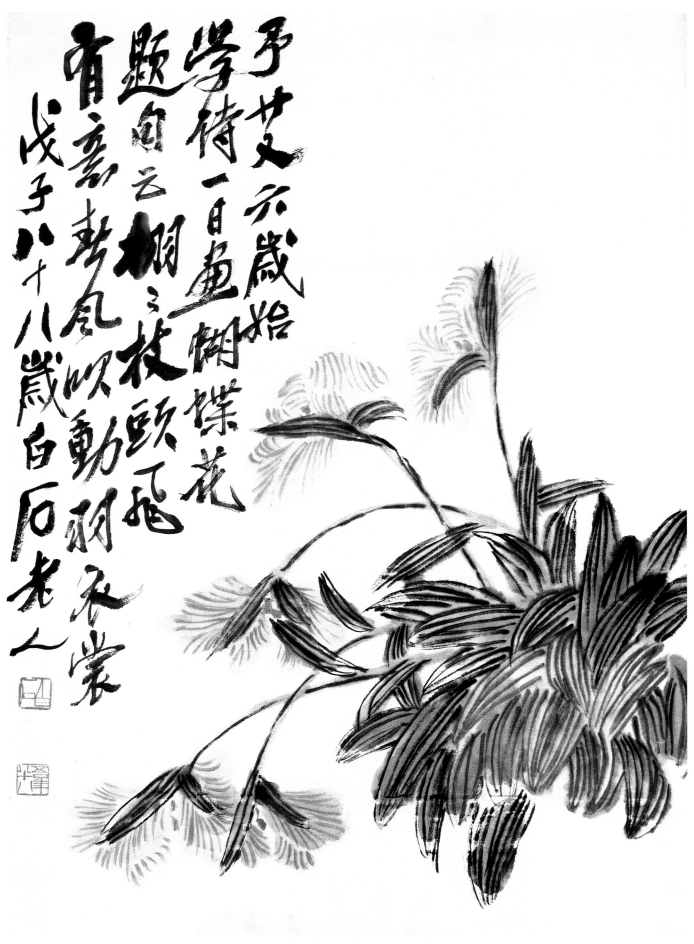

予艾六歲始
學待一日畫蝴蝶花
題句云栩栩一枝頭飛
有意東風以動羽衣裳
戊子八十八歲白石老人

蝴蝶蘭　66×48cm　1948年

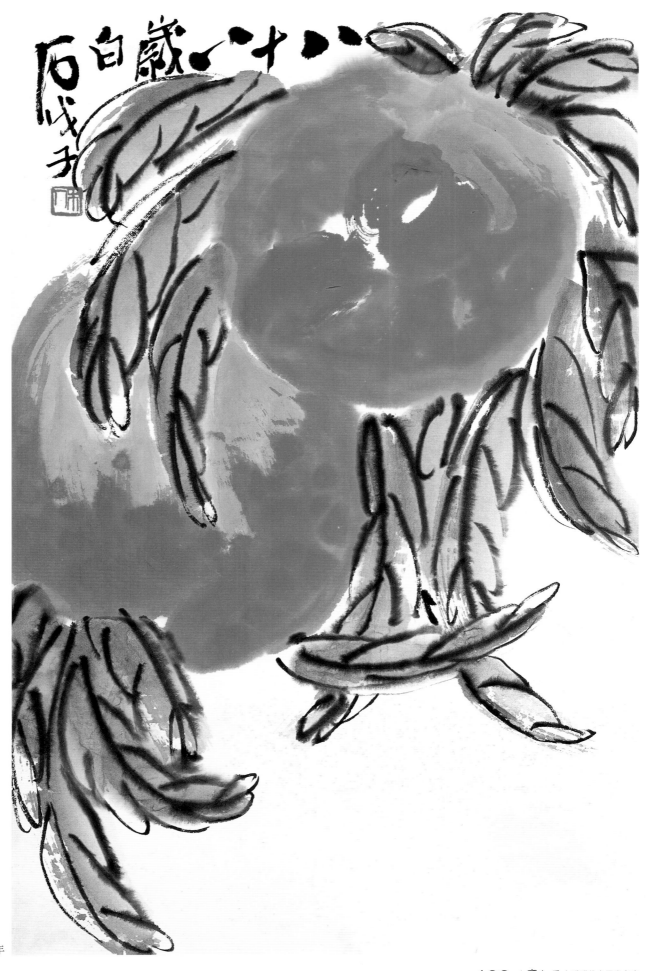

雙壽　49×32cm　1948年

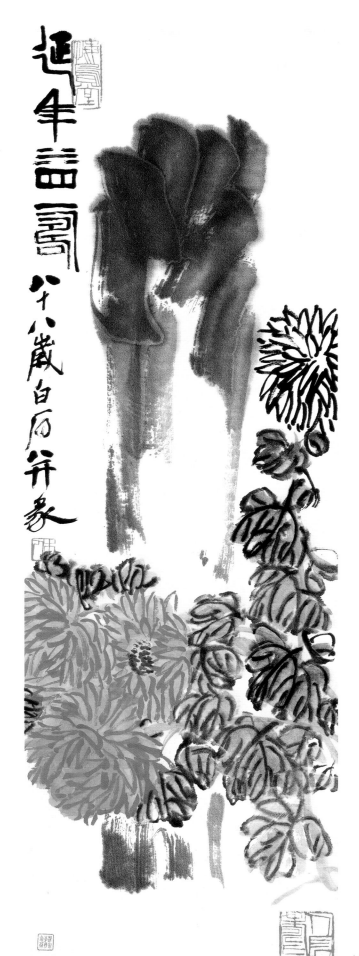

延年益壽圖　103×33.5cm　1948年

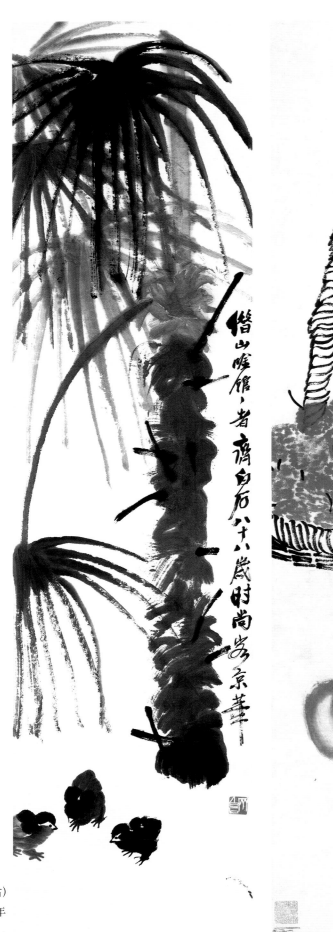

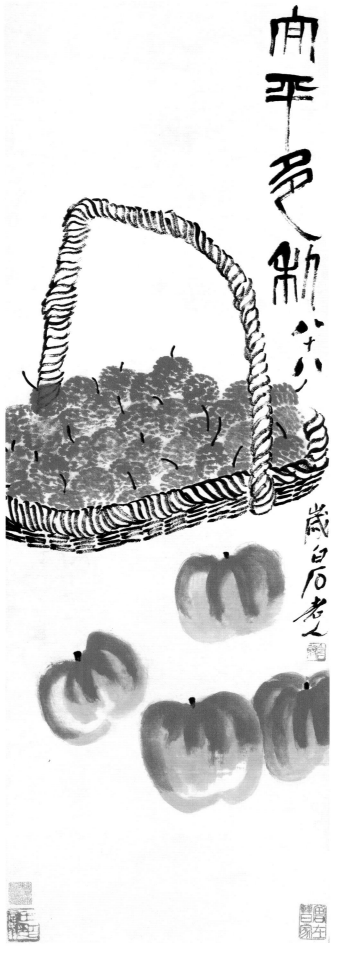

太平多利(右)

103.5×35cm　1948年

棕櫚雛雞圖(左)

134×33cm　1948年

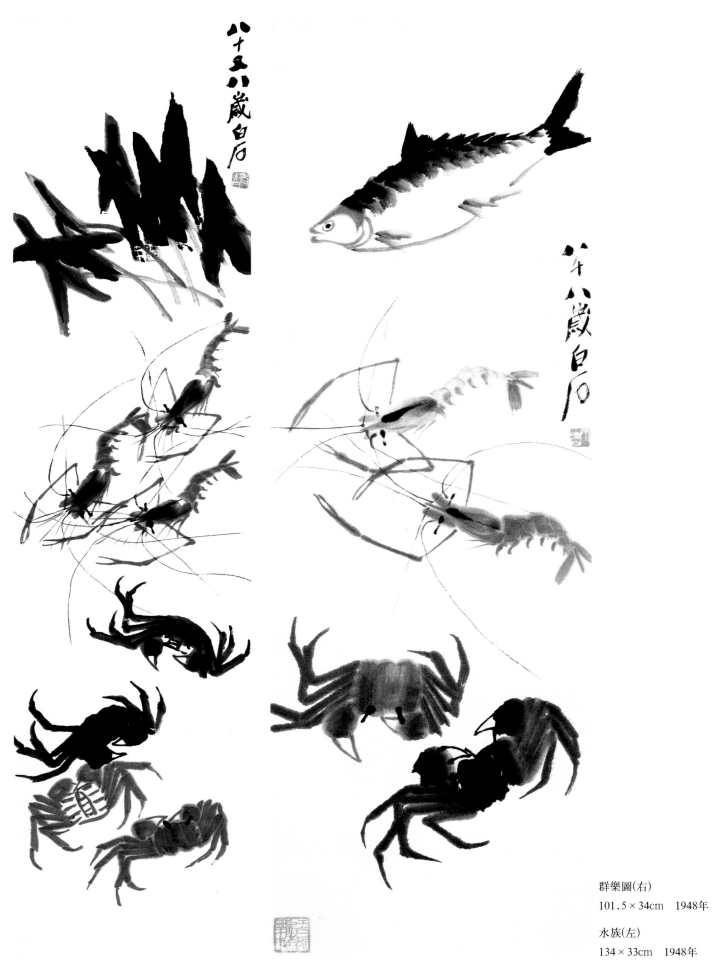

群樂圖(右)
101.5×34cm　1948年

水族(左)
134×33cm　1948年

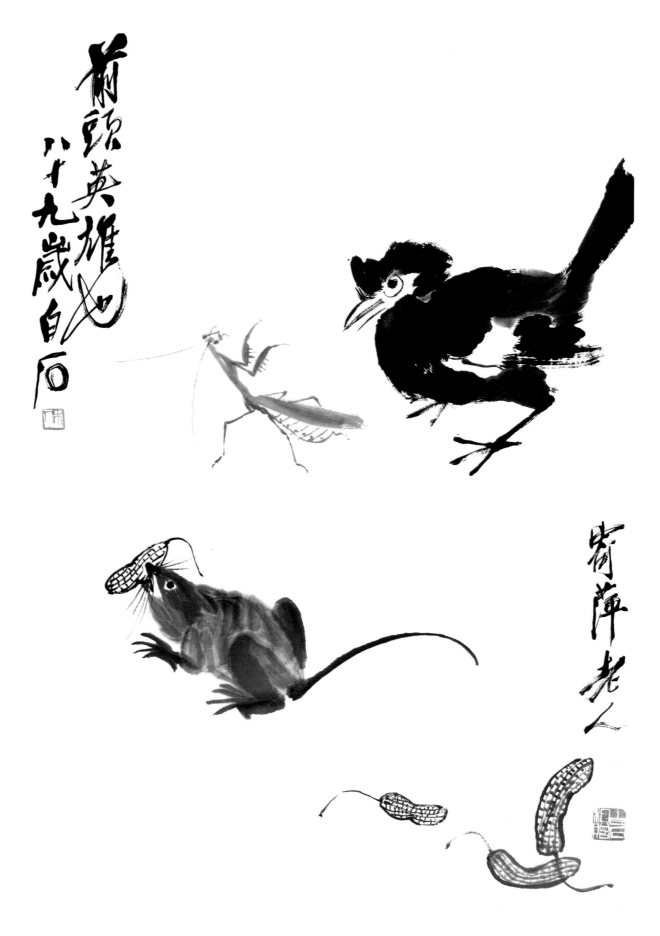

動物册(八開)

33×41cm　1949年

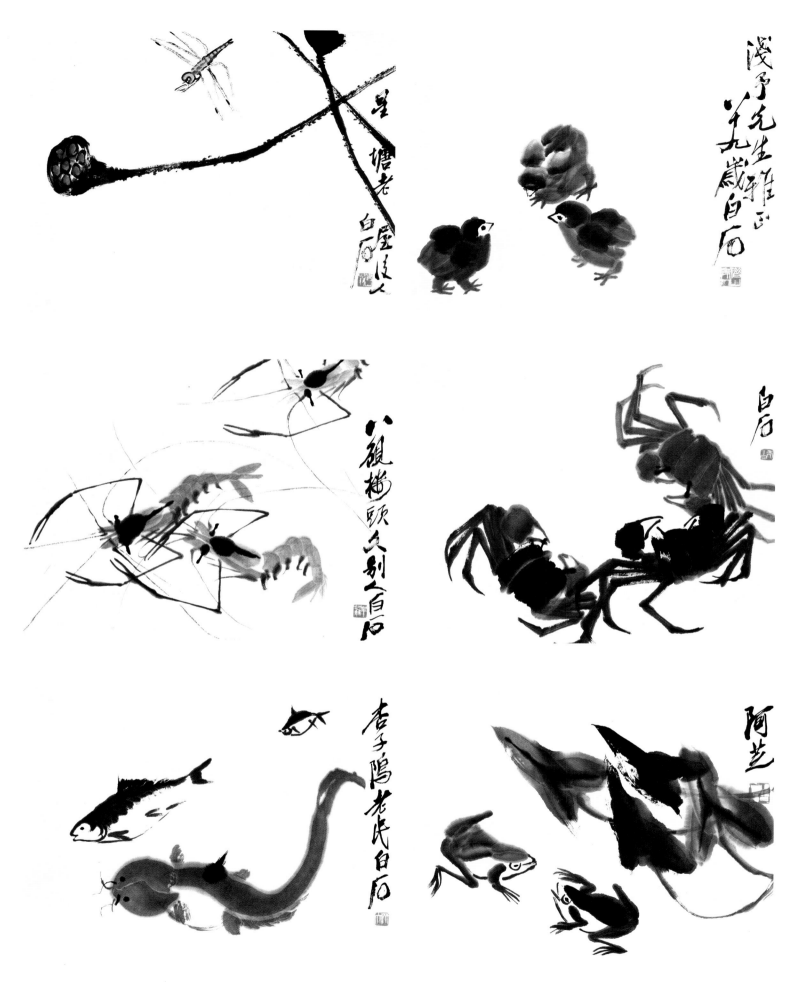

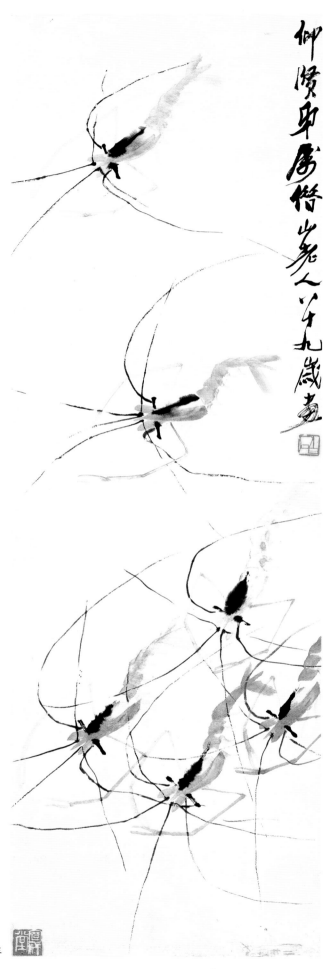

六蝦圖　105.5×34.5cm　1949年

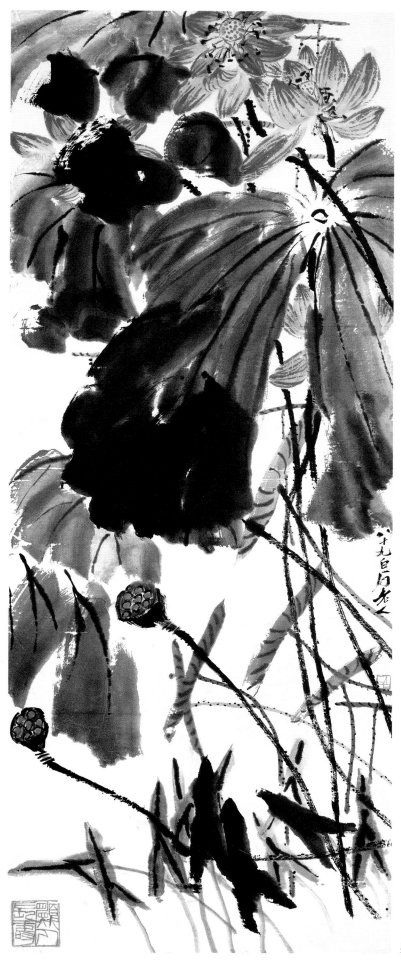

盛夏紅荷　154×61cm　1949年

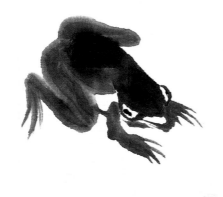

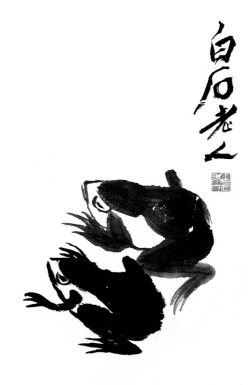

白石老人

袖手看君行先老白石

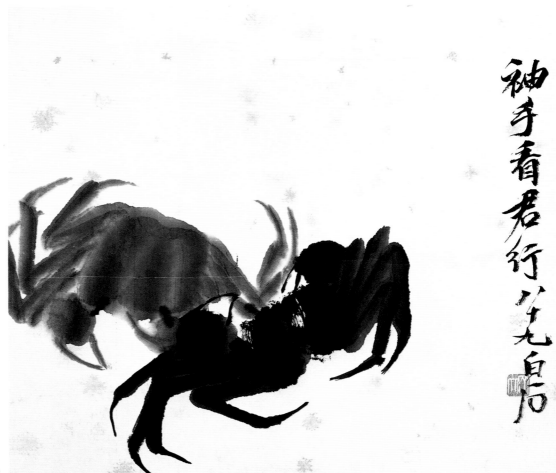

水族四趣　30×37cm　1949年

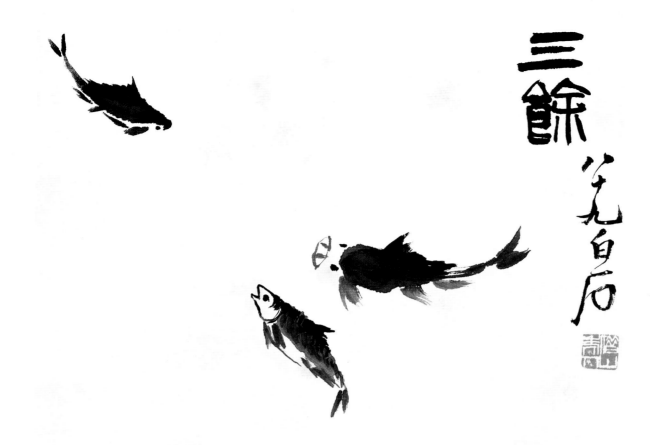

三餘 老龙白石

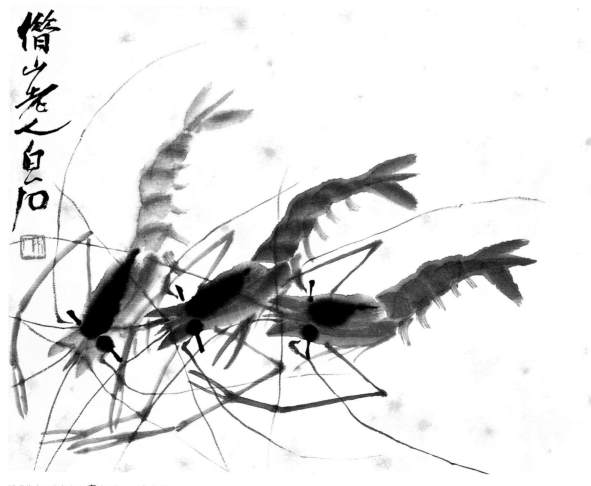

惜少老之白石

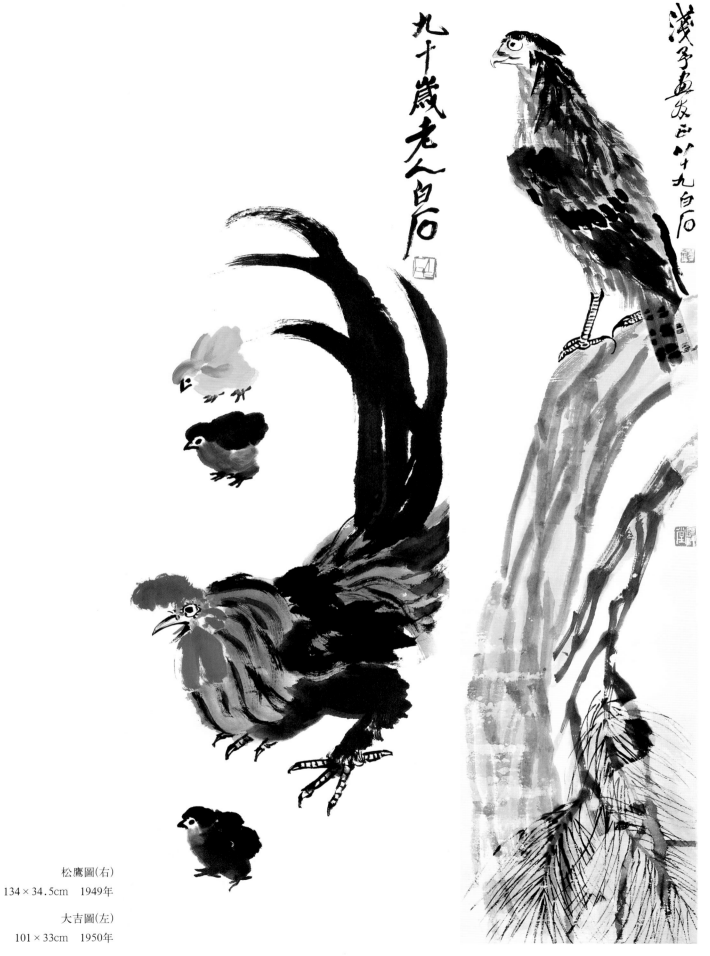

松鷹圖(右)
134×34.5cm 1949年

大吉圖(左)
101×33cm 1950年

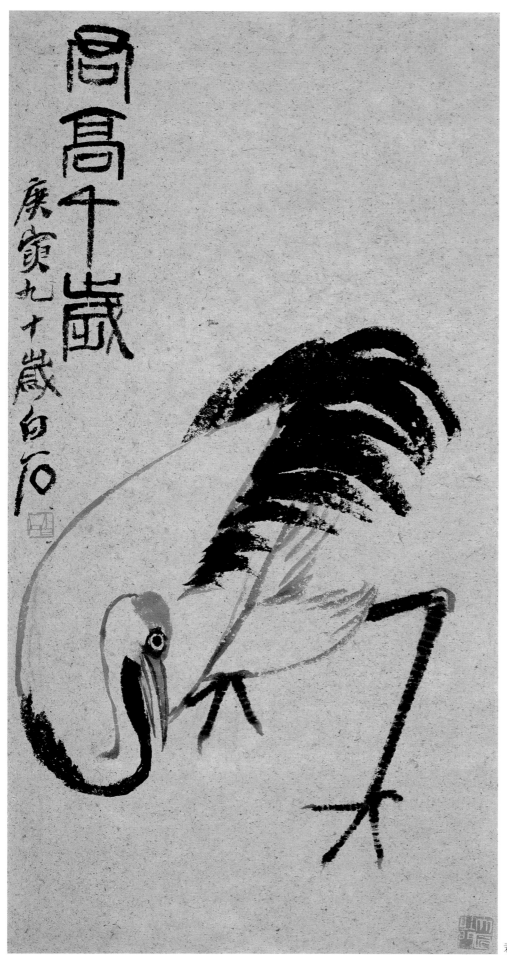

君高千歲　85×34cm　1950年

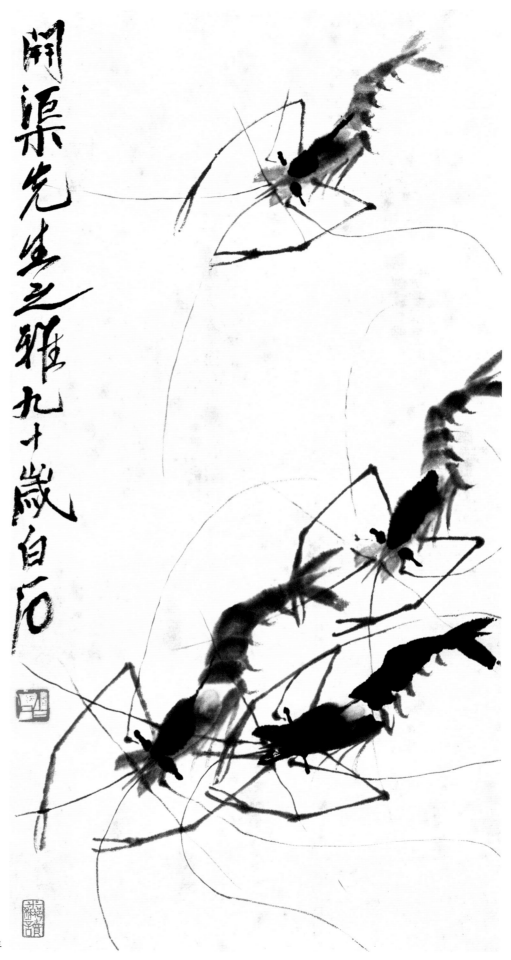

開渠先生之雅 九十歲白石

四蝦圖　68×36cm　1950年

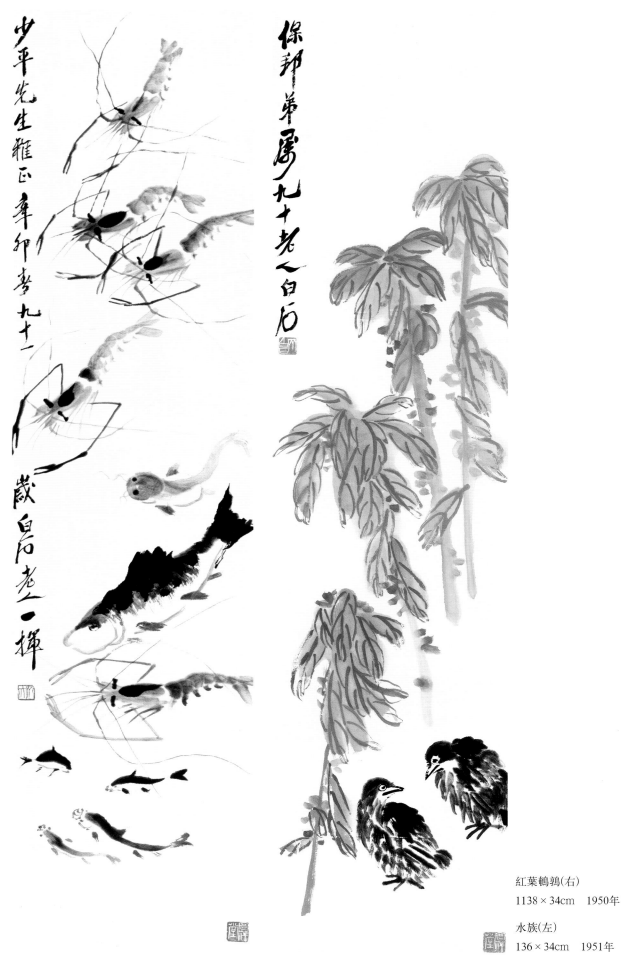

少平先生雅正 辛卯秋九十一

保邦華屬九十老人白石

葴白石老人一揮

紅葉鵪鶉(右)
1138×34cm 1950年

水族(左)
136×34cm 1951年

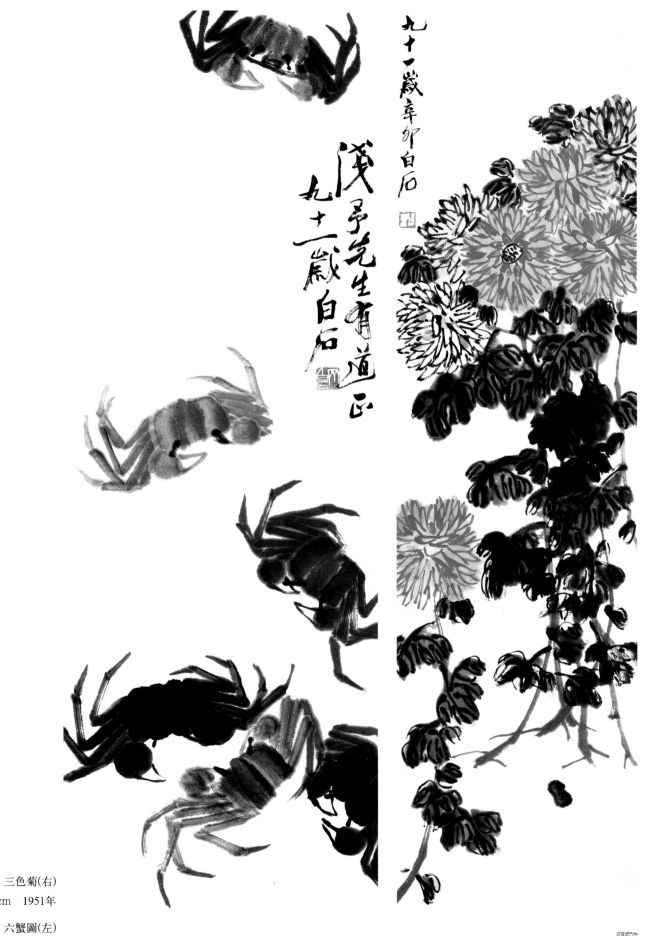

九十一歲辛卯白石

淺予先生有道正
九十一歲白石

三色菊(右)
135.5×34cm　1951年

六蟹圖(左)
103×34cm　1951年

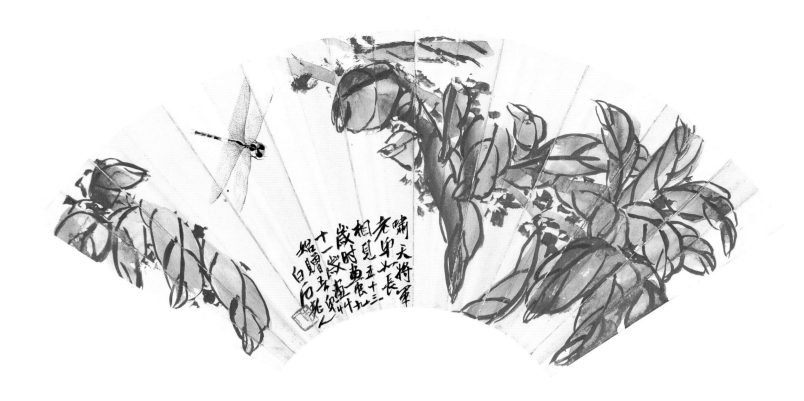

紅葉蜻蜓　篆書　1951年

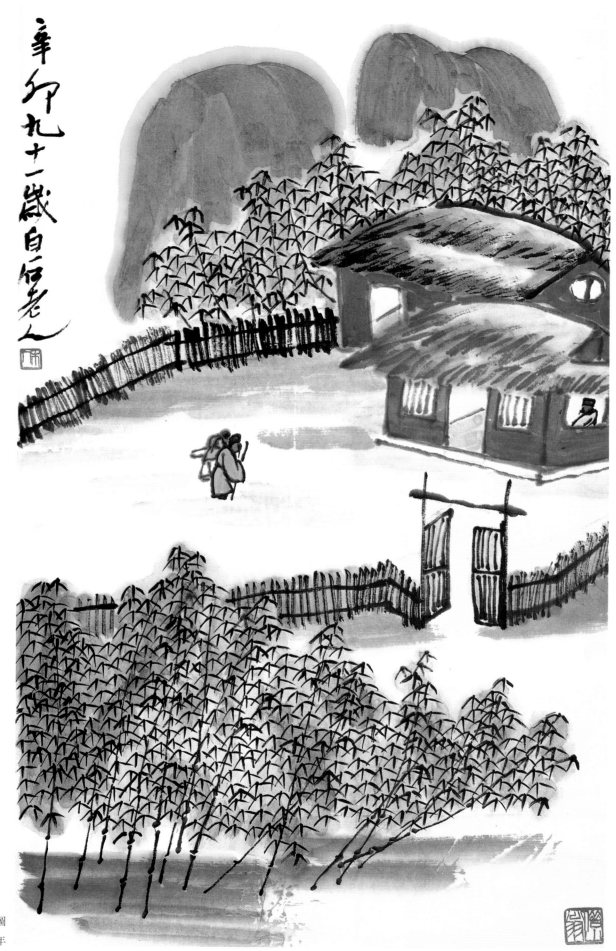

山林訪友圖
68×41.5cm 1951年

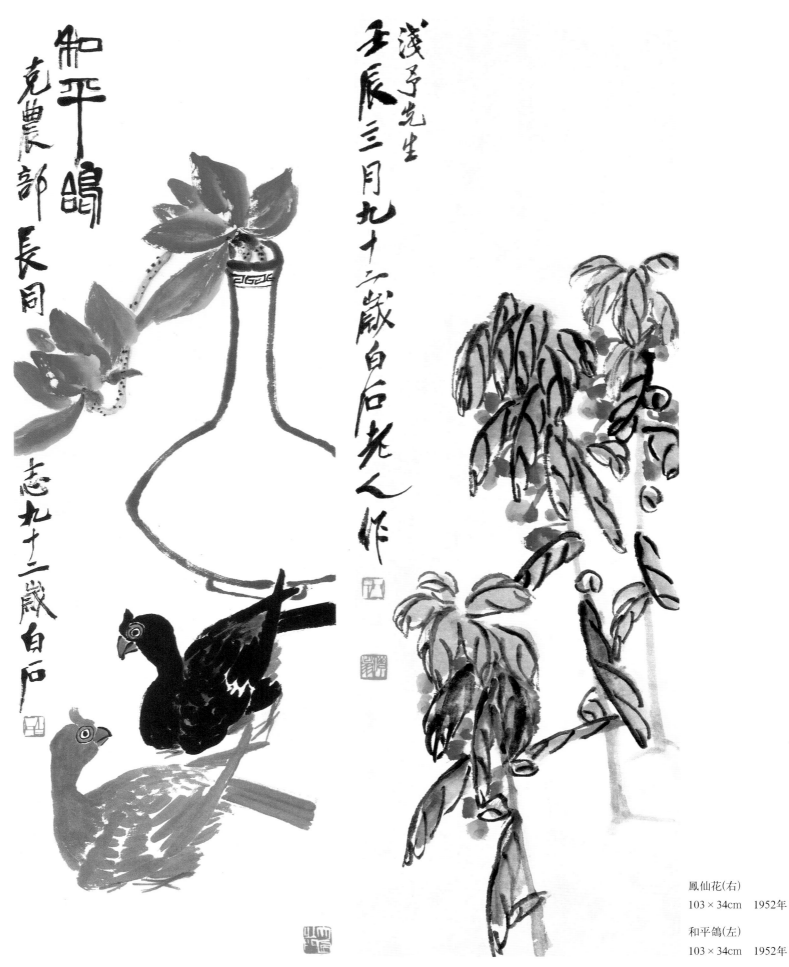

和平鴿
克農部長同
志九十二歲白石

淺予先生
壬辰三月九十二歲白石老人作

鳳仙花(右)
103×34cm　1952年

和平鴿(左)
103×34cm　1952年

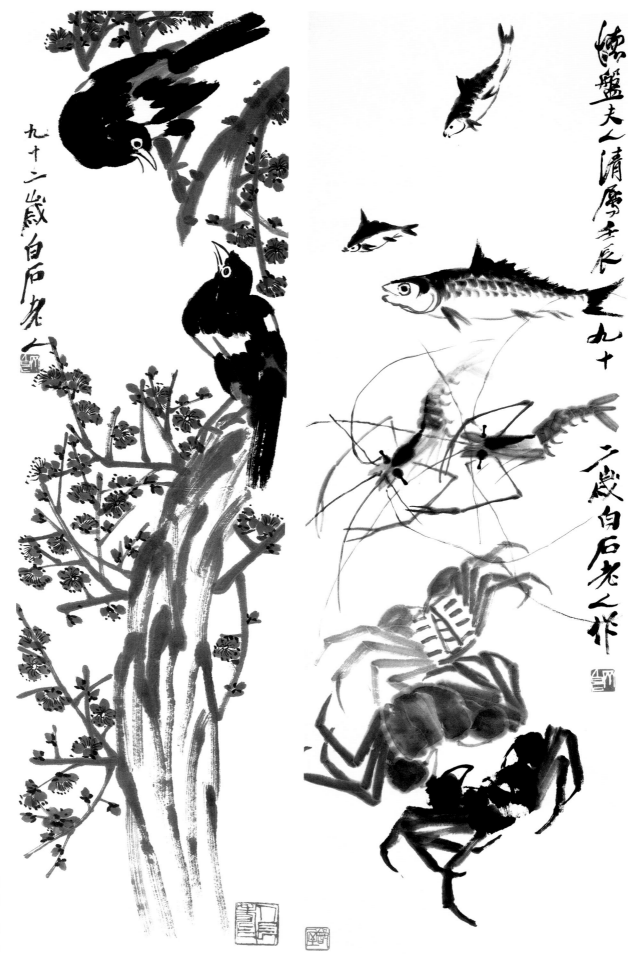

煙盤夫人清屬壬辰
三九十
二歲白石老人作

九十二歲白石老人

水族同歡(右)
104×34.5cm　1952年

紅梅喜鵲
125×35cm　1952年

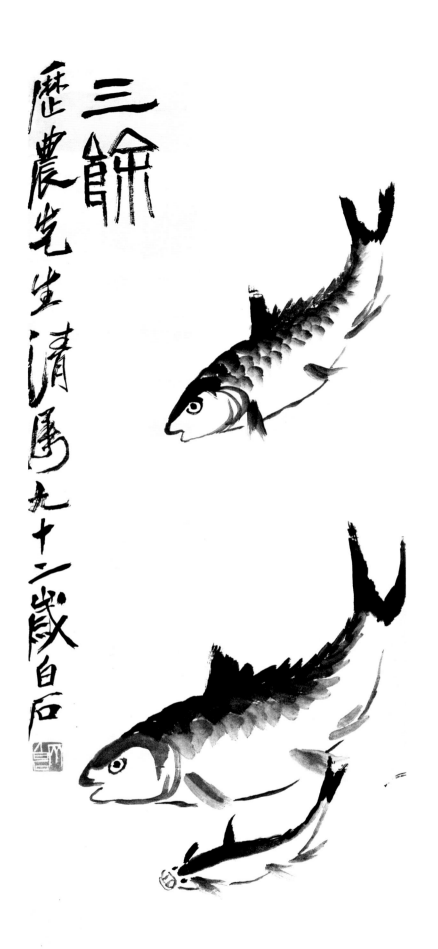

三餘

歷農先生清屬九十二歲白石

三魚圖　81×32cm　1952年

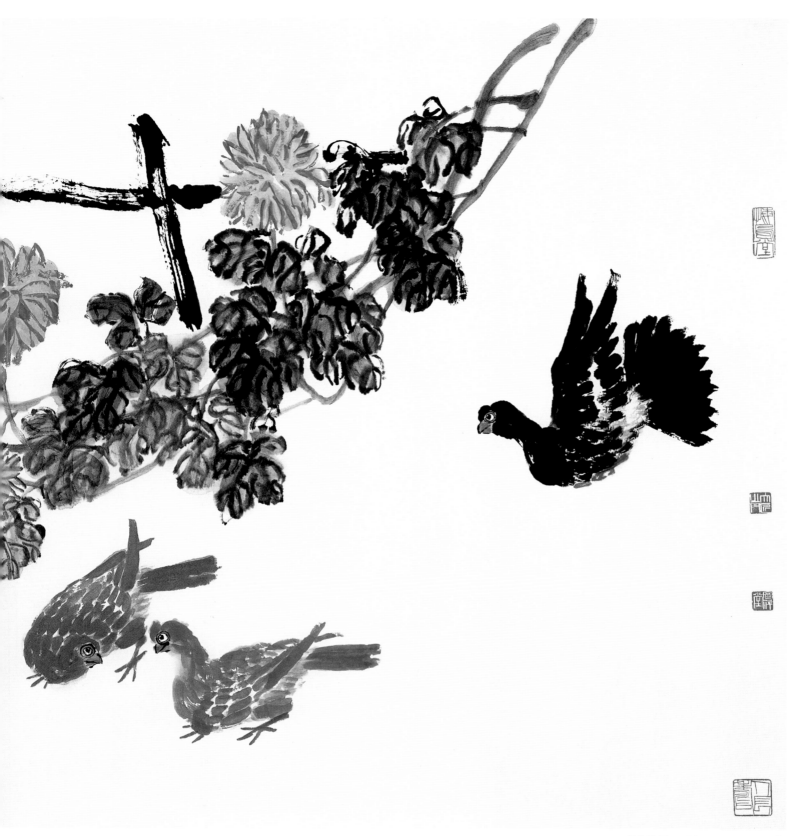

菊花鴿子　123×239cm　1952年

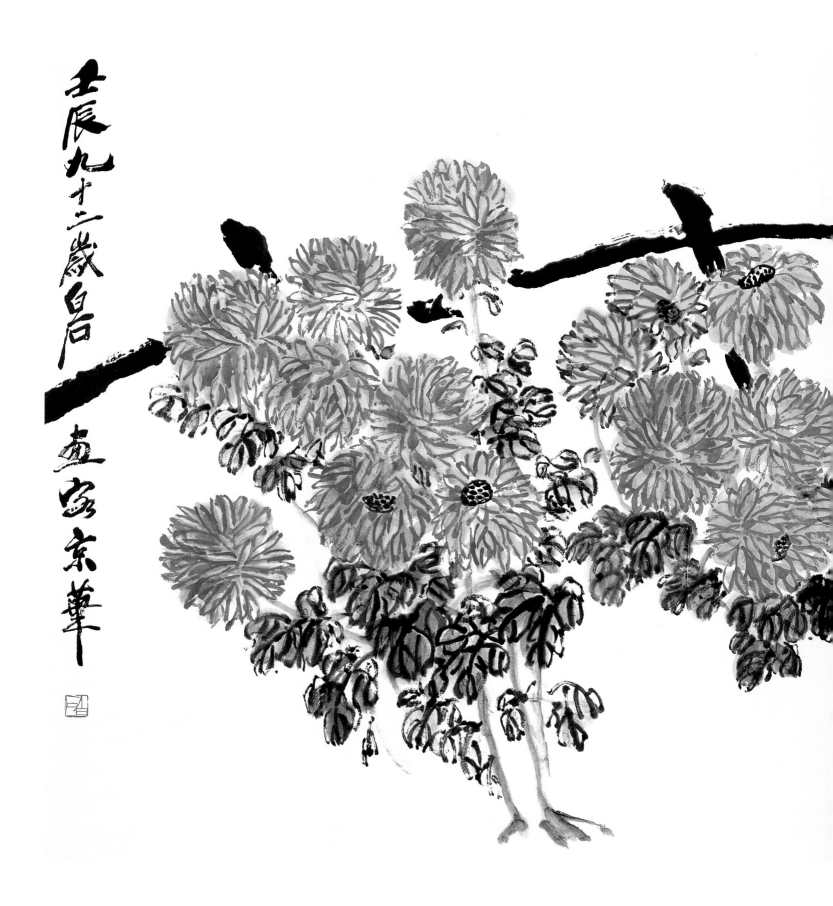

壬辰九十二歲白石

畫家京華

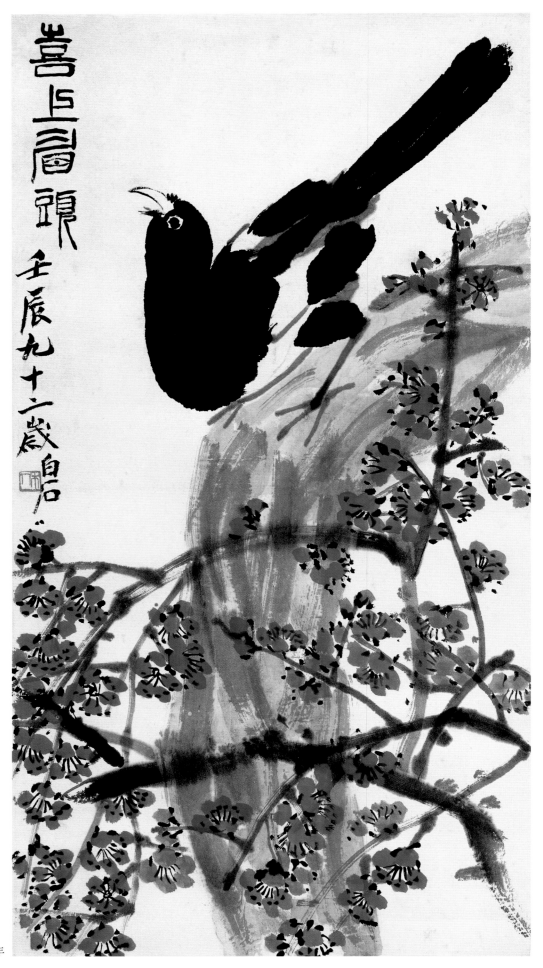

喜上眉頭　69×37cm　1952年

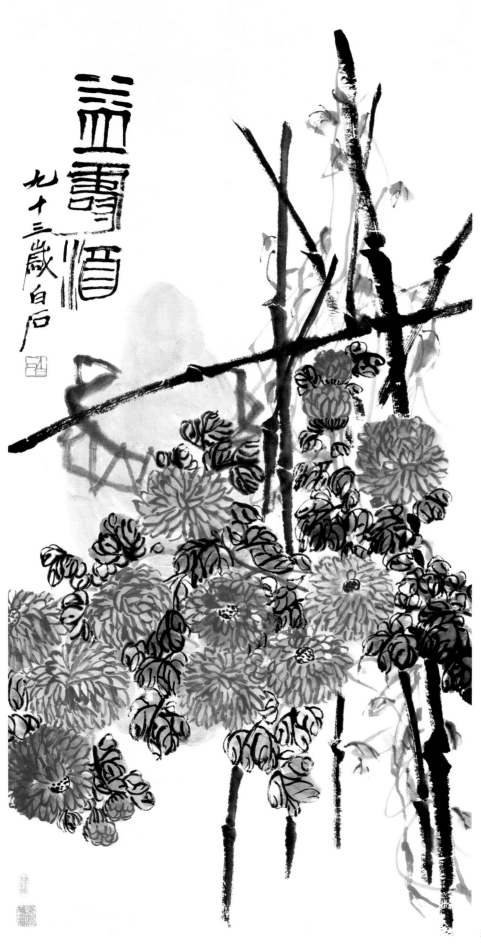

益壽酒　151×72cm　1953年

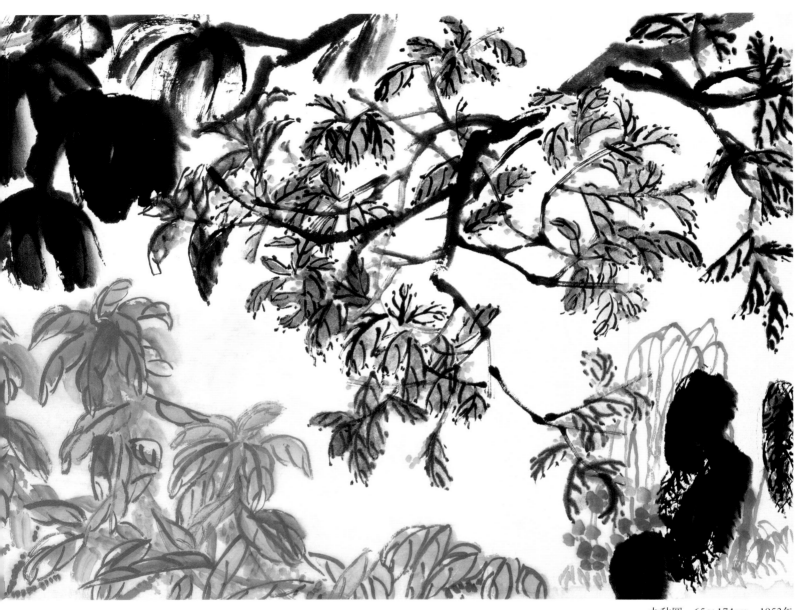

九秋圖　65×174cm　1953年

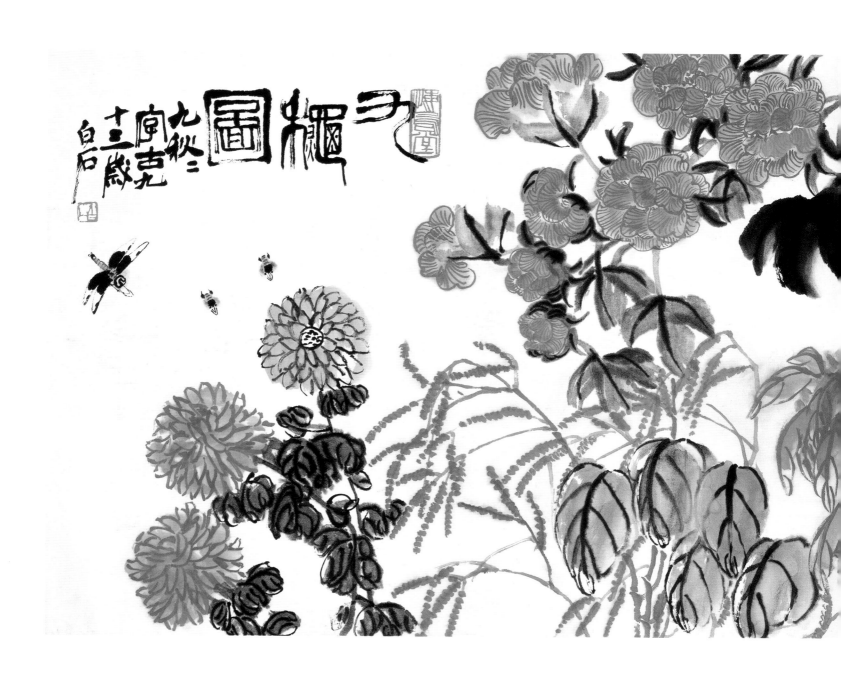

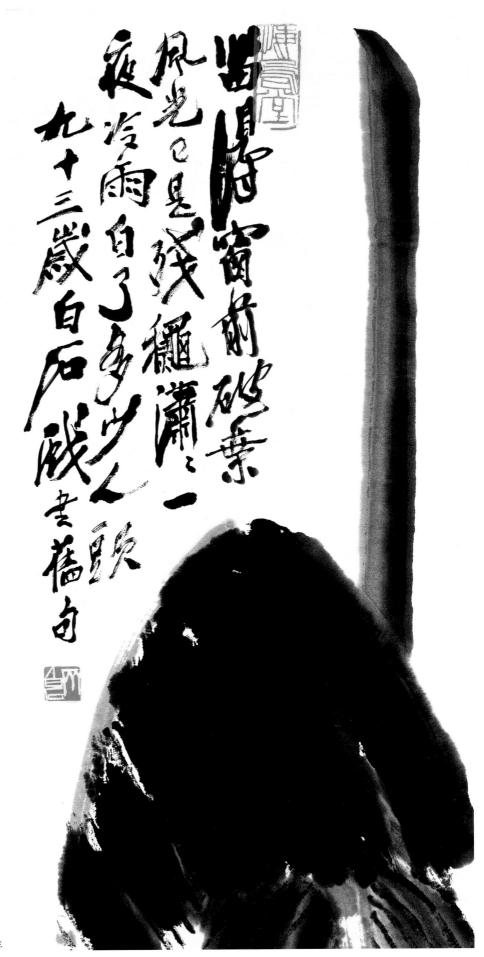

窗前風光芭蕉葉　68.5×33cm　1953年

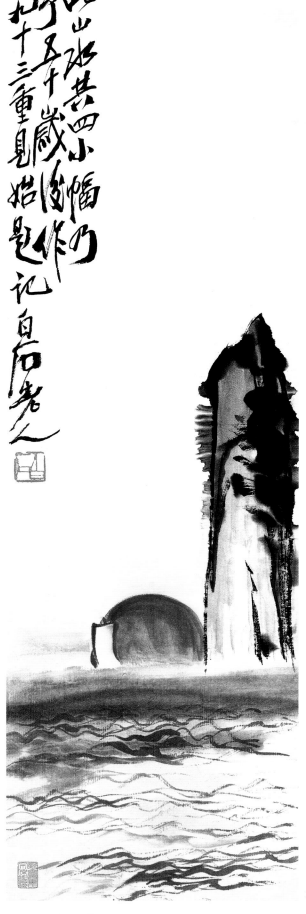

此山水共四小幅乃壬戌五十歲後作
九十三重見猶題記白石老人

朝陽照江帆　72×21cm　1953年

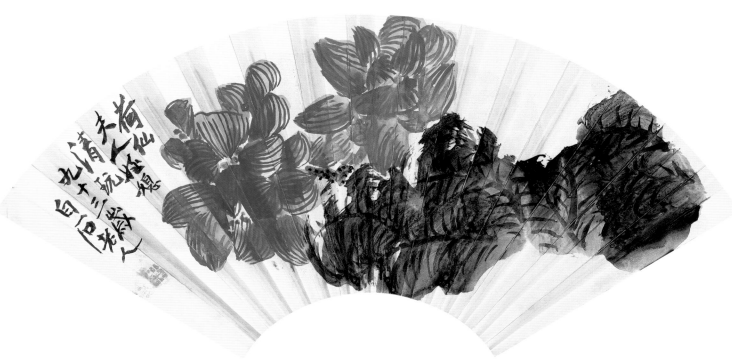

荷花　1953年

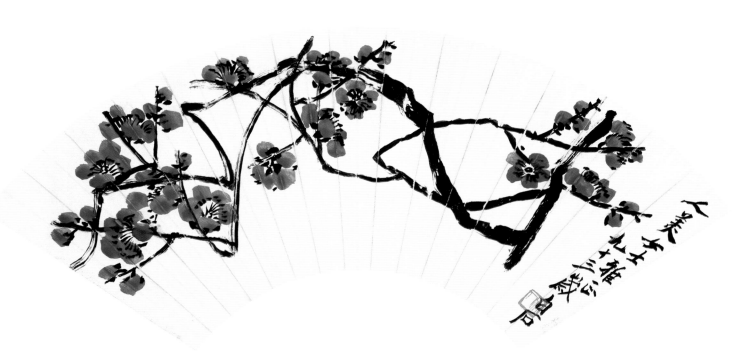

紅梅　1953年

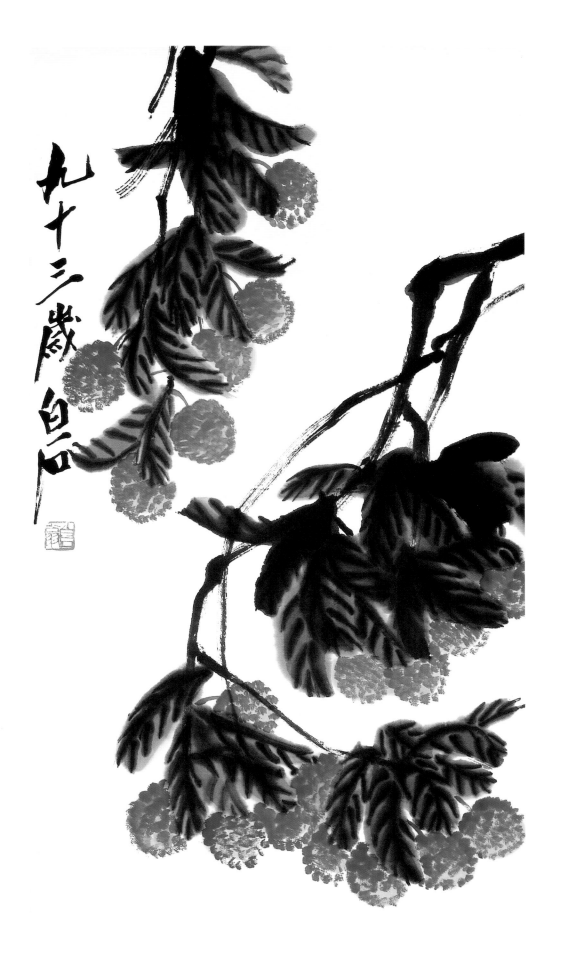

大利圖　66×33cm　1953年

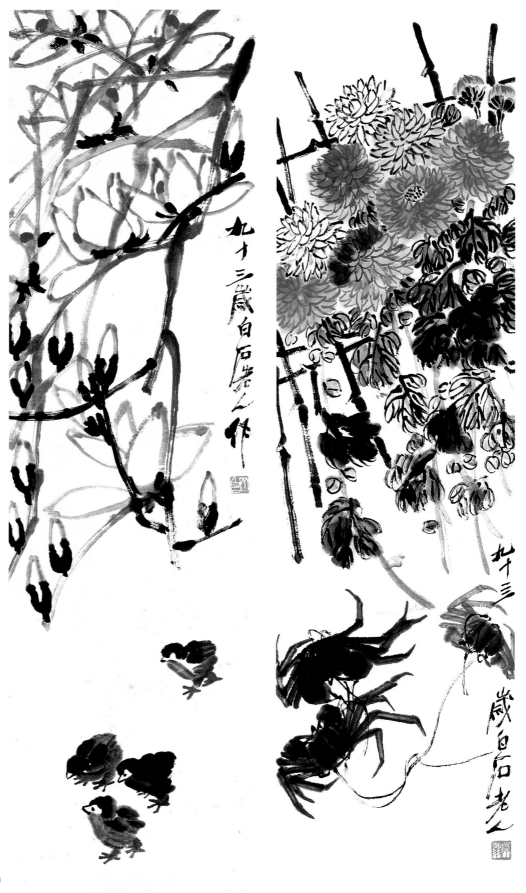

紅菊三蟹(右)

137.5×34cm　1953年

玉蘭雛鷄(左)

134×34cm　1953年

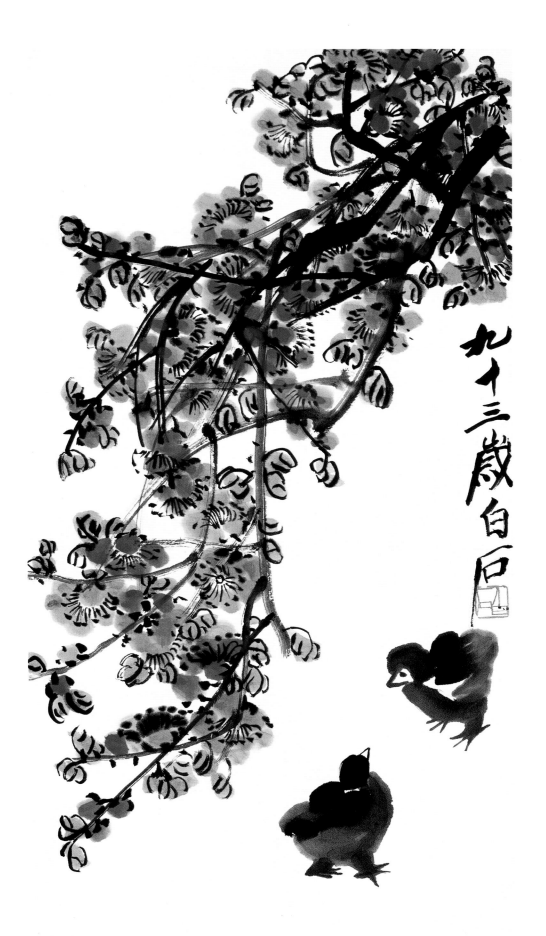

九十三歲白石

杏花雛鷄　66×33cm　1953年

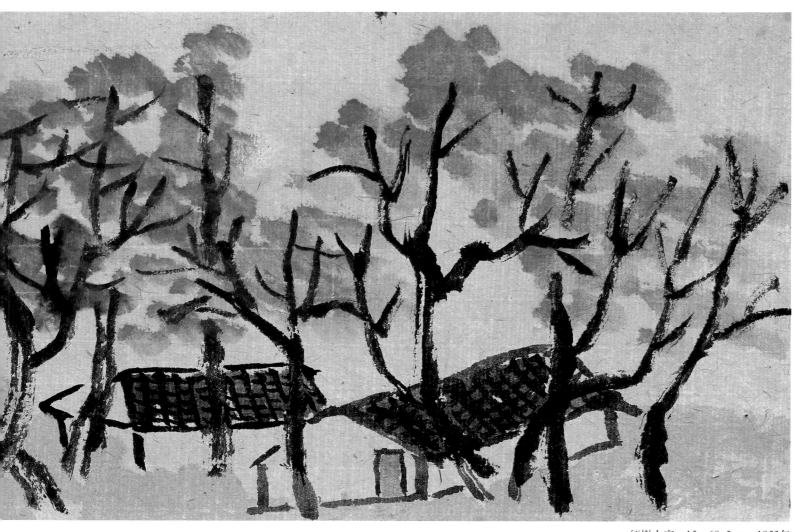

紅樹人家　15×60.5cm　1953年

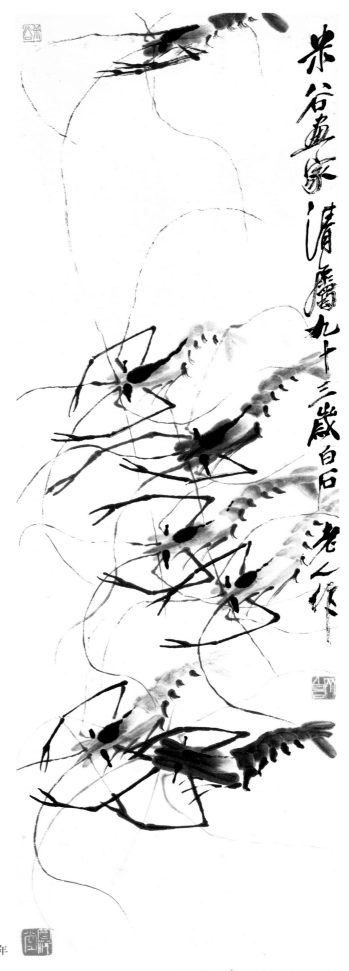

七蝦圖　103×34cm　1953年

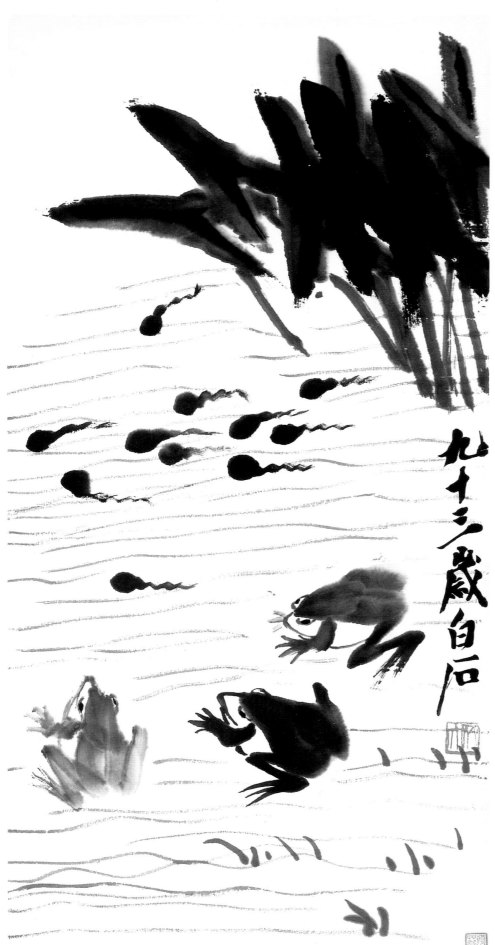

蛙聲十里　66×33cm　1953年

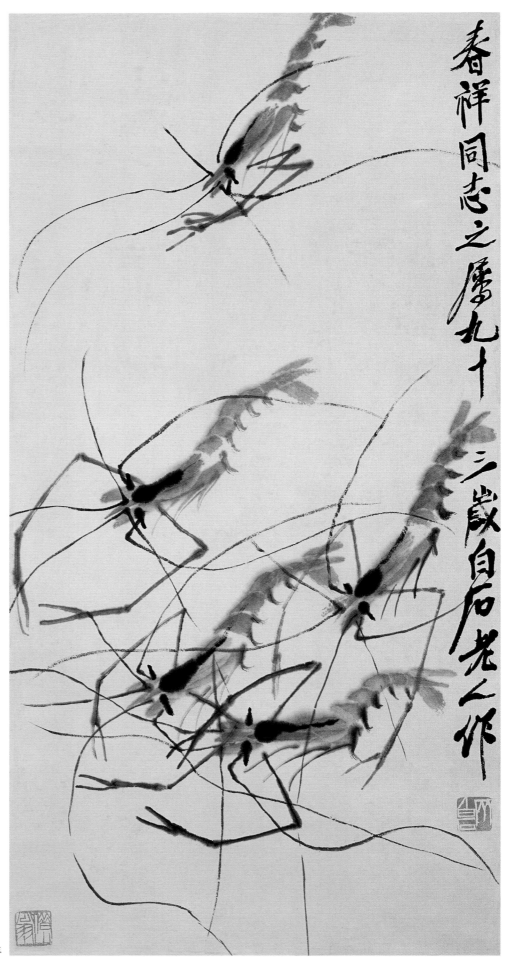

香祥同志之屬九十三歲白石老人作

五蝦圖　69×35cm　1953年

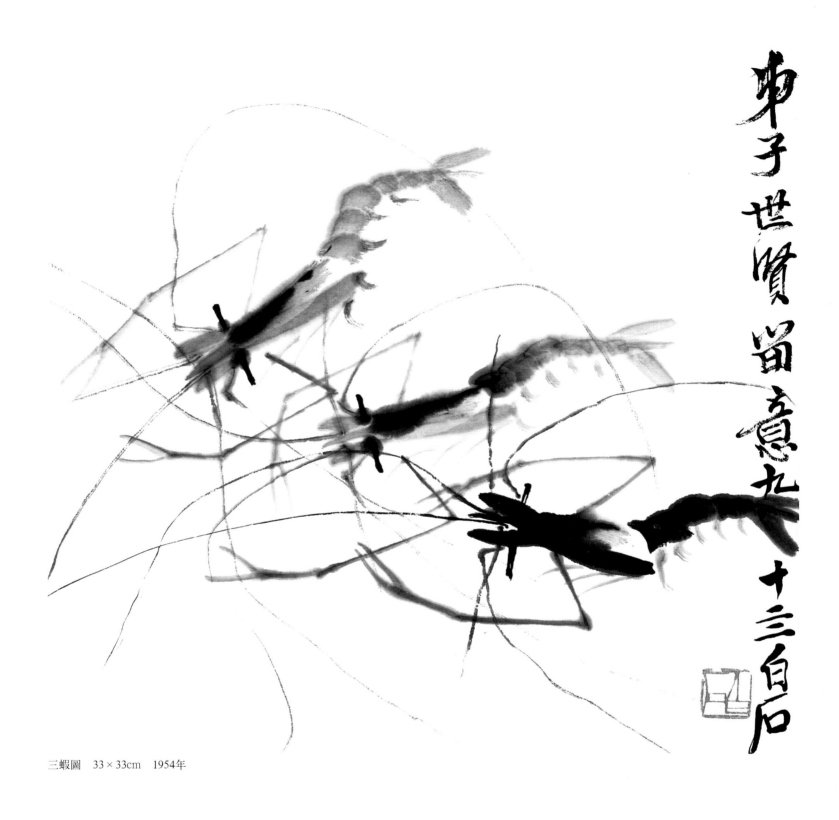

申子世賢留意九十三白石

三蝦圖　33×33cm　1954年

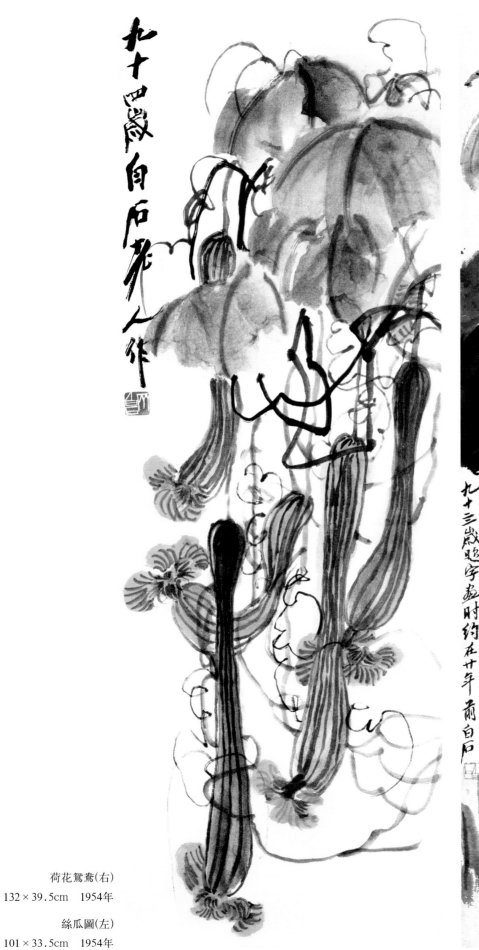

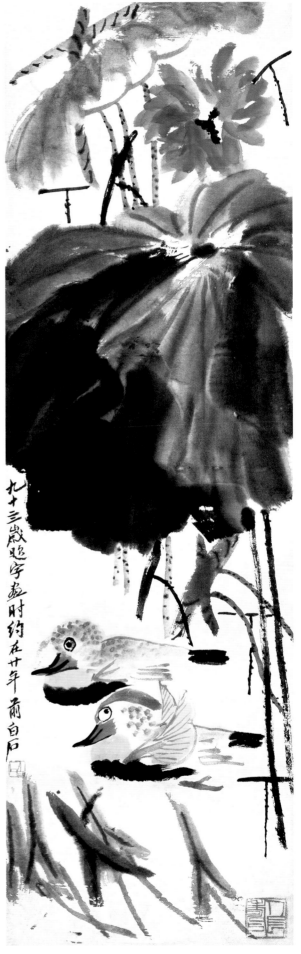

荷花鴛鴦(右)

132×39.5cm　1954年

絲瓜圖(左)

101×33.5cm　1954年

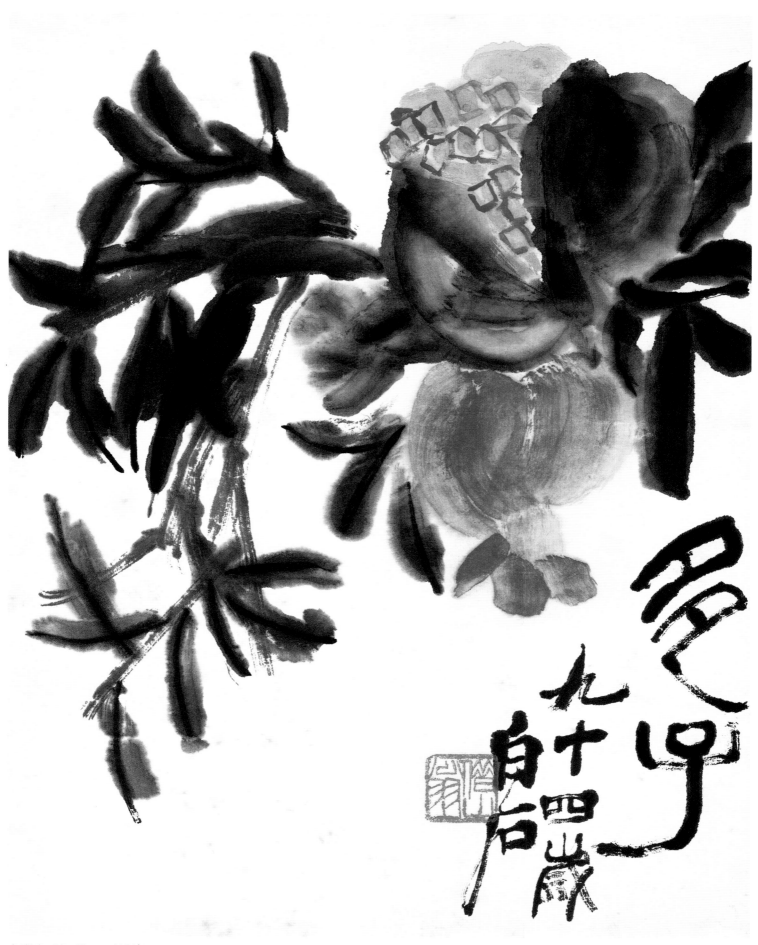

多子圖　36×28cm　1954年

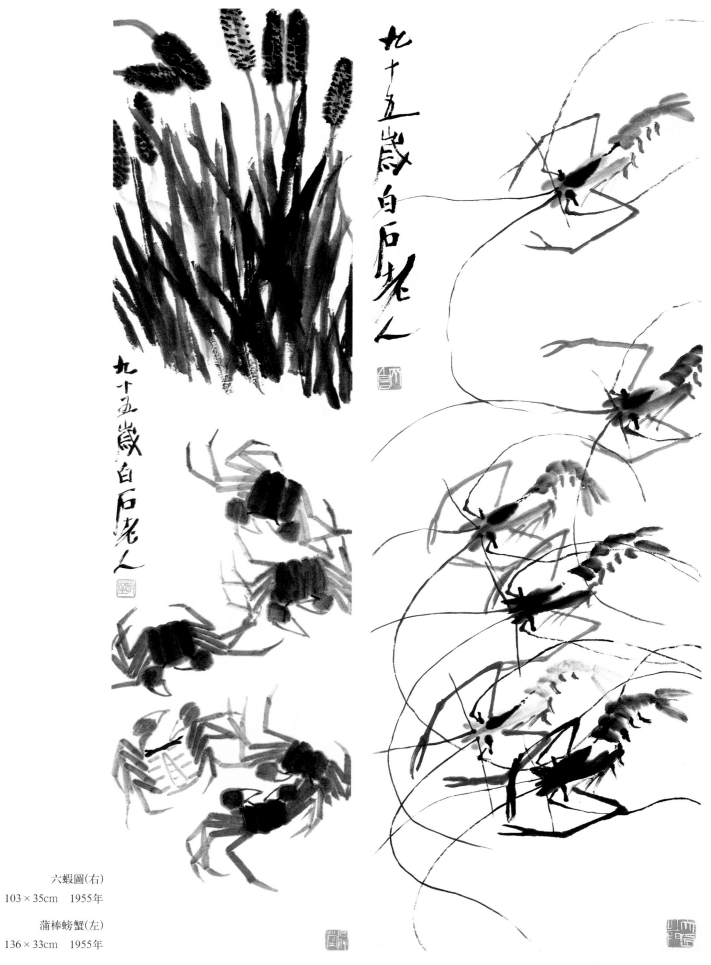

九十五歲白石老人

九十五歲白石老人

六蝦圖（右）
103×35cm　1955年

蒲棒螃蟹（左）
136×33cm　1955年

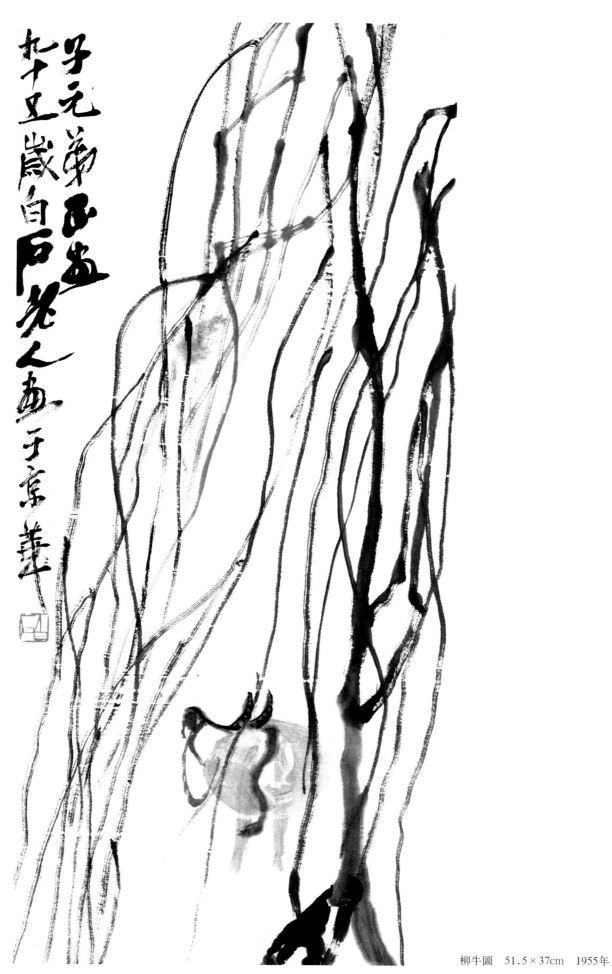

柳牛圖　51.5×37cm　1955年

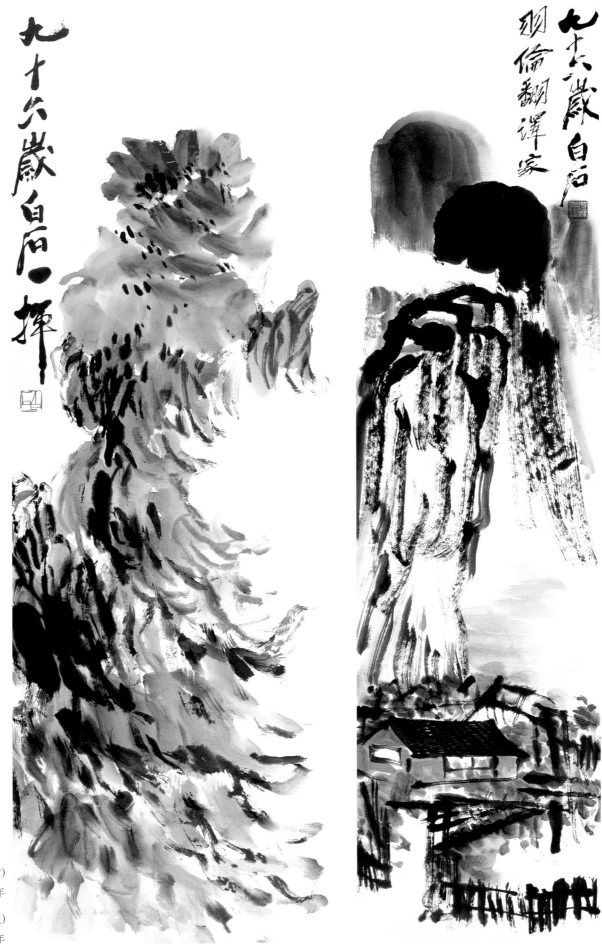

山居圖(右)
135×33.5cm　1956年

牡丹(左)
101×33cm　1956年

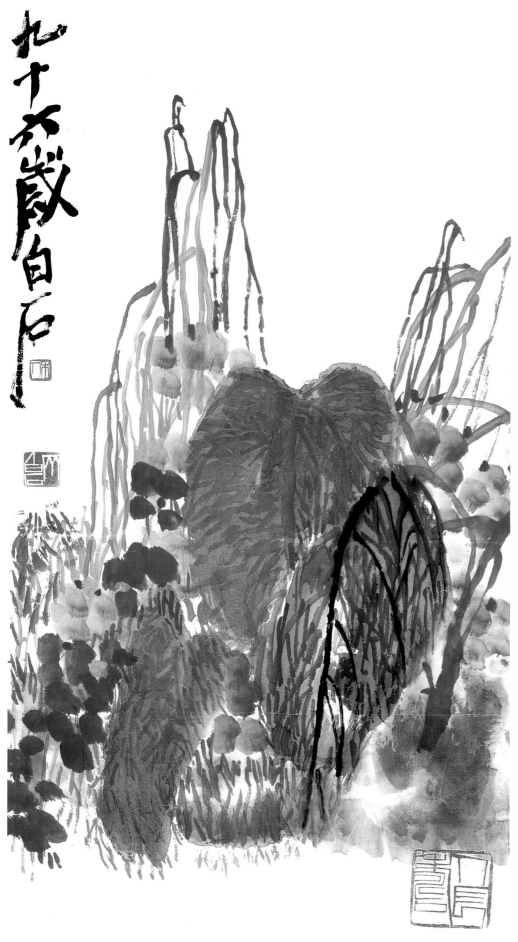

海棠　68×35cm　1956年

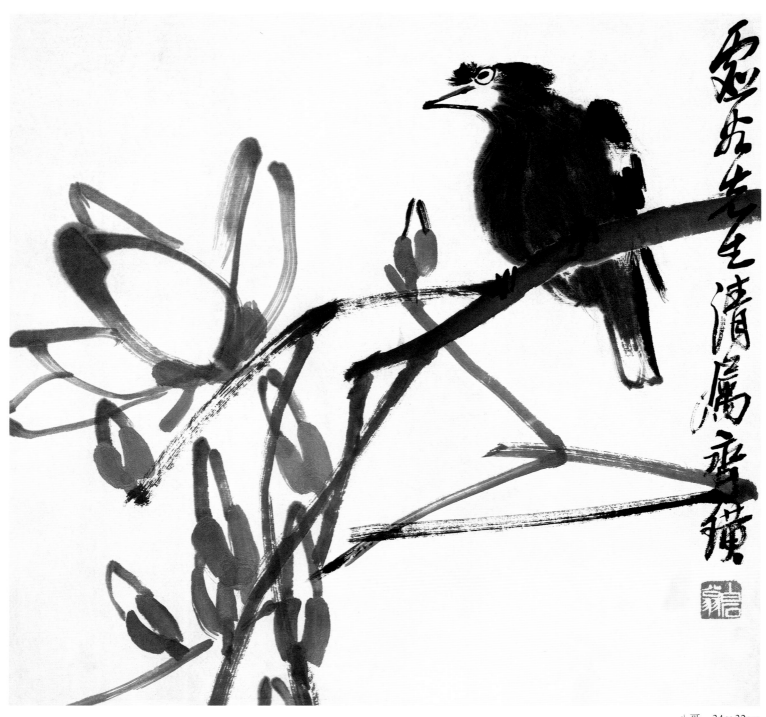

八哥　34×32cm

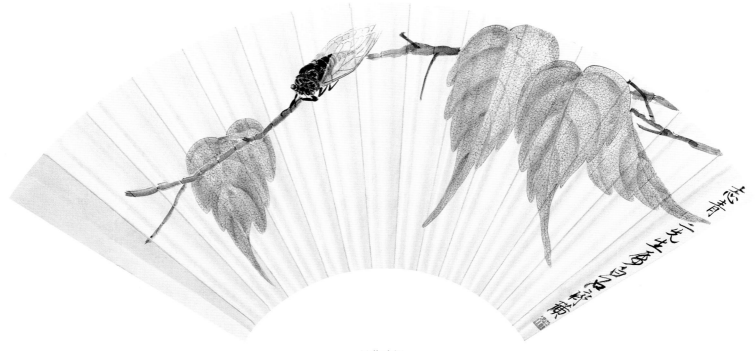

貝葉鳴蟬

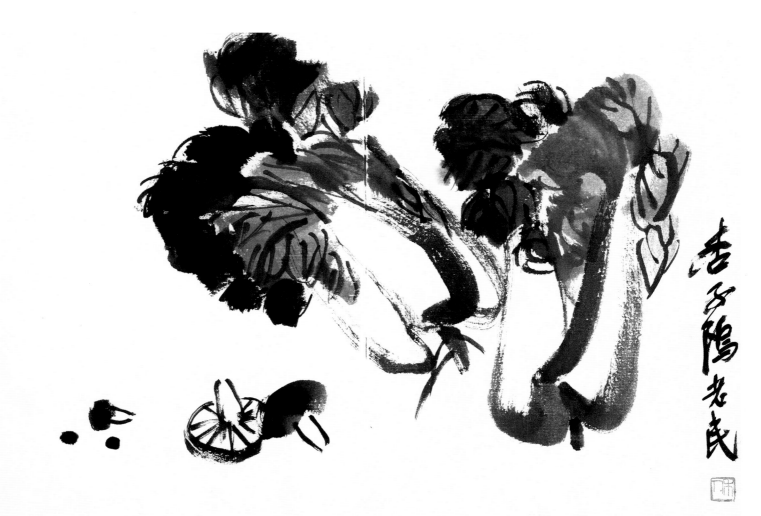

菜香圖　31×46cm

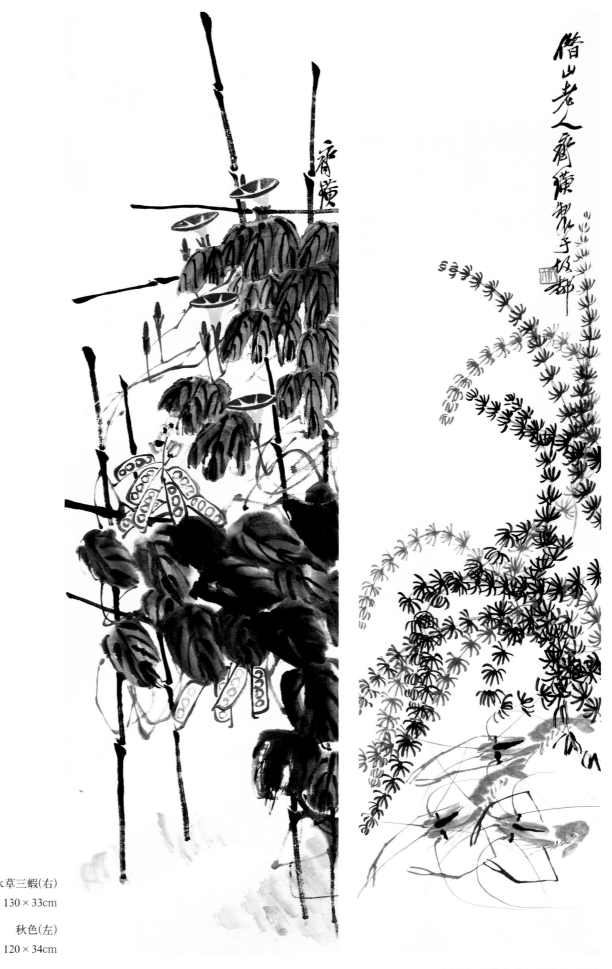

水草三蝦(右)

130×33cm

秋色(左)

120×34cm

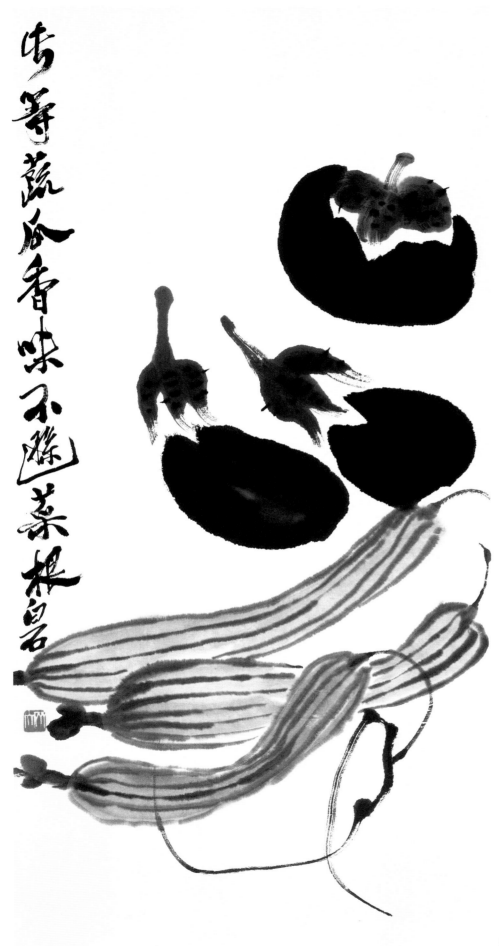

牛等蔬盆香味不孫菜根白石

蔬果圖　67×33cm

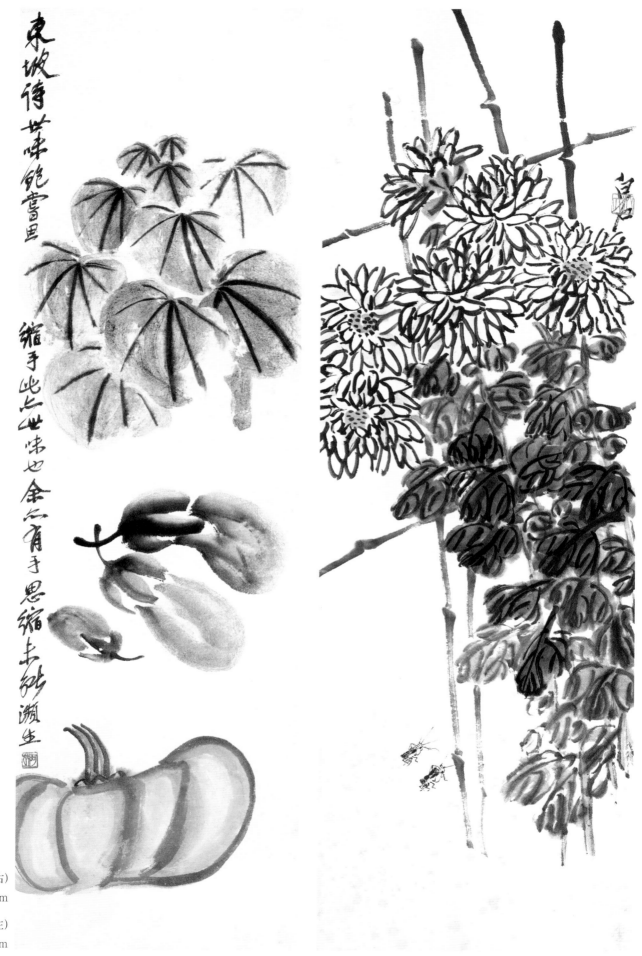

白菊蟋蟀(右)
101×32.5cm

菜蔬圖(左)
68×20cm

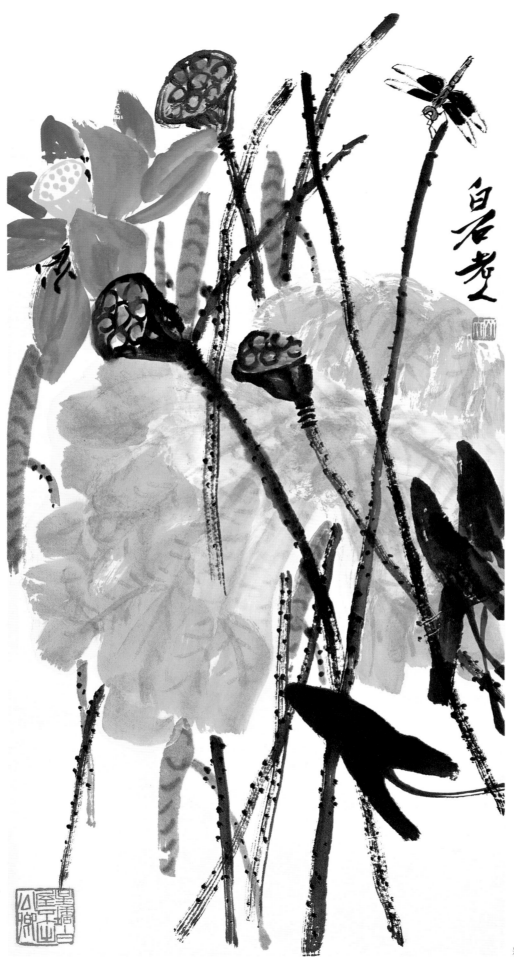

彩荷晴蜓　63×32cm

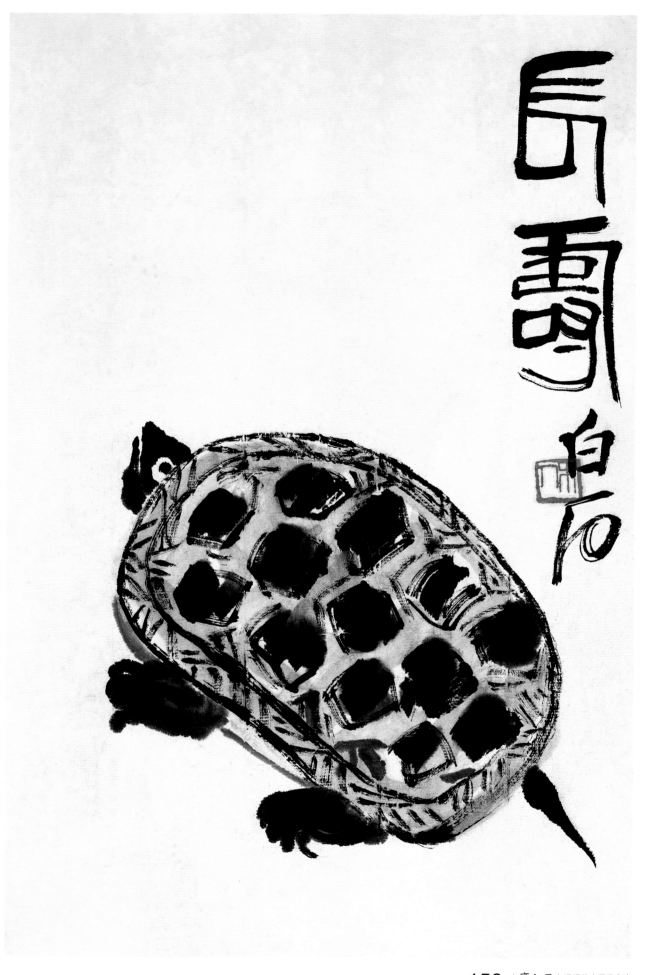

長壽　33.5×22cm

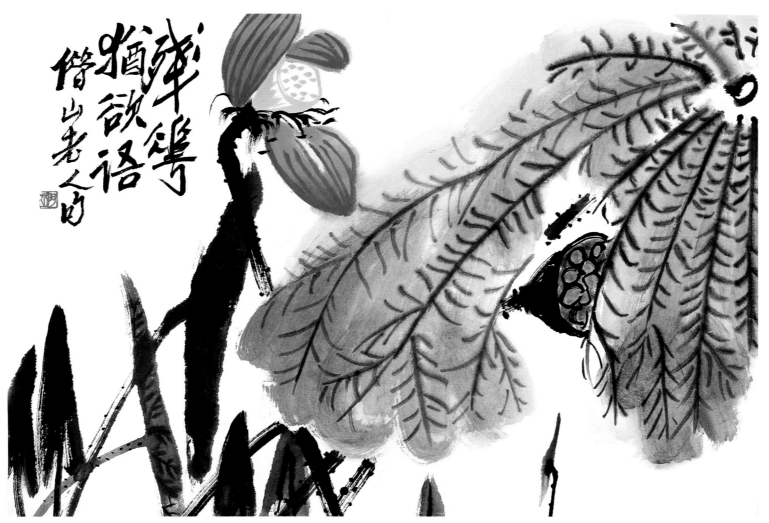

殘花猶欲語　32.5×46.5cm

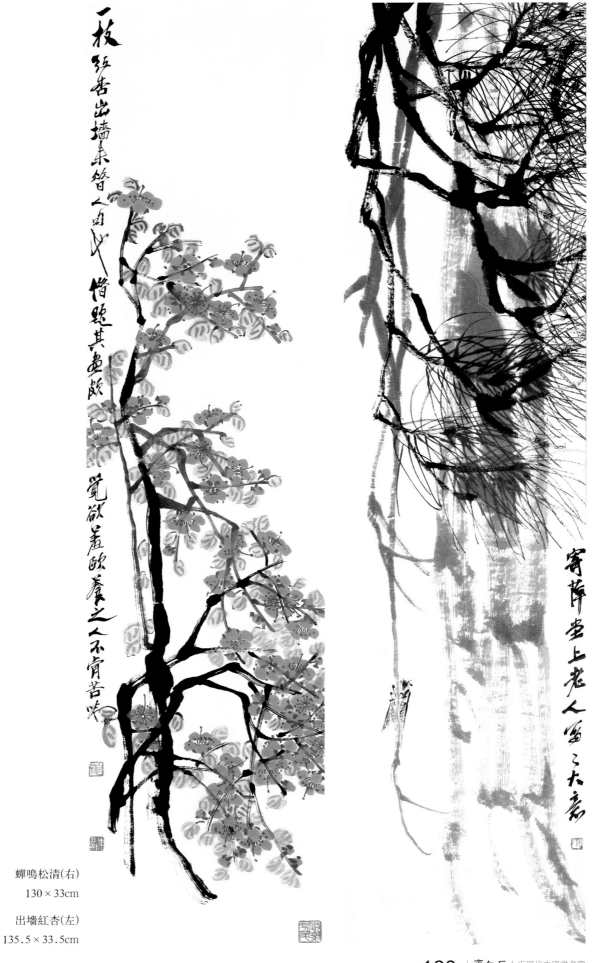

一枝紅杏出牆來皆前人句也借題其畫頗覺欲羞頤養之人不肯苦咏

寄萍堂上老人畫之大意

蟬鳴松清(右)

130×33cm

出牆紅杏(左)

135.5×33.5cm

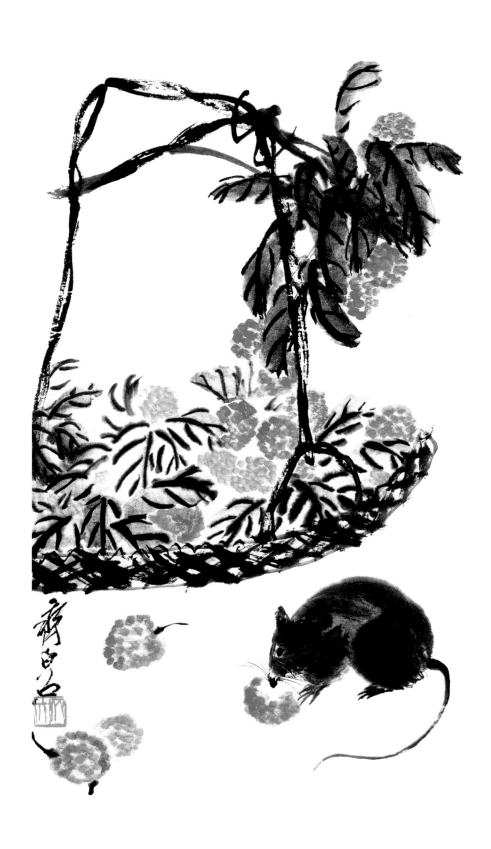

大利圖　69.5×31.5cm

手種新蔬采滿
園冬天難掘掘
其根何年仍享
清平福著峻攜
籃剪莠孫

白石老人此蕉句

紅蘿卜　33×62cm

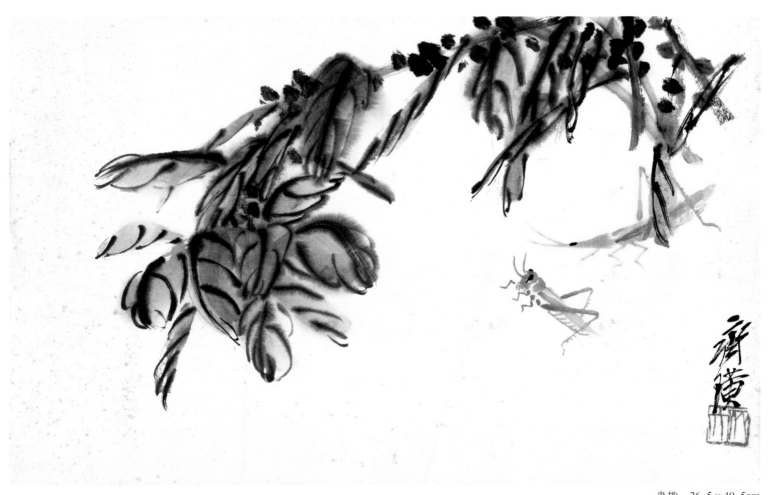

蟲趣　26.5×40.5cm

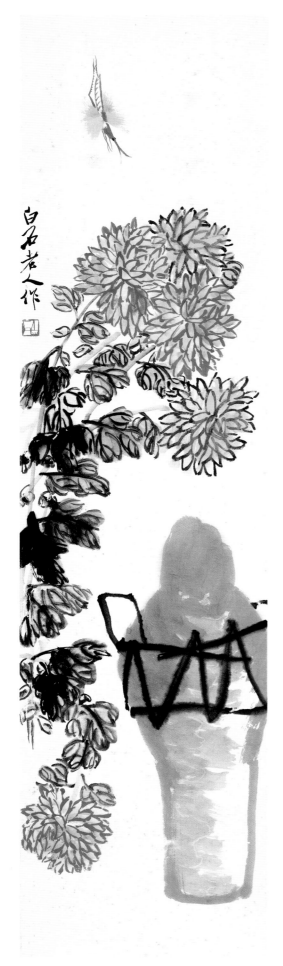
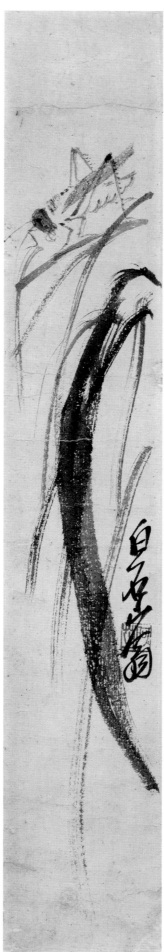
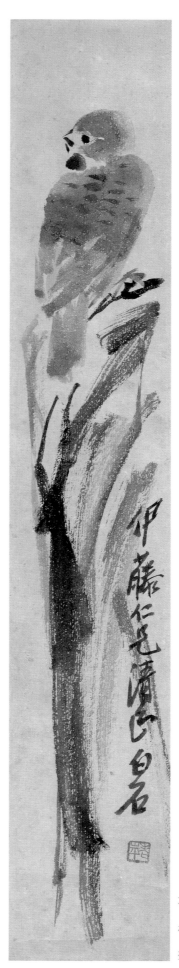

石頭麻雀(右)　36×6cm

枯草螞蚱(中)　36×6cm

菊酒草蟲(左)　132×34cm

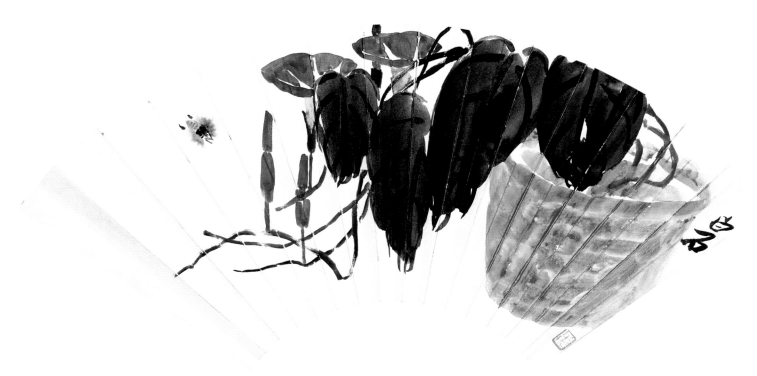

牽牛引蜂

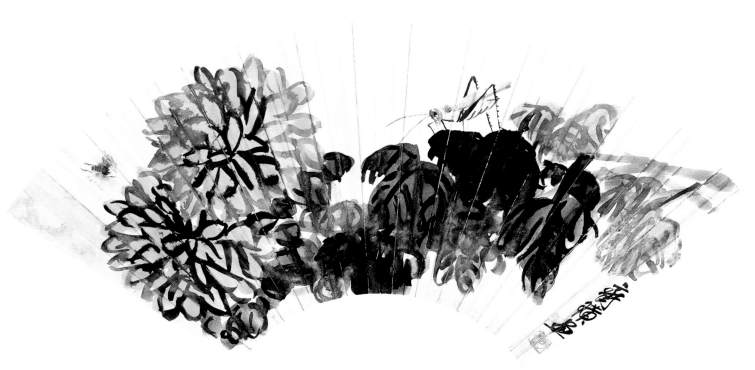

菊花草蟲

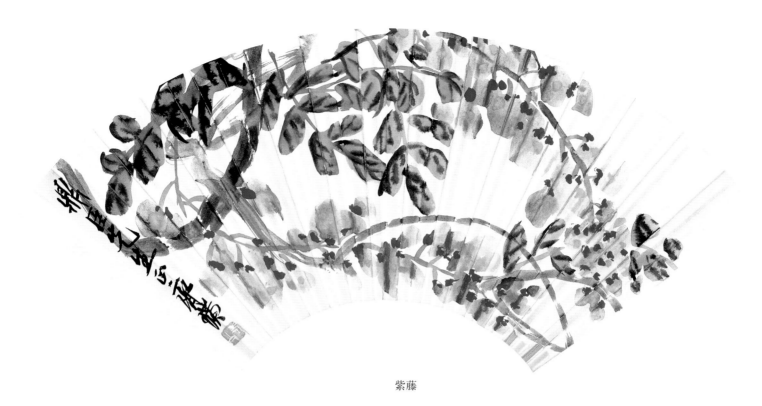

紫藤

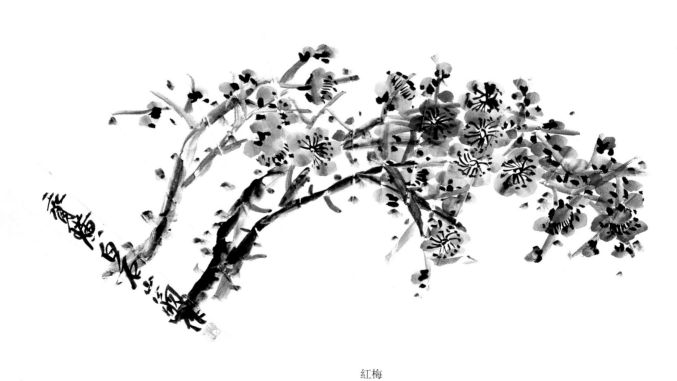

紅梅

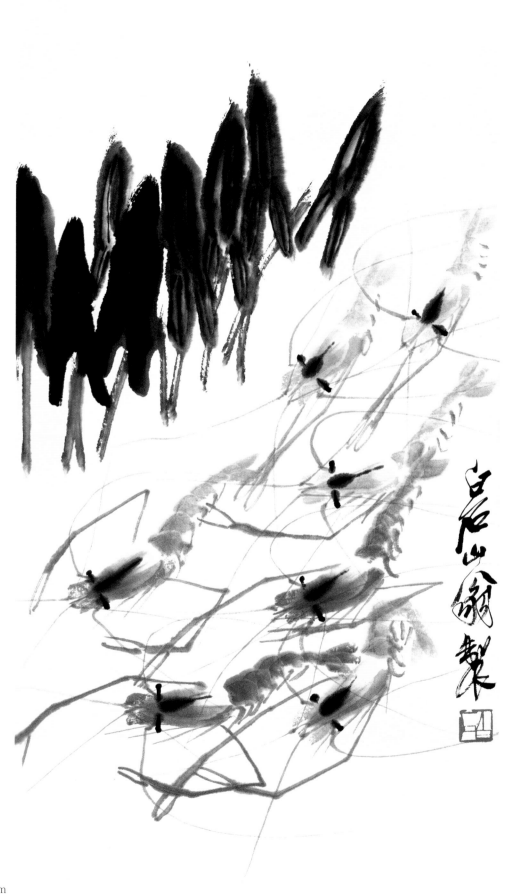

茨菇游蝦圖　68.5×33cm

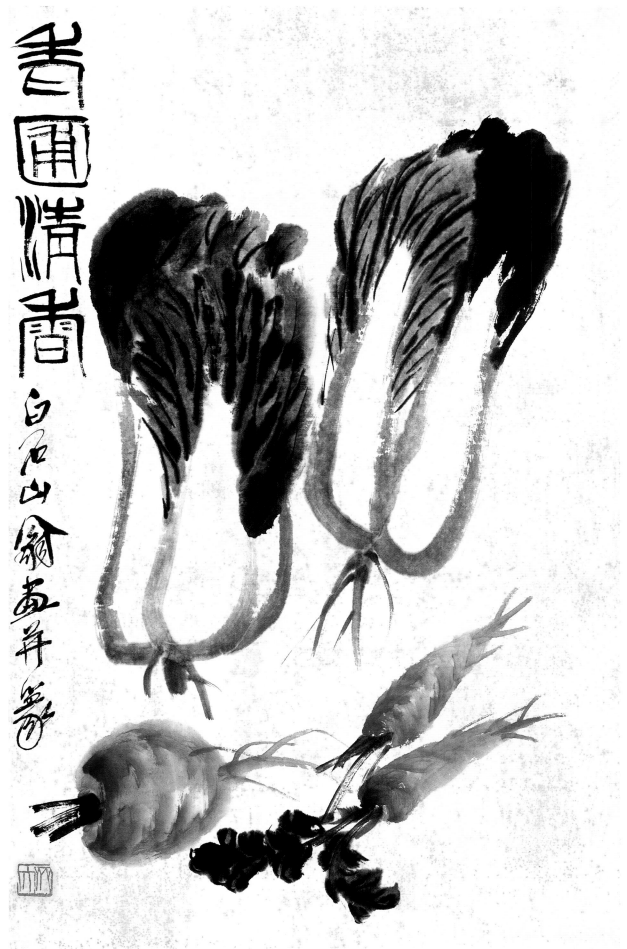

老圃清香　65.5×41cm

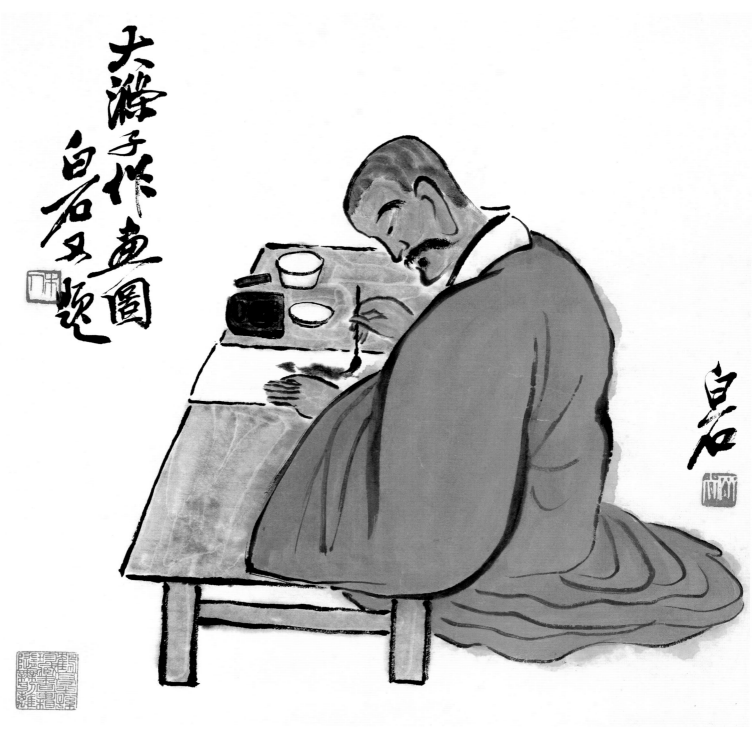

大滌子作畫圖　34×33.5cm

老夫觀嬰戲　34×34cm

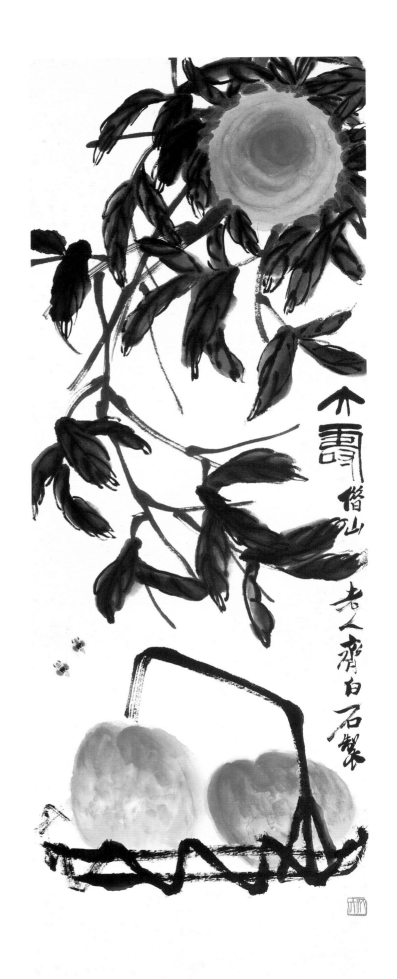

大壽圖　116×40cm

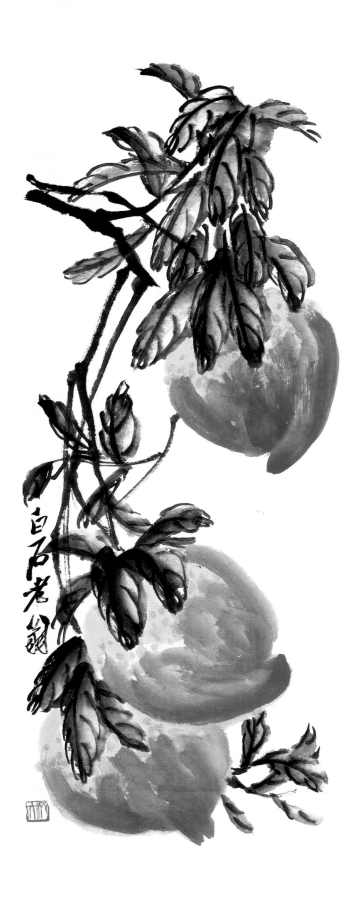

大壽圖　101×33.5cm

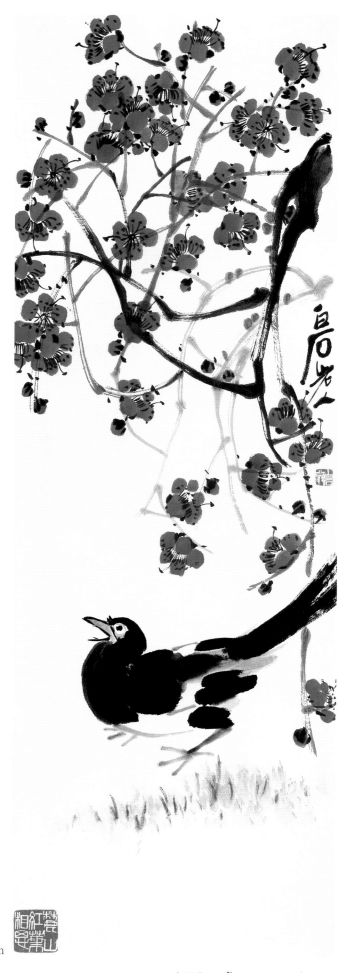

大喜圖　101.5×33cm

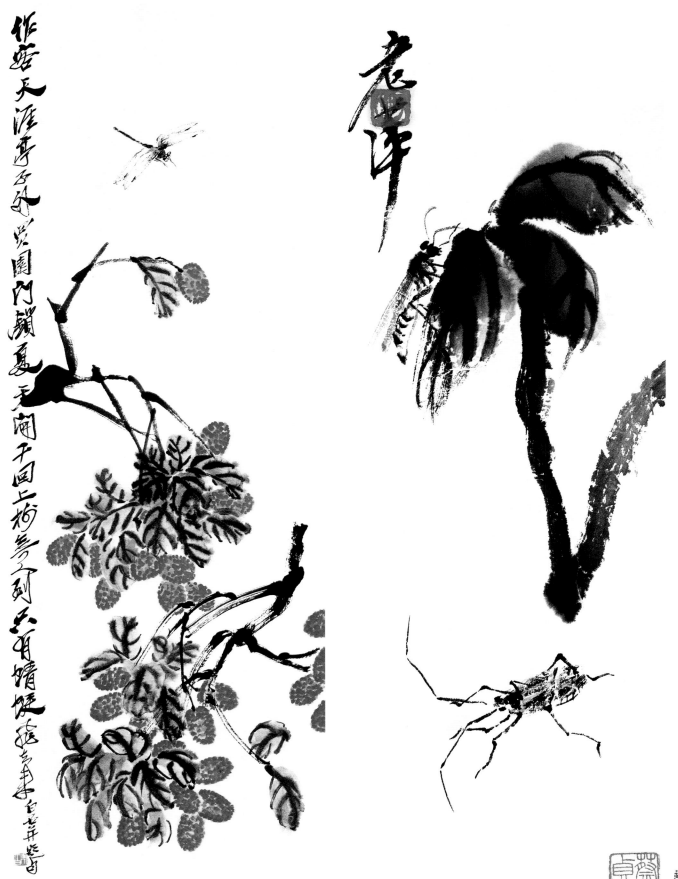

蟲趣(右)
30×10cm

荔枝晴蜓(左)
100.5×33.5cm

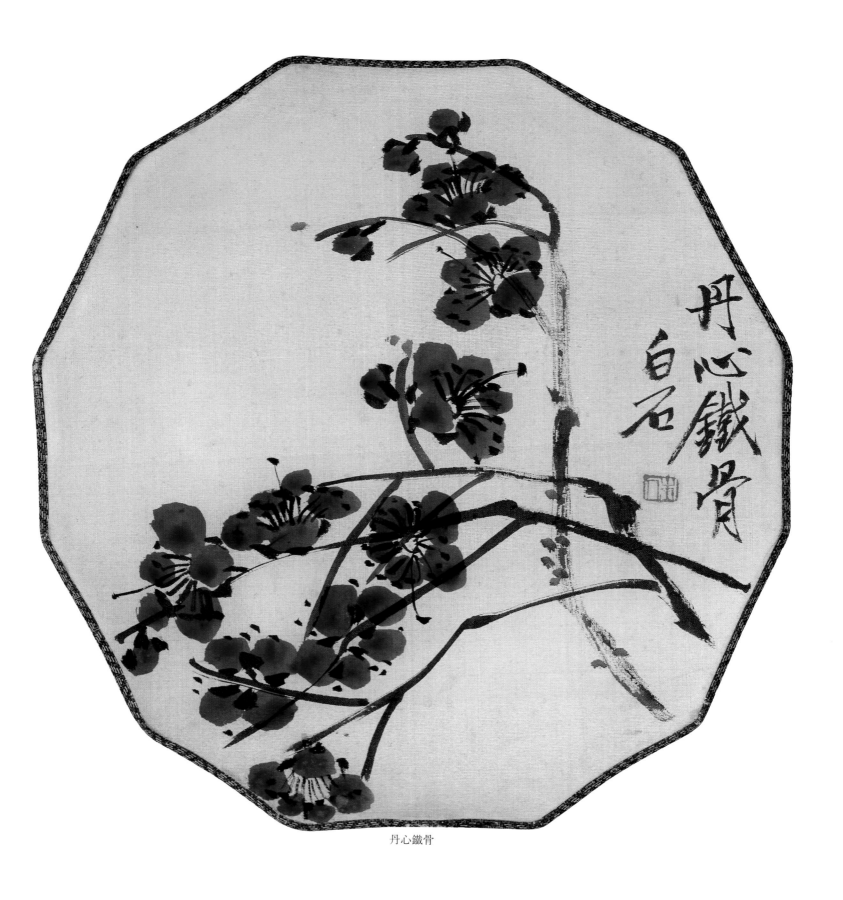

丹心鐵骨

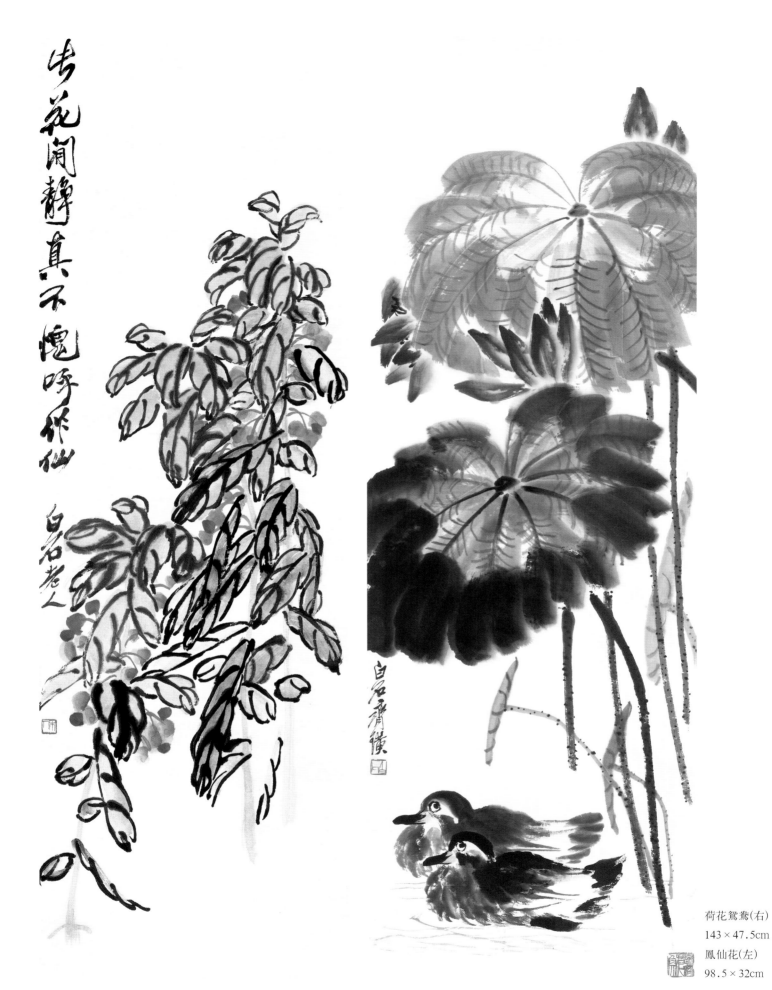

此花開靜真不愧呼作仙

白石老人

荷花鴛鴦(右)
143×47.5cm
鳳仙花(左)
98.5×32cm

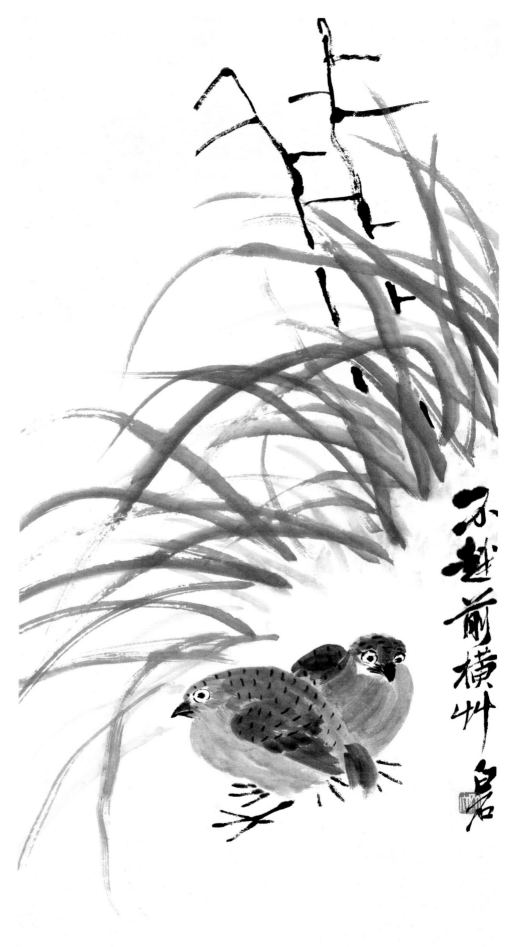

得安圖　68×34cm

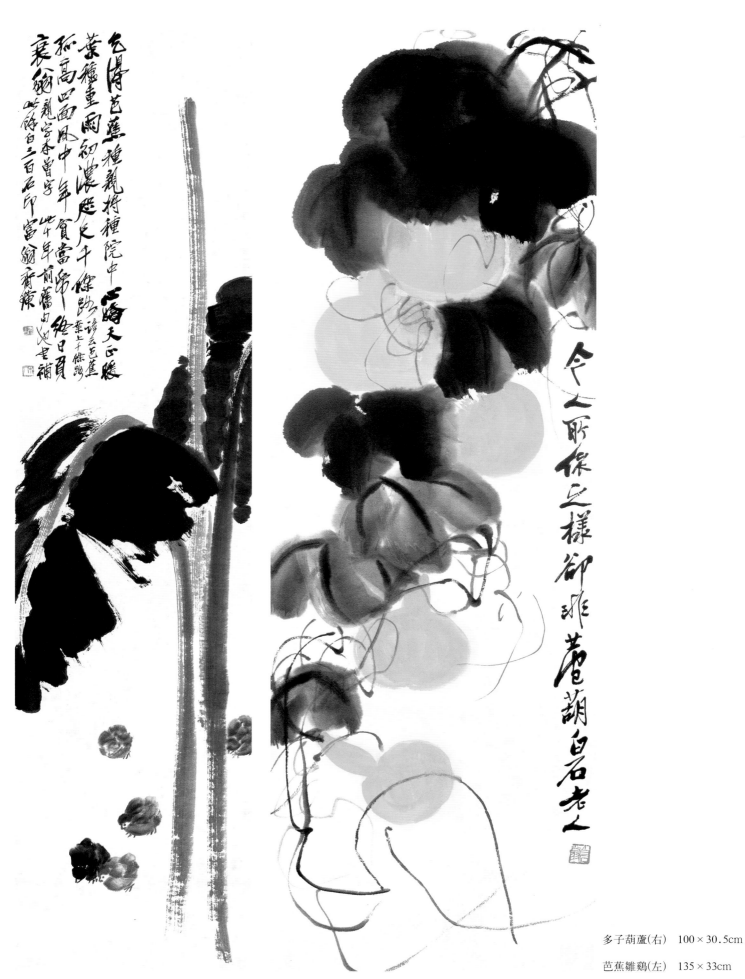

令人耽慱之様却非芭蕉葫白石老人

多子葫蘆(右) 100×30.5cm

芭蕉雛鷄(左) 135×33cm

東坡先生玩硯圖　103×34cm

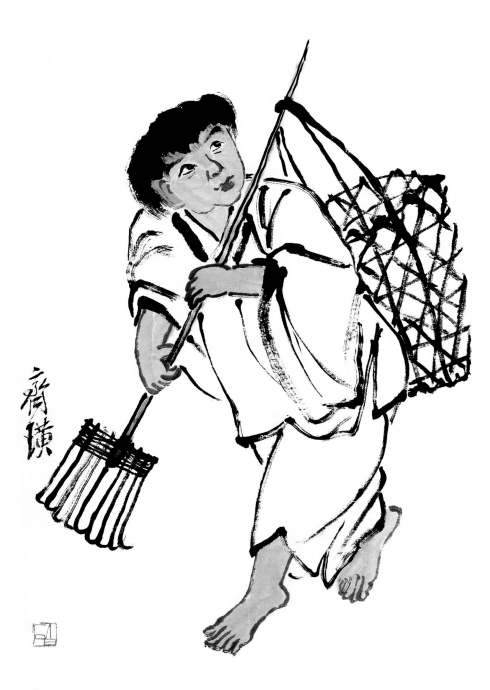

得財圖　90×47cm

貴壽圖　66×33cm

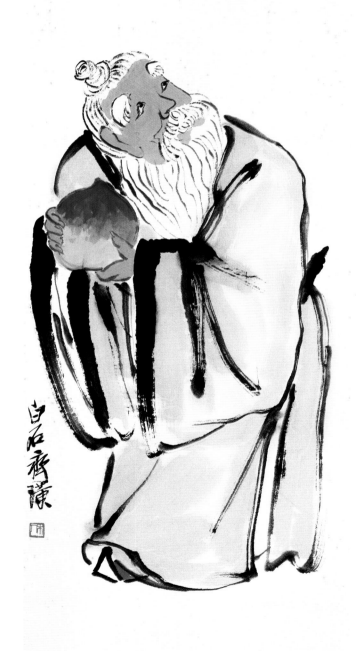

東方朔獻桃圖　100×33.5cm

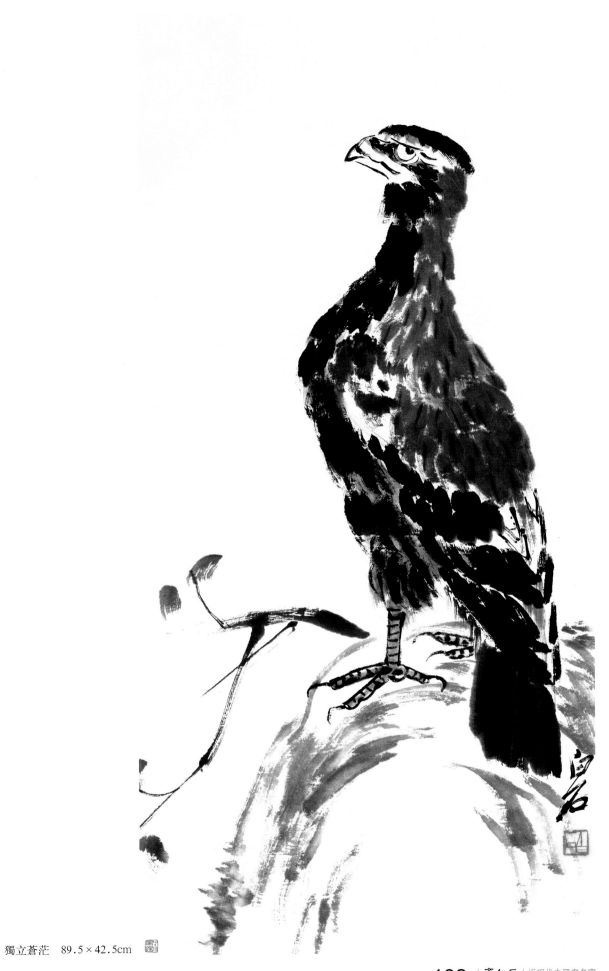

獨立蒼茫　89.5×42.5cm

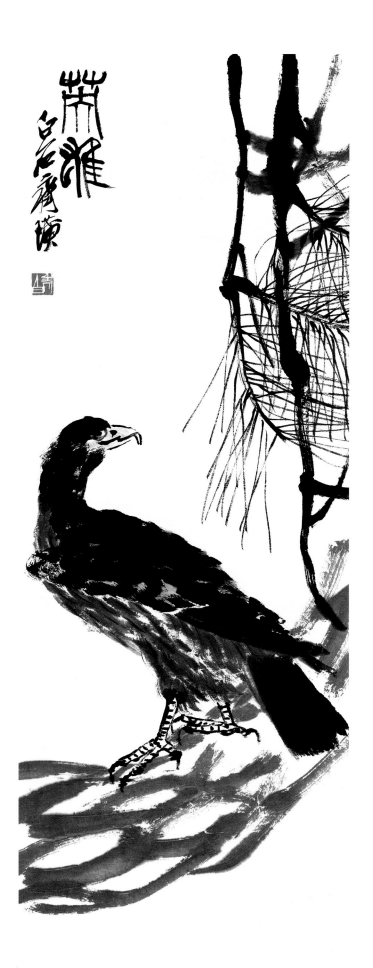

英雄　98.5×34cm

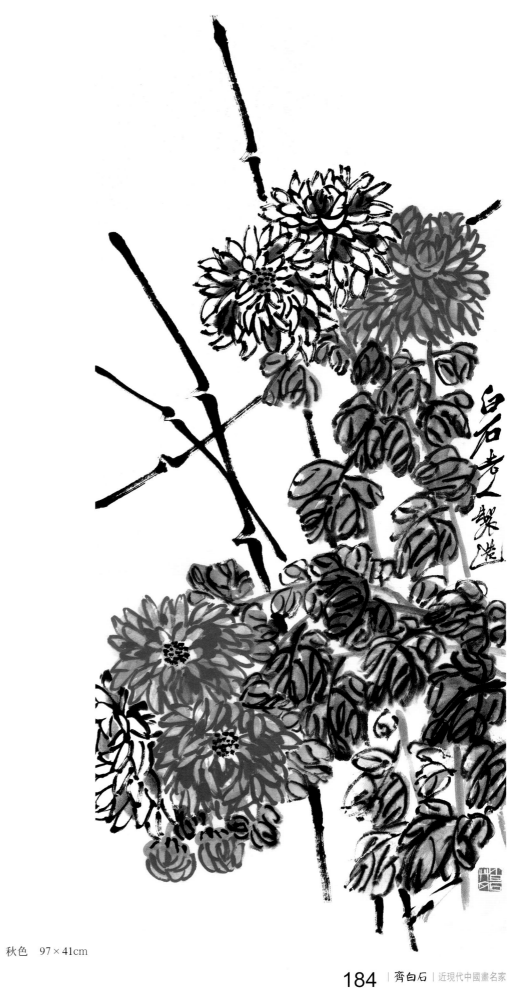

秋色　97×41cm

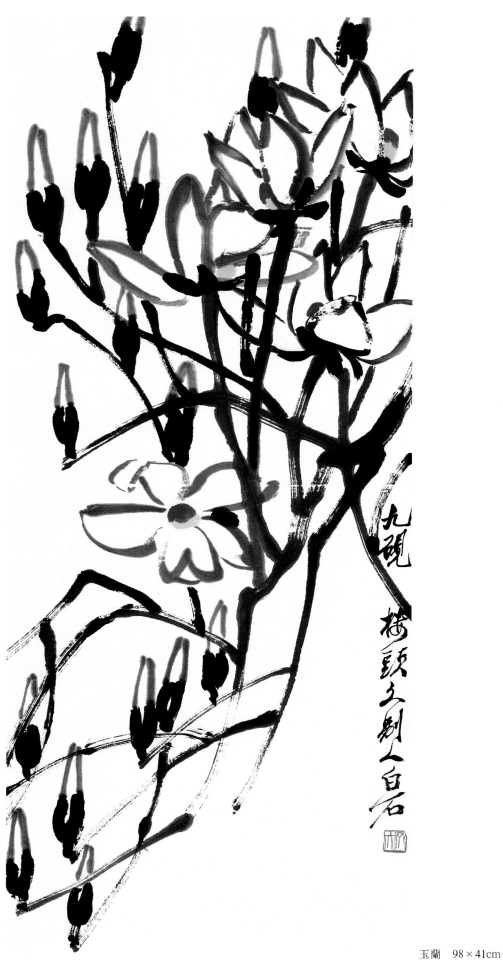

玉蘭　98×41cm

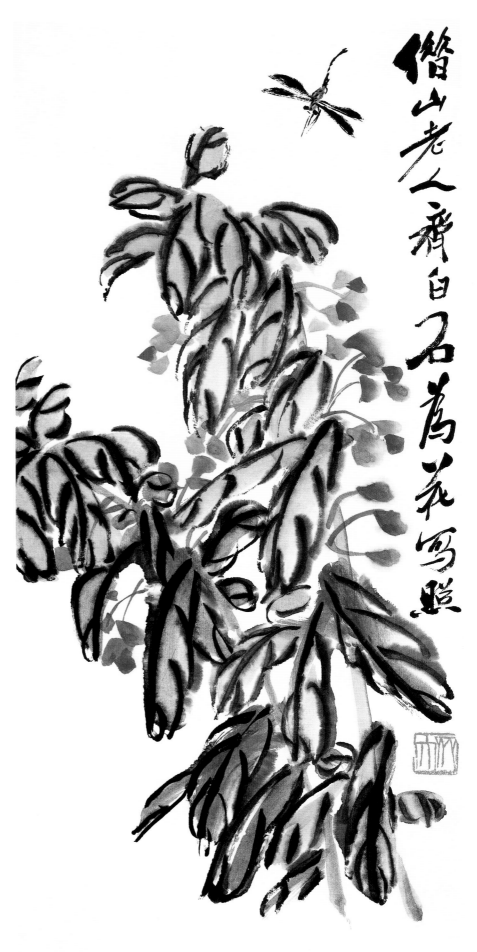

鳳仙花　51.5×24cm

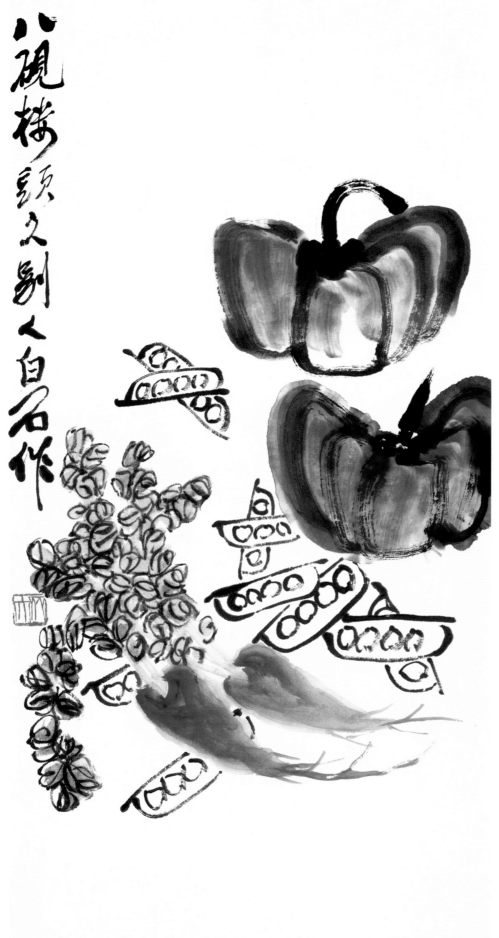

砚楼题久别人白石作

佛門净物　67×33.5cm

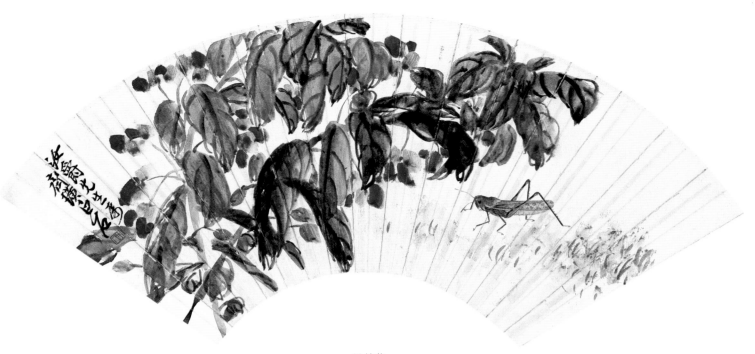

鳳仙花

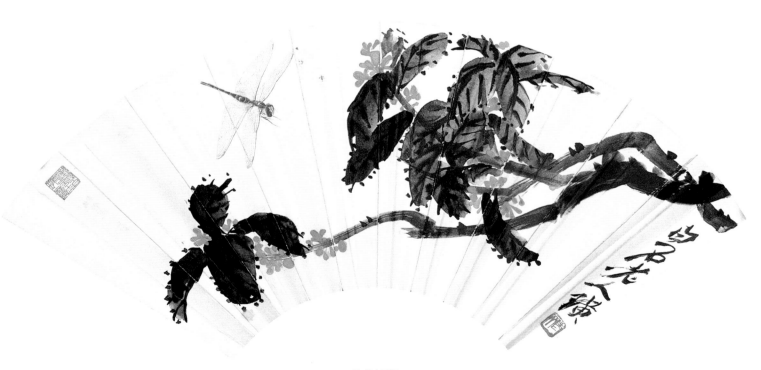

桂花蜻蜓

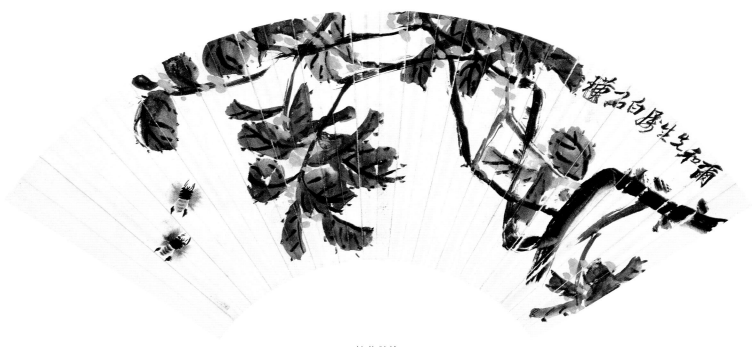

桂花雙蜂

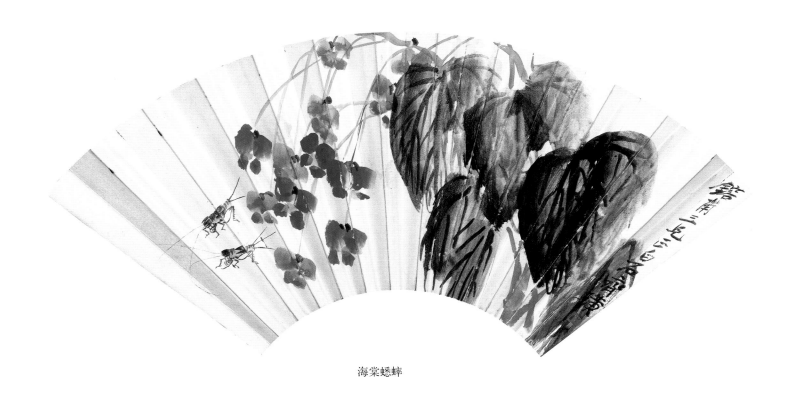

海棠蟋蟀

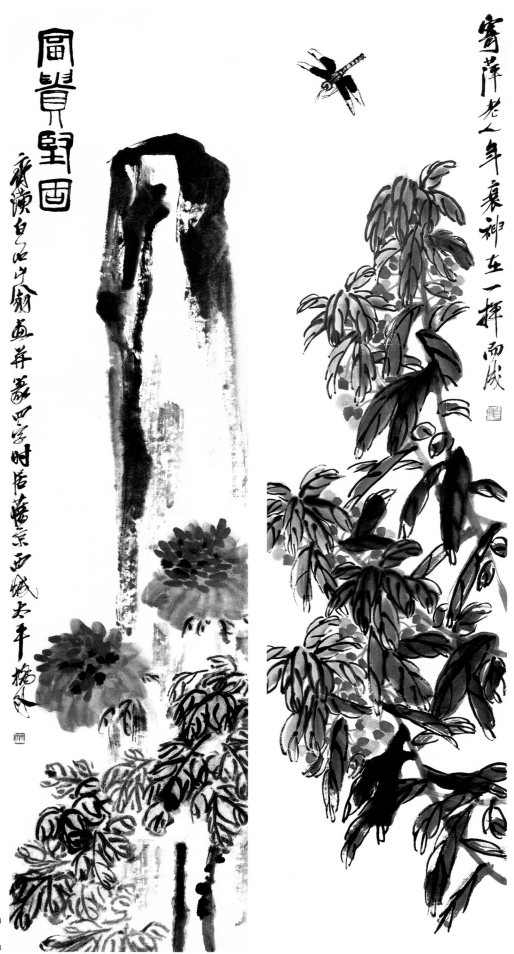

富貴堅固

齊璜白石山翁畫并篆四字時居燕京西城太平橋

寄萍老人年衰神倦一揮而成

鳳仙蜻蜓(右)　135×33.5cm

富貴堅固(左)　100×33cm

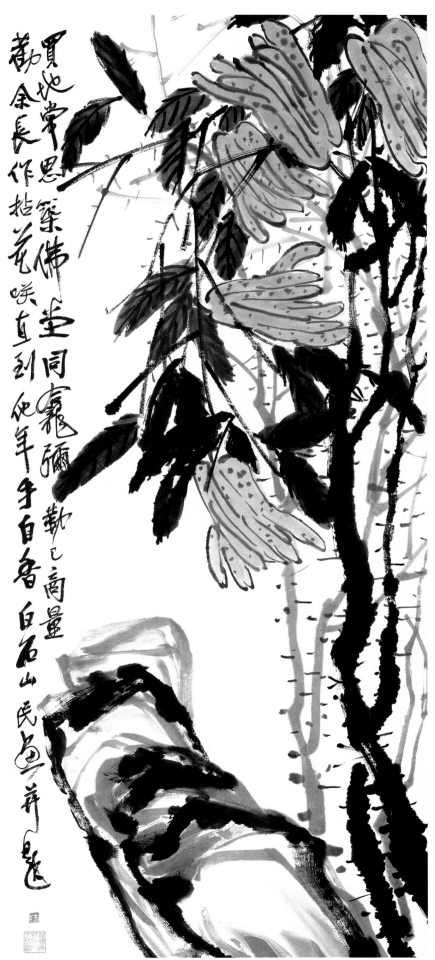

買地常思築佛堂同龕彌勒商量
勸余長作拈花咲直到他年手自香
白石山民畫井題

佛手 128.5×56cm

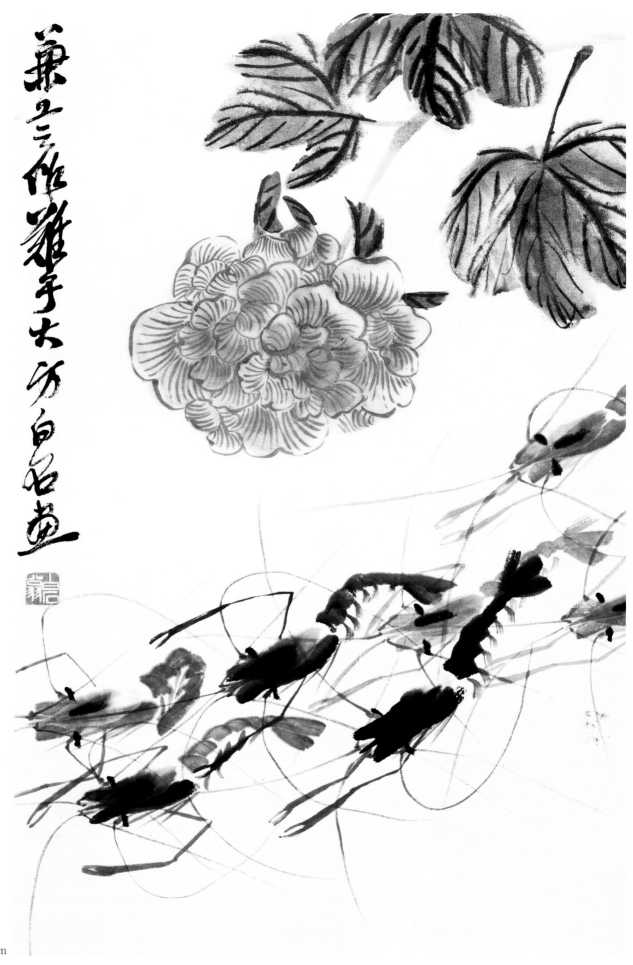

芙蓉游蝦　50.5×36cm

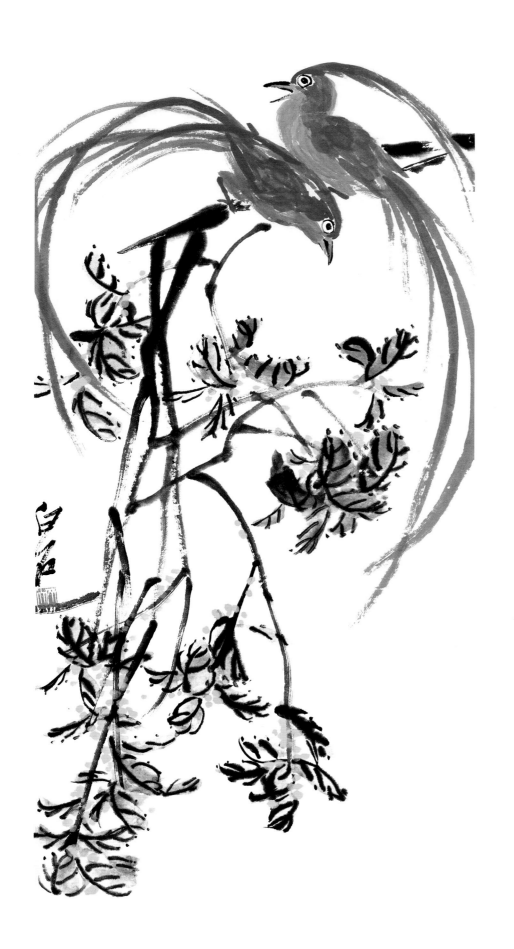

花貴鳥壽　73.5×34cm

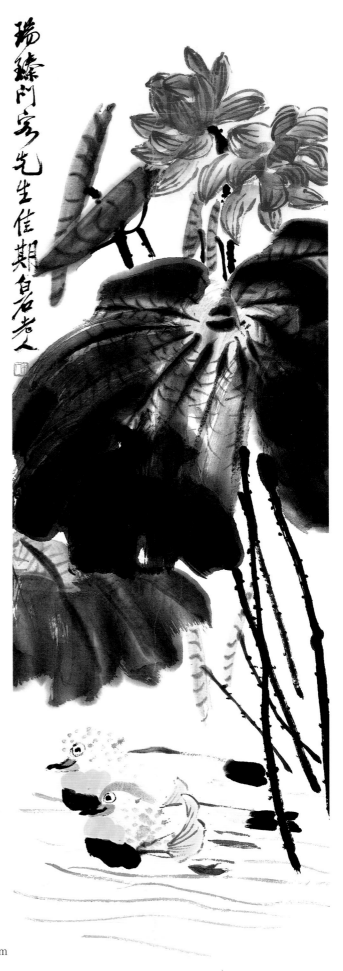

瑞臻門寫先生佳期白石老人

荷花鴛鴦　101×34cm

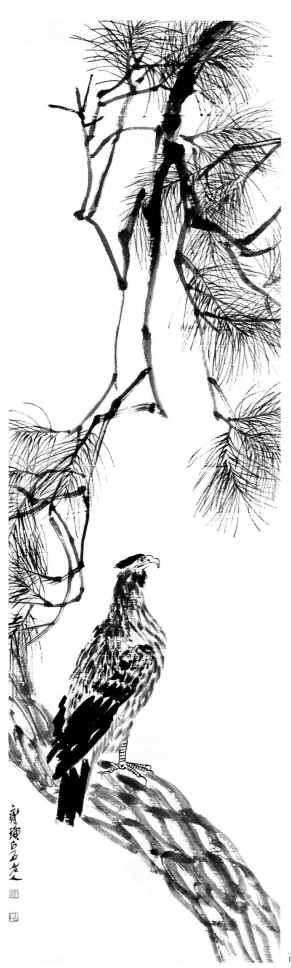

高瞻遠矚　252×71.5cm

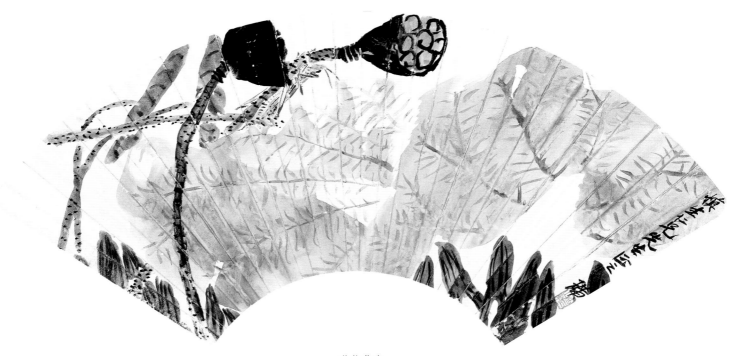

荷花草蟲

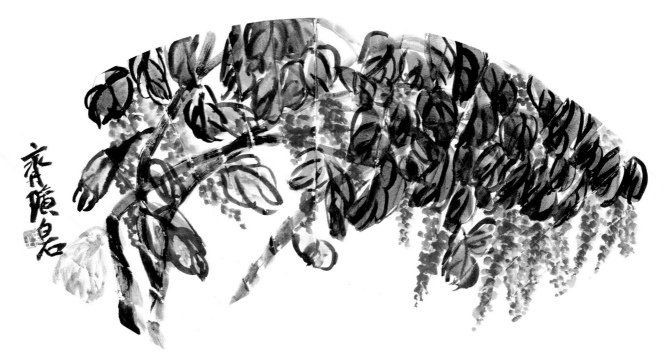

紅蓼花

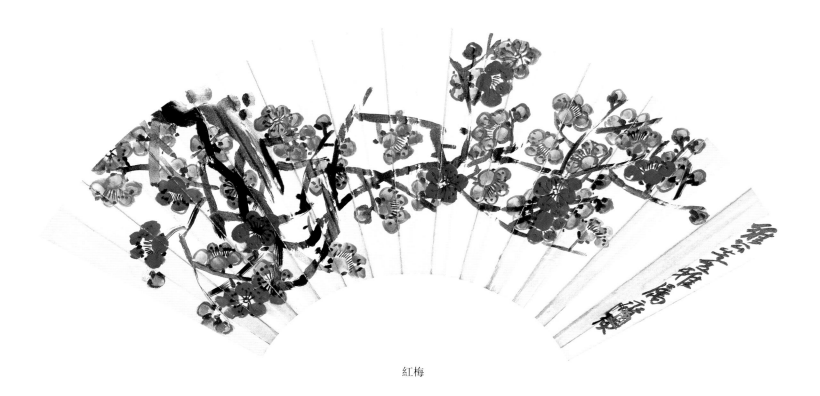

紅梅

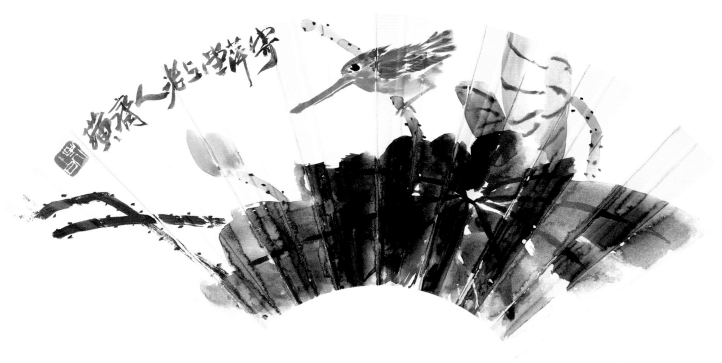

紅荷翠羽

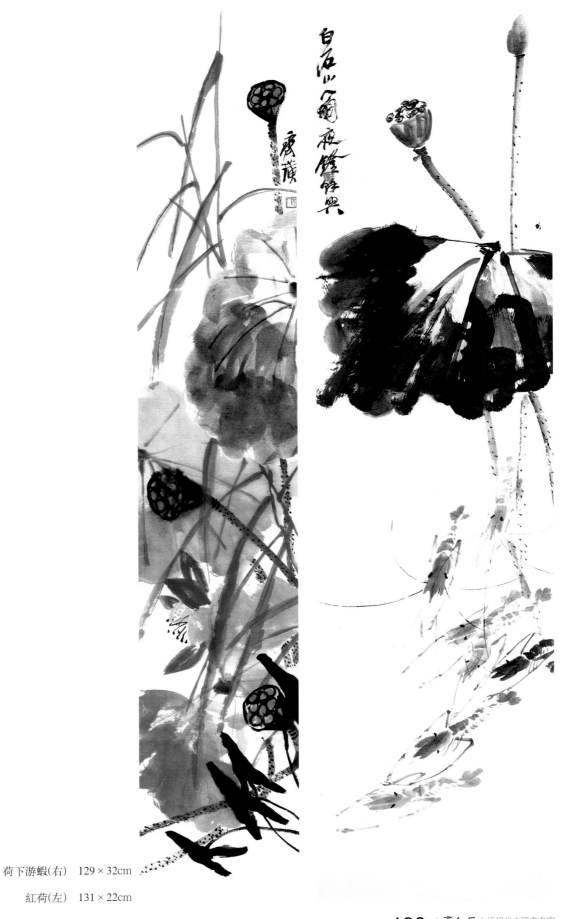

荷下游蝦(右)　129×32cm

紅荷(左)　131×22cm

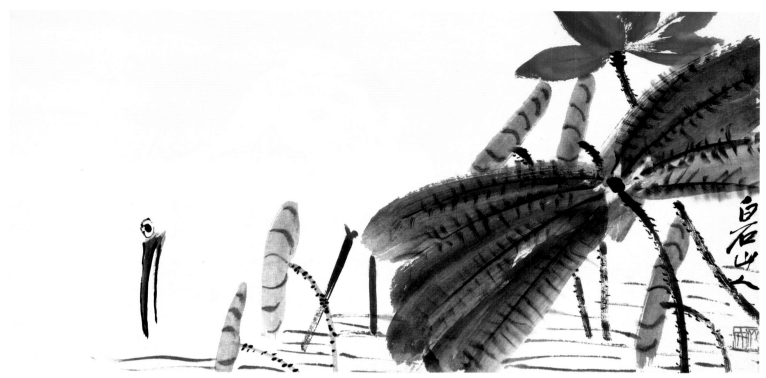

紅荷白鷺　33.5×66.5cm

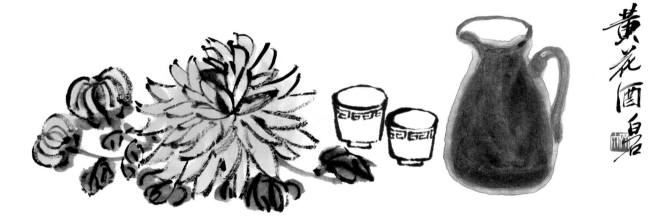

黃花酒　17.5×57cm

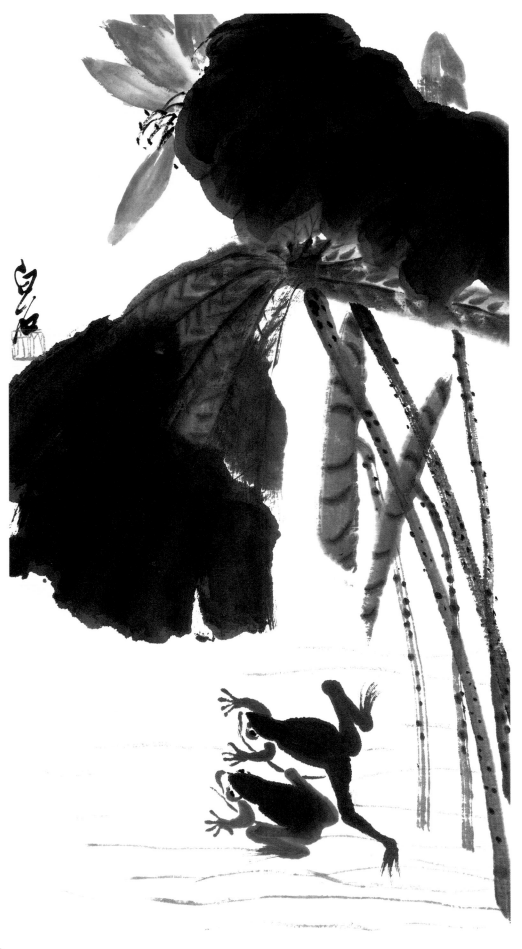

紅荷雙蛙　68×35cm

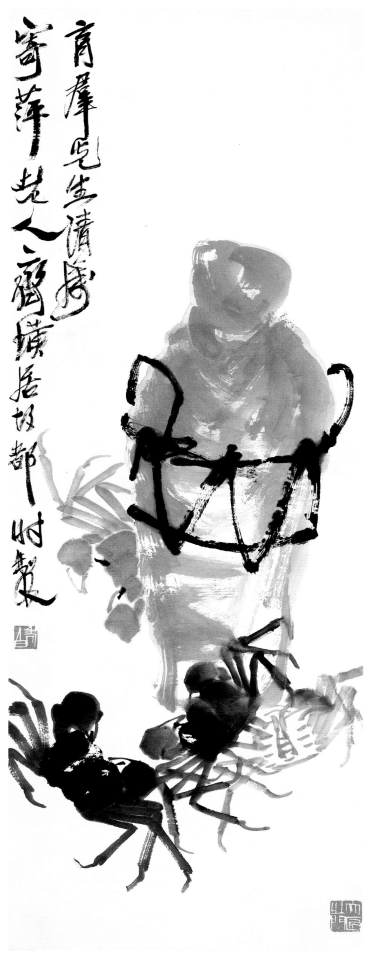

育犀先生清屬
寄萍老人齊璜居故都時製

酒淳蟹肥時　93×35cm

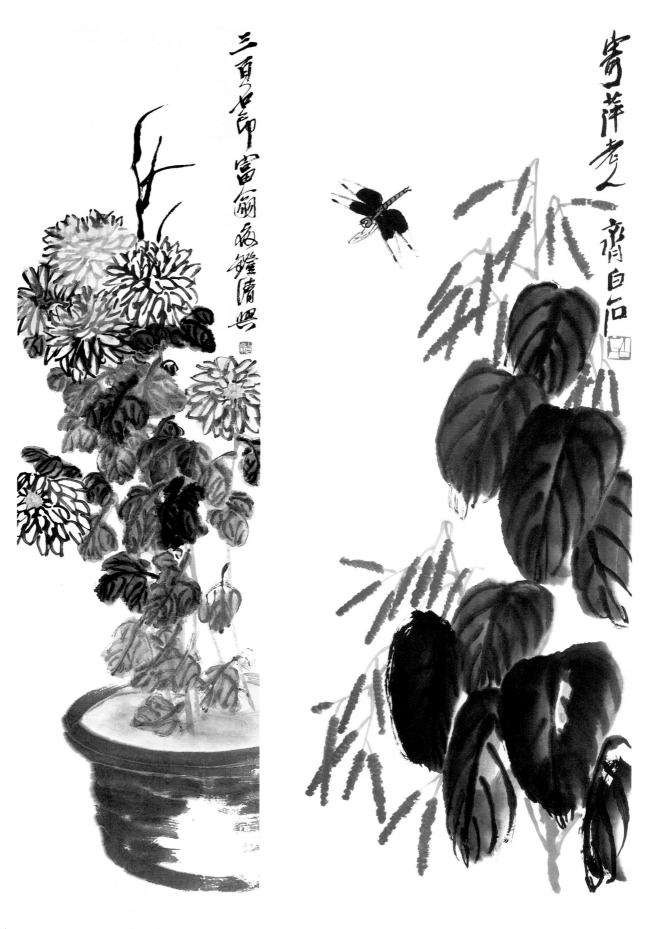

紅蓼花　94.5×34.5cm(右)

　盆菊　134×33.5cm(左)

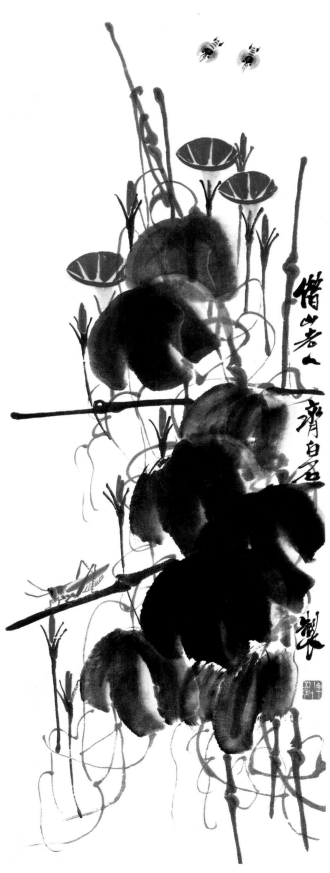

牵牛蝗虫　103×34cm

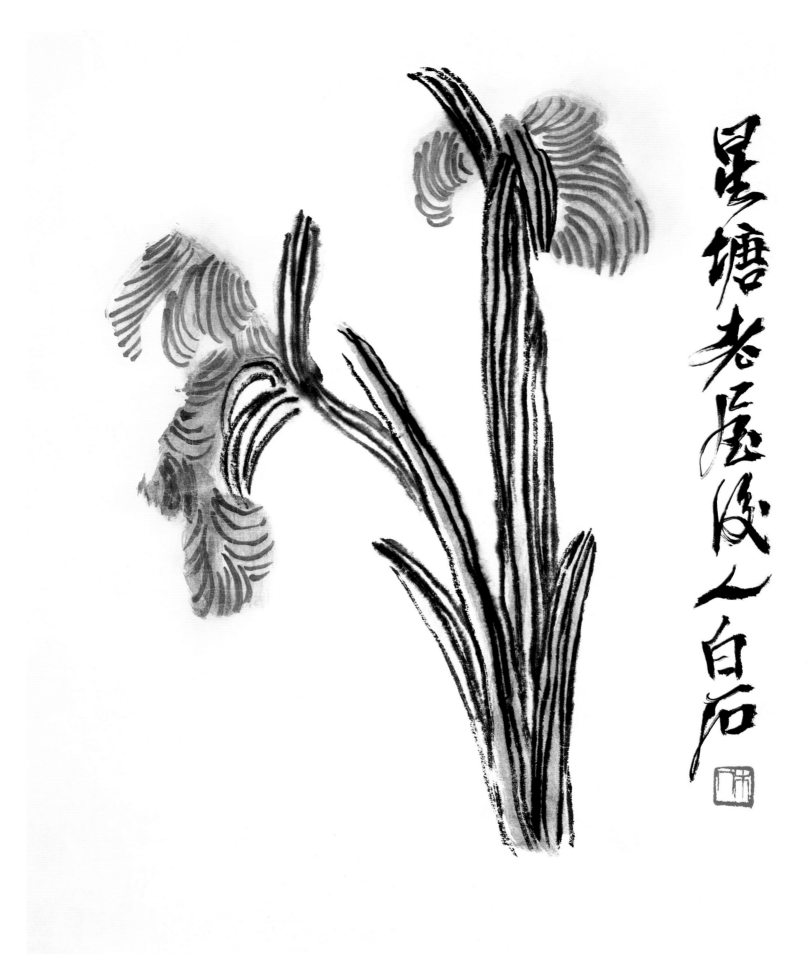

星塘老屋後人白石

蝴蝶蘭　66×48cm

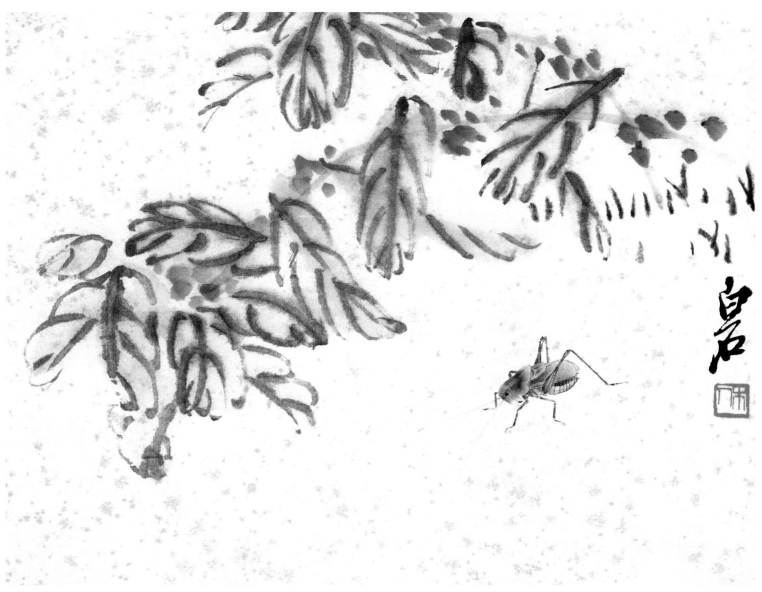

紅葉蟈蟈　26×33cm

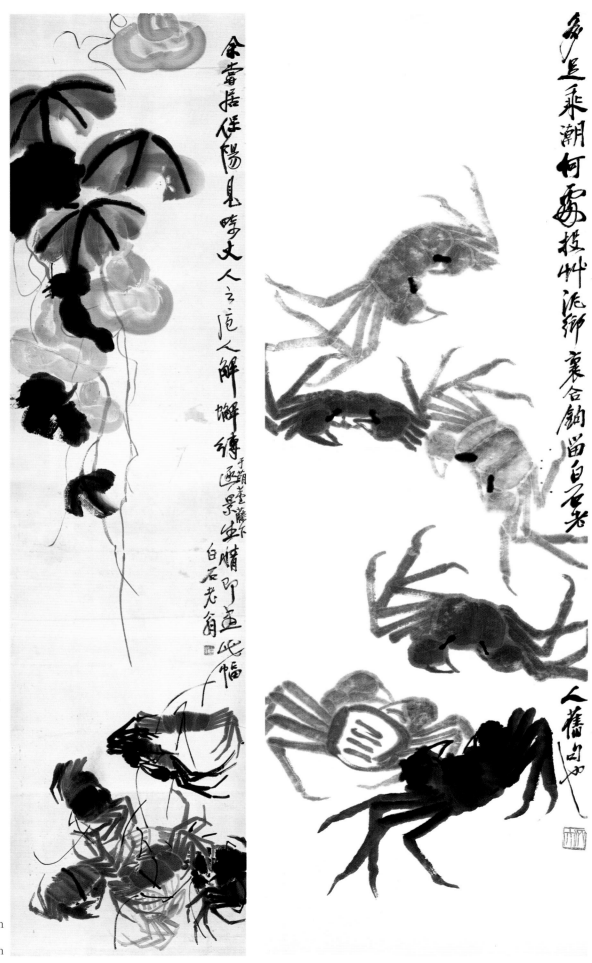

六蟹圖(右)　98×33cm

葫蘆九蟹(左)　139×34cm

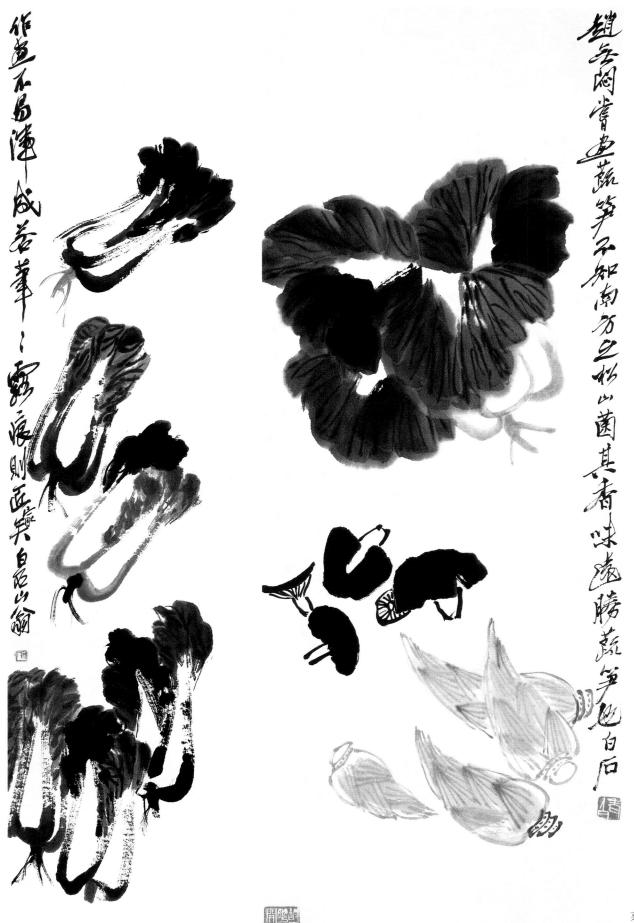

菜蔬飄香(右)　97×36cm

清白傳家(左)　133×33cm

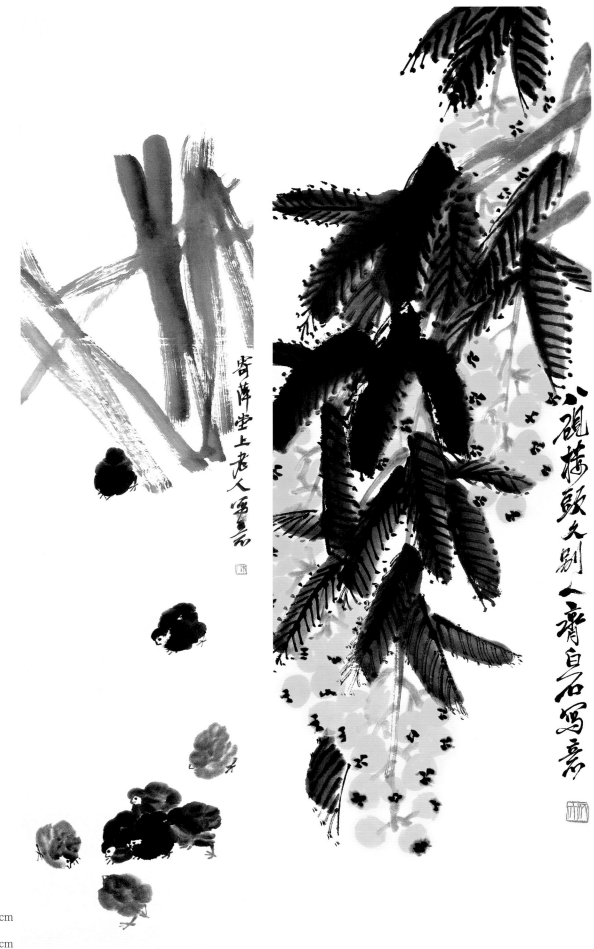

金色枇杷(右)　102×34cm

鷄雛圖(左)　133.5×32cm

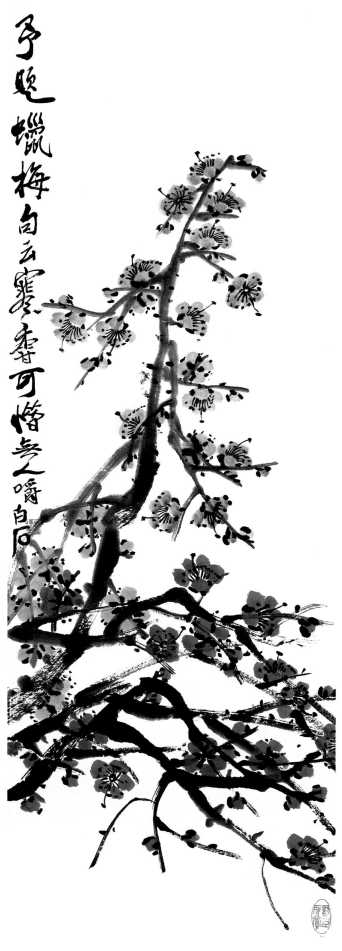

予題臘梅句云窖寒香可惜無人嚼白石

寒香可惜無不嚼　99.5×33.5cm

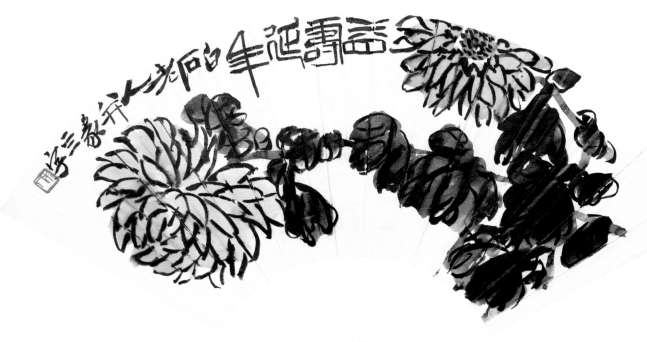

菊花

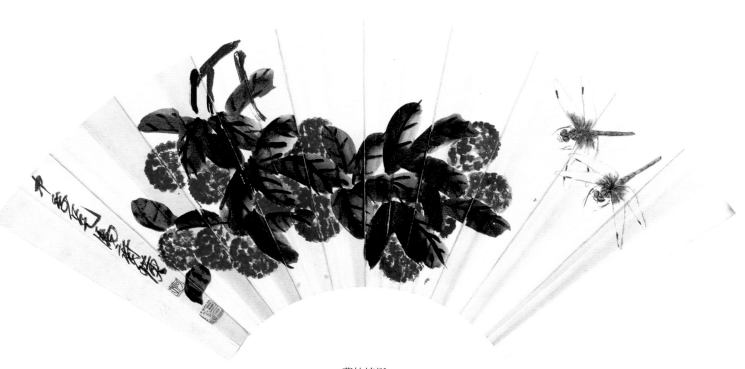

荔枝蜻蜓

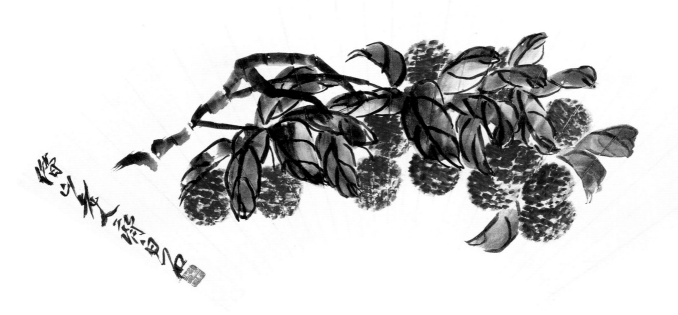

荔枝

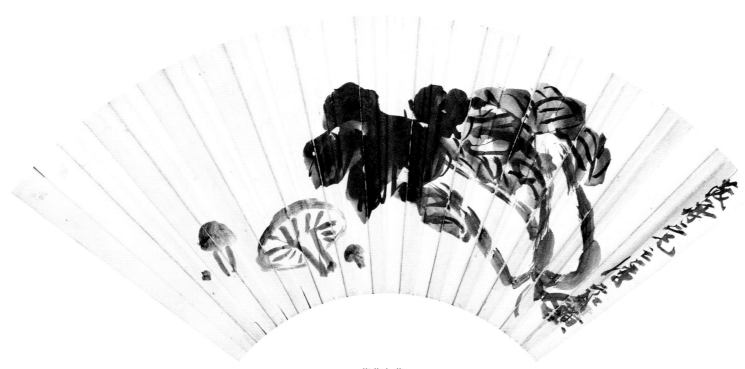

蘑菇白菜

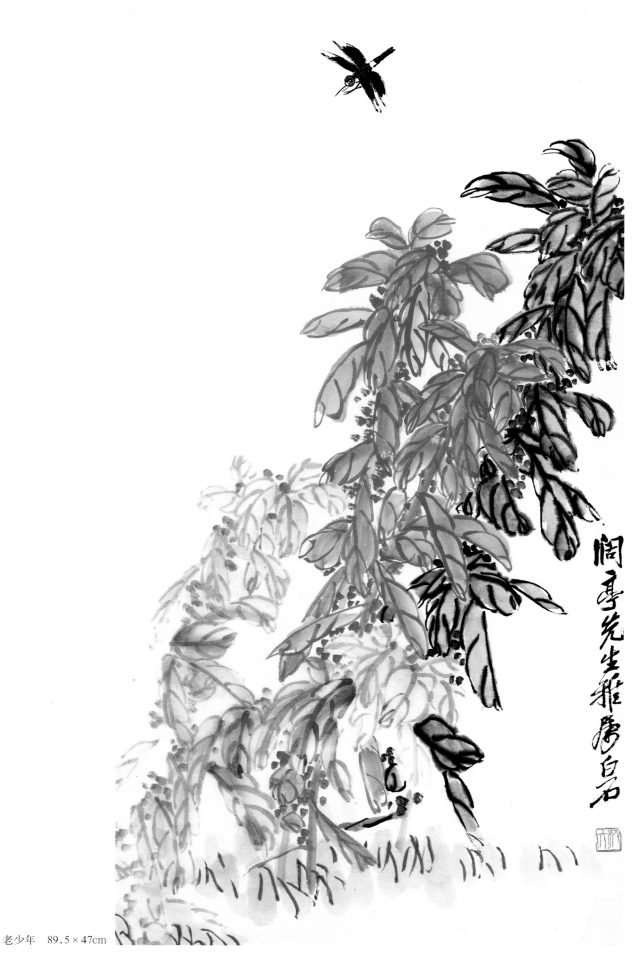

老少年　89.5×47cm

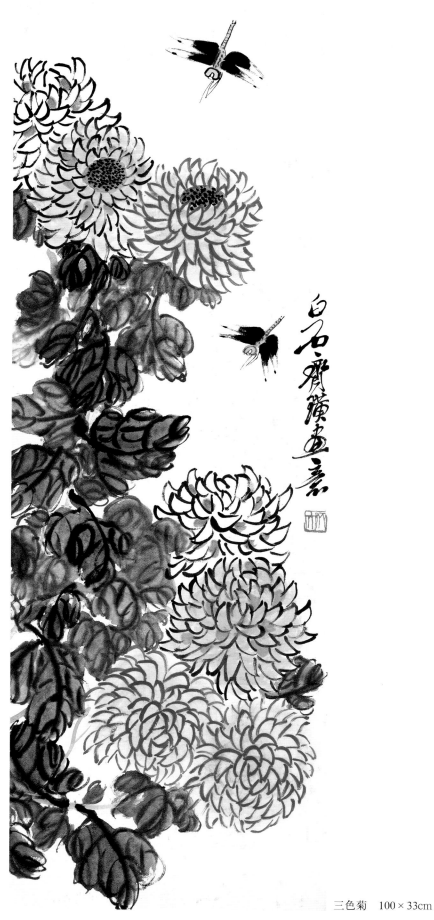

三色菊　100×33cm

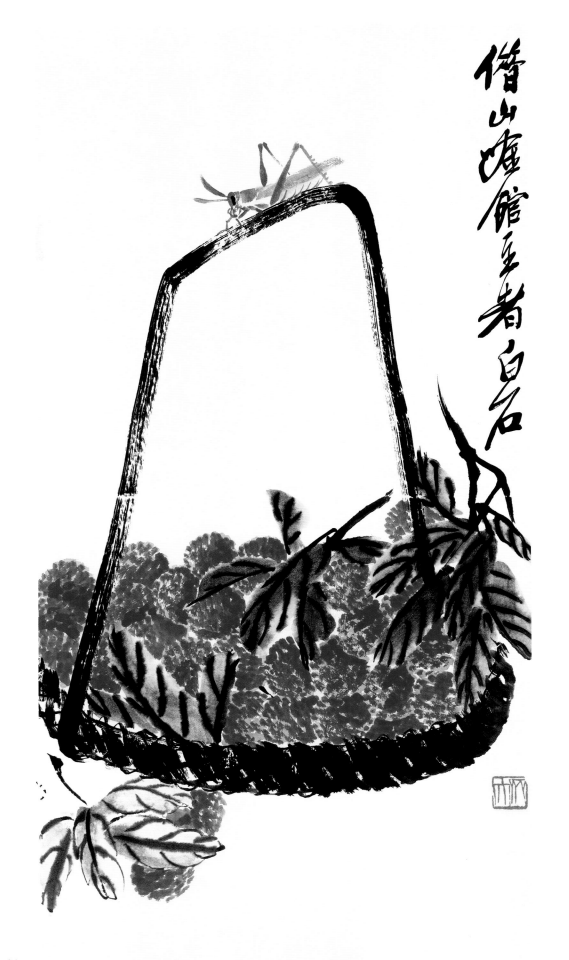

借山嘔館主者白石

荔枝草蟲　65.5×34cm

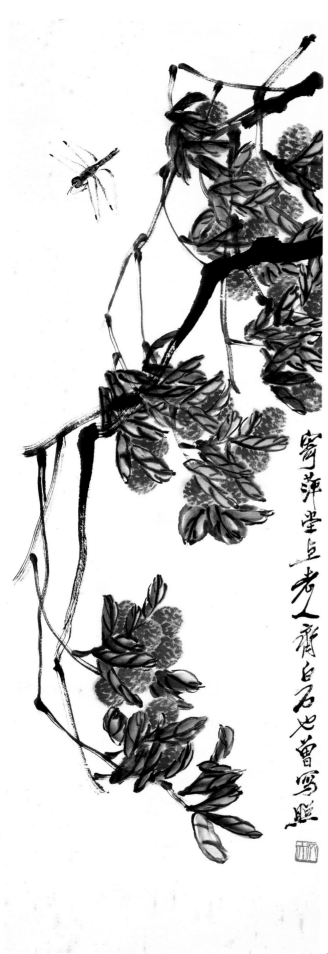

荔枝蜻蜓　103×33.5cm

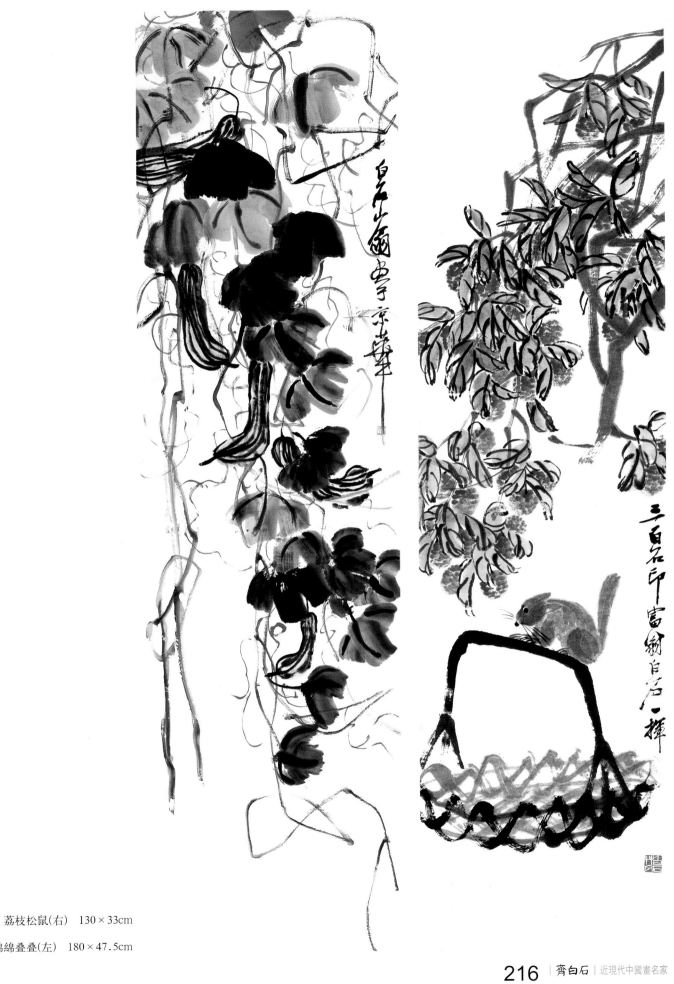

荔枝松鼠(右)　130×33cm

綿綿叠叠(左)　180×47.5cm

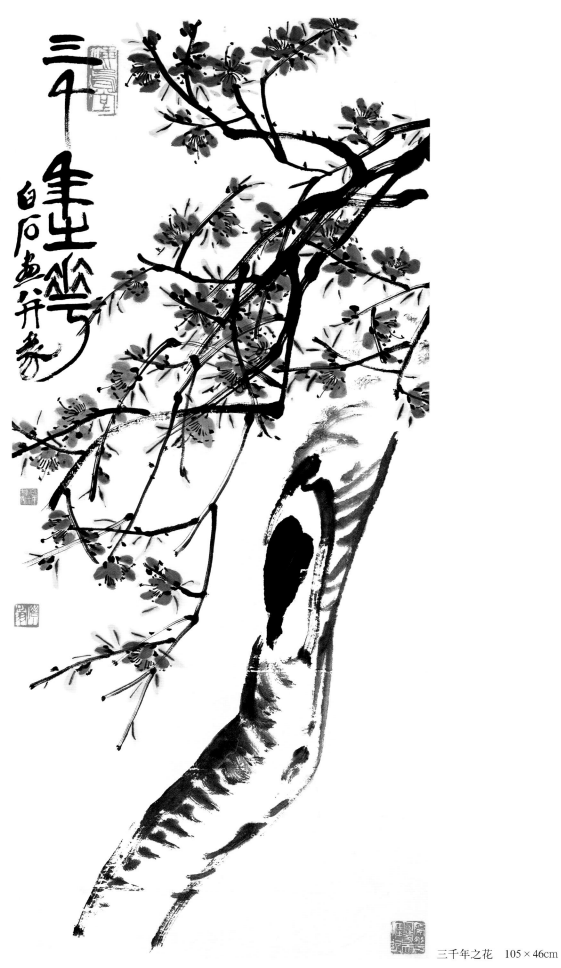

三千年之花　105×46cm

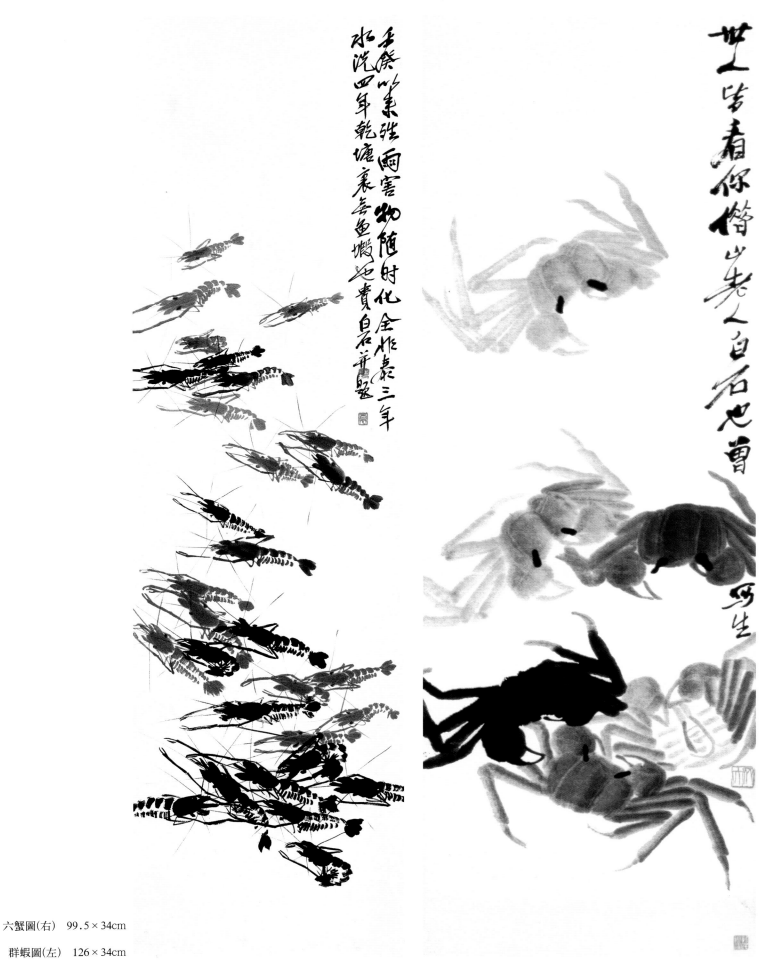

六蟹圖(右)　99.5×34cm

群蝦圖(左)　126×34cm

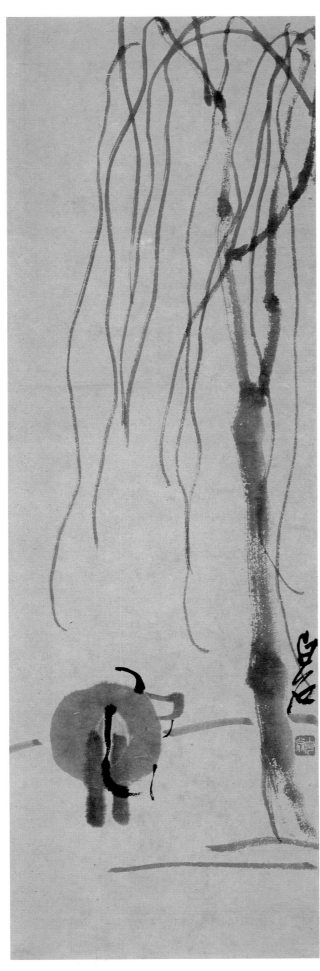

柳牛圖　87.5×28cm

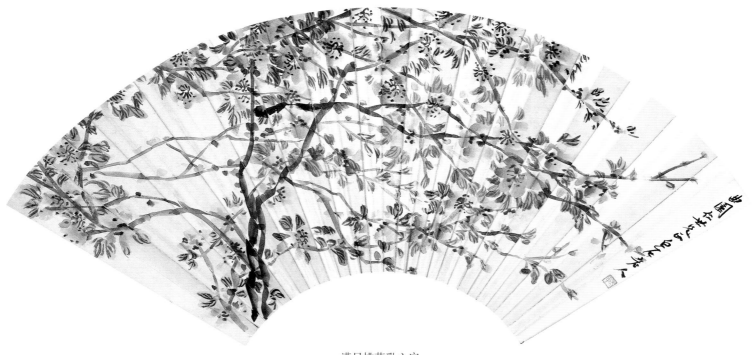

滿目桃花亂心扉

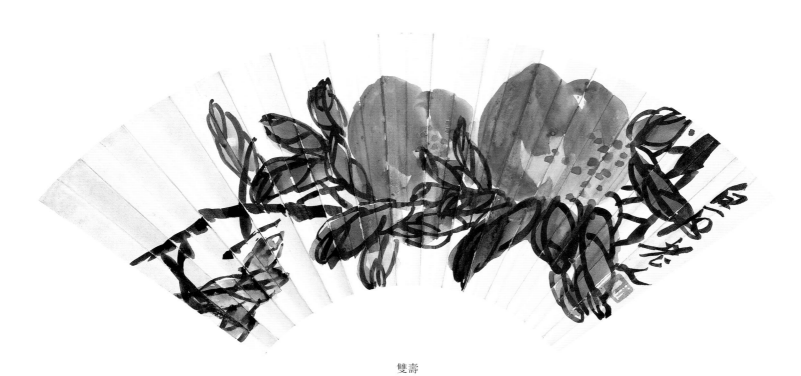

雙壽

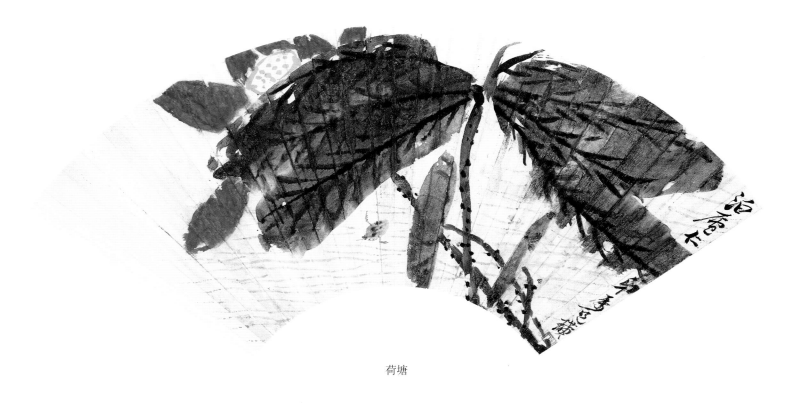

荷塘

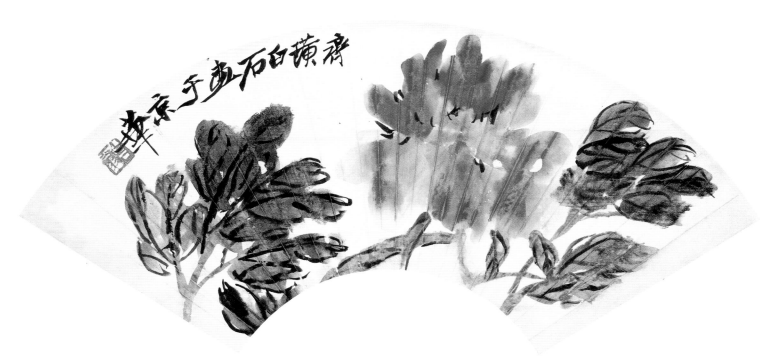

牡丹

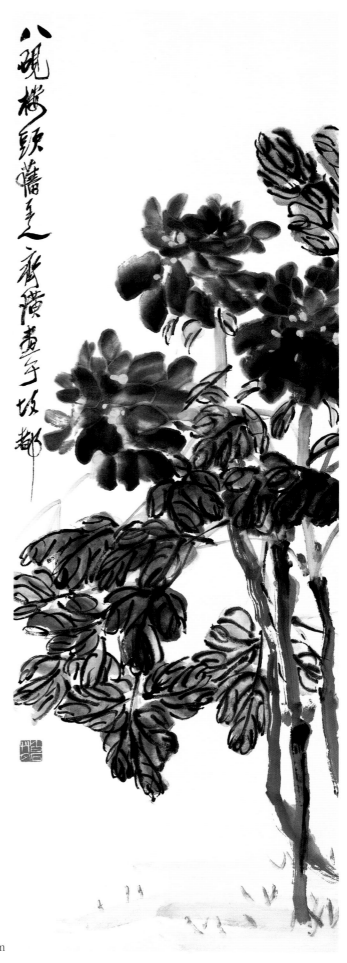

墨牡丹　101×34cm

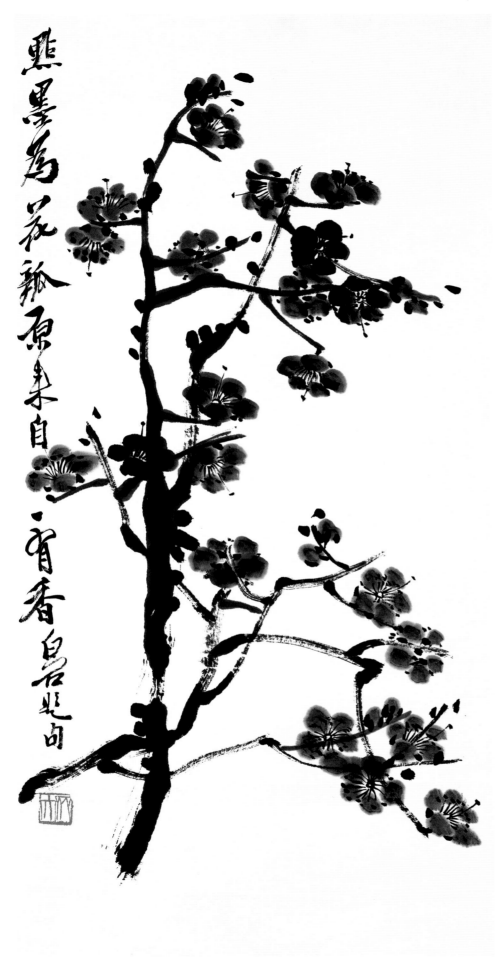

黑墨為花謝，原來未自一宵香。白石老人句

墨筆生梅香　68×33.5cm

拈花微笑

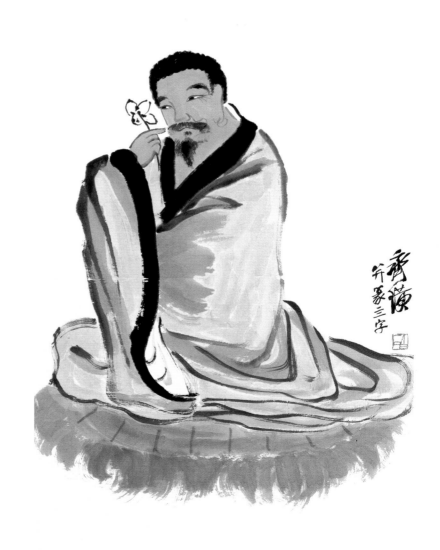

拈花微笑　138×53cm

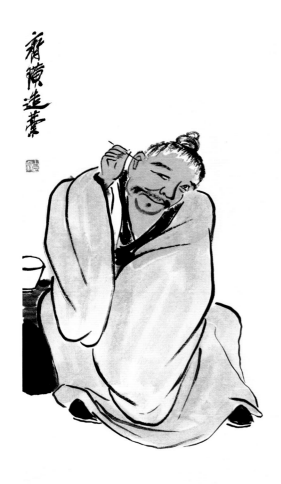

洗耳飲酒圖　132×35cm

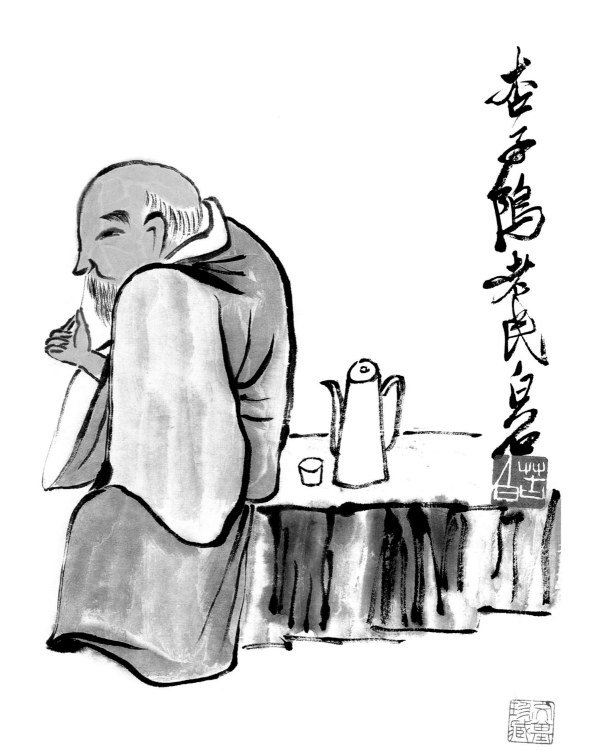

杏子塢老民白石

飲罷思詩　34 × 34cm

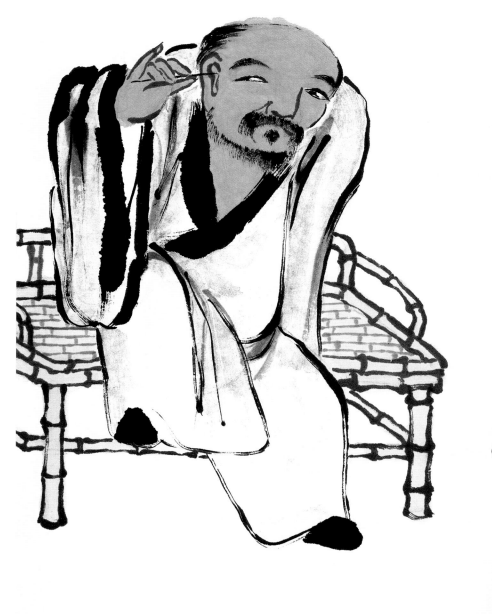

竹椅洗耳圖　63×34cm

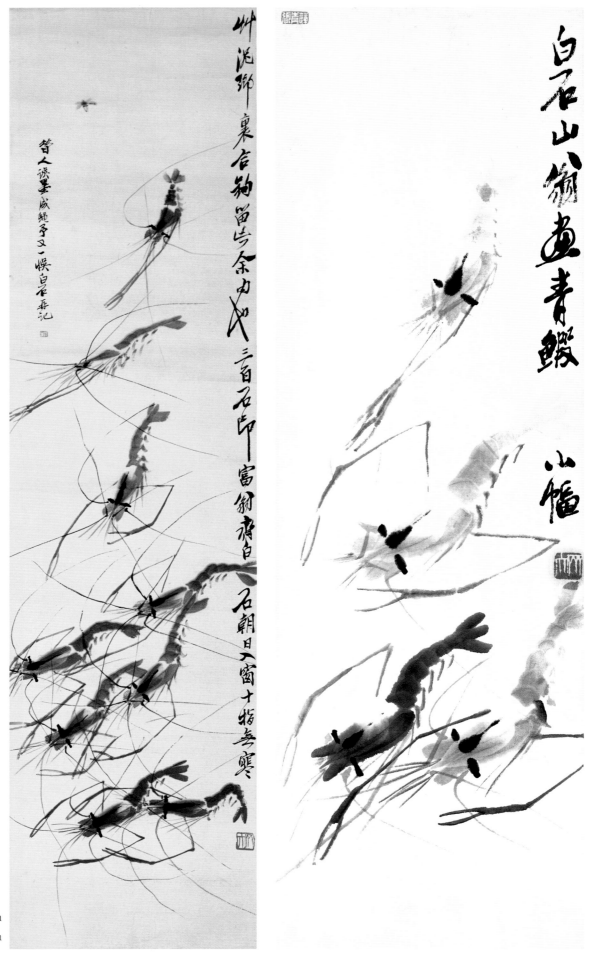

青蝦小品(右)　63.5×17cm
群蝦圖(左)　123×31.5cm

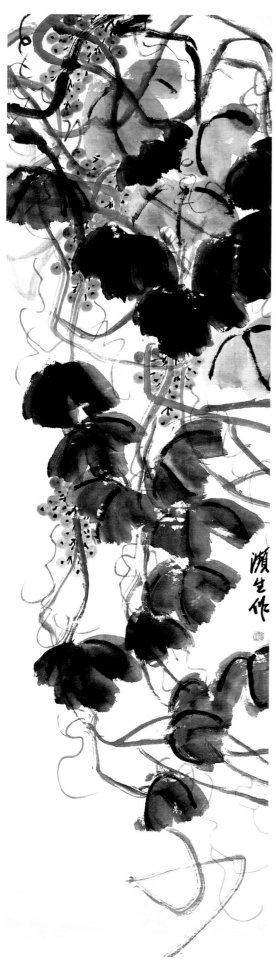
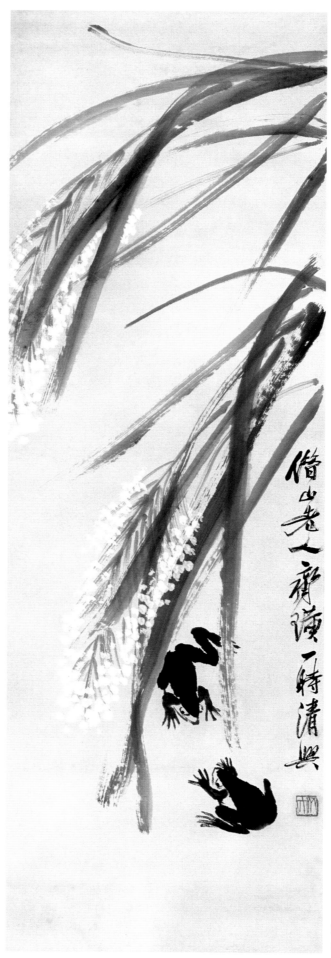

蘆葦雙蛙(右)　104×34cm

葡萄(左)　164×45cm

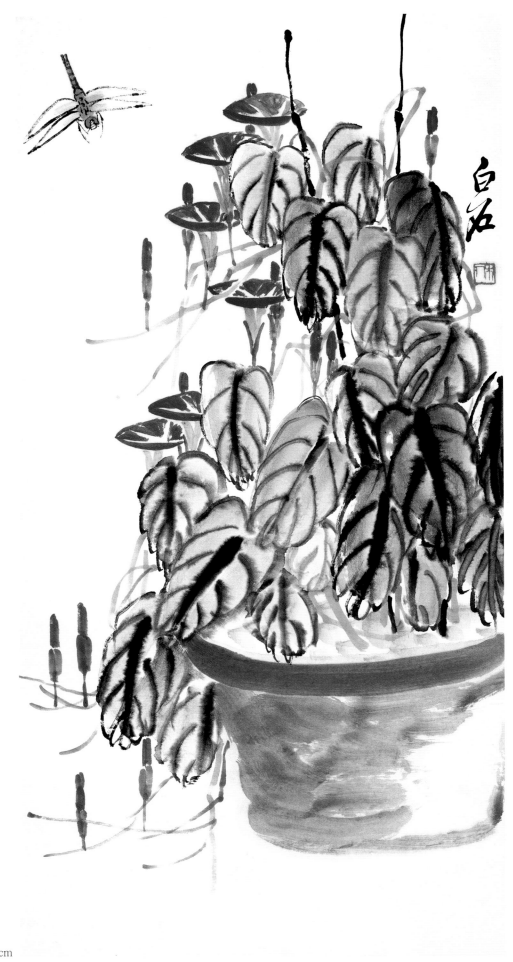

牽牛花嬌艷　66.5×33.5cm

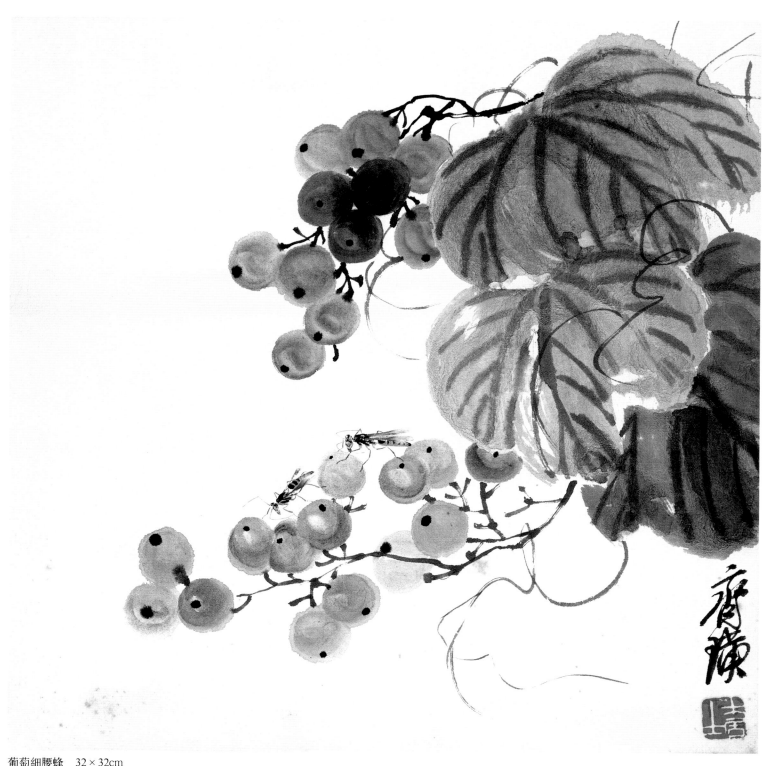

葡萄細腰蜂　32×32cm

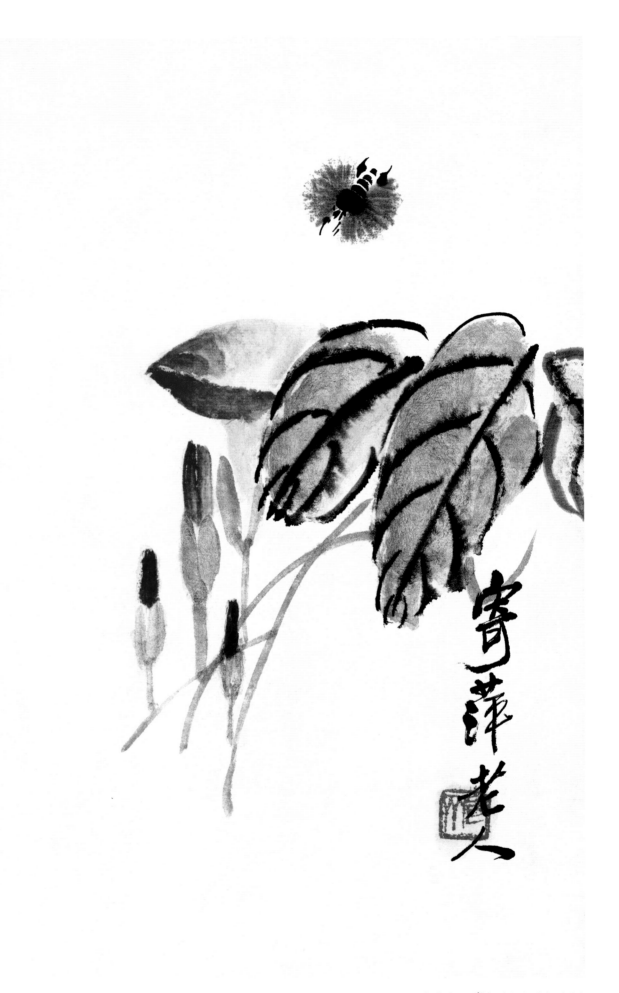

牽牛花小品

27×17.5cm

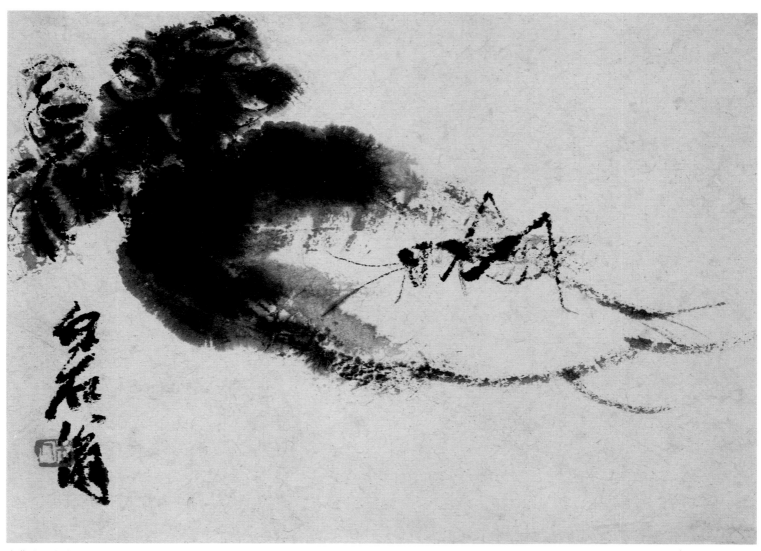

青蔬也有它來顧　15×20cm

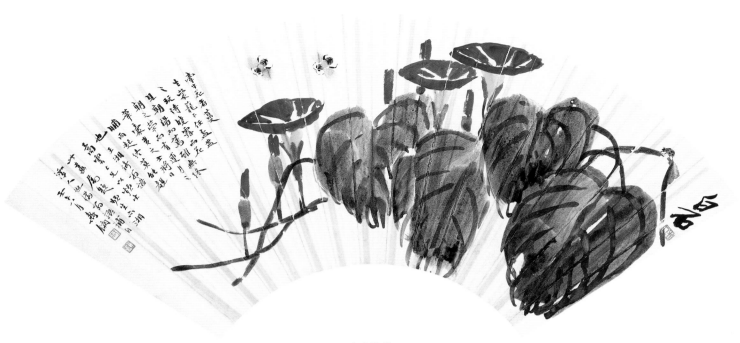

牽牛雙蜂

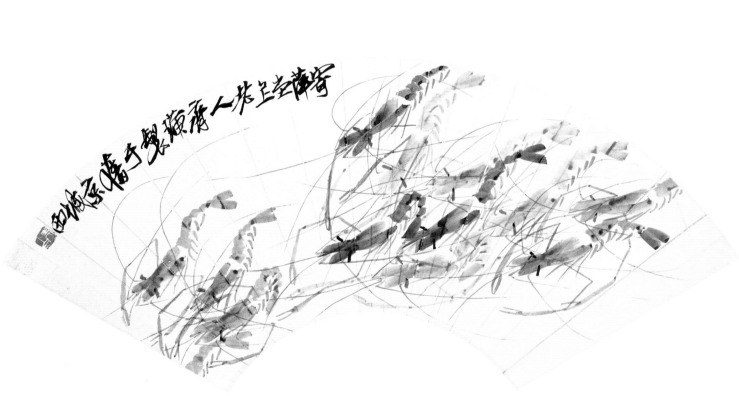

群蝦

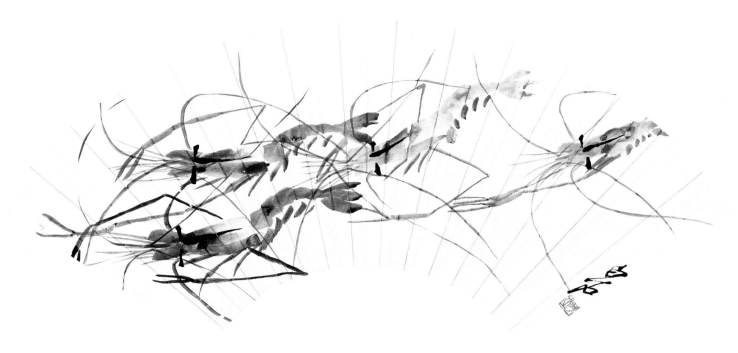

群蝦

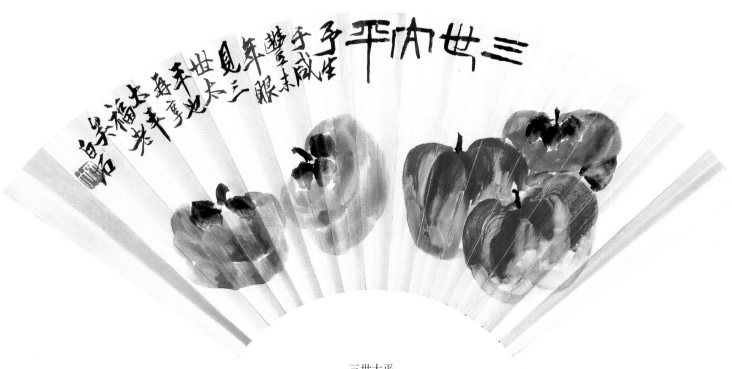

三世太平

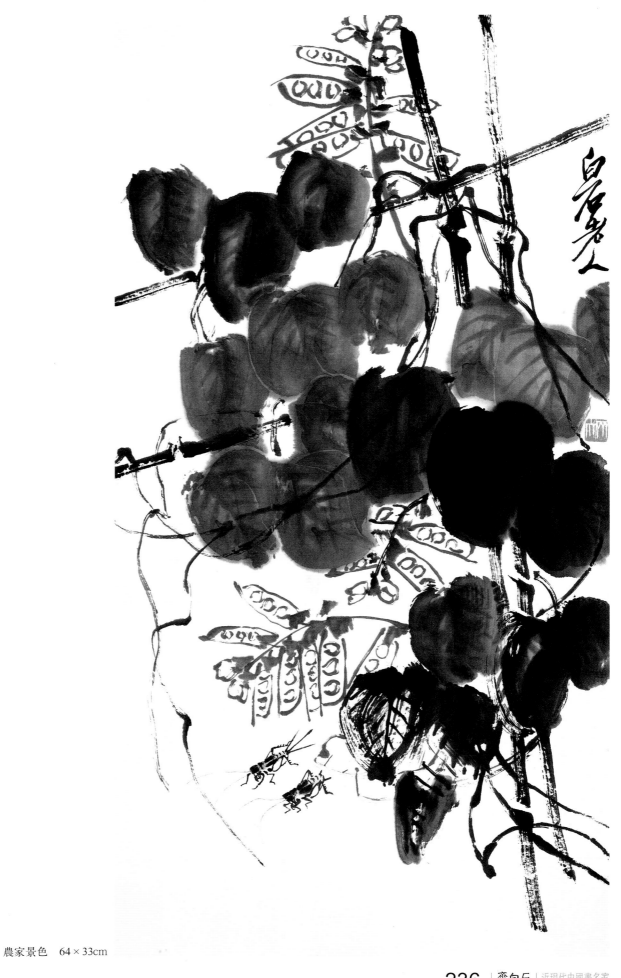

農家景色　64×33cm

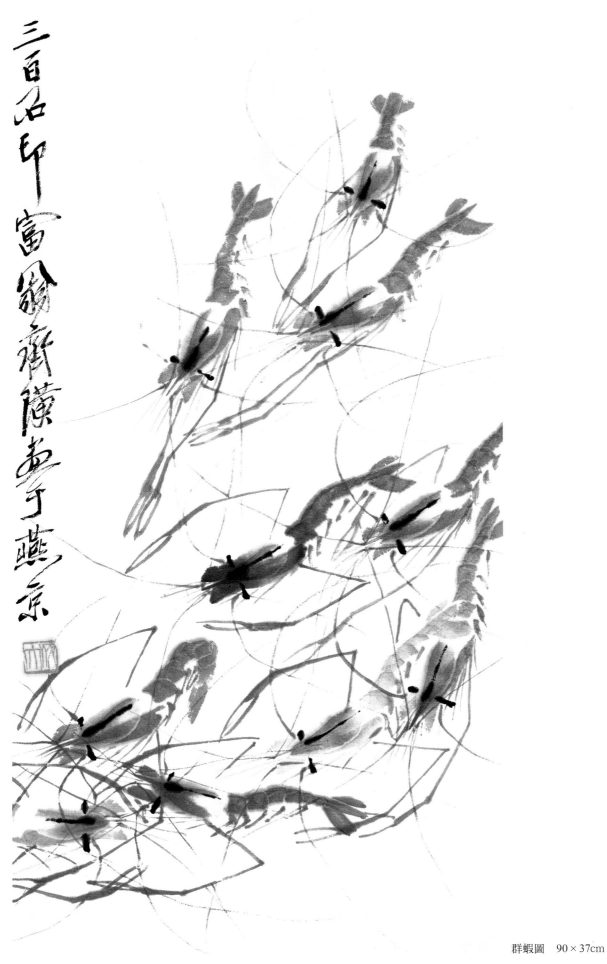

三百石印富翁齊璜畫于燕京

群蝦圖　90×37cm

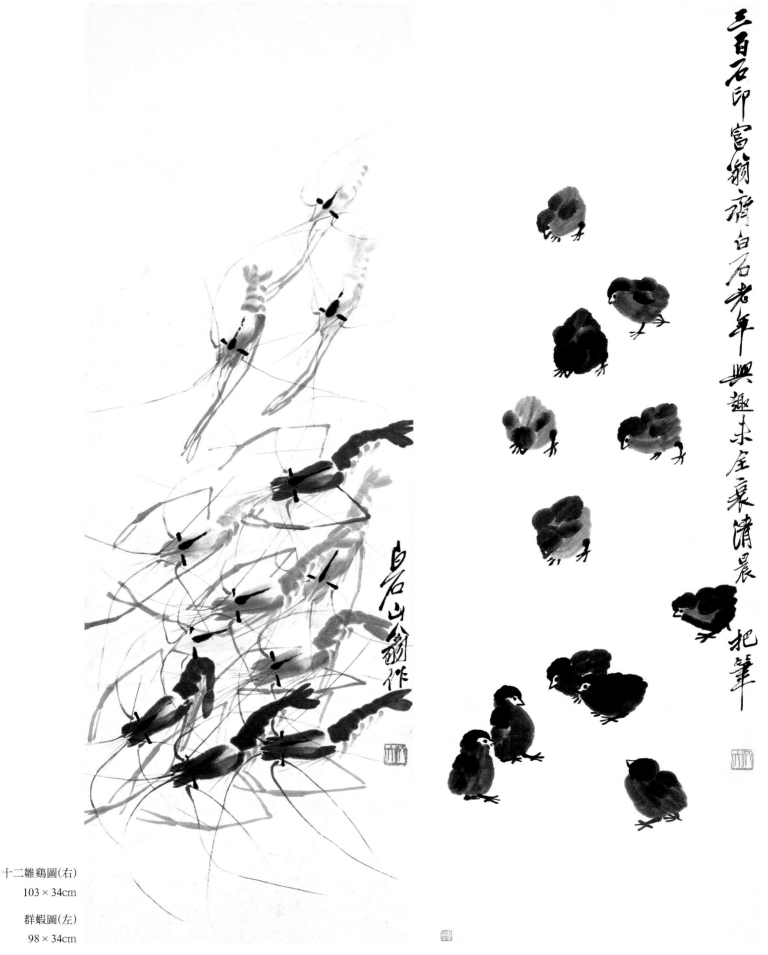

三百石印富翁、齊白石老年興趣未全衰清晨把筆

十二雛雞圖(右)

103×34cm

群蝦圖(左)

98×34cm

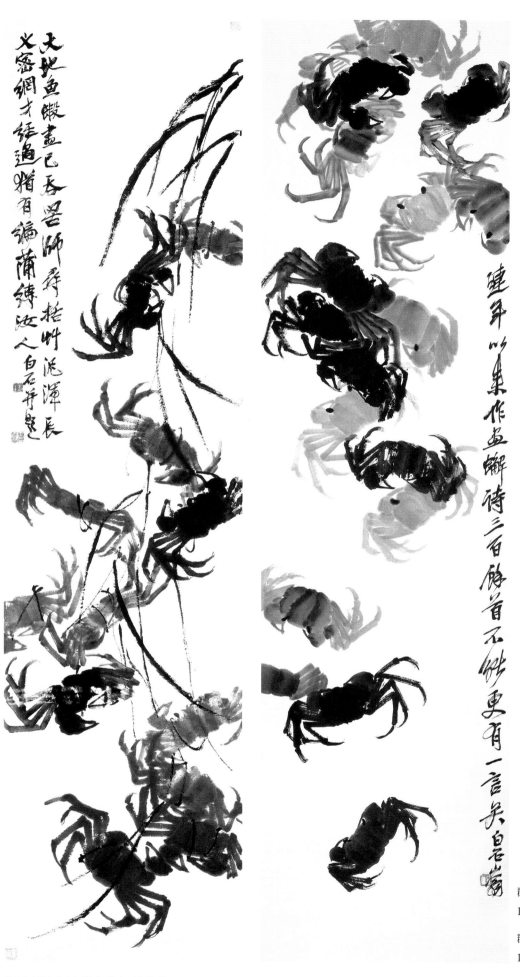

大地魚蝦畫已吞罟師群拾蚌泥潭長
义密網才經過雖百編蒲縛汝人白石并題

健华以集作畫蟹待三百解首不似更有一言吴白石

群蟹圖(右)
130×33.5cm

群蟹圖(左)
138.5×34cm

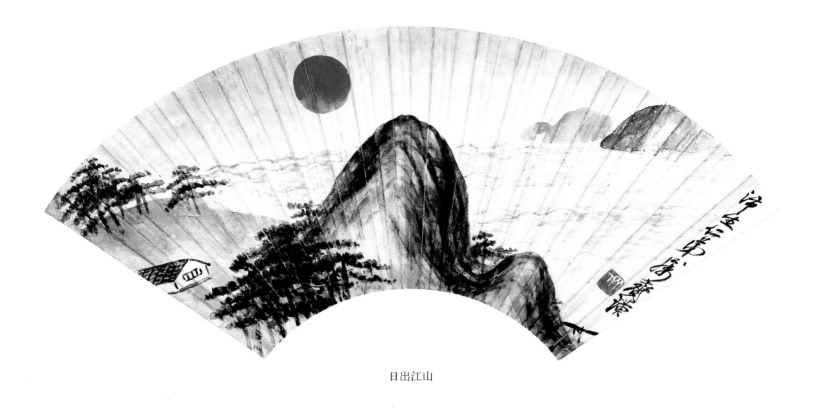

日出江山

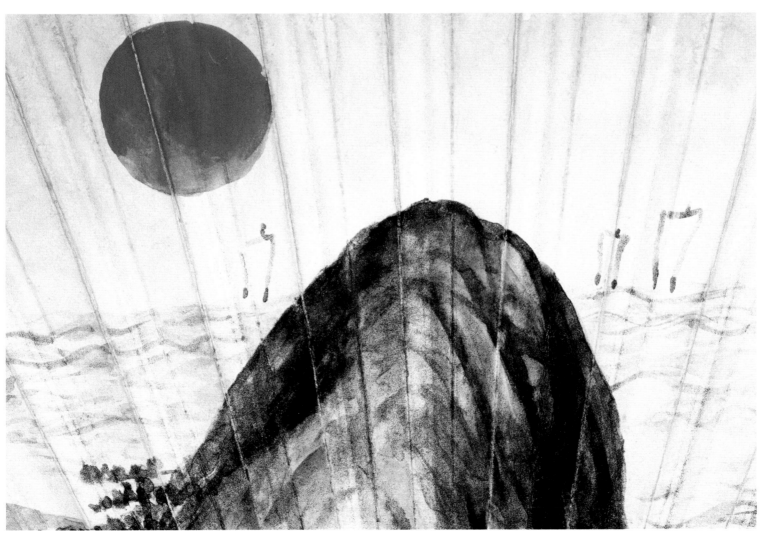

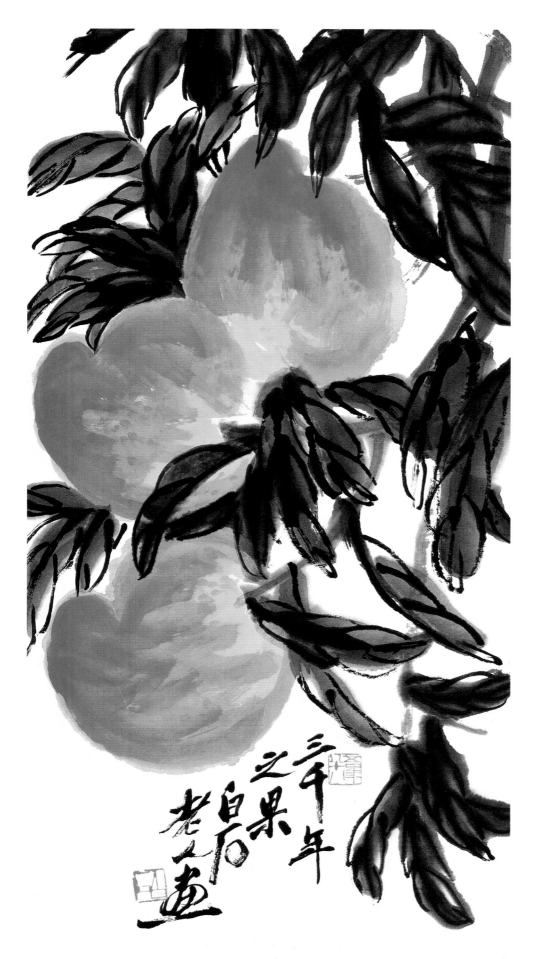

三千年之果　67×33.5cm

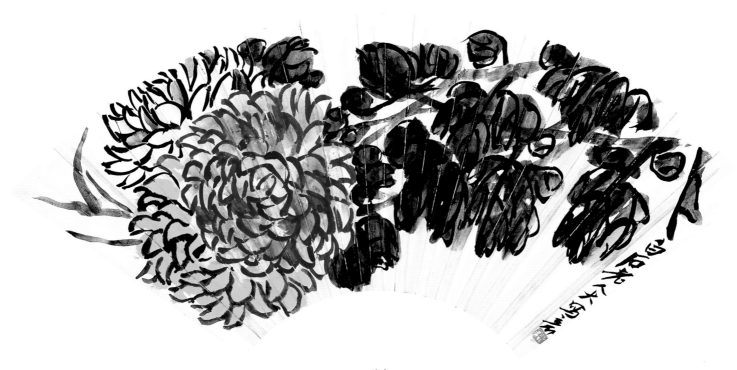

秋色

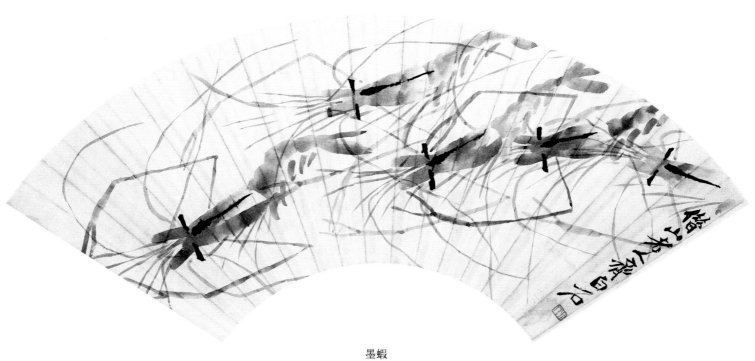

墨蝦

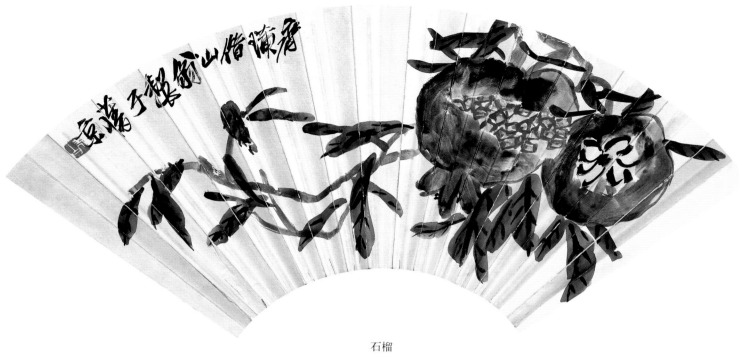

石榴

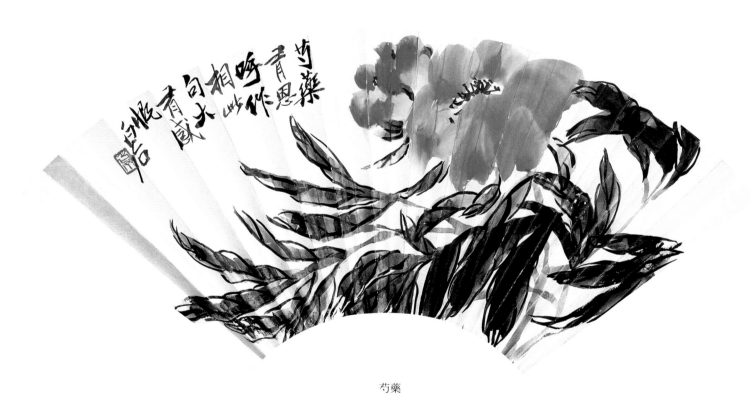

芍藥

瑞臻再傳女弟子屬白石

三蝦圖　34.5×34.5cm

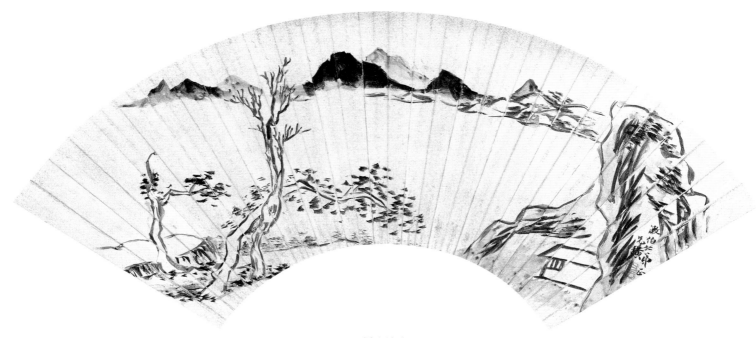

溪山清遠

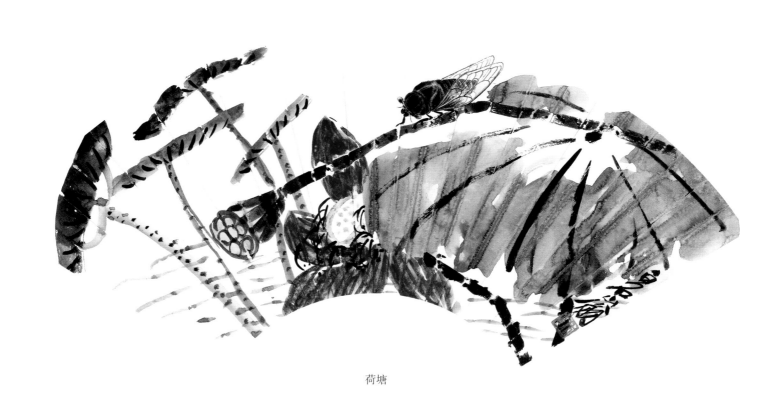

荷塘

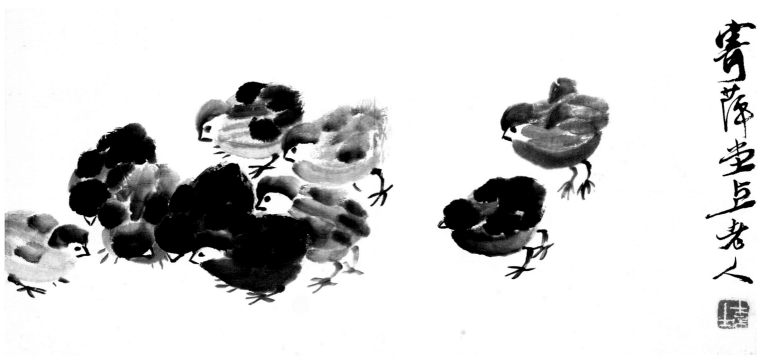

齊璜草虫老人

十全十美　21.5×45cm

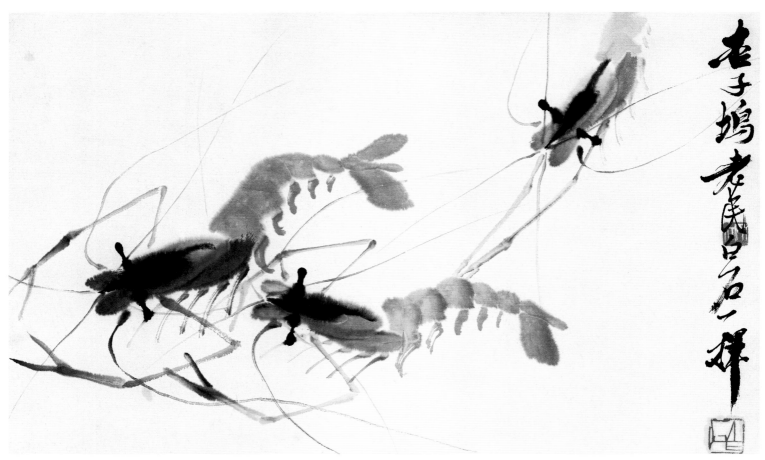

杏子塢老農白石一揮

三蝦圖　30×47cm

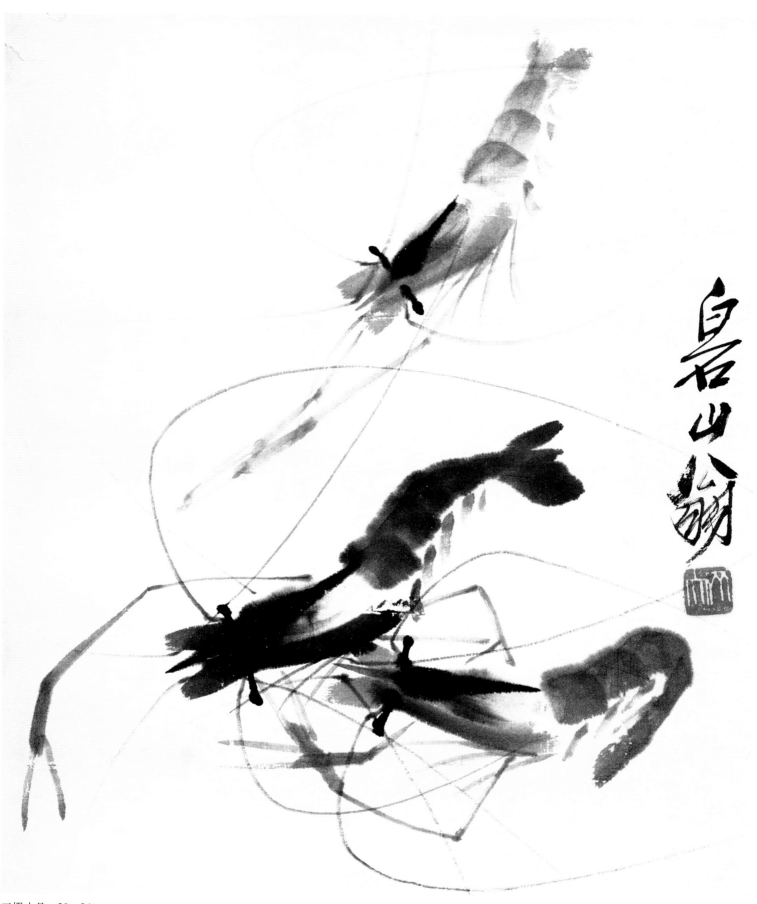

三蝦小品　30 × 24cm

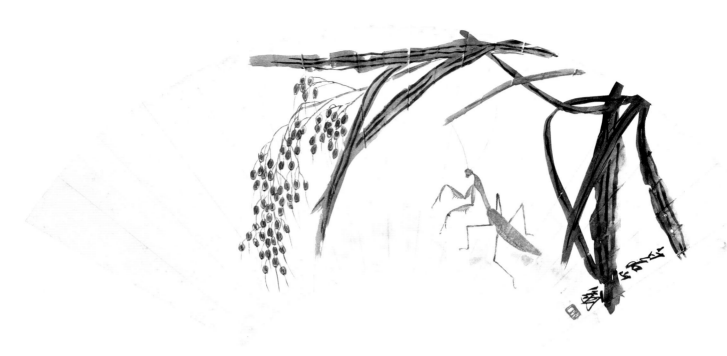

稻穀螳螂

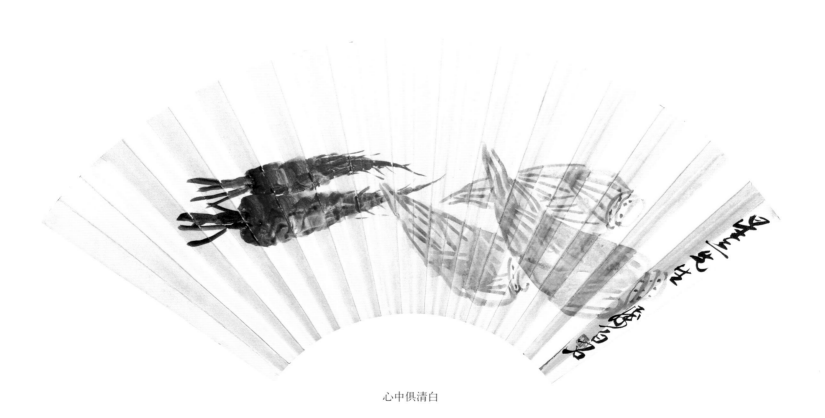

心中俱清白

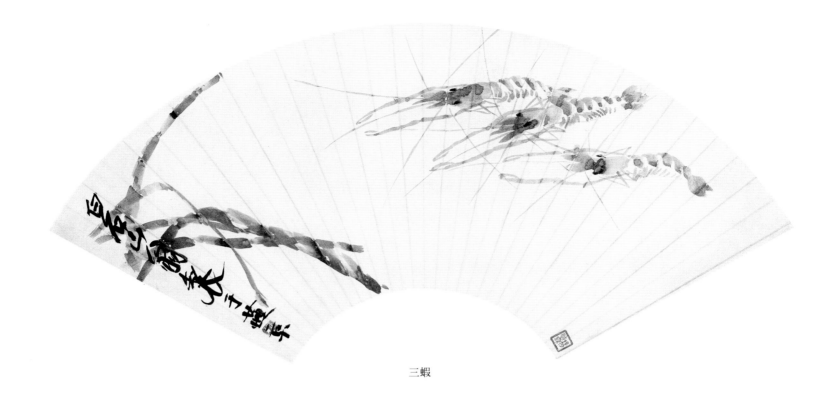

三蝦

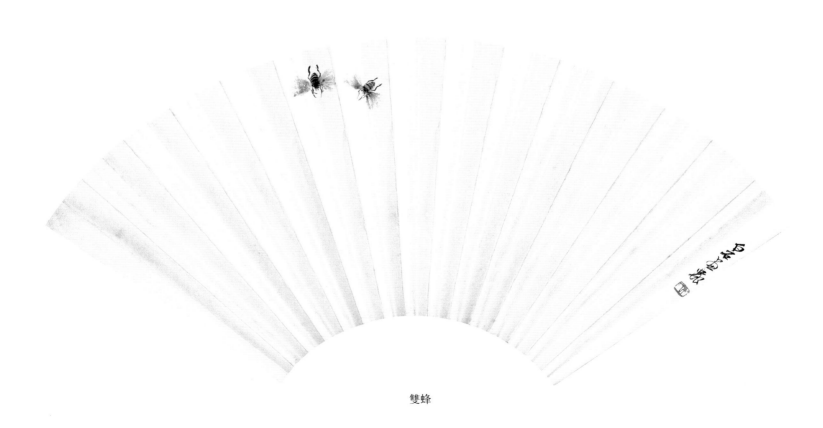

雙蜂

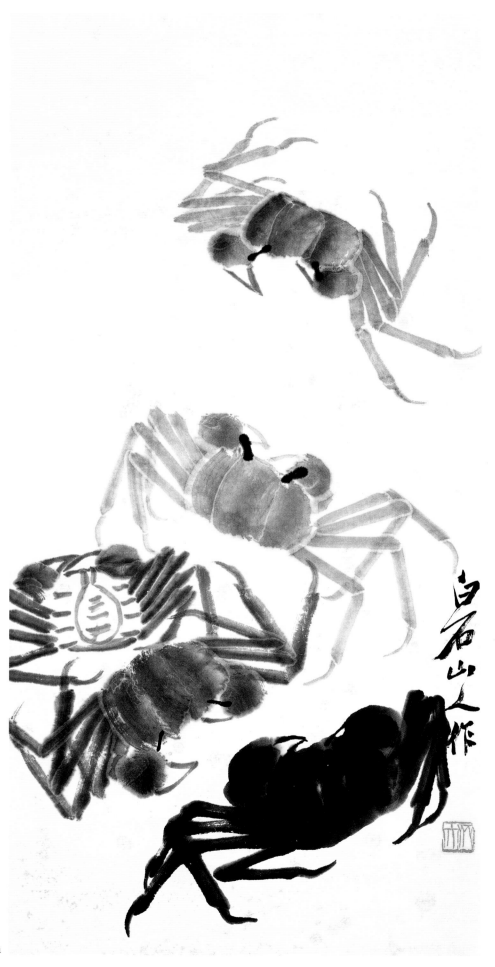

五蟹圖　73×34cm

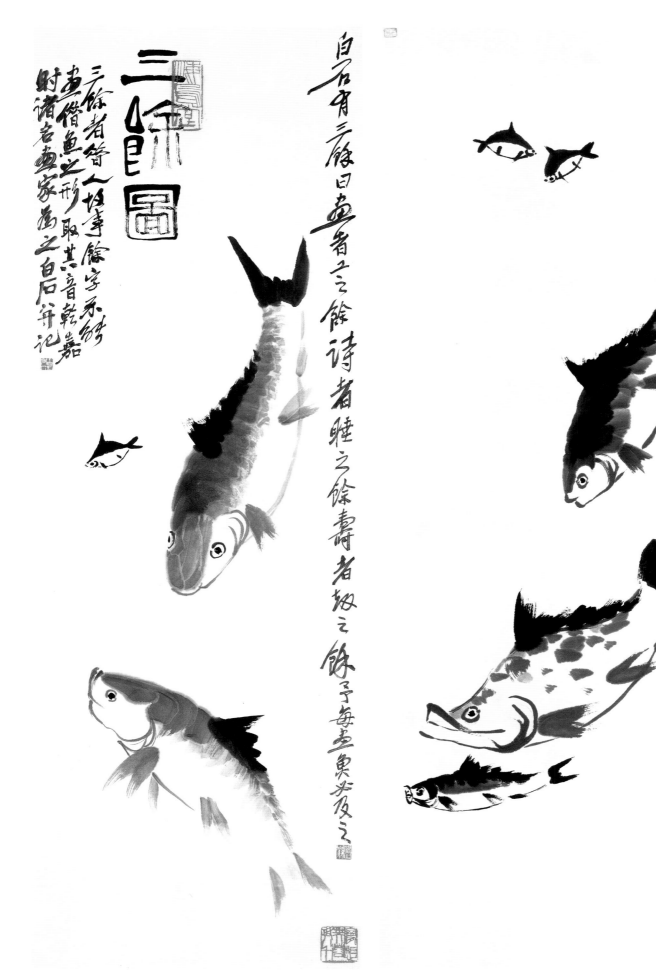

三餘圖

三餘者等人抄事餘字承缺
畫偕魚之形取其音乾嘉
財諸名畫家為之白石并記

白石有三餘曰畫者工之餘詩者睡之餘壽者劫之餘予每畫魚思及之

白石老人

五如圖(右)
99×33cm

三餘圖(左)
102×34cm

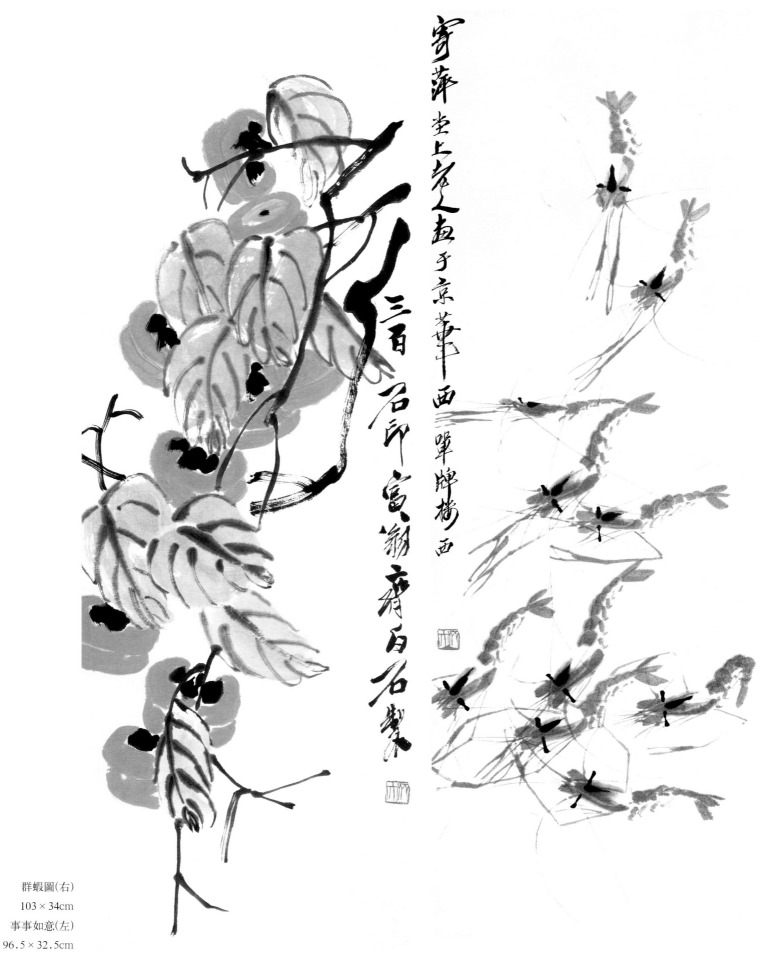

群蝦圖(右)
103×34cm
事事如意(左)
96.5×32.5cm

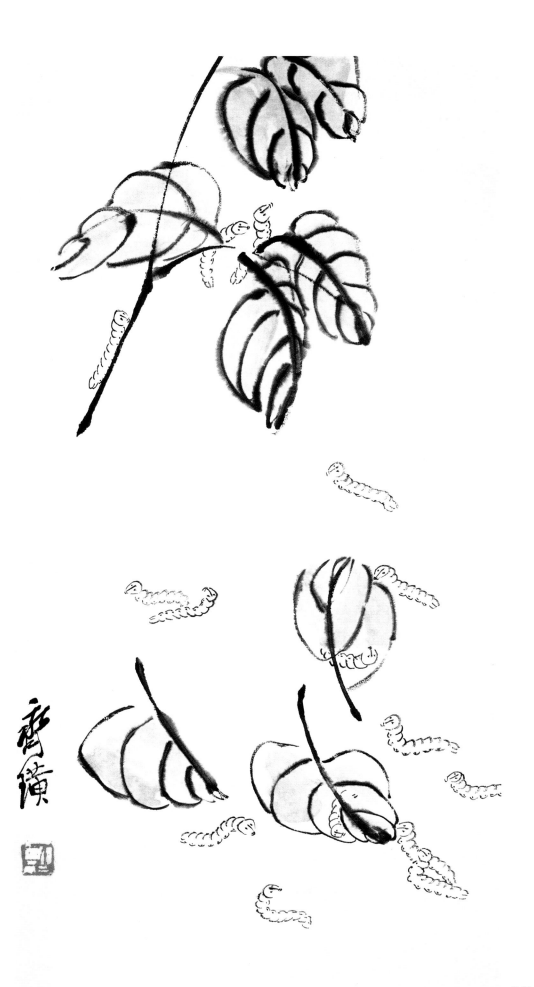

桑蠶　70×34cm

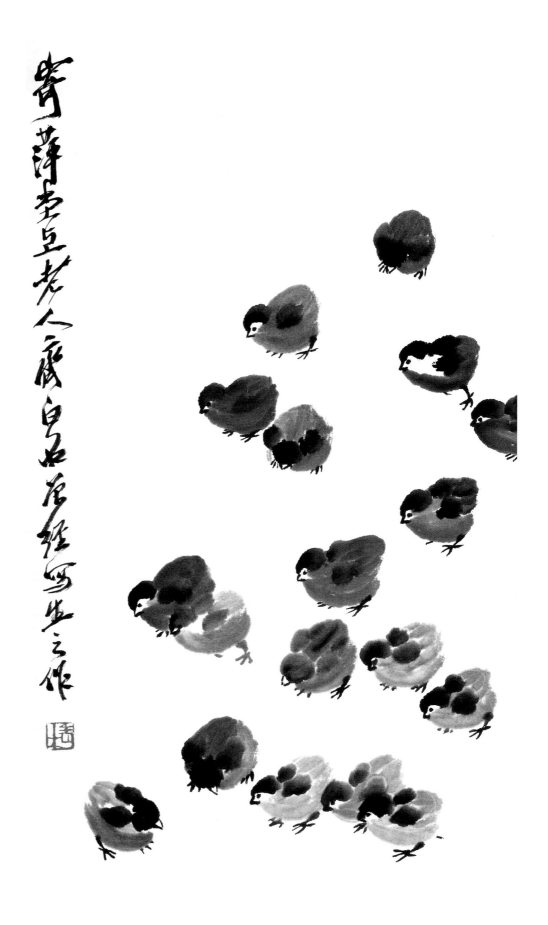

寄萍堂上老人八歲白石年
經寫生之作

群雞圖　67×33cm

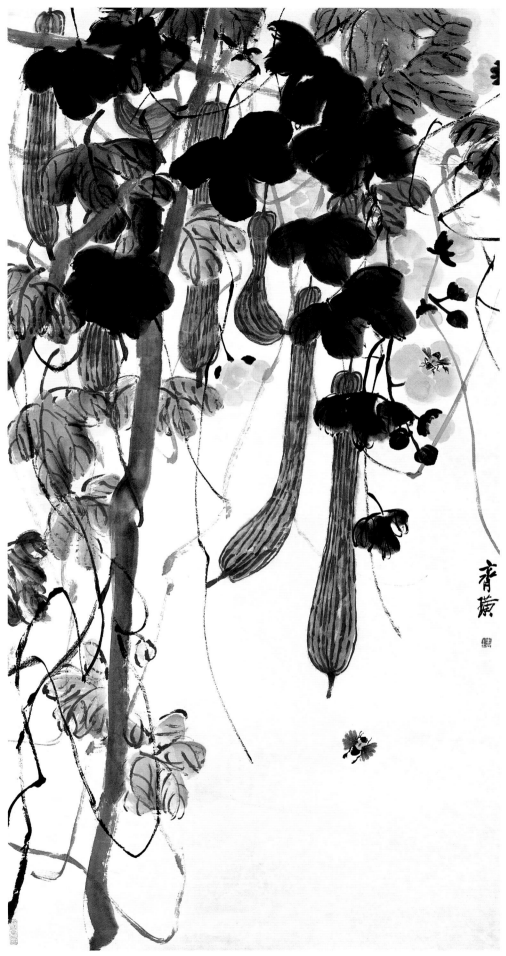

絲長花香引蜂來　136×68cm

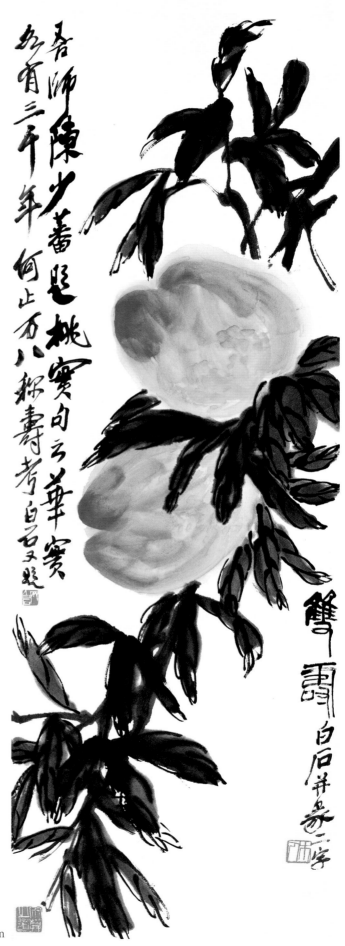

吾師陳少蕃懸桃實句云華實

纍纍有三千年 何止萬八稱壽考 白石又題

吾師陳少蕃懸桃實句云華實纍纍有三千年何止萬八稱壽考白石又題

雙壽 白石并篆二字

雙壽　102×34.5cm

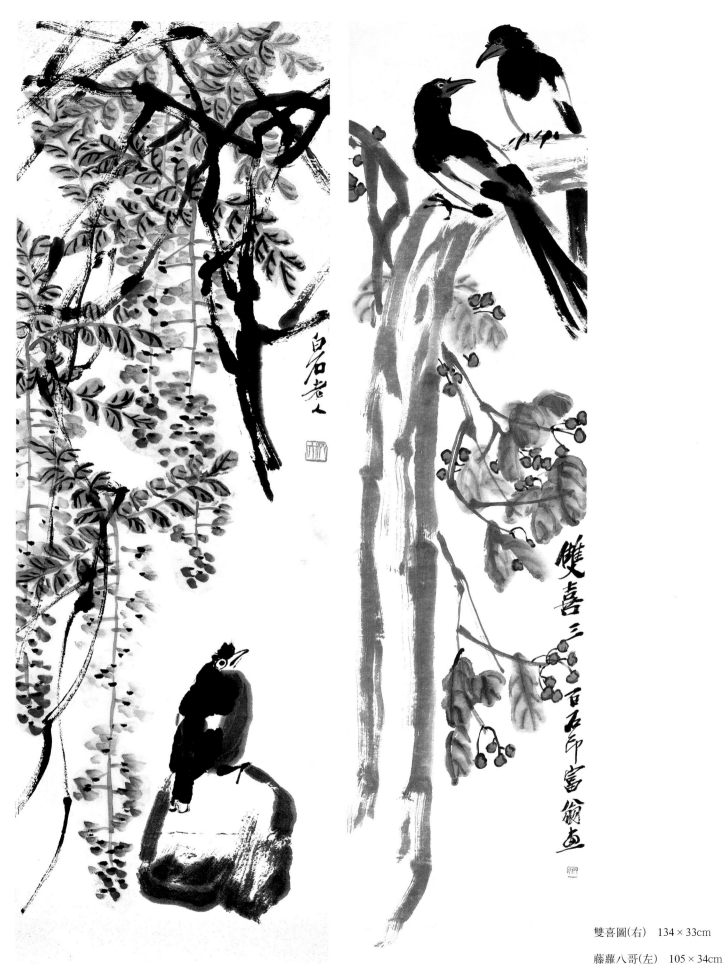

雙喜圖(右)　134×33cm

藤蘿八哥(左)　105×34cm

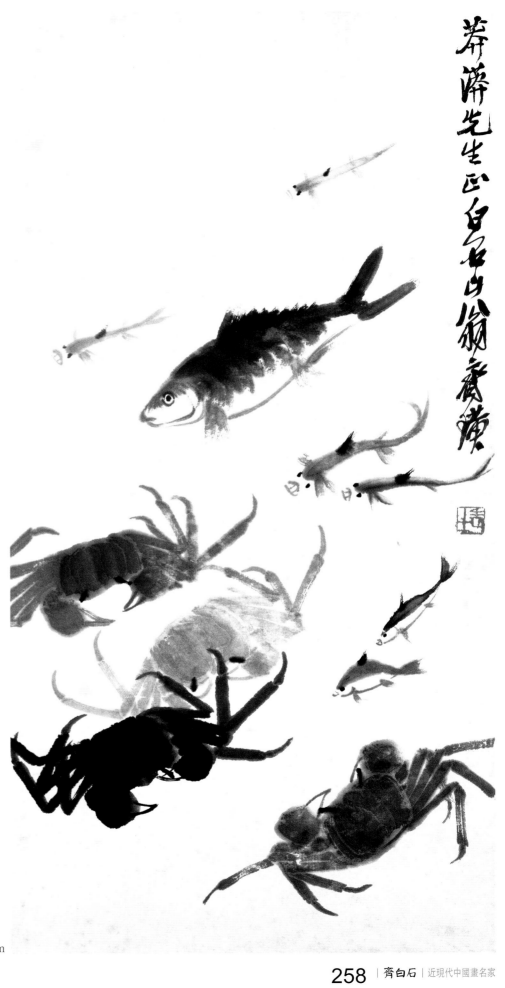

莽萍先生正白石山翁齊璜

水中高奏和平歌　68×34cm

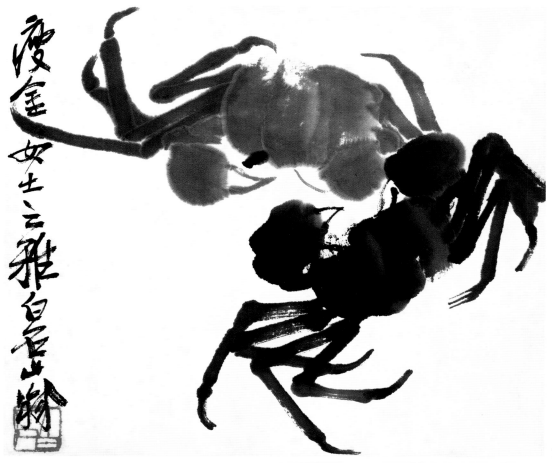

雙蟹圖　22×25.5cm

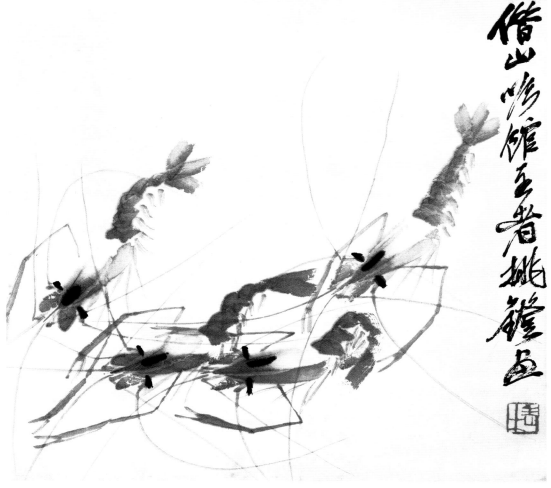

水中扶搖　31.5×34cm

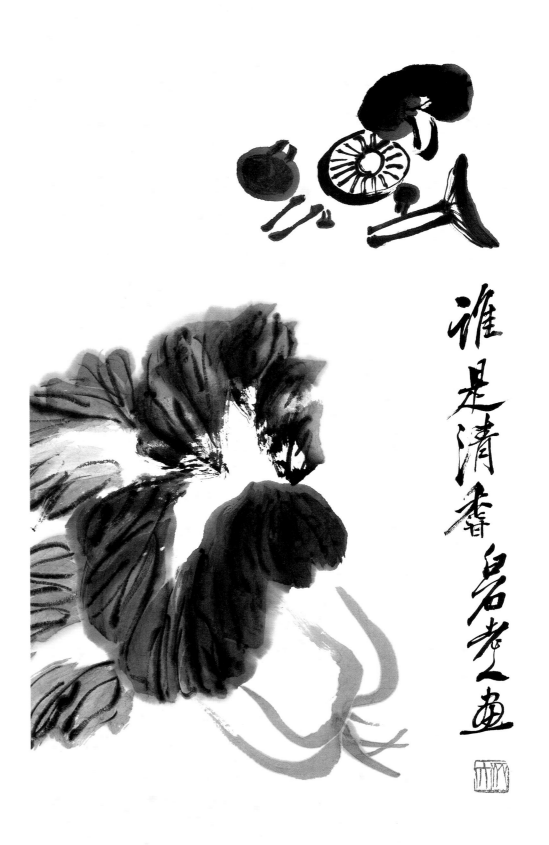

誰是清香　67 × 33cm

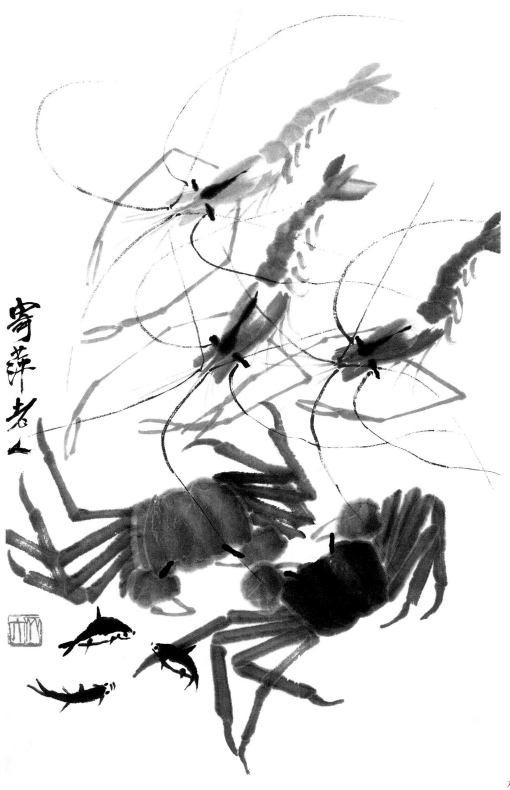

水族圖　66.5×33.5cm

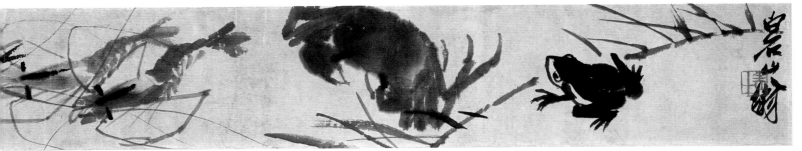

水族卷　11×121cm

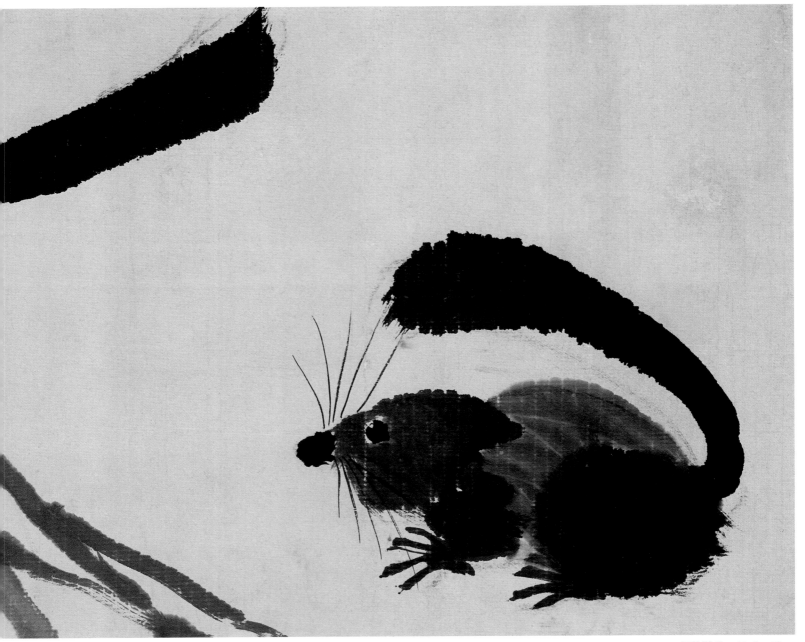

松鼠游戲　18.5×46cm

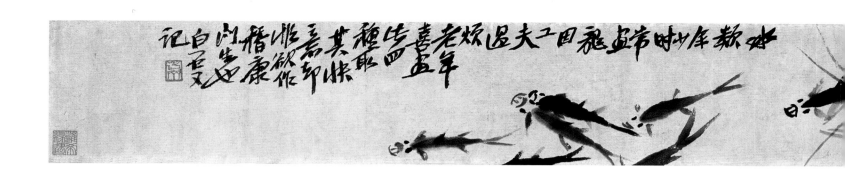

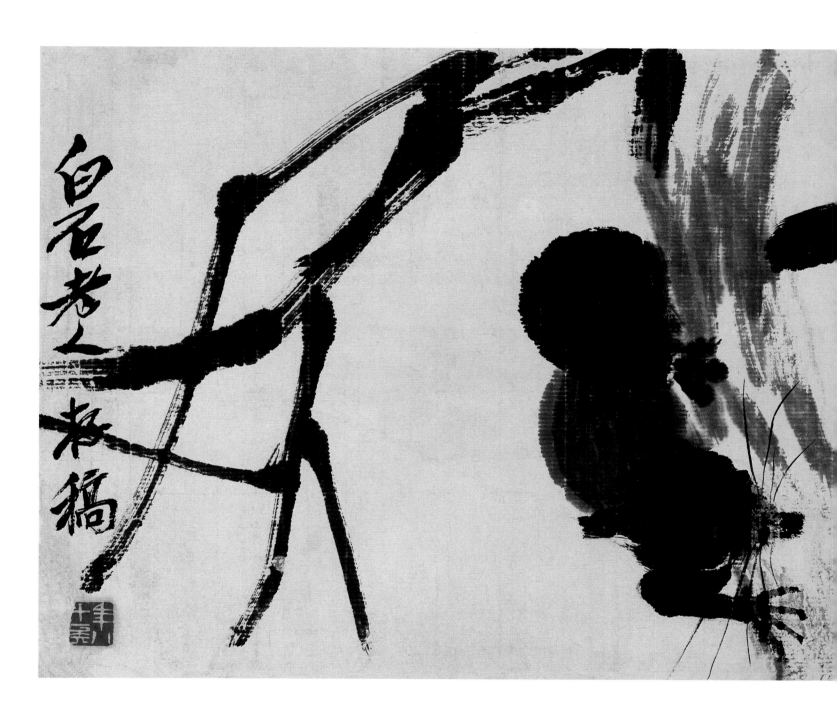

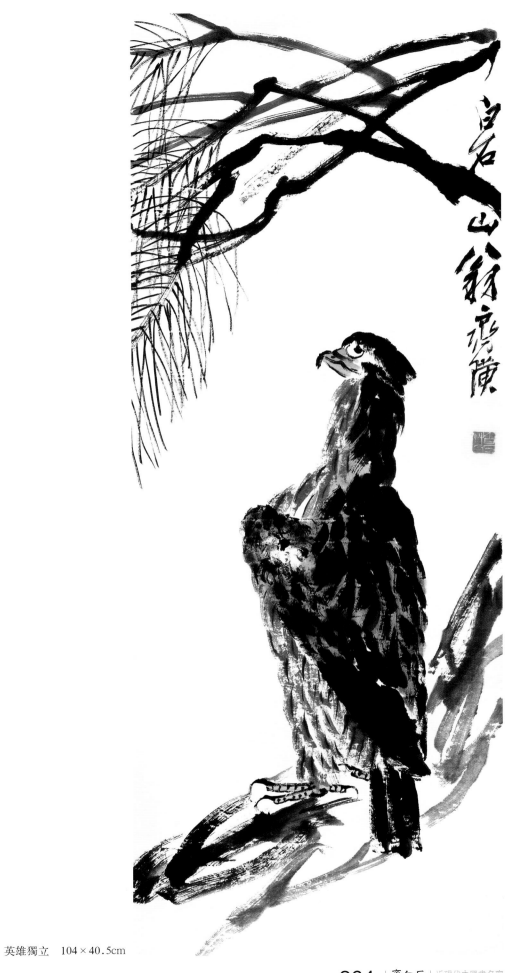

英雄獨立　104×40.5cm

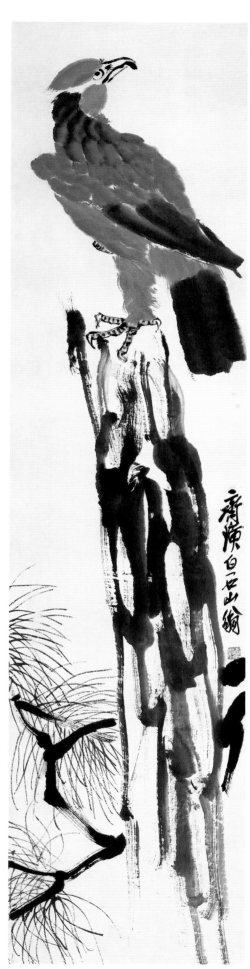

遐想九萬里　135×33cm

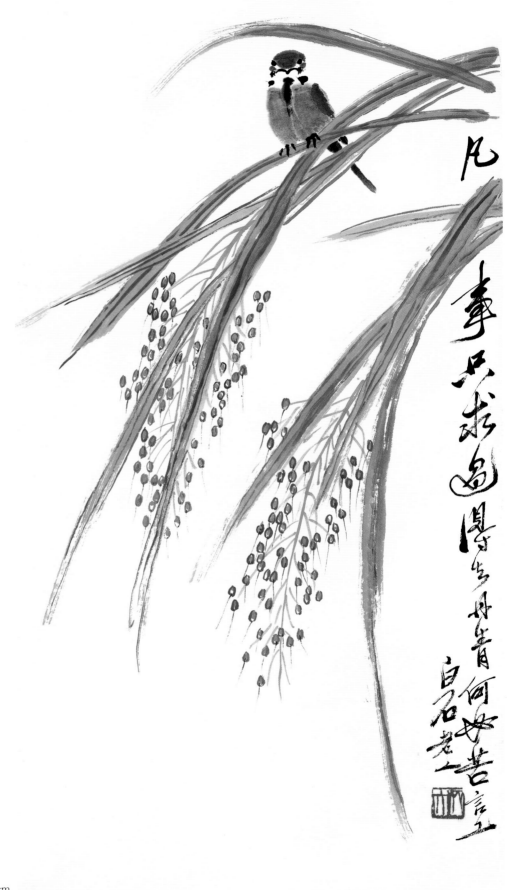

麻雀看豐收　68.5×34.5cm

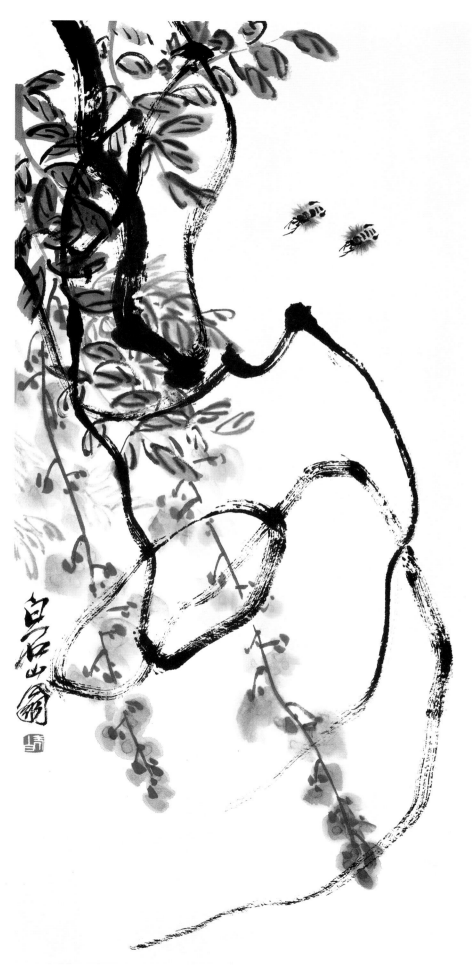

藤蘿蜜蜂　69×32cm

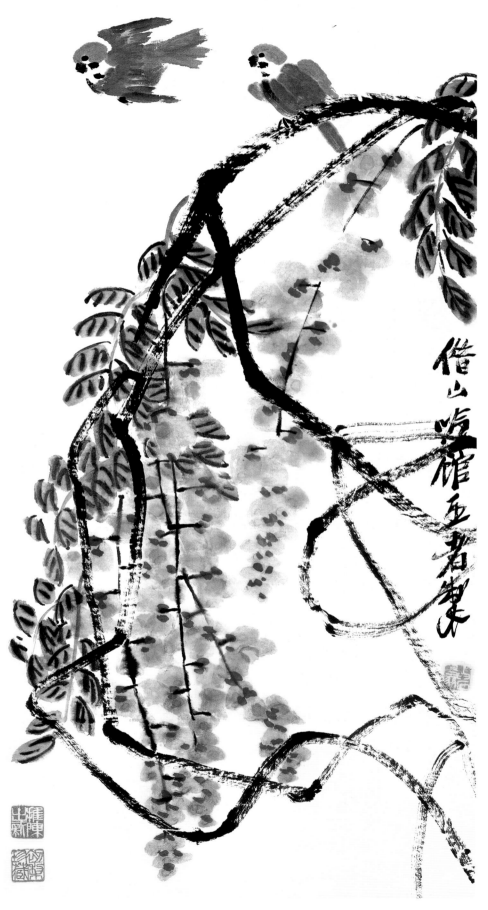

借山吟館主者製

藤蘿雙雀　68×33.5cm

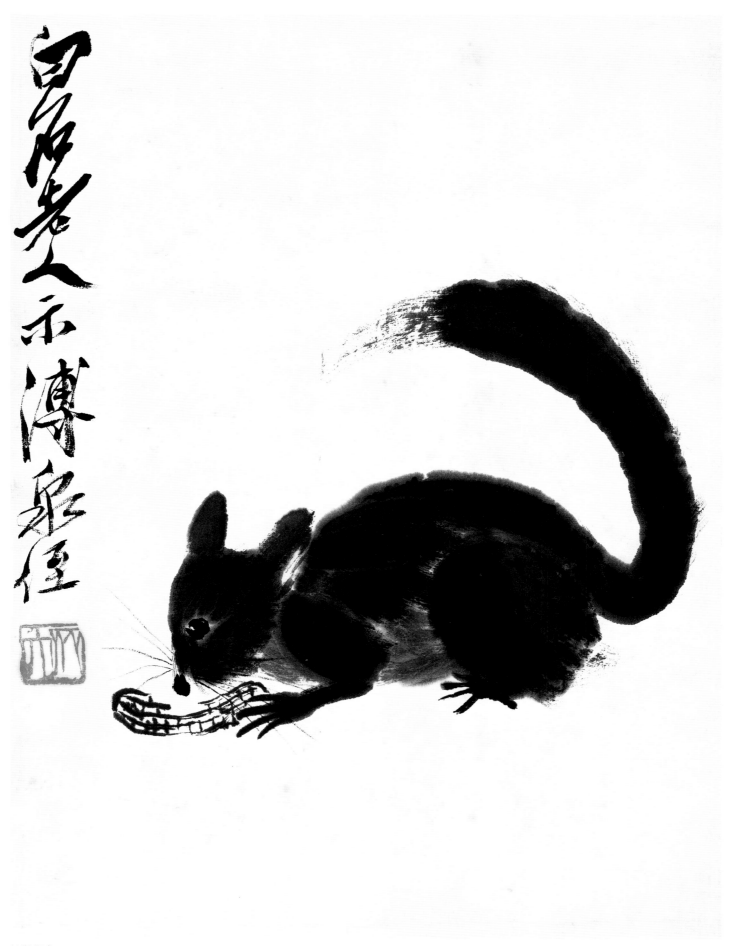

松鼠得食　34×26cm

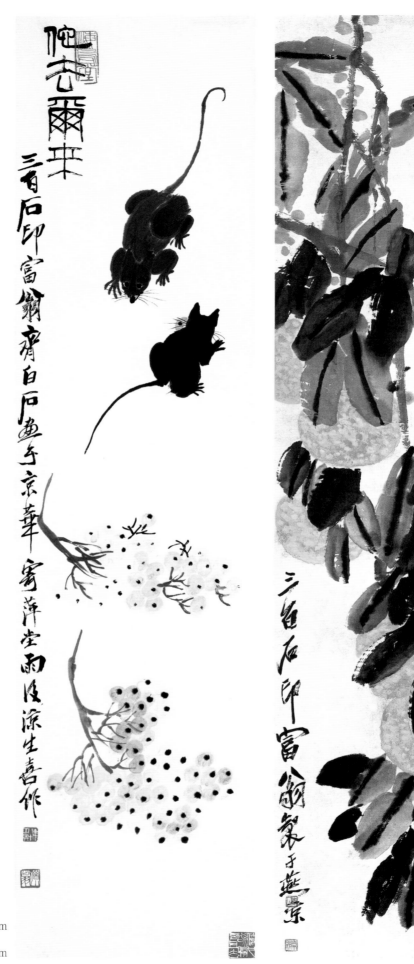

他去爾來

三百石印富翁齊白石畫于京華寄萍堂雨後涼生喜作

楓葉紅時嶽麓霜半巾妙輝照金黃十年眸作山前愁慈絕天涯老陸郎舊愁畫檣蒋君昌

三百石印富翁篆于燕京

岳麓金橘(右)　127×33cm

他去爾來(左)　135.5×33.5cm

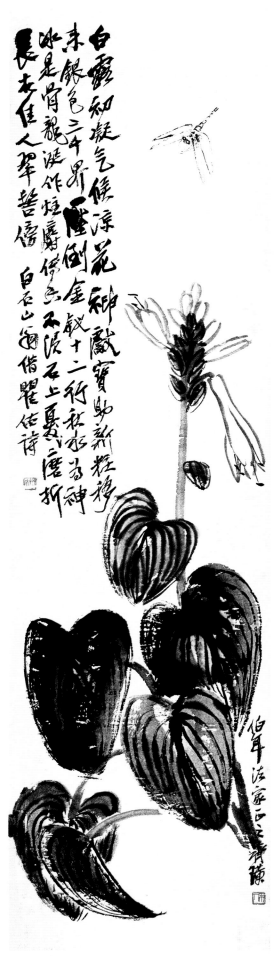

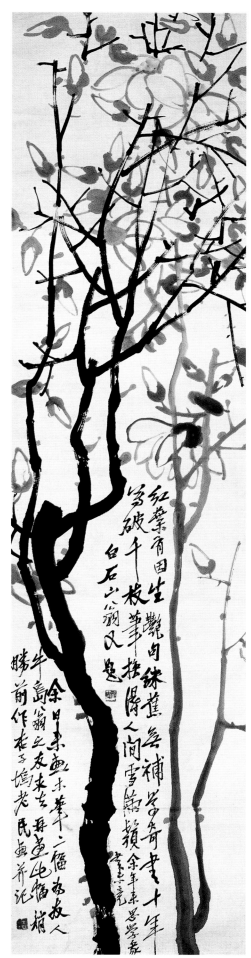

玉蘭(右)　133×32cm

玉簪(左)　118×30.5cm

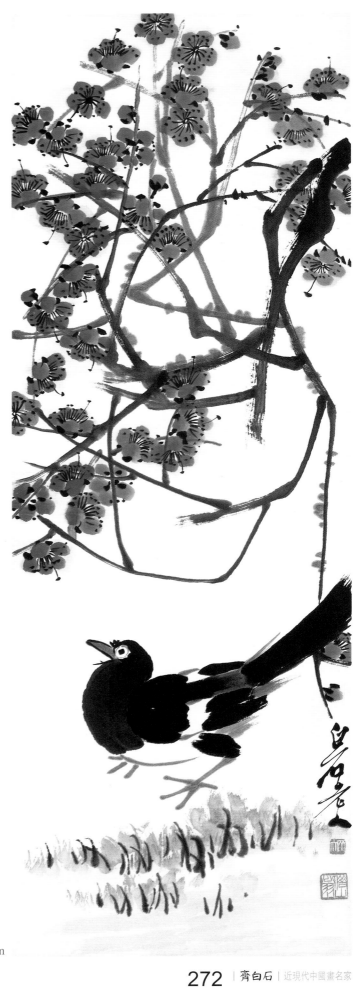

紅梅喜鵲　98×34.5cm

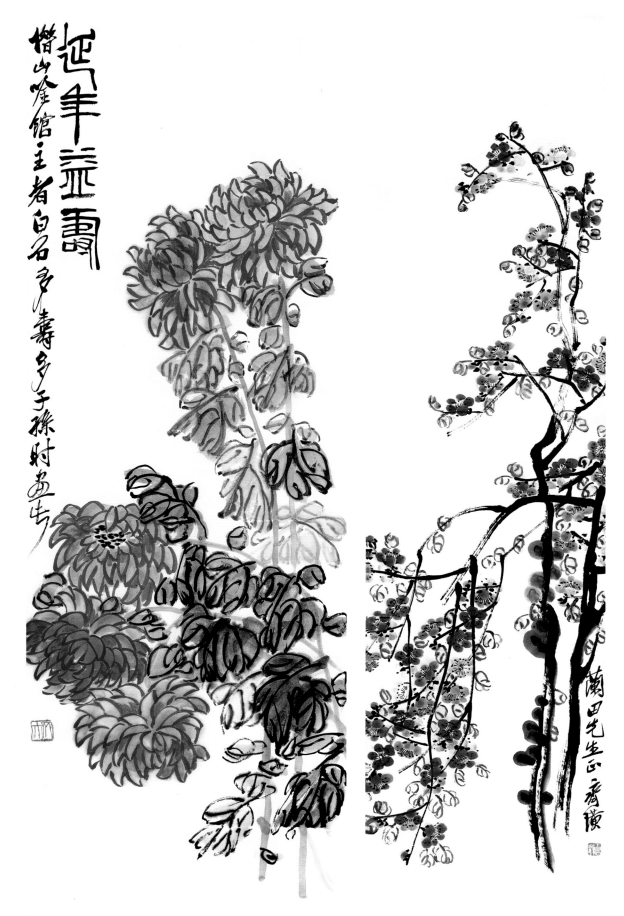

妖嬈杏花(右)　133×33cm

延年益壽(左)　103×33.5cm

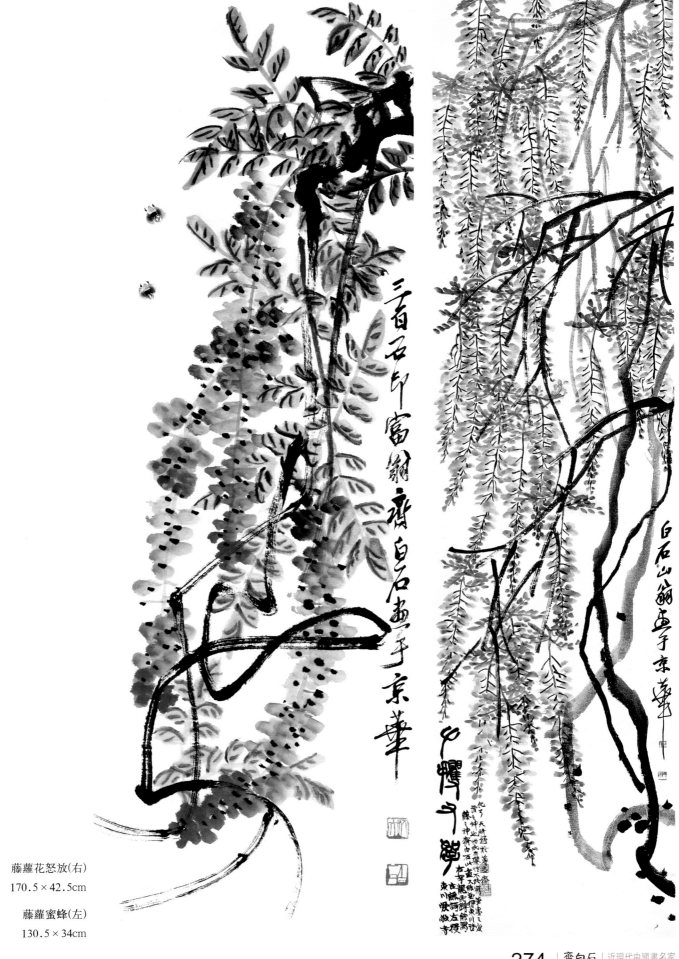

藤蘿花怒放(右)
170.5×42.5cm

藤蘿蜜蜂(左)
130.5×34cm

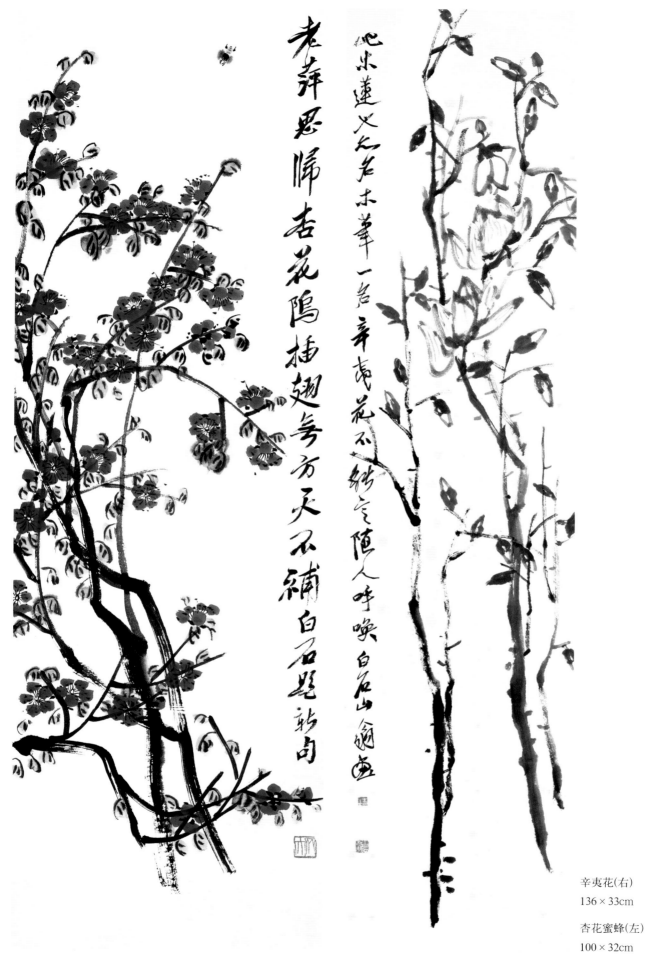

老萍思歸杏花鴝鵒插翅等方天不補白石題新句

地求蓮也不若木筆一名辛夷花不能之隨人呼喚白石山翁畫

辛夷花(右)

136×33cm

杏花蜜蜂(左)

100×32cm

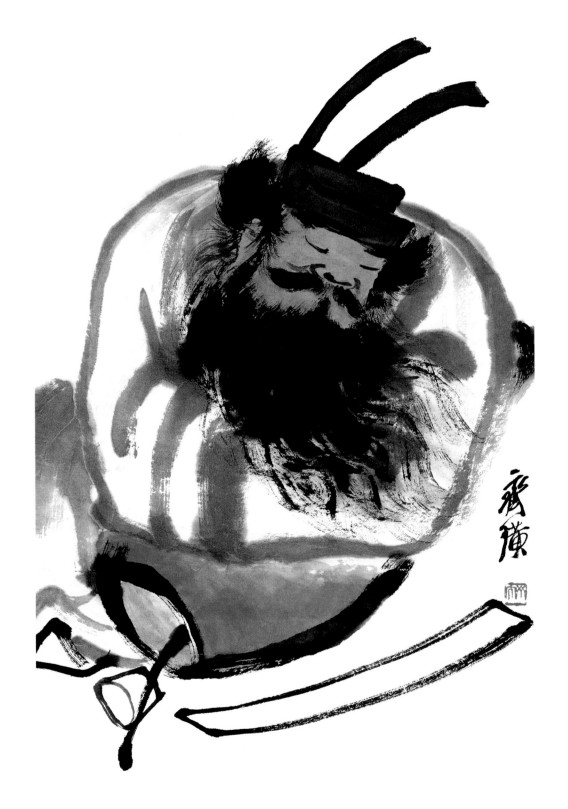

醉酒圖　66×34cm

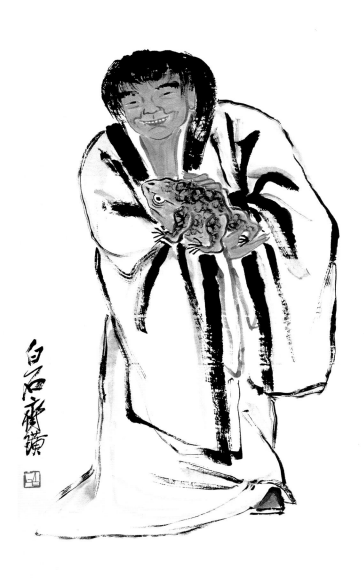

劉海戲蟾　138×47cm

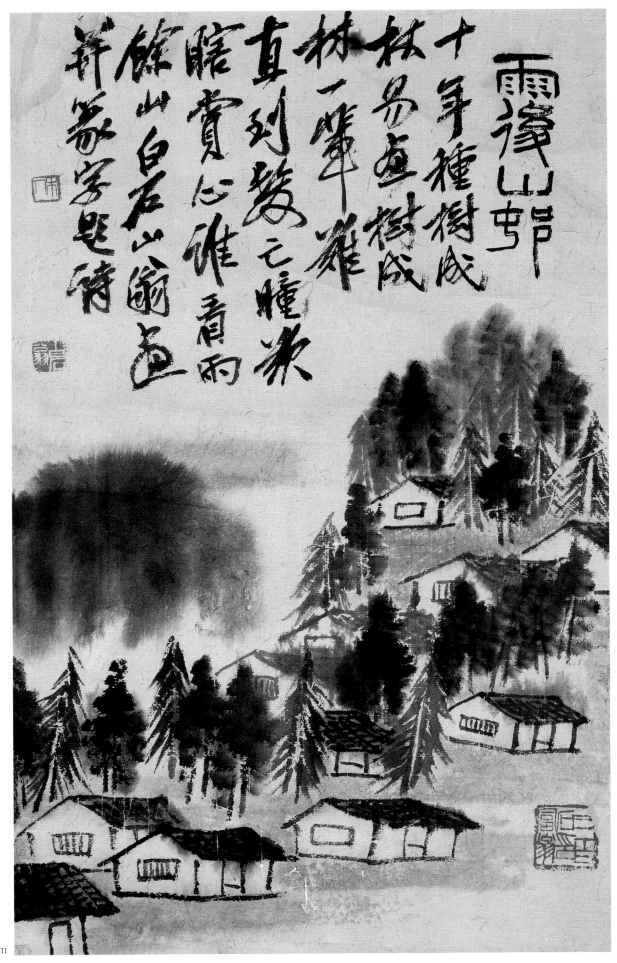

雨後山村　53.5×33cm

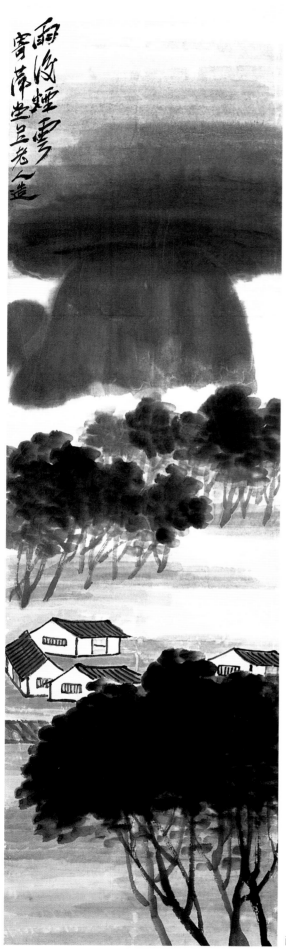

雨後烟雲　141×40cm

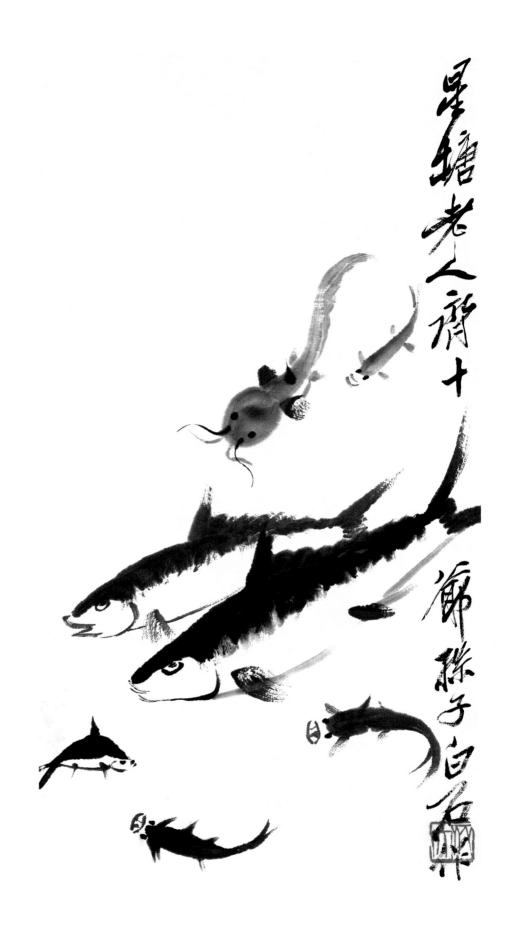

魚兒都來　51×23cm

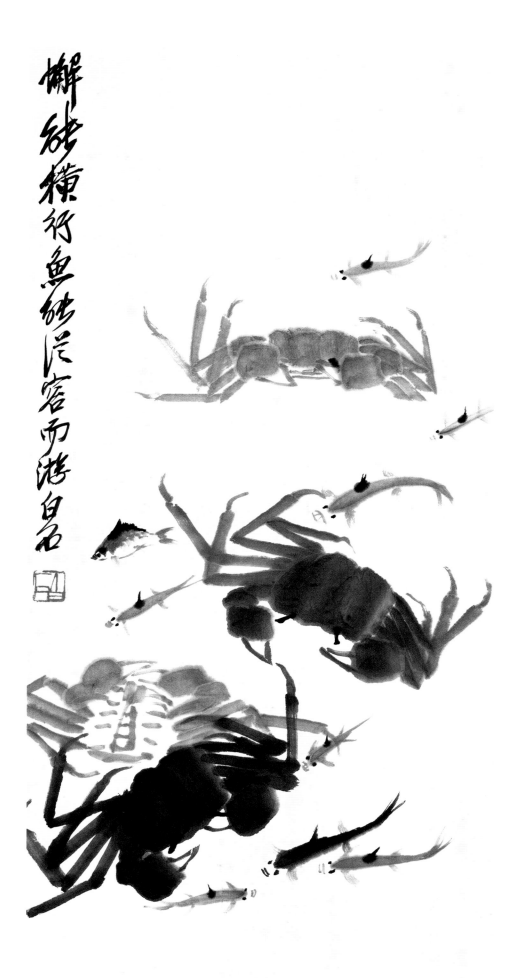

懈縱橫行魚鰕泛容而游白石

魚蟹圖　68×33cm

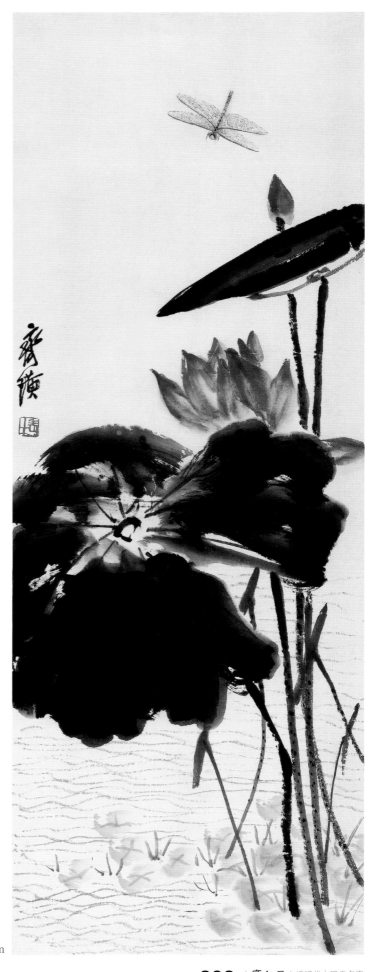

荷花蜻蜓　99×36cm

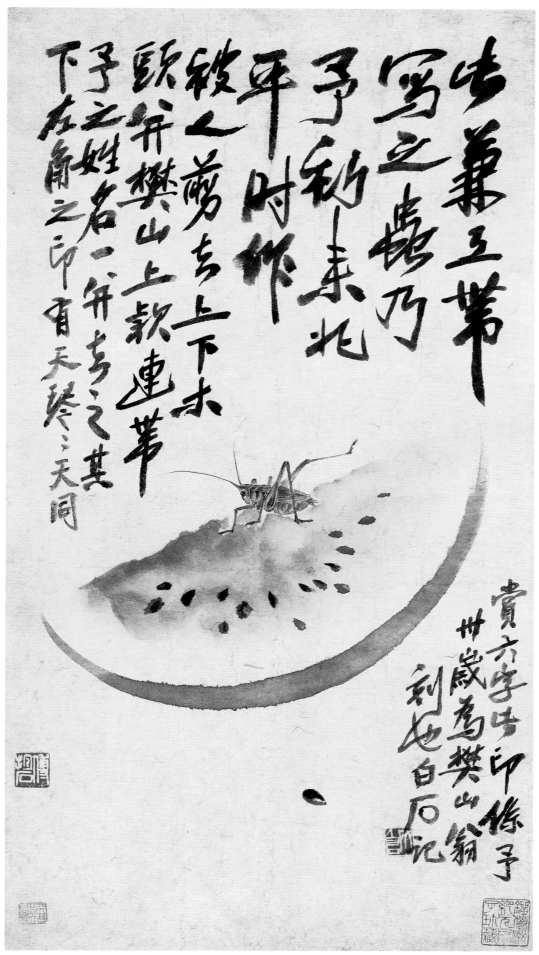

出第三笔
写之虫乃
予钓未北
平时作
被人夢吉上下未
頭井樊山上款連筆
予之姓名一笔去之其
下左角之印有天琴、天同

賞六字生印係子
卅歲為樊山翁
刻也白石記

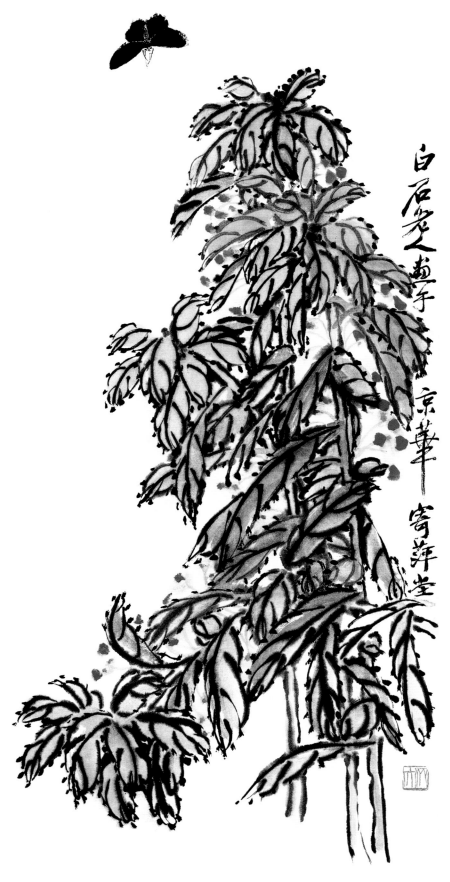

白石老人畫于京華寄萍堂

鳳仙蝴蝶　88×38.5cm

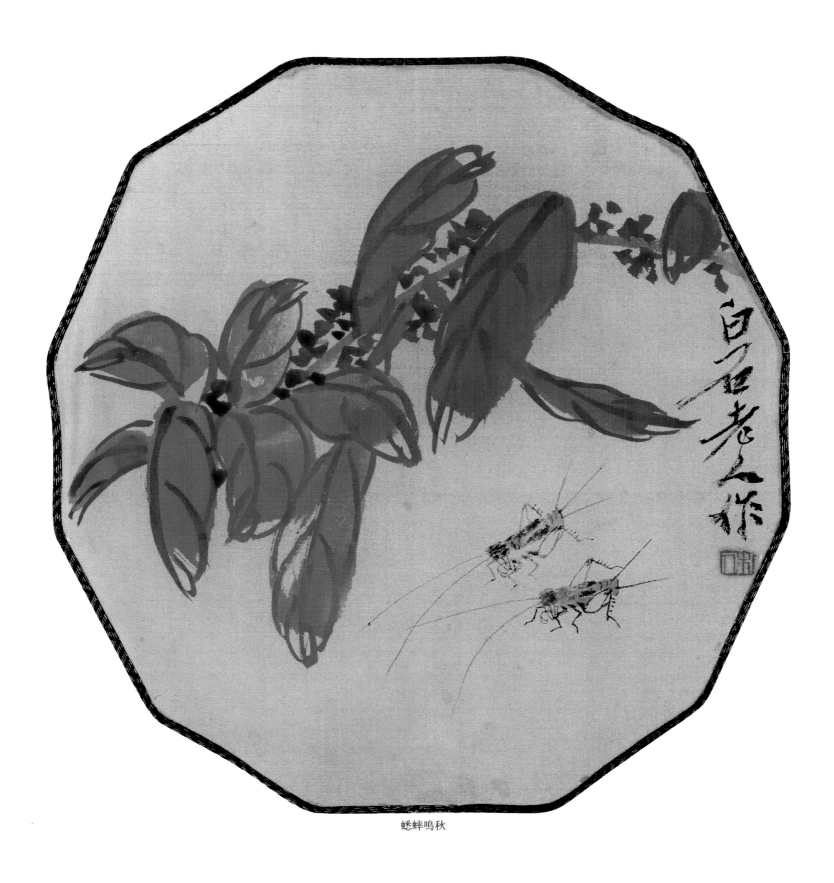

蟋蟀鳴秋

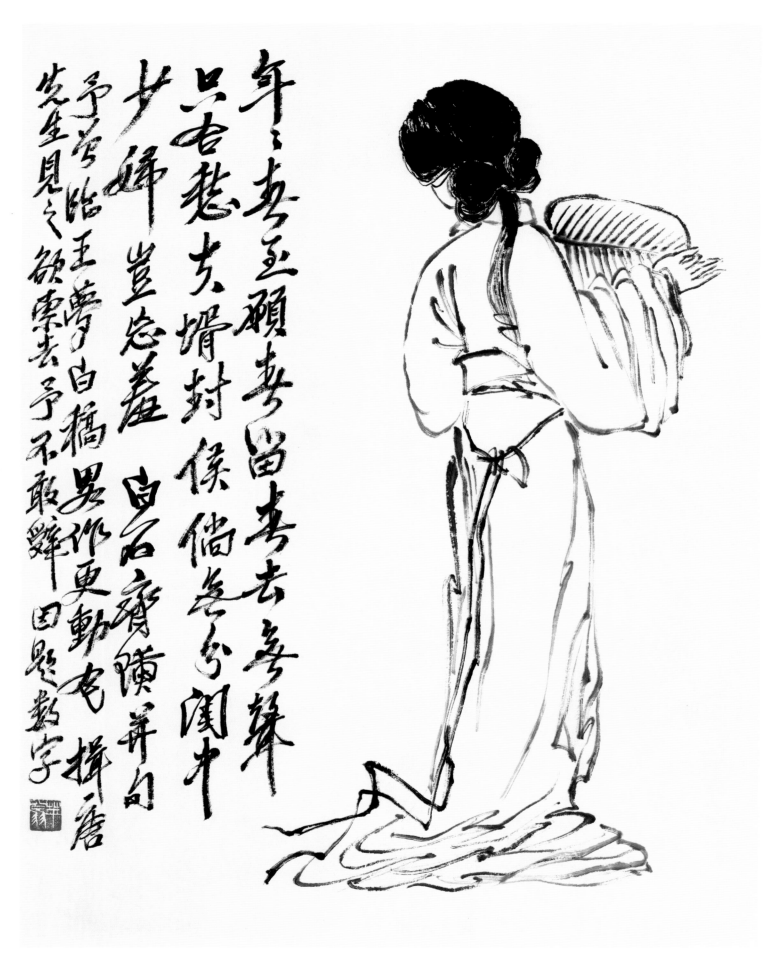

年子之顾妻当去年每辞
只此悲夫婿封侯偶尔闺中
妇岂忌羞
予与临王梦白稿男作更勤屯接唐
先生见之领票去予不敢辞田题数字
白石齐璜演录旧句

人物册(六開)　各46×35cm

前人黃癭瓢畫劉海戲蟾以一足置一擔於肩上真佳構也予為易改動不倦畫此多幅矣白石老人齊璜

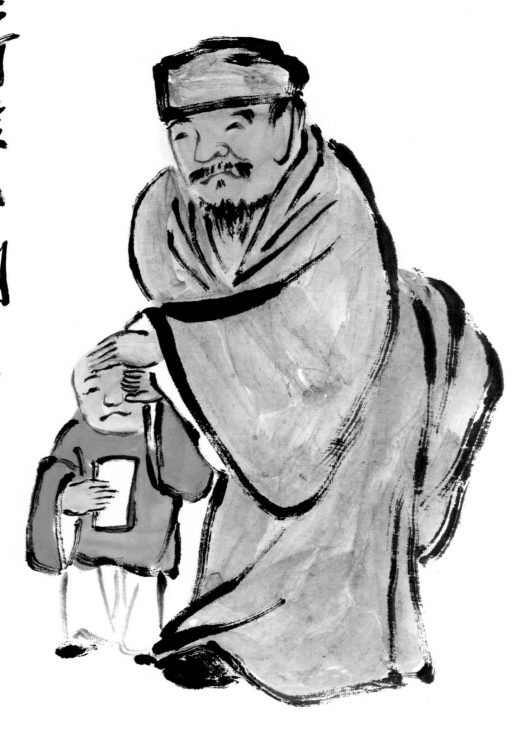

霧！有孩兒朝之正要時此翻真
不是撼遠海渾師微字未為飛
姻邊去復歸莫教雨行淚滿破
江紅雨白石山翁弄句

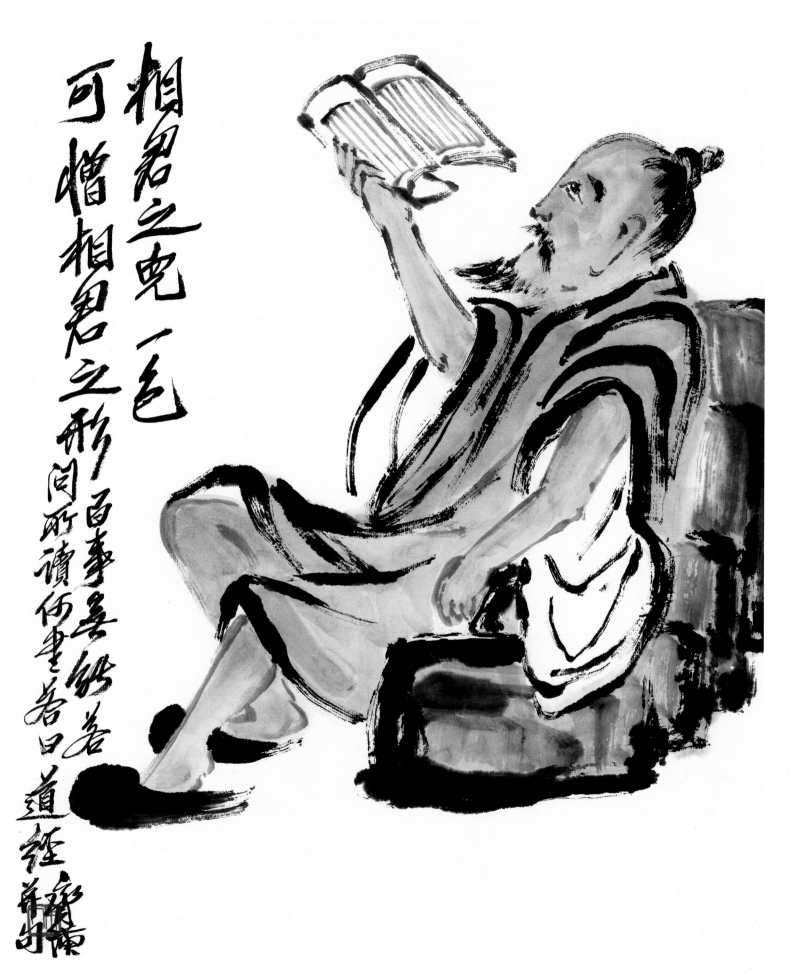

相君之兒一邑
可憎相君之形
問所讀何書卷言
百事無難者曰
道經五千餘言

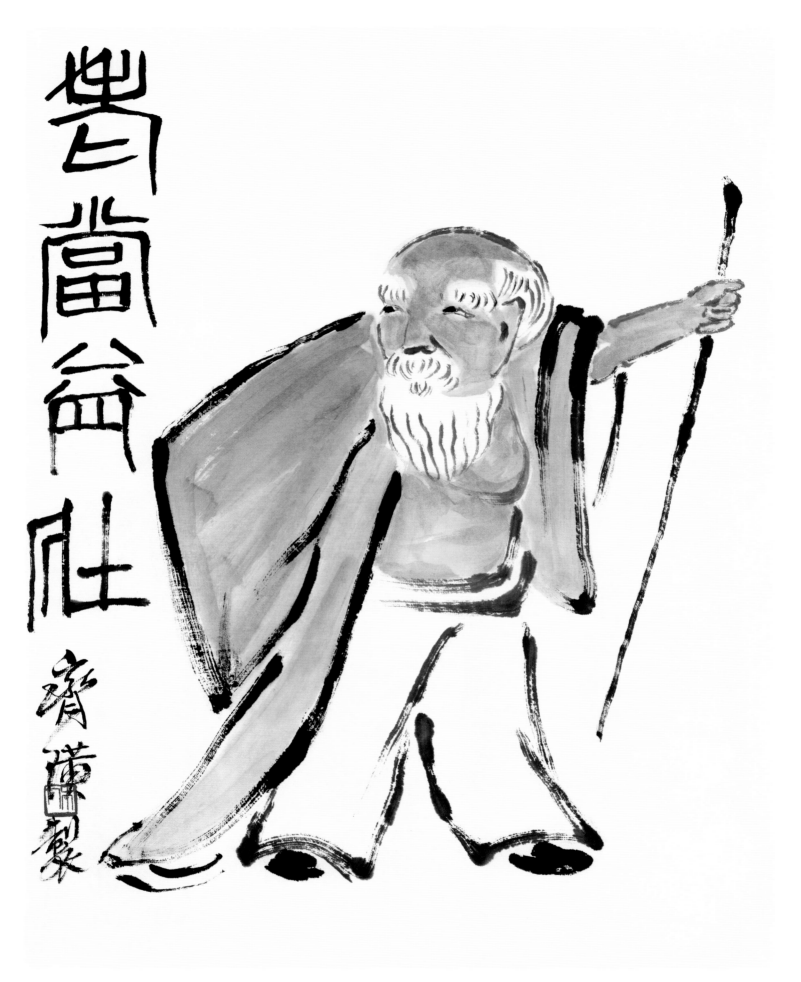

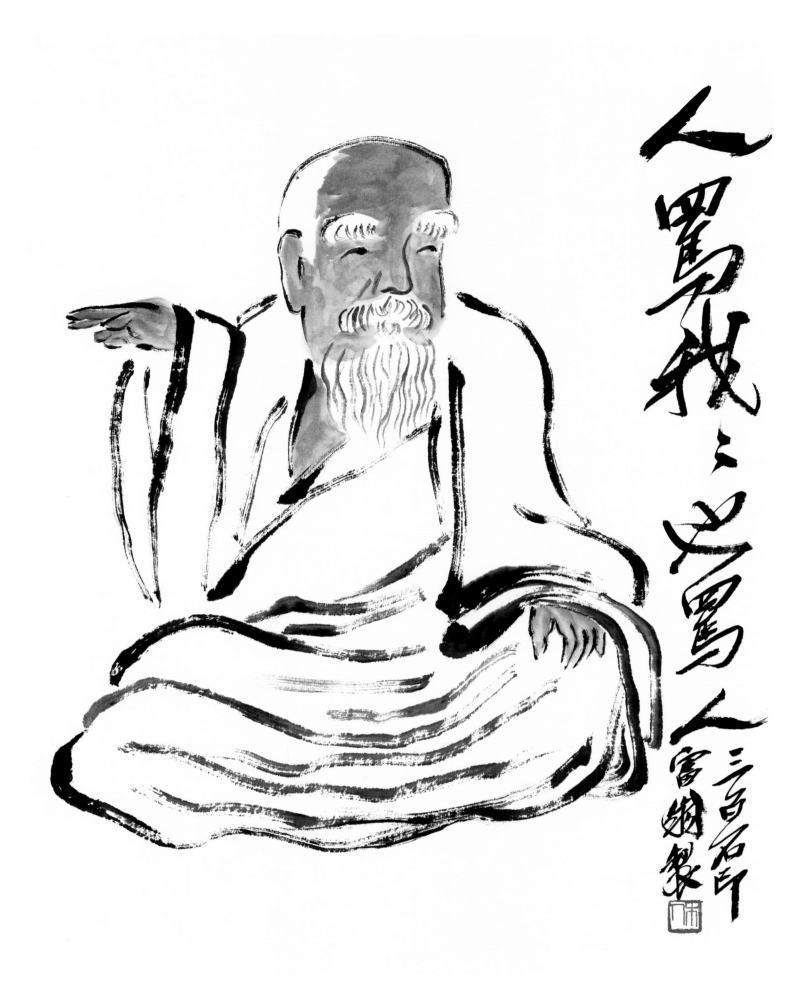

人骂我，我也骂人

三百石印富翁造象

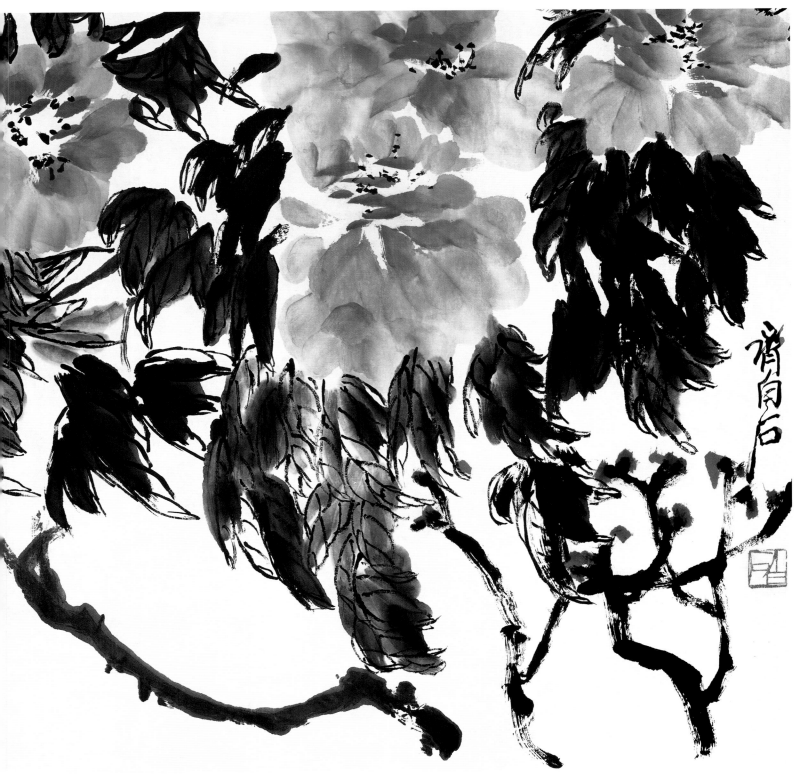

大富貴宜久長　68×138cm

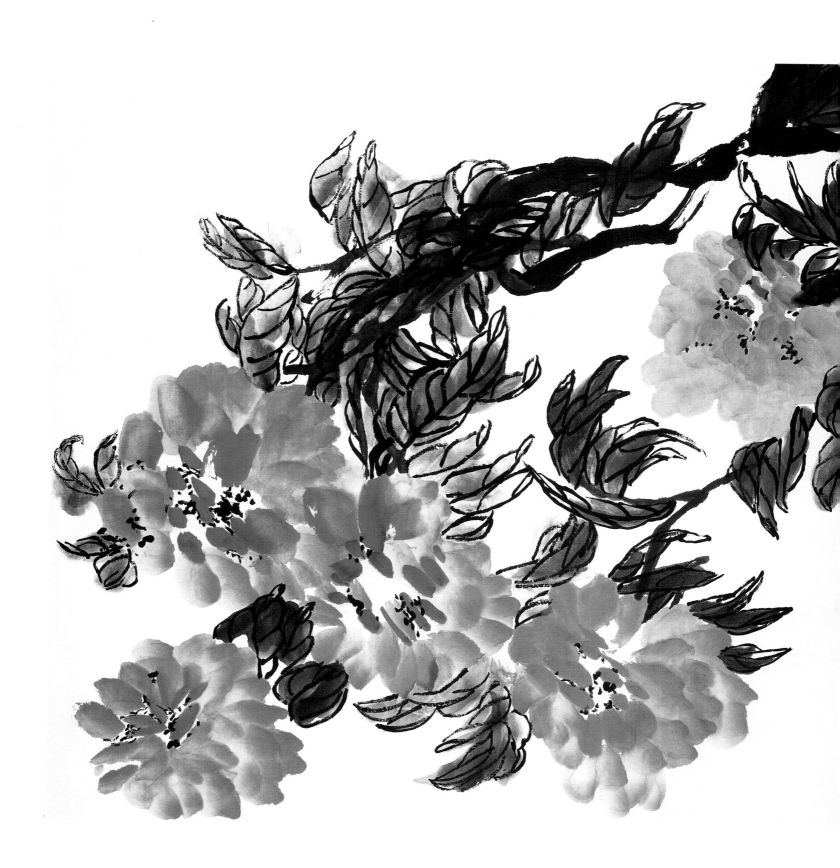

篆書"秋齋"橫額　33×68.5cm　1938年

篆書"翰苑雅集"橫額　21×33cm　1942年

篆書四言聯　148×40cm　1948年

齊白石藝術大事記

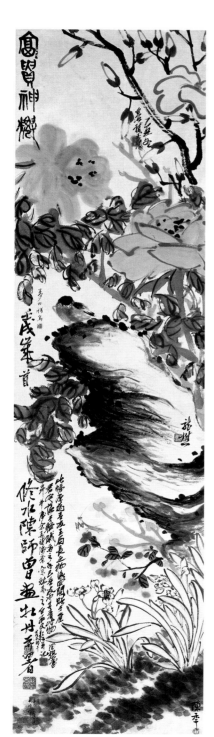

富貴神仙(與陳半丁等合作)

1864年（清同治三年）　甲子　2歲

1月1日齊白石生于湖南省湘潭縣杏子塢屋的一個農民家庭。是日爲農曆癸亥年，按生年即歲的傳統計歲法，至甲子年稱2歲。

1866年（清同治五年）　丙寅　4歲

祖父始教識字。

1870年（清同治九年）　庚午　8歲

始用毛筆描紅。

1874年（清同治十三年）　甲戌　12歲

農曆一月二十一日，由父母做主娶童養媳陳氏春君。

1877年（清光緒三年）　丁丑　15歲

正月拜粗木作齊仙佑爲師。農曆五月，再拜齊長齡爲師。齊長齡亦爲粗木作。

1878年（清光緒四年）　戊寅　16歲

轉拜雕花木匠周之美爲師，學小器作。

1881年（清光緒七年）　辛巳　19歲

下半年出師。

1882年（清光緒八年）　壬午　20歲

在一顧主家借到一部乾隆年間刻印的彩色《芥子園畫譜》，遂用半年時間，在油燈下用薄竹紙勾影染色。

1888年（清光緒十四年）　戊子　26歲

拜紙扎匠出身的地方畫家蕭傳鑫(號薌陔)爲師，學畫肖像。又經文少可指點，對肖像畫始得門徑。

1889年（清光緒十五年）　己丑　27歲

拜胡沁園、陳少蕃爲師學詩畫。兩位老師爲齊白石取名"璜"，號"瀕生"，取別號"白石山人"。是年始學何紹基書法。

自是年起，齊白石逐漸扔掉斧鋸，改行畫肖像，專作畫匠。

1892年（清光緒十八年）壬辰　30歲

逐漸在方圓百里有了畫名。畫像之外，亦畫山水、人物、花鳥草蟲等。

1894年（清光緒二十年）甲午　32歲

夏，借五龍山大杰寺爲址，正式成立"龍山詩社"。齊白石年最長，推爲社長。成員有：王訓、羅真吾、羅醒吾、陳伏根、譚子荃、胡立三。人稱"龍山七子"。

1896年（清光緒二十二年）　丙申　34歲

是年始鑽研篆刻。

1899年（清光緒二十五年）　己亥　37歲

農曆一月二十日，拜見著名經學家、古文學家、詩人、湘潭名士王湘綺。10月18日，正式拜王湘綺爲師。

是年齊白石首次自拓《寄園印存》四本。

1900年（清光緒二十六年）　庚子　38歲

齊白石以《南岳圖》潤金三百二十兩，承典了梅公祠的房屋。春二月携夫人春君及二子二女遷居梅公祠。在祠堂內造一書房，曰"借山吟館"。

1902年（清光緒二十八年）　壬寅　40歲

10月初應夏午詒、郭葆生之約始赴西安，教夏午詒夫人姚無雙學畫。

12月抵西安，晤郭葆生，識徐崇立。課徒間，常游碑林、雁塔、牛首山、華清池等名勝。

1903年（清光緒二十九年）　癸卯　41歲

至京，住宣武門外夏午詒家，繼續教姚無雙畫畫。其間識曾熙。

1904年（清光緒三十年）　甲辰　42歲

秋日返家，改"借山吟館"爲"借山館"。

1905年（清光緒三十一年）　乙巳　43歲

是年始摹趙之謙篆刻。

1906年（清光緒三十二年）　丙午　44歲

在欽州，郭葆生留齊白石教其姬人學畫，并爲其捉刀作應酬畫。郭喜收藏，齊白石得以臨摹八大山人、金冬心、徐青藤等人畫迹。

歸家後，齊白石以幾年來作畫、課徒、刻印所得潤金，在餘霞峰下的茹家所買一所房屋和二十畝水田。親自將房屋翻蓋一新，取名"寄萍堂"，又在堂內造一書室，將遠游所得八硯石置于堂內，因名"八硯樓"。

1909年（清宣統元年）　己酉　47歲

是年應郭葆生上年之約，再赴欽州。3月3日起程，水路經上海至香港、北海到欽州。4月20日至7月21日，隨郭葆生客東興，7月24日携良元從欽州起程返湘。途徑上海，游蘇州虎丘。逗留月餘後返歸故里，是爲齊白石第六次出歸。

1910年（清宣統二年）　庚戌　48歲

將遠游畫稿重畫一遍，編成《借山圖卷》。

1917年（民國六年）　丁巳　55歲

5月爲避家鄉兵匪之亂赴京，住前門外郭葆生家。又因張勛復僻之亂，隨郭避居天津租界數日。回京後移榻法源寺。賣畫、刻印爲生。

在京期間，與畫家陳師曾相識，二人意氣見識相投，遂成莫逆。

1918年（民國七年）　戊午　56歲

家鄉兵亂愈熾，農曆二月十五日離家避居紫荆山下，7月24日始歸。

1919年（民國八年）　己未　57歲

農曆一月赴北京，住法源寺，賣畫治印爲生。

是時齊白石在京無名氣，求畫者不多，自慨之餘，決心變法。

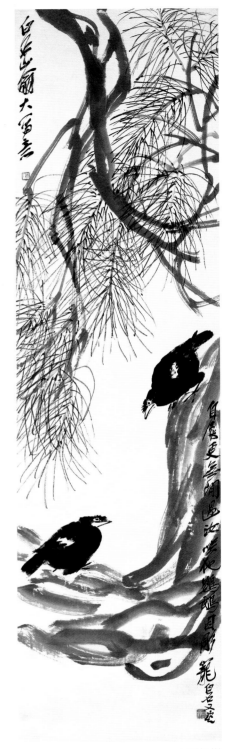

八哥松樹

笋與蘑菇　1931年

炮杖　1944 年

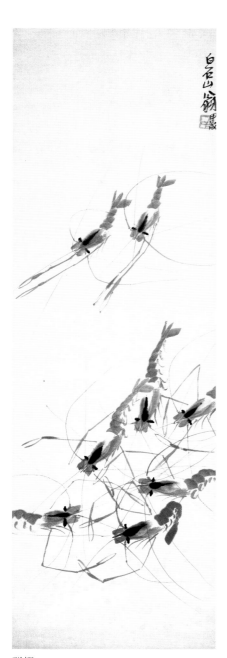

群蝦

1922年（民國十一年）　壬戌　60歲

是年春，陳師曾携中國畫家作品東渡日本參加中日聯合繪畫展，齊白石的畫引起畫界轟動，并有作品選入巴黎藝術展覽會。

1923年（民國十二年）　癸亥　61年

是年齊白石始作《三百石印齋紀事》。

8月7日陳師曾病死南京，齊白石爲失去摯友悲痛异常。

1925年（民國十四年）　乙丑　63歲

是年識王森然。梅蘭芳拜爲弟子學畫草蟲。

1926年（民國十五年）　丙寅　64年

是年冬，買跨車胡同15號住宅，年底入住。

1927年（民國十六年）　丁卯　65歲

是年春，應國立北京藝術專科學校校長林風眠之聘，始在該校教授中國畫。

1928年（民國十七年）　戊辰　66歲

北京更名北平。北京藝專改爲北平大學藝術學院，齊白石改稱爲教授。

9月《借山吟館詩草》始印行。10月《白石印草》印行。

是年冬，徐悲鴻任北平大學藝術學院院長，繼續聘任齊白石爲該院教授。

是年胡佩衡編《齊白石畫册初集》出版。

1929年（民國十八年）　己巳　67歲

年初，徐悲鴻辭職南返。後不斷與齊白石有詩畫書信往來。

4月，齊白石有《山水》參加南京政府在上海舉辦的第一届全國美術作品展。

1932年（民國二十一年）　壬申　70歲

7月，徐悲鴻編選作序的《齊白石畫册》由上海中華書局印行。

1933年（民國二十二年）　癸酉　71歲

是年元宵節，《白石詩草》八卷印行。

1934年（民國二十三年）　甲戌　72歲

約于此年，重定潤例。

1935年（民國二十四歲）　乙亥　73歲

農曆一月，白石扶病到藝文中學觀徐悲鴻畫展，并親去看望徐悲鴻。後徐氏回訪。

4月還鄉。回京後，自刻"悔烏堂"印。

1937年（民國二十六歲）　丁丑　75歲

是年起齊白石自稱七十七歲。

7月7日盧溝橋事變，日軍大舉侵華，7月26日北平、天津相繼失陷。齊白石辭去藝術學院和京華藝專教職，閉門家居。

1939年（民國二十八年）　己卯　79歲

白石爲避免日僞人員的糾纏，在大門上貼出"白石老人心病復作，停止見客"的告白。

1942年（民國三十一年）　壬午　82歲

白石請張次溪在陶然亭畔覓得墓地一塊。

1943年（民國三十二年）　癸未　83歲

是年齊白石又在門首貼出"停止賣畫"四大字。

1945年（民國三十四年） 乙酉 85歲

是年8月14日，日軍無條件投降。恢復賣畫刻印，琉璃廠一帶畫店又挂出了齊白石的潤格。

1946年（民國三十五年） 丙戌 86歲

8月，徐悲鴻任北平藝術專科學校校長，聘齊白石爲該校名譽教授。

秋，請胡適寫傳記。爲朱屺瞻《梅花草堂白石印存》寫序。

10月16日，北平美術家協會成立，徐悲鴻任會長，齊白石任名譽會長。

10月，中華全國美術會在南京舉辦齊白石作品展。11月初，移展上海。

1947年（民國三十六年） 丁亥 87歲

5月18日重定潤格。

是年，李可染拜齊白石爲師。

1948年（民國三十七年） 戊子 88歲

12月，平津戰役開始，友人勸其南遷，齊白石考慮再三，決定居留北平。

1949年 己丑 89歲

1月30日，北平和平解放。

不久因轉寄湖南周世釗給毛澤東的一封信，毛澤東寫信向齊白石致意。

3月，胡適等編的《齊白石年譜》由商務印書館出版發行。

7月，出席中華全國文學藝術工作者代表大會。當選爲文聯全國委員會委員。7月21日中華全國美術工作者協會在中山公園成立，齊白石爲美協全國委員會委員。

1950年 庚寅 90歲

4月，中央美術學院成立，徐悲鴻任院長，聘齊白石爲名譽教授。

同月，毛澤東請齊白石到中南海作客。

10月，齊白石將1941年所畫《鷹》和1937年作篆書聯"海爲龍世界，雲是鶴家鄉"贈送毛澤東。

是年被聘爲中央文史研究館館員。

1951年 辛卯 91歲

爲東北博物館畫《和平鴿》，并題"願世人都如此鳥"。

1952年 壬辰 92歲

是年齊白石親自養鴿，觀察其動態。

10月，亞洲及太平洋地區和平大會在北京召開，齊白石畫《百花與和平鴿》向大會獻禮。

是年，齊白石被選爲中國文聯主席團委員。

北京榮寶齋用木版水印出版《齊白石畫集》。

1953年 癸巳 93歲

周恩來向齊白石祝賀93歲壽辰。

1月7日，北京文化藝術界著名人士二百餘人，在文化俱樂部聚會，爲齊白石祝壽。文化部授予齊白石"人民藝術家"榮譽獎狀。 是晚，中國美術家協會在中央美院舉行宴會，國務院總理周恩來出席，并與齊白石促膝相談。

10月4日，當選爲中國美術家協會第一任理事會主席。

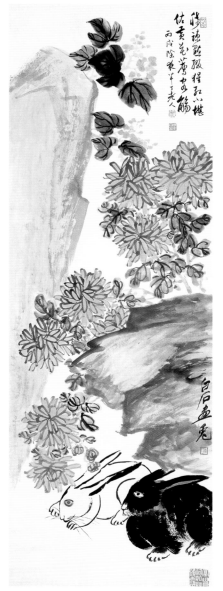

菊花雙兔（與陳半丁合作）

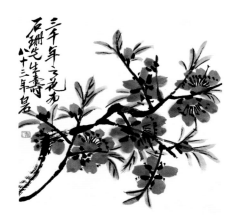

桃花 1943年

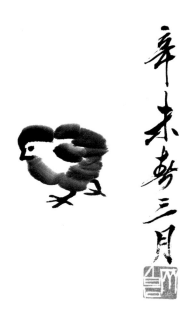

雛雞圖　1931年

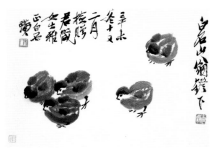

雛雞圖　1930年

1954年　甲午　94歲

3月，東北博物館在瀋陽舉辦齊白石畫展。

4月28日，中國美術家協會在北京故宮承乾宮舉辦齊白石繪畫展覽會，展出作品121件。

8月，湖南選舉齊白石爲全國人民代表大會代表。9月出席首屆人民代表大會。

是年始臨《曹子建碑》。

1955年　乙未　95歲

是年秋，文化部撥款爲齊白石購買地安門外雨兒胡同甲五號住宅，并修葺一新。12月29日，齊白石遷入雨兒胡同新居。

1956年　丙申　96歲

3月16日，齊白石還居跨車胡同。

4月27日，世界和平理事會宣布將1955年度國際和平獎授予齊白石。9月1日，在臺基廠9號中樓舉行隆重授獎儀式。郭沫若致賀詞，茅盾代表世界和平理事會國際和平獎金評議委員會將榮譽狀、一枚金質獎章和五百萬法郎授予齊白石。齊白石請郁風代讀致詞。周恩來總理出席大會。郭沫若、茅盾祝賀齊白石獲國際和平獎金。

1957年　丁酉　97歲

5月，北京中國畫院成立，齊白石任榮譽院長。

9月15日臥病，16日與世長辭。

圖書在版編目（CIP）數據

　　近現代中國畫名家.齊白石/上海書畫出版社編.—上
海：上海書畫出版社，2008.1
　　ISBN 978－7－80725－642－7

　　Ⅰ．近… Ⅱ．上… Ⅲ.中國畫－作品集－中國－現代
Ⅳ.J222

　　中國版本圖書館CIP數據核字（2007）第185418號

責任編輯： 春　季

技術編輯： 楊關麟

　　　　　　錢勤毅

裝幀設計： 楊關麟

近現代中國畫名家——齊白石

上海書畫出版社 出版發行

地址：　　上海市延安西路593號
郵編：　　200050
網址：　　www.duoyunxuan-sh.com
E-mail：shcpph@online.sh.cn

上海文高文化發展有限公司製版
上海精英彩色印務有限公司印刷
各地新華書店經銷
開本：　635×965　1/8
印張：　38　印數：1001-2000
2008年1月第1版　2008年2月第2次印刷
ISBN 978－7－80725－642－7

定價:580.00圓